Para hablar de cine
el pretexto fue Barry Sullivan

Para hablar de cine el pretexto fue Barry Sullivan

Santiago Rodríguez

Para hablar de cine el pretexto fue Barry Sullivan
Copyright©Santiago Rodríguez, 2016

All rights reserved. Derechos reservados.

Primera Edición, 2016

No está permitida la reproducción parcial o total de esta obra, ni su tratamiento o transmsión por cualquier medio o método sin la autorización del autor.

GF Graphic Design
Diseño de cubierta y páginas interiores:
Luis G. Fresquet
www.fresquetart.com
luisgfresq@gmail.com

ISBN-13: 978-1523444755
ISBN-10: 1523444754

Publicado por:
TÉRMINO EDITORIAL
P. O. Box 8405
Cincinnati, Ohio 45208

Printed in the United States of America
Impreso en los Estados Unidos de América

ISBN: 9781523444755

A Nuria, mi hermana y compañera de cine durante la infancia

A Carolina y Genaro Garmendia, los alistados de hoy, corriendo por el Oscar

Agradecimientos

A Masty y Agustín Gordillo que brindaron con amor muchas copias de los filmes aquí reseñados. A Miriam Gómez de Cabrera Infante por mantenerme vivo el cine del ayer. A Frank Ortega Chambless por mostrarme el subconsciente de las películas aparentemente ingenuas. Y a Orlando Alomá en su constante actualización de los abituarios de las estrellas, directores, fotógrafos y todo el personal relacionado con el mundo del cine que nunca se han ido de nuestro recuerdo.

Índice

11 El pretexto fue Barry Sullivan
15 *High Explosive*/Transportando muerte
 (Frank McDonald, 1943)
25 *The Woman of the Town*/La mujer del pueblo
 (George Archainbaud, 1943)
33 *Lady in the Dark*/La que no supo amar
 (Mitchell Leisen, 1944)
37 *Rainbow Island*/La favorita de los dioses
 (Ralph Murphy, 1944)
43 *And Now Tomorrow*/El mañana es nuestro
 (Irving Pichel, 1944)
48 *Duffy's Tavern*/Carnaval de estrellas
 (Hal Walker, 1945)
50 *Getting Gertie's Garter*/La liga de Gertie
 (Allan Dwan, 1945)
54 *Suspense*/Choque de pasiones
 (Frank Tuttle, 1946)
59 *Framed*/Paula
 (Richard Wallace, 1947)
65 *The Gangster*/El gángster
 (Gordon Wiles, 1947)
69 *Smart Woman*/El gran secreto
 (Edward A. Blatt, 1948)
76 *Bad Men of Tombstone*/Odio en el corazón
 (Kurt Neumann, 1949)
83 *Any Number Can Play*/Caballero nocturno
 (Mervyn LeRoy, 1949)
94 *The Great Gatsby*/Grandezas que matan
 (Elliott Nugent, 1949)
97 *Tension*/Tensión
 (John Berry, 1949)
101 *The Outriders*/La vanguardia/Los escoltas
 (Roy Rowland, 1950)
104 *Nancy Goes to Rio*/Pasión carioca
 (Robert Z. Leonard, 1950)
111 *A Life of Her Own*/Páginas de mi vida
 (George Cukor, 1950)
114 *Grounds for Marriage*/A casarse llaman
 (Robert Z. Leonard, 1951)
121 *Payment on Demand*/La egoísta
 (Curtis Bernhardt, 1951)

125 *Three Guys Named Mike*/Una novia para tres
(Charles Walters, 1951)

131 *Mr. Imperium*/Cadenas de oro
(Don Hartman, 1951)

136 *Inside Straight*/El último naipe
(Gerald Mayer, 1951)

143 *Cause for Alarm!*/La carta delatora
(Tay Garnett, 1951)

147 *No Questions Asked*/Discreción asegurada
(Harold F. Kress, 1951)

150 *The Unknown Man*/El derecho de matar
(Richard Thorpe, 1951)

155 *Skirts Ahoy!*/Faldas a bordo
(Sidney Lanfield, 1952)

162 *The Bad and the Beautiful*/Cautivos del mal
(Vincente Minnelli, 1952)

169 *Jeopardy*/Devoción de mujer
(John Sturges, 1953)

173 *Cry of the Hunted*/La bestia de la ciudad
(Joseph H. Lewis, 1953)

178 *China Venture*/Aventura en China
(Don Siegel, 1953)

183 *Loophole*/Evadido
(Harold D. Schuster, 1954)

186 *Playgirl*/Flor de cabaret
(Joseph Pevney, 1953)

192 *The Miami Story*/Secretos de Miami
(Fred F. Sears, 1954)

197 *Her Twelve Men*/Sus doce hombres
(Robert Z. Leonard, 1954)

202 *Strategic Air Command*/Acorazados del aire
(Anthony Mann, 1955)

208 *Queen Bee*/La abeja reina
(Ranald MacDougall, 1955)

217 *Texas Lady*/Historia íntima de una mujer
(Tim Whelan, 1955)

228 *The Maverick Queen*/Mi amante es un bandido
(Joseph Kane, 1956)

232 *Julie*/Julia
(Andrew L. Stone, 1956)

237 *Dragoon Wells Massacre*/
Masacre en el pozo de la muerte/Masacre en Pozo Dragón
(Harold D. Schuster, 1957)

- 242 *The Way to the Gold*/Herencia de un condenado
(Robert D. Webb, 1958)
- 249 *Forty Guns*/Cuarenta pistolas/
Dragones de violencia
(Samuel Fuller, 1957)
- 253 *Another Time, Another Place*/Víctima de sus deseos
(Lewis Allen, 1958)
- 261 *Wolf Larsen*/El barco infernal
(Harmon Jones, 1958)
- 268 *The Purple Gang*/La pandilla púrpura
(Frank McDonald, 1959)
- 272 *Seven Ways from Sundown*/Amistad sangrienta
(Harry Keller, 1960)
- 280 *Light in the Piazza*/La luz en la plaza
(Guy Green, 1962)
- 285 *A Gathering of Eagles*/Águilas al acecho
(Delbert Mann, 1963)
- 292 *Pyro...The Thing Without a Face*/Fuego
(Julio Coll, 1964)
- 297 *Man in the Middle/The Winston Affair* /
Las dos caras de la ley
(Guy Hamilton, 1964)
- 305 *Stage to Thunder Rock*/Siete tras un botín
(William F. Claxton, 1964)
- 311 *My Blood Runs Cold*/Se me hiela la sangre
(William Conrad, 1965)
- 318 *Harlow*/Nacida para pecar
(Alex Segal, 1965)
- 324 *Planet of the Vampires*/El planeta de los vampiros/
Terror en el espacio
(Mario Bava, 1965)

El pretexto fue Barry Sullivan

El séptimo hijo de un séptimo hijo, según la mitología celta, está destinado al éxito. Y no fue precisamente en el fútbol profesional como eran sus sueños de estudiante en el college, sino como actor. A Barry Sullivan, con 6 pies y 3 pulgadas de estatura, alguien le sugirió que con simplemente pararse en un escenario de Broadway le bastaba. Y como tenía el entrenamiento de saber darle flexibilidad a las piernas, corre por este lado, escúrrete por allá, los dedos de las manos bien abiertos para presionar el balón sobre las palmas, no habría obstáculo que no venciera así fuera la yarda más difícil. Y si sabía persuadir con la mirada, Barry Sullivan sería un actor para mencionar porque eso no hubo que enseñárselo, lo llevaba innato.

Desde finales de los treinta hizo cine, con una última aparición insignificante en la cinta canadiense *The Last Straw* (Giles Walker, 1987) que pudo evitar, no porque no fuera una hilarante y picante comedia sobre el hombre más potente del mundo con un 99.5 % de movilidad en los espermatozoides, sino el lugar que le dieron en los créditos, casi imperceptible, sin necesidad alguna... *What's Up, Barry?*

Barry Sullivan quedó en el cine no como un actor mayor, pero si un destacado actor principal que figuró al lado de superestrellas sin disminuirse, y príncipe de participación como coestelar. De aquí que se le considere uno de los actores que redefinió el término leading actor/primer galán (medio escalón por debajo de las luminarias) junto a Robert Ryan, Van Heflin y Wendell Corey. La pantalla chica le amplió sus posibilidades como director además de actor. Por algo tiene dos estrellas en el Paseo de la Fama de Hollywood: por su contribución al cine y por su larga trayectoria en la televisión.

Bette Davis, Joan Crawford, Olivia De Havilland, Greer Garson, Claudette Colbert, Jane Wyman, Ginger Rogers, Loretta Young, Susan Hayward, todas con Oscar en la mano a mejor actriz principal, fueron su foco de interés en diferentes películas antes o después de ser premiadas. Claire Trevor, Mary Astor, Mercedes McCambridge, Shelley Winters, Gloria Grahame y Dorothy Malone dentro de las premiadas como secundarias en diferentes ocasiones también colaboraron a su lado. Sin olvidar a Lana Turner, Barbara Stanwyck, Doris Day, Katy Jurado, Debbie Reynolds, Jean Hagen, Marjorie Main, Ann Harding, Glynis Johns y Ann Sothern que en alguna oportunidad llegaron a recibir nominaciones.

Barry Sullivan conjugó su carrera artística con la de activista político como furibundo demócrata y advocó por las campañas a favor de personas mentalmente deshabilitadas porque su hijo mayor había nacido incapacitado. Un genuino Virgo, exacto, eficiente, amigo de servir a otros (nació el 29 de agosto de 1912), se casó tres veces, uniones que terminaron en divorcio, y tuvo tres hijos. Después de su fallecimiento a causa de un paro respiratorio a la edad de 81 años, atrás quedaban para siempre el cigarrillo, la sonrisa y el vaso de scotch, su hija Jenny Sullivan escribió una obra teatral inspirada en un paquete de cartas encontradas sin enviar que a su padre le inspiró la dolencia de su hermano mayor. *J for J (Journals for John)*/ Diarios para John tuvo un reconocido estreno en el 2001 con Jenny como ella misma; John Ritter en el papel de su hermano mayor y Jeff Kober como el padre Barry, que nunca quiso reconocer que tenía un hijo "especial". En la obra, verdaderamente sensible para entender la personalidad del actor, se leen muchas de las cartas que dan luz al por qué Barry Sullivan se alejó de sus hijos y de su primera esposa después de veinte años de matrimonio.

De su variado repertorio, incluyendo dramas, policíacos (filmes noir), oestes, comedias y hasta musicales, echamos un vistazo a los primeros 55 títulos de más de los 100 en que participó entre finales de los 30 y 1987. Con Barry Sullivan como pretexto para hablar de cine vamos a dar un paseo refrescante por cosas guardadas en el baúl del olvido, la caja de Pandora de los que creen conocerlo todo sobre la

pantalla grande. Entremos a la cámara oscura y que salgan y se esparzan los demonios del recuerdo, que nadie es dueño de este arte, sino que cada cual lo percibe a su manera, a sus vivencias personales, la primera risa, el primer susto, el primer ardor romántico, a la manera de Barry Sullivan precisamente en este momento.

1 *High Explosive*/Transportando muerte (Frank McDonald, 1943)

El cine, asunto increíble donde todo el mundo manifiesta una opinión muy particular y diferente. Donde cualquiera tiene la verdad absoluta y nadie lo convencerá de lo contrario. Donde se rompen amistades o se hace mutis para siempre, con esos improvisados no vuelvo a conversar jamás. Sin saber que el cine es una ciencia callejera y para conocerlo a fondo hay que llegar hasta la universidad de la vida con muchas películas vistas, muchas lecturas y más que nada, avidez por conocer en un conjunto voraz, casi imposible, lo que se ha filmado desde sus comienzos, siguiendo una guía, no por preferencias, sino por necesidades, como la anatomía humana para un médico. Cuánto disparate.

High Explosive es la presentación oficial de Barry Sullivan en el cine y de tercero en los créditos. Con anterioridad había hecho un alarde escénico en el segundo capítulo de quince del serial *The Green Hornet Strikes Again!* (Ford Beebe, John Rawlins, 1940) así como en cortos educacionales. La estratégica estatura de Barry Sullivan casi se impuso por encima del actor principal Chester Morris, que se encontraba en su declive cuando merecía mejores oportunidades, mejor reconocimiento...

...para luego refugiarse en el personaje de Boston Blackie, el criminal que deviene en detective en una serie de 14 películas, ídolo dominguero, rompecorazones de las chicas en edad de enamorarse y patrón de imitación en su forma de mirar y peinarse de los chicos de barbas incipientes, el cual realizó su primer encuentro con el cine hablado en una película muy singular, *Alibi*.

Alibi (Roland West, 1939) sigue la trayectoria de un gángster podrido y de un policía empecinado en su captura hasta el punto de plantarle un agente encubierto dentro de la banda para lograr llevarlo a la justicia. A su favor mucho le debe *Dirty Harry* (Don Siegel, 1972) en la misma relación de Clint Eastwood con el asesino. Chester Morris es el criminal psicópata, antecedente del Humphrey Bogart de *The Petrified Forest* (Archie Mayo, 1936) y del James Cagney de *White Heat* (Raoul Walsh, 1949). *Alibi* obtuvo tres nominaciones al Oscar: mejor película, mejor actor principal para Chester Morris y mejor dirección artística para el legendario William Cameron Menzies, que ya lo había obtenido por sus trabajos en *The Dove* (Roland West, 1927) y *Tempest* (Sam Taylor, 1928) en la primera entrega de la Academia. Alabados fueron los primeros quince minutos de *Alibi* por su influencia del expresionismo alemán.

Y Chester Morris no paró de trabajar. A continuación una muestra elocuente de sus arriesgadas incursiones en la década del treinta. Un pequeño homenaje a su persistencia y arraigo con el público:

The Big House (George Hill, 1930) junto a Wallace Beery con nominación al Oscar por mejor actor y Robert Montgomery, galán en ciernes, en uno de los filmes pioneros abordando el tema tras las rejas a través de la historia de tres reos y cuya influencia posterior en este género es innegable. Este es el film que lanzó a Beery a niveles estratosféricos del actor mejor pagado del mundo en menos de dos años. Ganadora del Oscar por mejor guión y por sonido. Usando los mismos decorados y vestuarios, la MGM produjo versiones en alemán, francés y español que actualmente pueden disfrutarse en DVD. Al final, el presidiario Chester Morris se redime y se queda con la hermana de Robert Montgomery, que resulta un cobarde y un delator, pagando con su vida en un fuego cruzado entre rehenes y policías. El público quedó satisfecho con el romance cuajado porque ya adoraba a Morris.

The Divorcee (Robert Z. Leonard. 1930) con Norma Shearer llevándose el Oscar en un abierto juego de inmoralidades, dispensándose en el libertinaje para pagarle al frívolo marido con la misma mone-

da. Chester Morris es el infiel que rueda al alcoholismo y ella termina recogiéndolo en sus brazos por inercia, en un final de concesiones para muchos políticamente incorrecto teniendo en cuenta lo ultra moderna que es esta avispada mujercita. Para muchos, la Shearer estuvo todo el tiempo más preocupada porque su actuación no tuviera un bis que por el personaje que interpretaba. Chester Morris, tan cabal, que cuando humilla a la Shearer, uno siente lástima por ella, de pensar en lo creíble que él estaba. Nueva York es la ciudad de fondo y el art deco la escenografía donde se enaltece el pecado. Adrian se encargó de vestir a Norma. Y Robert Montgomery de segunda vuelta con Morris se afinca en la actuación consolidando un nombre.

Corsair (Roland West, 1931). El tercer film de West con Chester Morris y el último de su carrera. Sinopsis oficial: Desilusionado por las tácticas de venta de su empleador, un inescrupuloso, pero en apariencia respetable corredor de Wall Street, este héroe del fútbol se ve impulsado a refugiarse en la piratería en alta mar durante la Ley Seca. Thelma Todd, haciendo intentos de actriz dramática, es la hija del corredor y en abiertos deslices fuera de filmación con West, que estaba casado aunque distanciado con la actriz Jewel Carmen. La sorpresiva, escandalosa y en apariencia accidental muerte de la Todd en el interior de su carro en 1935 con monóxido de carbono fue suficiente para que el director, su esposa y hasta Lucky Luciano (porque la mano de la mafia estaba en entredicho) se vieran involucrados y la carrera de West destruida. Nunca más volvió a dirigir película alguna.

Red-Headed Woman (Jack Conway, 1932) junto a Jean Harlow que usa el sexo para escalar posiciones sociales donde el atractivo por lo prohibido, señalan los estudiosos del *pre-code*, radica en que Harlow durante el transcurso del film rompe un matrimonio, tiene múltiples aventuras, sexo premarital e intenta matar a un hombre. Al final, después de tantas deliciosas ignominias, el público adoraba a Jean fuera como fuera e hiciera lo que hiciera, su personaje Lil se monta en una limousine con un viejo acaudalado en París, la ciudad ideal en el cine para estos devaneos y con Charles Boyer de chofer, así empezaba a abrirse pasos este galán de voz de lecho manejando

la situación y Chester Morris feliz del peso que se había quitado de arriba con la Harlow fuera de su alcance, tremenda pieza de pelirroja. Una de las escenas más comentada cuando Morris abofetea a la Harlow y ella responde enfebrecida, me gustas, me gustas, sin dejarlo salir del cuarto mientras Una Merkel escucha los escarceos de una pareja en franca confrontación... para no dejar de imaginarnos lo que sucedía dentro.

Tomorrow at Seven (Ray Enright, 1933) con la vieja casona de trasfondo, los sirvientes, los invitados, un apuesto héroe en la figura de Chester Morris, algunos ineptos detectives y un asesino entre todos ellos que le deja a sus víctimas como sello de su maldad un as negro. La chica era Vivienne Osborne, un ejemplo valiente de actriz silente que sobrevivió al hablado y se mantuvo activa hasta 1946 en roles de carácter. Una aparición menor de la Osborne en *Dragonwyck* (Joseph L. Mankiewicz) fue su despedida del cine. En los cuarenta, Ray Enright dirigiría siete veces a Randolph Scott con amor no correspondido y aturdido desvelo.

Blondie Johnson (Ray Enright, 1933) es Joan Blondell, una pobrecita empleada que tiene que abandonar su trabajo después que el patrón le hace impertinentes y continuados acosos sexuales. Blondie presencia como su madre muere por falta de asistencia médica y se jura a sí misma ser rica a como de lugar. Joan Blondell se empata con el gángster Chester Morris (él quedó marcado con su personaje de *Alibi*) y así escala la cima de la criminalidad como pionera de las mujeres bandoleras. Este es el film en que Chester Morris presenta un cigarrillo colgante como estereotipo de su encanto, que siempre lo tuvo y lo explotó. Ella es peligrosa cuando está en problemas y maravillosa cuando se enamora, pero a Blondie no hay quien la salve porque desde que nació estuvo marcada por la mala y no porque se lo propusiera sino que estaba inducida, según los sociólogos, por el peso de la sociedad, muchas veces inclemente con algunos desafortunados.

The Gay Bride (Jack Conway, 1934) comedia de enredos sucios donde Carole Lombard es la *chorus girl* que se casa con un gángs-

ter por interés, parodia de la cantante Ruth Etting, ¿qué hay de malo en eso?, a mi me gusta comer todo el tiempo y bien, dice Carole, y en este negocio de la artistería ligada al bajo mundo el matón no le iba a durar mucho, gracias a Dios. Chester Morris es el *"Office Boy"* del gángster con cierto prurito de amar a la Lombard que lo ignora. Hay desplantes por parte de esta rubia con porte elegante que le gusta el dinero en demasía, pero al final, para poderse quedar con Chester, tendrá que donar lo que mal habido le llegó por parte del marido que la había dejado de viuda alegre. Chester Morris sabía combinar a la perfección la amoralidad y el corazón de oro al estilo del mejor Clark Gable en *It Happened One Night* (Frank Capra, 1934) y más tarde el Rhett Buttler de *Gone With the Wind* (Victor Fleming, 1939).

Pursuit (Edwin L. Marin, 1935) ablanda al hombre duro en que sumieron a Chester Morris sumergiéndolo en una comedia sentimental donde el ingrediente primordial es un niño: Scotty Beckett. Sally Eilers es la contrapartida romántica de Morris para que el Código Hays no obstaculizara con los malos entendidos de un hombre y un menor desandando solos por las carreteras entre California y México. Lleno de situaciones hilarantes como cuando los tres personajes se pintan la cara de negro para disimular la raza y Scotty no es Scotty, sino una encantadora negrita. Estaba muy de moda el abrumador éxito de *It Happened One Night* (Frank Capra, 1934) con el tema de carreteras, escapismos y cacerías, aunque Morris y Eislers no superan la química de Gable y Colbert. Y la parte trágica de esta historia, disfrutar aquí el encanto de Beckett porque agobiado de trabajo durante su infancia, al crecer no pudo superar el síndrome de los niños actores y acabó con su vida sin un final feliz.

Frankie and Johnnie (Chester Erskine, John H. Auer, 1936) con la genial Helen Morgan como Frankie y Chester Morris el dulzón Johnnie, inspiradores de la letra de Van Morrison que cierra *She shot her man, but he was doing' her wrong... yeah, ba-do-ba-do, ba-ba, da-ba-ba-ba-bá...* en una de las tantas, casi 200 versiones de esta famosa historia. Frankie y Johnny eran amantes, pero Johnny engañó a Frankie con Nelly Bly y cuando esta lo descubre, lo mata. Crónica de

amor, celos, prostitutas, juego, alcohol, engaños y como broche final la muerte. No solo de Johnny, sino de Frankie que fue ahorcada. No se sabe cuántos cantantes se vieron arrastrados a interpretar esta balada de las más diversas formas, por morbosidad o satisfacción venérea. La versión coreografiada de Elvis Presley en la parodia *Frankie and Johnny* (Frederick De Cordova, 1966) con letra de Alec Gottlieb vale la pena disfrutarse.

Devil's Playground (Erle C. Kenton, 1937) y el interés de ver reunido a Chester Morris con Richard Dix, actores de trayectorias semejantes. Richard Dix había sido nominado al Oscar como mejor actor por *Cimarron* (Wesley Ruggles, 1931) y su carrera comenzaba a declinar como la de Morris. Ambos fotografiaban de perfil a las mil maravillas y se celaban los planos. La dama que completa el triángulo actoral y amoroso es Dolores del Rio, que después de iniciarse y triunfar en Estados Unidos regresó a México donde junto a su Svengali, el Indio Fernández, se dedicó a reinventar un México excesivamente edulcorado con dramas rurales altisonantes como *Flor Silvestre* (1943), exaltación del indigenismo en *María Candelaria* (1944) y prostitutas de alcurnia arrastradas a la más abyecta de las miserias en *Las abandonadas* (1945). El final de *Devil's Playground* es un canto a la amistad o una imposición forzosa de la moralidad que el Código Hays le estaba exigiendo a las películas. Dolores del Rio se da cuenta que es imposible seguir interfiriendo en los lazos que unen a Morris y a Dix, una atracción muy fuerte, y regresa a su antiguo oficio de bailarina. No, no hubo imposición moral sino veladura del tema original. Este es un *remake* de la película silente *Submarine* (1928) dirigida por el joven Frank Capra y donde las insinuaciones homoeróticas de la historia de entonces estaban en evidencia hasta en la canción incorporada al film como *soundtrack*: *Pals, Just Pals*.

Law of the Underworld (Lew Landers, 1938) es una película menor de gángsteres con situaciones inverosímiles que no llegan a cuajar por culpa del pésimo diálogo, dijo por unanimidad la crítica de entonces. Landers, un director prolífero en extremo, es recordado por muy pocas cosas, quizás solo por *Man in the Dark* (1953), un atractivo *film*

noir con Edmond O'Brien, Audrey Totter y Ted de Corsia, filmado en blanco y negro con el aliciente de la tercera dimensión en un parque de diversiones incluyendo, por supuesto, la montaña rusa. Aquí, Ann Shirley es la parte femenina del interés de Morris, un gángster honorable. Y Eduardo Ciannelli con el exquisito cinismo y el amaneramiento lascivo de siempre dentro del grupo de los malos de verdad.

Blind Alley (Charles Vidor, 1939), donde la popularidad de este film fue tal, el gángster con problemas psiquiátricos irremediables, que la Columbia Pictures decidió hacer en 1948 un *remake* con el título de *The Dark Past* (Rudolph Maté). William Holden fue el encargado de entregarse a la maldad patológica como lo había hecho Morris en esta suerte de *film noir* más alabado que su antecesor, pero ambos cargados de estereotipados símbolos freudianos, las pesadillas en negativo en el primero y la sangre como lluvia goteando por doquier en el segundo. Ann Dvorak fue en la primera versión la hembra desahuciada que sigue a Morris mientras que Nina Foch lo haría igual 9 años más tarde con William Holden. El director Charles Vidor no pierde la oportunidad de introducir música de Chopin para acompasar los destartalados recovecos de la mente. Teoría de que la perversión y la música clásica se complementan. Sin embargo, Robert Schumann, el más demencial de los compositores clásicos salió ileso de las asociaciones comparativas elaboradas por Hollywood que nunca recurrieron a él.

Five Came Back (John Farrow, 1939) considerada una película de culto por ser pionera de los desastres imprevistos en el cine. Un avión que se cae en el Amazonas y los salvajes antropófagos dispuestos a no desistir de sus presas. Lucille Ball es una entusiasta prostituta, bastante conservadora. Y Chester Morris es el piloto que se salvará para que cinco de ellos puedan regresar. La popularidad sin límites de este film llevó a los mexicanos a realizar su propia versión con el título de *Los que volvieron* (Alejandro Galindo, 1948) con David Silva como Chester y la chilena Malú Gatica de Lucille. En 1956, John Farrow volvería por una tercera vuelta con el título de *Back to Eternity* con Robert Ryan y Anita Ekberg, la demonia sueca de cabellera rubia y busto despampanante.

A comienzo de la década del cuarenta, sin la protección de los grandes estudios, sobre todo la MGM, Chester Morris se ve filmando con la Republic Pictures un oeste destinado en principio para John Wayne, *Wagons Westward* (Lew Landers, 1940). En un rol dual de dos hermanos gemelos semejanza de Caín y Abel, John Wayne de calle había dicho que no, que se negaba a mostrar su imagen como un canalla donde el hermano malo mata a la esposa del bueno, que fue su antigua novia, cuando ella creía estar casada con él porque el que representa a Abel lo suplantó y nunca confesó el cambio de personalidad. Caín no puede escaparse del infierno y para evitar más desmanes una bala proveniente del tío que lo crió, George "Gabby" Hayes, lo borra del paisaje. Tan loca, tan imprevista y tan episódica que ahí radica su mérito. No importa que ya el nombre de Chester Morris circulara por los estudios dentro de la categoría de actores B.

Es el momento en que la Columbia Pictures le ofrece el papel de un tal Boston Blackie, que ya había merodeado por el cine silente, a ese Chester Morris que estaba de capa caída. *Meet Boston Blackie* (Robert Florey, 1941), la historia de un notorio pero caballeroso ladrón de joyas que deviene en detective privado, compitiendo con el Nick Adams de William Powell en la serie *The Thin Man* (entre 1934 y 1947), superó las expectativas hasta tal punto que trece secuelas más se sucedieron. Rochelle Hudson, la hija de Claudette Colbert en *Imitation of Life* (John M. Stahl, 1934) que se enamora del novio de la madre, la dulce Cosette de *Les Misérables* (Richard Boleslawski, 1935), la madre de Natalie Wood en *Rebel Without a Cause* (Nicholas Ray, 1955) y sobre todo, la inocente a la que Mae West en *She Done Him Wrong* (Lowell Sherman, 1933) adoctrina: *Cuando una chica se equivoca, los hombres van derecho detrás de ella* fue el interés momentáneo de Chester durante los 60 minutos que duró el film, que nunca imaginó que pasaría a la historia del cine por este personaje y que todos los chicos ingleses durante la Segunda Guerra Mundial pusieran de moda el corte de pelo Boston, en homenaje a él, la raya casi al centro y las dos mitades planchados hacia atrás con gomina.

En medio de los Blackie, Chester Morris intervenía en otras emergencias y *High Explosive,* el título que nos concierne, es un

ejemplo. Barry Sullivan es el dueño de una compañía que acarrea nitroglicerina en misiones peligrosas. Contrata a su viejo amigo bastante irresponsable: Chester Morris. Chester flirtea con la secretaria de Sullivan y por una broma pesada, el hermano de esta es enviado a un viaje que le correspondía a él. Por supuesto que habrá un accidente que le costará la vida. Y Chester, para redimir su culpa, entregará la suya en una peligrosa misión aérea.

High Explosive no es en realidad pura dinamita como anunciaba el poster. Lo mejor es Chester Morris, agradable y liviano. Lo peor es Jean Parker, mal dirigida, demasiada cabellera robando la atención, rictus desagradable en los labios. Y lo más curioso es el vestuario de Barry Sullivan, disfrutar la extravagancia de los trajes y los impresionantes cuellos de las camisas, algo de lo que padeció en muchas de sus películas cuando tratando de ser elegante y chic resultaba ridículo.

High Explosive está aquí porque le abrió las puertas a Barry Sullivan en una carrera sin parar de varias décadas que trataremos de abarcar hasta el año 1965.

Y si de explosiones de nitroglicerina se trata, con un tema semejante los referimos a la obra maestra de Henri-Georges Clouzot, *Le salaire de la peur/The Wages of Fear* (1953) que aunque inspirada en la novela de Georges Arnaud quizás bebió de esta fuente porque todo Chester Morris fue muy visto en Francia antes y después de la guerra.

Posdata

En 1958, Joshua Logan sacó a Chester Morris de la pantalla chica donde se había recluido y le ofreció un estelar en Broadway en la obra *Blue Denim*, que se mantuvo con 166 representaciones. Al año siguiente, Phillip Dunne la llevó al cine, se negó a que Morris recreara el papel en la pantalla y para su insatisfacción pasó inadvertida.

En 1970, Martin Ritt le ofrece el papel de entrenador de boxeo en *The Great White Hope* y lo dio todo, menos el tiempo necesario para

presenciar los elogios con los cuales fue recibida esta cinta. Antes del estreno de la película, en el piso de una habitación de una posada, apareció dormido, sin aliento, a causa de exceso de barbitúricos, accidental o premeditadamente, la sonrisa de felicidad que siempre lo acompañó en los labios. El obituario realzó su encanto con solo 5' y 9", la mandíbula cuadrada más atractiva de Hollywood y su personaje esencial, Boston Blackie, que nos había dicho adiós.

En 1933, Jean Parker parecía tener un futuro brillante con su participación récord en siete películas, entre ellas *Little Women* (George Cukor), *Lady for a Day* (Frank Capra) y *Gabriel Over the White House* (Gregory La Cava) sin descanso alguno. No pasó nada con ella a pesar de sus más de 70 intervenciones. Pero al menos su nombre está unido a tres filmes importantes, cada uno en su género, *Bluebeard* (Edgar G. Ulmer, 1944) con John Carradine en grande, el actor podía y Ulmer con bajo presupuesto sentó un estilo; *The Gunfighter* (Henry King, 1952) con Gregory Peck estrenando bigotes, un pistolero irredimible donde su único amigo fue una pistola y su único refugio un corazón de mujer que no le sirvió de mucho y *Black Tuesday* (Hugo Fregonese, 1954) con Edward G. Robinson mucho más moderno y vicioso que sus tres grandes personajes anteriores, el Alias Rico de *Little Caesar* (Mervyn LeRoy, 1931), el Joe Krozac de *The Last Gangster* (Edward Ludwig, 1937) y el Johnny Rocco de *Key Largo* (John Huston, 1948). Jean Parker hizo su última aparición en *Apache Uprising* (R. G. Springsteen, 1966) al llamado del productor A.C. Lyles, conocido por reciclar rostros en desuso.

2 *The Woman of the Town*/ La mujer del pueblo (George Archainbaud, 1943)

Un *western*, pero un *western* de alguien que los hacía con los ojos cerrados y como tomarse un vaso de agua. George Archainbaud, nacido en Francia, debuta en Hollywood a comienzos del cine silente con *As Man Made Her* (1917), interpretada por Gail Kane, Frank Mills y Gerda Holmes, actores cuyos nombres hoy día no nos dicen nada porque todavía no habían llegado las Theda Bara, las hermanitas Dorothy y Lillian Gish, las Mary Pickford, las Pola Negri, las hermanas Talmadge que sentaron las bases, sin que se les escuchara una sola palabra, solo con insinuaciones de los labios y ojos como flechas envenenadas, del *star system*.

Por más de 35 años Archainbaud no paró de trabajar, con más de cien títulos de los cuales casi ninguno resultó memorable. *The Lost Squadron* (1932) y *Thirteen Women* (1932) del llamado período *pre-code* si merecen mencionarse por la trama y el elenco que les da vida. En *The Lost Squadron,* después de terminada la Primera Guerra Mundial tres amigos, Richard Dix, Robert Armstrong y el principiante Joel McCrea tienen que trabajar como dobles de pilotos en Hollywood para un insano director de cine que no podía estar mejor representado sino por el mismísimo Erich von Stroheim. Más realismo, pedía a sus actores, más veracidad, hasta que los dobles mueran en el propio *set* si fuere necesario. Sin obviar el memorable inicio cuando los tres pilotos al regresar de la guerra se encuentran que sus antiguos compañeros los han defraudado, sus chicas se han ido con otros y para colmo no encuentran trabajo donde desempeñarse, bello retrato de la paz por la que lucharon. Para los admiradores de Mary Astor, ella es Follete Marsh, una actriz de cine que jamás va

a anteponer el amor por su carrera, dándole un toque no solo de distinción al film sino de autocrueldad en cuanto a la anulación de sus sentimientos donde Robert Dix, su amor de antes de la guerra, ya no cuenta, no cabe en sus ambiciones. Y no habrá un final feliz, pero si de sacrificio, típico de esos años del cine de la depresión como en *The Bitter Tea of General Yen* (Frank Capra, 1933) y *Wonder Bar* (Lloyd Bacon, 1934). Y en *Thirteen Women*, uno de los primeros films de mujeres, reúne a Myrna Loy, Irene Dunne, Florence Eldridge, Jill Esmond, Mary Duncan, Kay Johnson y a Ricardo Cortez como el sargento de la policía Barry Clive a cargo de la investigación en lo que se ha catalogado como *thriller* psicológico con elementos raciales. Myrna Loy en el film es una mestiza hindú que busca venganza por las intrigas discriminatorias de sus antiguas compañeras que la expulsaron de la fraternidad a la que pertenecía ocultando sus orígenes y ahora, por medio de horóscopos falsificados, les pronostica la muerte. *Pre-code* con duros diálogos raciales y cierta inclinación a justificar a la Loy por lo que le hicieron, así tenga que matar al hijo de Irene Dunne. Gran parte de la popularidad que obtuvo este film se debe a Peg Entwistle, en su única actuación, luego aparecería muerta bajo el famoso letrero de HOLLYWOOD antes del estreno, en lo que la policía concluyó como aparente suicidio, deprimida por los cortes de escenas que sufrió en el film y el no haber sido invitada para la premier. Otros asociaron la venganza de la Loy con el vía crucis de Merle Oberon tratando de abrirse paso en el cine y la discriminación de que fue objeto por haber nacido en Bombay con un origen familiar y racial complicadísimo que trató de tergiversar siempre que pudo por el resto de su vida.

Muchas de las películas dirigidas por Archainbaud fueron producidas por Harry Sherman, el hombre que introdujo el personaje de Hopalong Cassidy en la pantalla (alrededor de 50 películas patrocinó). Y William Boyd, alias Hopalong Cassidy, estuvo bajo la guía del propio Archainbaud entre 1943 y 1948. Solo en 1947 y 1948 le dirigió seis películas por año con un promedio record de duración de 60 minutos destinadas al relleno de las matinés dominicales, con títulos tan atractivos como: *Strange Gamble, False Paradise, Borrowed Trouble, Sinister Journey, The Dead Don't Dream y Silent Conflict.*

William Boyd, además de actuar fue el productor de las 12 últimas películas más conocidas como seriales y en una jugada sin precedentes vendió su rancho y compró todas las anteriores que no había producido. Con los derechos bajo su control hizo una verdadera fortuna cuando la televisión se interesó en pasar estos materiales los sábados y domingos en horarios infantiles donde su fama siguió creciendo al traspasarse a las nuevas generaciones.

Por otro lado, el vaquero Gene Autry rescató a George Archainbaud para la televisión como director principal no solo de *The Gene Autry Show* (1950-1955) sino de otros célebres programas que produjo: *Buffalo Bill Jr., Annie Oakley y The Adventures of Champion,* con su caballo estrella, sus canciones y su cabalgar de pueblo en pueblo repartiendo la justicia y arrancando aplausos de la chiquillada.

Volviendo a lo que nos atañe. *The Woman of the Town* es un oeste de Archainbaud por encima del promedio de su producción, con intenciones históricas no del todo creíbles, lo cual no importa. La película abre con el logo de una enorme pirámide y en la cima el nombre de Harry Sherman, que se presenta como productor, tal parece la evocación de un estudio, que luego por dentro de los créditos, en letras pequeñas, parecen ser la United Artists, otros la atribuyen a la Paramount Pictures. Claire Trevor y Albert Dekker acaparan los roles principales y el cuadro de reparto se inicia con Barry Sullivan a la cabeza y otros destacados secundarios entre los que sobresalen dos nombres: Henry Hall como Wilkinson, el hombre de la imprenta, que luego tantas y tantas apariciones nos regalaría en películas tan diversas y de peso como *Lifeboat* (Alfred Hitchcock, 1944), *Mourning Becomes Electra* (Duddley Nichols, 1947) y *Portrait of Jennie* (William Dieterle, 1948); así como Percy Kilbride, increíble en su seriedad como el reverendo Samuel Small, que tenía en mente hacer carrera de actor dramático, llegó a ser dirigido por George Cukor, Jean Renoir y Otto Preminger, aunque para los amantes del cine quedó como el personaje hilarante de Pa Kettle, el compañero de Ma/Marjorie Main en 8 películas producidas por la Universal-International, siendo su última aparición en 1955 con *Ma and Pa Kettle at Waikiki* (Lee Sholem).

The Woman of the Town comienza en el New York de 1919. En el edificio del periódico *The Mourning Telegraph* se discute la pelea de boxeo que llevará a cabo al día siguiente Jack Dempsey. Albert Dekker es el director del periódico y su nombre es Bat Masterson, el mismo héroe de tantos oestes de ocasión y algunos de abolengo, sin contar las series televisivas. Cincuenta años atrás (dato que no juega con el personaje de Eddie Foy que desandaba el Oeste de adolescente y aparece incluido en el film con más edad de la que le correspondía por su nacimiento en 1856), en un *flashback* conoceremos la parte más interesante de la vida de Masterson cuando llegó a Dodge City tratando de abrirse camino como periodista, mata al que mató al *marshall* en un *saloon*/taberna delante de él, y le ponen la estrella de lata al pecho para que lo sustituya. El resto es una pequeña historia de amor de Bat por Dora Hand/Claire Trevor, la cantante de la taberna con un corazón enorme y cierta distinción que trata de ocultar, se rumoraba que venía de una prestigiosa familia de Boston. Barry Sullivan es el Spike Kenedy de la historia real y entrará como el rival de Masterson por el amor de Dora. Ella se ha dejado besar por él lisonjeramente sembrándole ciertas esperanzas, desfavorecido en su totalidad por el atuendo que viste, no hay palabras para describir la cantidad de féferes que le colgaron, más que un ladrón de ganado parece una estrella de burlesco con camisa bordada y pantalones a dos colores. Solo el gran momento de su vida y del film es el vals vienés que baila con Dora en medio de tantos tragos y vulgaridad acechando, porque él al igual que ella arrastraba un pasado con apellido y clase. De cómo se repuso Sullivan de la catástrofe que se le avecinaba después de este film poco aceptado hay que darle gracias a Mitchell Leisen que tuvo la valentía y la visión, aquí hay talento por donde cortar, de ofrecerle una oportunidad en *Lady in the Dark* (1944) y aprendió la lección.

Mas no se equivoquen, *The Woman of the Town* es una película bien concebida, sentimental, con grandes valores humanos alrededor de la figura de Dora Hand. Ella va a la iglesia los domingos, ella abre un hospital contiguo a la taberna, ella le insiste a Masterson que deje las pistolas por el papel y la tinta, un personaje real que recibió una bala no se sabe a ciencia cierta en qué condiciones a manos de Spike

Kenedy, llamado King Kennedy en la cinta, cuando este por celos se enfrasca en un duelo a tiros con Bat por toda la taberna disputándosela y de rabia arremete a tiros contra una puerta sin saber que el amor de su vida, qué Diosito me perdone, estaba del otro lado. La historia, aunque tiene lugar cuando Dodge City era la ciudad más perversa del Oeste, no hace referencia a los personajes Luke Short, Charlie Bassett, Frank McLain, Neal Brown, W. H. Hames, W. F. Petillon, y Wyatt Earp que aparecen junto a Masterson en la célebre foto conocida como la Comisión de Paz de Dodge City. Sí, ya mencionamos que para acentuar la época aparece actuando en la cantina Eddie Foy, interpretado por Charlie Foy, uno de sus famosos hijos. La vida de este comediante, que espigó y se creció actuando en los campos mineros y los nacientes pueblos del Oeste, y su azarosa vida familiar después que queda viudo fue recreada en *The Seven Little Foys* (Melville Shavelson, 1955) con Bob Hope al frente, un cameo de James Cagney volviendo a interpretar a George M. Cowan que lo había llevado al Oscar en *Yankee Doodle Dandy* (Michael Curtiz, 1942) y una nominación al Oscar por historia y mejor guión para Shavelson y Jack Rose, todo en Technicolor y VistaVision.

La siguiente película de Claire Trevor no podía ser otra que *Murder, My Sweet* (Edward Dmytryk, 1944). Ella es la fría y calculadora Velma Valente, la mujer que enloquece al grandote, tonto y violento Mike Mazurki y pone a Dick Powell/Philip Marlowe en jaque. Le siguió *Johnny Angel* (Edward L. Marin, 1945), exuberantes pieles, tocados, sombrerazos, vestida por Renié, ocultándole fichas a George Raft, de atrevida se encontrará con la justicia. La Trevor conocía de las debilidades de los hombres, las explotaba y siguió sin parar asfaltando el camino con verdaderos éxitos como *Crack-Up* (Irving Reis, 1946), *Born to Kill* (Robert Wise, 1947), *The Velvet Touch* (Jack Gage, 1948) un tantico por debajo de Rosalind Russell, *Raw Deal* (Anthony Mann, 1948) hasta llegar a *Key Largo* (John Huston, 1948), algo insuperable y codiciado en la vida de una actriz con sueños de perpetuarse, la escena del pase de la pistola de Edward G. Robinson a Humphrey Bogart y aquella en que el insuperable, pero demoníaco Robinson la obliga a cantar *Moanin' Lo* le decidieron el Oscar a su favor por encima de las otras cuatro contrincantes que la

detestaron por siempre, porque sabían en el subconsciente que se lo merecía.

Por su parte, Albert Dekker hizo remarcable cualquier proyecto que cayó en sus manos, de villano cuadraba la caja a la perfección, que no fueron pocas veces. En tres diferentes etapas, al azar, elegimos, *The Killers* (Robert Siodmak, 1946), *Kiss Me Deadly* (Robert Aldrich, 1955) y *The Wild Bunch* (Sam Peckinpah, 1964), su parada final.

Nota 1. Otros Bat Masterson notables en el cine

-Jack Gardner en *Wild Bill Hickok* (Clifford Smith, 1923)
-Monte Hale en *Prince of the Plains* (Philip Ford, 1944)
-Randolph Scott en *Trail Street* (Ray Enright, 1947)
-George Montgomery en *Masterson of Kansas*
 (William Castle, 1954)
-Keith Larsen en *Wichita* (Jacques Tourneur, 1955)
 donde Joel McCrea es Wyatt Earp
-Kenneth Tobey de secundario en *Gunfight at the
 O.K. Corral* (John Sturges, 1957)
-Joel McCrea en *The Gunfight at Dodge City*
 (Joseph M. Newman, 1959)
-Tom Sizemore en *Wyatt Earp* (Lawrence Kasdan, 1994)
 con Kevin Costner en el titular

Nota 2. Homenaje a Dodge City

No se puede amar al *Western* sin dejar de saber que Dodge City es una ciudad clave dentro de este género. Muchas y muchas son las historias que la tienen como escenario. Una de ellas, precisamente con su nombre *Dodge City*, es una valiosa obra a considerar filmada en 1939. Michael Curtiz, su director de origen húngaro vistió de categoría al género, lo puso por las nubes en el mismo año que John Ford lanzaba *Stagecoach/La diligencia.* Mucho le debe el cine americano a Curtiz, el director extranjero más versátil que se conoce. Por citar

algunos ejemplos de una filmografía que abarca 172 títulos, en el horror tenemos *Mystery of The Wax Museum* (1933); de capas y espadas *Captain Blood* (1935) y *The Adventures of Robin Hood* (1938); en temas de guerra *Dive Bomber* (1941); en adaptación de clásicos *The Sea Wolf* (1941); en musical *Yankee Doodle Dandy* (1942); en *films noir Mildred Pierce* (1945); en comedias de época *Life with Father* (1947); en deportes *Jim Thorpe—All American* (1951); en biografías *The Story of Will Rogers* (1952) sin olvidarnos del drama por excelencia con la Segunda Guerra Mundial de fondo *Casablanca* (1942) y este oeste imprescindible, mágico, que nos transporta al país de los sueños y de la fantasía. *Dodge City*, en aparatoso Technicolor, es después de Robin Hood el pináculo de Errol Flynn, un actor de un carisma sin precedentes hasta el día de hoy en el cine. Flynn aportó el rostro como imagen de satisfacción, y aunque con Michael Curtiz no se llevaba muy bien -ambos fueron seducidos por Lili Damita y Flynn la desposó- fue Curtiz quien lo inventó y el primero que le puso rosado a sus cachetes y a los labios, rojizo el pelo y los ojos avellanados. El comienzo de *Dodge City* es una carrera de tren contra diligencia donde el progreso representado por el tren es el que gana, símbolo de que la naciente ciudad no puede seguir en la delincuencia abierta y perdición por la que anda y que, más allá, un símbolo de que Estados Unidos se estaba desarrollando. La escena de amor entre Errol Flynn y Olivia de Havilland en medio de una pradera contemplando a los búfalos está cargada de poesía bucólica y de manifestación sincera por lo que fuera de las cámaras estaban sintiendo el uno por el otro. A los 92 años, frente a una cámara de televisión, Olivia de Havilland habló con desenfado de esta mutua atracción, pero Flynn era un hombre casado aunque le hablara de divorciarse, no era lo mismo, no… aunque siempre fue tan correcto conmigo, un amor que nunca se consume, qué pena pareció concluir Olivia con la mirada lánguida. El tercer gran momento del film es la pelea en la taberna-teatro donde Ann Sheridan canta, un bando la sigue en la tonada, otro le riposta y la pelea que se arma es cumbre, dinamismo del montaje de un chorro de piezas sueltas donde la cantidad de gente comprimida y en acción dejó tan satisfecho a Curtiz y la crítica se la celebró sin reparos que muchos estudiosos de su obra dicen que la repite en *Casablanca* cuando Madeleine Lebeau can-

ta *La Marsellesa* con la consecuencia de que cierran el *Rick's Café Américain*. Por consenso general, en *Dodge City* Errol Flynn nunca estuvo mejor parecido, Bruce Cabot más maligno, Victor Jory más despreciable, Frank McHugh más honesto, Alan Hale y Guinn "Big Boy" Williams más entretenidos y, las que faltaban, Ann Sheridan de hembra codiciada no correspondida y Olivia de Havilland con sus ojos grandes, llenos de rubor, enamorada más allá de la ficción. Ocho veces trabajó Olivia con Flynn y en la última, *They Died with Their Boots On* (Raoul Walsh, 1941), los dos presintieron la separación y le pusieron intensidad a las escenas. Ella se quedó solita para siempre porque él, su esposo el general George Armstrong Custer, moriría en la histórica batalla de Little Bighorn contra los Sioux liderados por Caballo Loco.

Posdata

A veces películas ingenuas, sin importancia como la mujer de la obra de Oscar Wilde, originan estas divertidas disertaciones. *The Woman of the Town* es recomendable para disfrutar a comienzos de nuestro otoño, nadie que haya aceptado peinar canas saldrá dañado.

3 *Lady in the Dark*/La que no supo amar (Mitchell Leisen, 1944)

El primer Technicolor para Ginger Rogers, ganadora del Oscar principal por *Kitty Foyle* (Sam Wood, 1940); Ray Milland rumbo a la estatuilla que conseguiría al año siguiente por *The Lost Weekend* (Billy Wilder); Warner Baxter, el segundo actor en obtenerla por *In Old Arizona* (Irving Cummings, 1928) y Jon Hall, en el apogeo de la fama por las películas de matinés junto a Dorothy Lamour y a Maria Montez, donde los huracanes, los volcanes en erupción, los desiertos con sus oasis, las piedras preciosas, los califas y hasta los cuarenta ladrones desbordaban la imaginación de grandes y chicos. Jon Hall, un símbolo sexual que duró casi una década (de 1937 a 1945), ya en *Sudan* (John Rawlins, 1945), desbalanceado físicamente, tiene que poner a la Montez en brazos del exótico austríaco-turco Turhan Bey mientras él sigue su destino de buscavidas por las arenas del desierto junto a Andy Devine. La última vez que la dominicana lo acompañó por el Oriente y por el celuloide.

Dentro de esta gama de competidores pocos benévolos, Barry Sullivan en su cuarta película con crédito y bigotes, quedó como el psiquiatra Dr. Brooks que debe encaminar la desajustada mente de la señorita Rogers o Liza Elliott, como le pusieron, y a sacarla de su maravillosa manía de soñar despierta, con vestuarios exuberantes en un derroche de lujo sin medida y de canciones fabulosas creadas por Kurt Weill con letras de Ira Gershwin., no importa que la juventud de los Estados Unidos se encontrara peleando en la Segunda Guerra Mundial,

Gingers Rogers quiso olvidarse por completo de que un año atrás Edward Dmytryk la había metido de cabeza, comprometiéndola años después durante la cacería de brujas, en *Tender Comrade*, con-

siderada hoy día un fascinante documento socialero de cuando los rojos decidieron implantar el realismo socialista en la cultura americana tomando a Hollywood como bastión. Aquí, en *Lady in the Dark*, la Rogers no tiene nada que ver con la clase obrera ni perderá a su marido en la guerra. Por el contrario, ella canta *The Saga of Jenny*, que ha quedado como un número imprescindible en el repertorio de su autor, y también gracias a esta película porque de la producción original de Broadway no hubo mucho conocimiento en el mundo por la crisis internacional que se estaba viviendo. Recordar que en casi toda Europa los soldados de ambos lados lo que cantaban era *Lili Marlene* y los ingleses en especial *We'll Meet Again* en la maravillosa voz de Vera Lynn.

Lady in the Dark fue concebida para el teatro como una mezcla de drama con canciones y bailables que reflejaran el subconsciente descontrolado de Liza Elliott en forma de espectáculo. Basada en la obra de Moss Hart, que así se lo propuso, la parte lírica creada por Weill y Gershwin se intercala como tres sueños a los que da rienda suelta su protagonista: El sueño del glamour, El sueño de la boda y El sueño del circo. La obra se estrenó en Broadway en 1941 y se mantuvo hasta 1942 con 467 representaciones, más 216 por diferentes ciudades del Este y el Oeste de Estados Unidos. En la historia del teatro americano está considerada un hito, y para su intérprete, la inglesa Gertrude Lawrence, una parada de referencia obligada en su carrera. Liza Elliott, en las tablas, es ella, no importa la dimensión que Ginger Rogers le dio en la película. La historia de una desdichada editora de una famosa revista de modas que acude a sesiones de psicoanálisis buscando la felicidad da pie a las extravagancias que aquí tienen lugar, por supuesto, en un medio maravillosamente irreal. Del reparto original de Broadway, donde además de la Lawrence estaban Victor Mature, Macdonald Carey y un debutante llamado Danny Kaye, ninguno fue llamado a participar en la filmación. Muchas canciones se quedaron en versiones instrumentales de fondo (lamentable por *My Ship* que fue una de ellas) y el famoso número *Tchaikovsky and Other Russians*, en el cual Danny Kaye se consagra mencionando el nombre de 50 compositores rusos en 39 segundos, lo borraron del mapa. La Paramount, aunque hizo lo imposible, no pudo conseguir a

Danny Kaye porque este había firmado contrato leonino con Samuel Goldwyn y Mischa Auer, el apodado ruso loco, lo sustituyó no sin antes ser advertido que el número quedaba eliminado para no desviar la atención fuera de lo que no fuera Ginger Rogers, a petición de ella y de su madre, la última en tomar la decisiones, siempre drásticas. Un número que treinta años después le sugirieron a la argentina Nacha Guevara incluir en su repertorio, pero que ella desestimó por snobismo.

En la película *Star!* (Robert Wise, 1968), Julie Andrews personificando a Gertrude Lawrence se luce en una estupenda recreación fílmica en cuanto a interpretación, coreografía y movimientos de cámara de la canción *The Saga of Jenny,* superior al montaje de Broadway y a la puesta en *Lady in the Dark.* El único momento recordable y recomendable de un film biográfico que dura 176 largos minutos. Y para los que quieran disfrutar esta curiosidad tienen que remitirse al CD musical de la obra original de teatro, a diferentes versiones recogidas en You Tube por diferentes intérpretes, incluyendo la de Lotte Lenya, o ver esta película y sacar sus propias conclusiones.

Aunque Barry Sullivan tiene poca participación en la historia, *Lady in the Dark* fue un paso clave en su carrera, lo convirtió en un actor en demanda, un rostro a figurar. Poco después le llegaría la aparición de estelar en los créditos con *Suspense* (Frank Tuttle, 1946).

El momento inesperado de *Lady in the Dark* ocurre con Mischa Auer, que ya guardaba una nominación al Oscar secundario (en la primera vez que se otorgaba en esta categoría) por *My Man Godfrey* (Gregory La Cava, 1936). Abre una puerta, se encuentra a Ray Milland besando a Ginger Rogers y sorprendido exclama: *This is the end! The absolute end!* Y así se acaba, calabaza calabaza, lo que se daba. Un final genial.

Apéndice

Mitchell Leisen, un director romántico por excelencia y de *screwball comedies* (comedias locas, batalla de sexo, la protagonis-

ta femenina siempre lleva la delantera), no importa algunas intrigas turbias o tintes negros de algunos de sus filmes, tuvo un largo contrato con la Paramount Pictures desde 1933 hasta 1951. Muchas de las actrices con las cuales trabajó, no solo la Rogers, quedaron agradecidas y satisfechas con las manos de seda con las que las dirigió. Desde Jean Arthur en *Easy Living* (1937), Claudette Colbert en *Midnight* (1939), Olivia Havilland en su primera nominación al Oscar por *Hold Back the Dawn* (1941) y *To Each His Own* (1946) su primer Oscar, Rosalind Russell en *Take a Letter, Darling* (1942), Joan Fontaine en *Frenchman's Creek* (1944), Paulette Goddard en *Kitty* (1945), Dorothy Lamour en *Masquerade in Mexico* (1945) un *remake* de su propio *Midnight*, Marlene Dietrich en *Golden Earrings* (1947), Barbara Stanwyck en *No Man of Her Own* (1950), Gene Tierney, Miriam Hopkins y Thelma Ritter con una nominación secundaria al Oscar por *The Mating Season* (1951), Anne Baxter por *Bedevilled* (1955) y Jane Powell en *The Girl Most Likely* (1957) que constituyó su última dirección cinematográfica. Dentro de los masculinos, George Raft en *Bolero* (1934), Richard Barthelmess en *Four Hours to Kill* (1935) y Alan Ladd en *Captain Carey, U.S.A.* (1950) así como Ray Milland, Fred MacMurray y Macdonald Carey que varias veces se pusieron bajo sus órdenes, también celebraron su creatividad. Mitchell Leisen dijo una vez: *La cámara jamás se mueve arbitrariamente en cualquiera de mis películas. Ella sigue a alguien a través del recinto o a algún tipo de acción, por consiguiente usted no está consciente de una cámara en movimiento. Innecesarios movimientos de cámara destruyen la concentración del espectador*. Lo cual era válido para Leisen que además de director había sido director de arte con nominación al Oscar en este acápite por *Dynamite* (Cecil B. DeMille, 1929) y diseñador de vestuario con ejemplos rutilantes como *The Thief of Bagdad* (Raoul Walsh, 1924), *The Sign of the Cross* (Cecil B. DeMille, 1932) y la propia *Lady in the Dark*.

4 *Rainbow Island*/La favorita de los dioses (Ralph Murphy, 1944)

Estados Unidos está en guerra y la nación americana tiene a gran parte de su población luchando en el Pacífico, Asia, el Norte de África y en Europa. Muchos de los actores de Hollywood han dejado los estudios por el uniforme. Otros han respondido con brigadas de entretenimiento allende los mares. Y los estudios cinematográficos, aparte de sus producciones normales, han abierto paso a la evasión con comedias felices, ligeras. *Rainbow Island*, realizada por la Paramount Pictures, está en esa categoría. Un film necesario para evadir tensiones, levantar los ánimos. Su director Ralph Murphy, en Hollywood desde la era silente, dirigió en 1931 su primer film *The Big Shot* con Eddie Quillan y Maureen O'Sullivan, la misma compañera de Tarzan/Johnny Weissmuller y madre de Mia Farrow. A pesar de haber tenido a John Barrymore en *Night Club Scandal* (1937), a Joan Blondell y Dick Powell en *I Want a Divorce* (1940) y a Jackie Cooper en *Glamour Boy* (1941) su filmografía en general es pura rutina. Solo tres películas de inicios de los cuarenta son mencionadas por curiosos motivos. Comencemos con *Mrs. Wiggs of the Cabbage Patch* (1942), un *remake* de la realizada en 1934 por Norman Taurog y cita obligada por tener al *Thanksgiving Day*/Día de Acción de Gracias como elemento distintivo. Una familia planifica celebrar en su destartalada cabaña la fiesta tradicional más antigua de Estados Unidos con lo que sobró de un estofado, sin el esposo que se fue hace años sin dejar señales y aparece a los 56 minutos de haber empezado el film en la primera versión. Zasu Pitts como la vecina y W. C. Fields como Mr. Stubbins en la primera versión y Vera Vague (originalmente Barbara Jo Allen) en la segunda, ensombreciendo a Fay Bainter recitativa y sentenciosa, son los actores que salvan a ambas puestas de los desmanes sentimentales que provoca un melodrama

atiborrado. Le sigue *Las Vegas Nights* (1941) por la curiosidad morbosa de disfrutar en segundos a Frank Sinatra, el bambino, cantando sin crédito con la orquesta de Tommy Dorsey donde comenzó su carrera. Y cierra con *Pacific Blackout* (1941), pequeño *thriller* pionero de las películas de guerra que se avecinarían con la conflagración mundial. Robert Preston y Martha O'Driscoll a la cabeza junto al curioso debut de una leyenda del dime que te diré fuera de las cámaras, Eva Gabor, la hermanita menor de Zsa Zsa. El guión está basado en una historia de Curt Siodmak, hermano de Robert, el mismo que engendró los libretos de *The Wolf Man* (George Waggner, 1941) y *I Walked with a Zombie* (Jacques Tourneur, 1943), escribió la novela *Donovan's Brain* llevada varias veces al cine y se atrevió a dirigir en locaciones naturales del Amazonas a *Curucu, Beast of the Amazon* (1956) tan mala tan mala que es formidable para las doce de la noche en medio de un horror expresionista trasnochado, de aquí la importancia del horario escogido para verla. Gente con ideas "audaces" detrás de un proyecto dicen sus defensores porque es el antecedente directo de la verdaderamente infame *Cannibal Holocaust* (Ruggero Deodato, 1980), pero por desgracia más famosa mundialmente.

Rainbow Island es una comedia musical hecha por encargo para los soldados americanos, para llevarles un rato de distensión. De hecho, la película comienza entre marines donde Eddie Bracken comienza a contar una historia increíble donde él, Gil Lamb y Barry Sullivan escapándose en un avión japonés van a parar a una remota isla de los Mares del Sur donde se encuentran a Dorothy Lamour que aunque es americana, creció allí porque su padre ejercía como médico de la comunidad y vive siendo una más entre los aborígenes. Las peripecias que se originan dan lugar para dos buenos números musicales con fuertes movimientos, en uno de ellos aprovechando las condiciones artísticas de Lamb, que si uno no sabe que era un extraordinario contorsionista podría haberlo confundido con expresiones inapropiadas para niños, a los cuales también estaba dirigido este film.

Aunque no hay terremotos, ni tifones, ni volcanes en erupción, la Lamour, Dottie para su público, así firmaba las fotos, sale todo el

tiempo con su sarong y sus grandes flores en el pelo negro suelto, desmadejado a lo largo de la espalda. Así la habían conocido en *The Jungle Princess* (William Thiele, 1936), *The Hurricane* (John Ford, Stuart Heisler, 1937), *Her Jungle Love* (George Archainbud, 1938), *Road to Singapore* (Victor Schertzinger, 1940), *Typhoon* (Louis King, 1940), *Aloma of the South Seas* (Alfred Santell, 1941) y *Beyond the Blue Horizon* (Alfred Santell, 1942). Y así la bautizaron: La reina del sarong. Dorothy Lamour fue una estrella exclusiva de la Paramount Pictures donde realizó casi toda su producción, ligada muy en especial a Bing Crosby y Bob Hope por las seis películas de caminos/*Roads*... que realizaron juntos. Pero Dottie también dejó actuaciones de respeto entre las que siempre se citan *Johnny Apollo* (Henry Hathaway, 1940) prestada a la 20th Century Fox para que trabajara con Tyrone Power, *A Medal for Benny* (Irving Pichel, 1945) junto a Arturo de Córdova sobre una historia de John Steinbeck y Jack Wagner, *My Favorite Brunette* (Elliott Nugent, 1947) romántica comedia para unos, un *film noir* para otros junto a un inesperado Bob Hope por encima de lo usual que cuenta en *flashbacks* la historia desde el pabellón de la muerte en San Quentin, *Wild Harvest* (Tay Garnett, 1947) junto a Alan Ladd, Robert Preston y Lloyd Nolan que narra la historia siendo uno de sus roles más desfavorecidos en cuanto a la vida fácil y casquivana del personaje que interpreta y el *film noir Manhandled* (Lewis R. Foster, 1949) con Sterling Hayden y un desquiciado Dan Duryea capaz de las más avezadas fechorías.

Dorothy Lamour quedó en el cine como uno de los rostros que el público seguía todavía a inicios de los cincuenta por ser pionera del denominado *star system*. Ella montada en un carricoche vuelve a ser foco de atención por breves minute en *The Greatest Show on Earth* (Cecil B. DeMille, 1952). Si de elegir se trata, *The Hurricane* es la síntesis no solo del sarong sino de la sexualidad que subliminalmente el espectador recogía de Dottie. Ella y su compañero Jon Hall eran de una belleza tal cuando estaban juntos, John Ford les cuidó hasta los más mínimos detalles, que ambos quedaron como una de las parejas inolvidables del cine. Con los años, alguien quitándonos la venda de los ojos, dijo abiertamente que ambos destilaban sexualidad y producían una cosa extraña llamada heno mental.

Los dos varones que encabezan la trama de *Rainbow Island* estaban en el auge. Eddie Bracken, con la amplia acogida de su primer crédito, *Too Many Girls* (George Abbott, 1940), un éxito sin precedentes gracias a ese chico llamado Desi Arnaz que tumbadora en mano y a ritmo de conga logra uno de los momentos musicales más contagiosos y más extravagantes del cine en cuanto a sinuosidad corporal, el instinto humano de regreso a sus orígenes simiescos, un pasito aquí, un pasito allá, mueve bien los brazos, hacia delante y hacia atrás, descoyunta la cintura con este cubanito alegre y fogoso de las lomas de Santiago, tierra soberana, de donde viene el son caliente, que con el tiempo se llamó Ricky Ricardo, un ícono de la cultura televisiva americana, casado con Lucy Ball en la pantalla y en la vida real y fue aquí donde se conocieron, conga, lo que traigo es conga, lo que quiero es conga, conga a manos llenas en *Too Many Girls/Demasiadas chicas*, aunque algunos críticos sofisticados por no perder la compostura, aclaramos, la pasan por alto. Eddie Bracken, con el talismán a su favor, atrajo la atención del memorable Preston Sturges que en un solo año lo puso en dos de sus grandes comedias: *Hail the Conquering Hero y The Miracle of Morgan's Creek*, ambas de 1944. Por su lado, Gil Lamb, bajo contrato exclusivo con la Paramount para participar en varios musicales, traía la experiencia del vodevil donde se había hecho de un nombre y este es su único mejor momento en la pantalla, más alarmante hoy día que durante su estreno por los movimientos cargados de impudicia que ejecutó. La participación de Barry Sullivan fue para darle un motivo romántico a la trama, Dottie no se podía quedar sola, y que junto al par de locos de Bracken y Lamb fuera la cabeza pensante que los sacara de esa isla no tan paradisíaca regida nada menos que por Ann Revere y la maldad de su sobrino Marc Lawrence a lo que alguien avezado en la vida privada de los artistas gritó: Llegaron los bolcheviques. Como yo era un niño entonces no entendí el chiste hasta mucho tiempo ha… ¡ah!

¡Qué embrollo! Más cuando uno se entera que estaba basado en una historia de Seena Owen, actriz del cine mudo que guarda en su currículo el haber participado en *Intolerance* (1916) bajo la dirección de D.W. Griffith. En 1933 la Owen colgó los hábitos de actriz, pero deambuló por los estudios proponiendo historias que se le habían

ocurrido o tomaba de cuentos o relatos cortos prestados. En total 9 fueron filmadas, entre las que sobresalen, por lo general en colaboración de equipo: *Rumba* (Marion Gering, 1935) donde por demanda popular, con o sin química, George Raft y Carole Lombard repiten el éxito de *Bolero* (Wesley Ruggles, 1934), la secuencia del baile final vale la entrada; *Aloma of the South Seas* (Alfred Santell, 1941) con Dorothy Lamour y Jon Hall por primera vez juntos en colores, *The Great Man's Lady* (William A. Wellman, 1942) con Barbara Stanwyck y Joel McCrea inspirada en un relato corto de Viña Delmar, la mujer casada que dan por muerta, el marido en segundas nupcias, ahora prominente político, la hace pasar por el resto de su vida como la amante y *Carnegie Hall* (Edgar G. Ulmer, 1947) con la que cerró, desfile de cantantes de óperas y músicos selectos. La última imagen de la Owen en pantalla está recogida en *Officer 13* (George Melford, 1932), un celebrado film de crimen, corrupción y gángsteres filmado en parte en las carreteras de Los Angeles de esa fecha, puros caminos vecinales, motivo de interés para conocer cómo evolucionó la ciudad. Algo parecido sucedió mucho más tarde en 1972 con las psicodélicas autopistas de la ciudad mostradas en el film *The Outside Man* (Jacques Deray) con Jean-Louis Trintignant. En *Officer 13,* Seena Owens es Trixi Du Bray, tenía y aparentaba 38 años, al frente de una casa de juego no muy lícita y su compinche la quita del medio de un tiro. Su nombre está después de Monte Blue y Lila Lee en la cinta. Y una sorpresa, Mickey Rooney con 12 años como Mickey McGuire en uno de sus primeros largometrajes, un actor con una energía descomunal, fuera de serie, no importa el género donde lo metieran, a su favor el primer esposo de Ava Gardner. Para los arqueólogos del cine, Seena Owen es más famosa, más que por actriz o escritora, por la colección de postales de desnudos artísticos que bajo el nombre de Arte le tomó Alexander J. "Zan" Stark divulgando a niveles populares su hermosa facha. Aún permanece en el misterio el por qué posó y su relación con el fotógrafo considerado el plasmador por antonomasia de los escenarios de California.

El final de *Rainbow Island* es de satisfacción manida. Los marines no le creen a Eddie Bracken el cuento del avión, la isla encantada y la fuga justo a tiempo, robando las pilas para cargar el motor del

collar que cuelga la siniestra reina. Queremos una prueba de lo dicho anteriormente. No hay mejor prueba que la foto que les muestra de la chica, a la cual todos se ríen. Porque todos en sus camarotes tenían una igual dedicada por la inigualable Dottie. Saludos, muchachos, mis mejores deseos. Regresen pronto a casa. Por eso la adoraban.

Posdata

En 1956, Dorothy Lamour arribó a La Habana. Le habían dicho que Cuba era una isla tropical llena de tambores y flores salvajes y le ofrendaron collares de picuala y puchas de marpacíficos. Aloha Nui, respondió a la prensa local en agradecimiento. ¿A qué viene la foránea? A cantar en Montmartre. Algunos ignoraban que la actriz del sarong se había iniciado en este oficio antes que en el cine vocalizando en la banda de su primer esposo Herbie Kay y en programas radiales. Muchos dudaron que su voz apagada pudiera proyectarse de forma audible en el salón. Con 42 años, una señora para entonces, el pelo recogido en la nuca y los hombros al aire, sorprendió a los asistentes con un diminuto artefacto escondido a medias en un floripondio de tela adherido al pecho como parte del ropaje. Su voz salió perfecta, melodiosa, intrigando a los presentes por los adelantos de la ingeniería acústica. La Lamour está al día fueron los comentarios. No fue ni corta ni perezosa en los números elegidos. Revivió algunos de sus éxitos como *The Man I Love*, *Lovely Hula Hands*, *I Got for That* y *Personality*. Y cuenta una mariposa desde su rosal que cerró con una versión en inglés de *Perfidia* de Abel Domínguez a petición del *rendez-vous* de un joven periodista local escondido detrás de unas gafas oscuras que le había escrito una pequeña nota: *porque mis amigos Ilsa Lund y Rick Blaine la bailaron en París antes de la ocupación alemana sin saber que no volverían a encontrarse sino en el infierno, sublime para mí desde el punto de vista cinematográfico, conocido por Casablanca y fue el comienzo de una buena amistad con Bogart, Bergman y Michael Curtiz*. Demasiado texto, exclamó impaciente Dottie sin entender una sola palabra de lo que le habían escrito, ¿qué quiere el nativo que le cante? *Perfidia*. Oh, entonces él sabe... *Strangers and we were sweethearts for so long! Lovers, until you let your love go wrong! And now, I know my love was not for you...*

5 *And Now Tomorrow*/El mañana es nuestro (Irving Pichel, 1944)

Ladd está de regreso, anunciaba la propaganda, en un drama sensacional salido de la pluma de Rachel Field, la autora de *All This, and Heaven Too*. Y regresaba de nuevo junto a Loretta Young, para ponerla entre sus brazos igual que lo había intentado el año anterior en medio de un conflicto bélico nada menos que en *China* (John Farrow), pero que el deber de seguir peleando junto a los guerrilleros chinos contra el invasor japonés le impedían la felicidad de construir un hogar. Sin lugar a dudas, Ladd fue uno de los pilares que durante la década del cuarenta llenó de luz monetaria a los estudios Paramount. Un pequeño reflector, por la estatura, con un potencial de iluminación impredecible. Todas las mujeres soñaban tener un romance con él y los hombres, por emularlo, se descontrolaban en sus fueros internos adoptando sus poses. Porque Alan Ladd era un producto bello por dentro y por fuera y convincente en cualquier forma que lo pusieran. Un invento hollywoodense de increíbles y satisfactorios resultados económicos.

En *And Now Tomorrow* no esperen intriga, balas, muerte. Este es un drama bien intencionado desde el punto de vista de hacer de Alan Ladd un galán romántico, tan ferviente y adorable como Tyrone Power, Cary Grant o Clark Gable.

Así reza la sinopsis del film:

El Dr. Merek/Alan Ladd regresa a Blairtown para ejercer su carrera y poder continuar con sus investigaciones. Él nació en el sector pobre y por eso guarda un resentimiento contra la familia más poderosa del lugar, los Blair, que le dan nombre al pueblo. Resentimiento que aflora en la memoria con una de las escenas más sombrías del

film. El padre Merek enfrentará en Navidad a los Blair y les dirá tantos horrores sociales delante de los niños durante una entrega de regalos que su hijo, fascinado con la belleza de la chica mayor, se marcha con culpabilidad y humillación, tiene razón mi padre, pero ¿por qué lo hizo? Cuando Emily Blair, Loretta Young de adulta, acude a él en busca de tratamiento, Alan Ladd se enfrentará a sí mismo con un dilema. Emily ha quedado sorda a consecuencias de un ataque de meningitis años atrás. Él está probando una nueva droga que puede curarla. ¿Usará la droga con ella o su resentimiento le impedirá ayudarla?

Y todo gracias a un guión adaptado de Frank Partos *(Stranger on the Third Floor, The Uninvited, The Snake Pit)* y Raymond Chandler (*Double Indemnity; Murder, My Sweet; The Blue Dahlia, The Big Sleep*) parece que en grandes necesidades de dinero este último, incursionando fuera de su territorio de maleantes, sabuesos, beldades facinerosas y crimen.

And Now Tomorrow no fue un éxito de taquilla, tampoco es un mal film. Es un producto de su momento, de las circunstancias, en la misma línea de dramas bastante similares como *Doctor's Wives* (Frank Borzage, 1931), *Green Light* (Frank Borzage, 1937) y las *Magnificent Obsession* (J. M. Stahl, 1935; Douglas Sirk, 1954) en que la relación profesión-hogar o médico-paciente es abordada con matices sentimentales. Para muchos, el personaje de Alan Ladd fue trabajado con tintes borzageanos, un chico que lleva en la mirada el estigma de la clase social que lo procreó, racismo proletario acentuado por su director Irving Pichel cuyo nombre figuró en la lista negra del macartismo y vio su carrera limitada aunque no llegó a ser inculpado.

Sin ser un film clave en la filmografía de Ladd, es en todo momento disfrutable porque está realizado con gusto y sobriedad. La historia paralela de Susan Hayward, hermana de Loretta Young en el film y empecinada en conquistar a Barry Sullivan, el novio yuppie de esta, es quizás el toque Chandler que tiene la película por lo de aquello que congració siempre a este escritor, los personajes

de apoyo, hasta los sin créditos, tienen una razón importante para estar incluidos y no pueden ser menospreciados jamás.

Susan Hayward fue más lejos, le roba a la Young todas las escenas donde aparecen juntas. Una endiablada que desde los inicios de su carrera se propuso conquistar un Oscar y con intento de suicidio y con sangre, sudor y lágrimas lo logró en *I Want to Live!* (Robert Wise, 1958). Y la imposición de Susan no fue ninguna casualidad. Ya le había hecho lo mismo a Ingrid Bergman en *Adam Had Four Sons* (Gregory Ratoff, 1941). Por su lado, Barry Sullivan da la clase social, yo quizás lo que le tenga a Loretta no es amor sino lástima, Susan es la hembra, me gusta su iniciativa de provocarme abiertamente. Y aquí, de cierta manera, hay atmósfera negra, ambos están delinquiendo. Recordar el misterio con el que Alan Ladd sube a los altos del garaje para descubrir qué se esconde allá arriba entre las sombras, y por supuesto, el delito. O hacia el final, la puerta que Susan deja semiabierta a propósito para que la hermanita Loretta, que ya oye, escuche como su novio Sullivan le ha sido infiel.

El siguiente paso de los estudios Paramount con Alan Ladd, temerosos de que el público comenzara a rechazarlo por la poca acogida de *And Now Tomorrow* fue encomendárselo a Raoul Walsh en un drama aventurero con carreras de caballos como fondo, pícaros, corredores de apuestas, confrontación de amigos y un buen romance. *Salty O'Rourke*, el nombre del personaje, fue el film en cuestión. Por decisión unánime de la crítica Alan Ladd estuvo a sus anchas, al igual que Stanley Clements, una especie de James Cagney juvenil como el jockey que le trae más de un dolor de cabeza, Bruce Cabot el sin escrúpulos y Gail Russell, la maestrica que conquista a Ladd, uno de los rostros más adorables y contrastantes de ese período, aunque no actuara, que por cierto, no lo hacía tan mal y en *Calcutta* (John Farrow, 1947) de siniestro calibre, sorprende a Ladd con una pistola escondida dispuesta a usarla. En las guías de cine *Salty O'Rourke* aparece como un film que "debe verse" por los fans de Ladd y "no debe faltar" dentro de la colección de sus devotos.

Posdata

Irving Pichel compartió su gracia por el cine entre la actuación y la dirección. De los 70 créditos que se le atribuyen como actor, muchos son prestando su voz como narrador como en el caso de *She Wore a Yellow Ribbon* (John Ford, 1949). En la dirección condujo a Monty Woolley a la nominación de un Oscar en la categoría de principal por su rol en *The Pied Piper* (1942) y a J. Carrol Naish en la categoría de secundario por *A Medal for Benny* (1945), considerado el vehículo más ambicioso del actor mexicano Arturo de Córdova en Hollywood. Pichel incursionó en el musical dirigiendo a Deanna Durbin en *Something in the Wind* (1947), a Orson Welles y a Claudette Colbert en el drama *Tomorrow is Forever* (1946) donde introdujo la presencia de Natalie Wood; en el campo del *film noir* otra vez con Alan Ladd en *O.S.S.* (1946), *Quicksand* (1950) con Mickey Rooney y Robert Young; Susan Hayward, Jane Greer y Rita Johnson en *They Won't Believe Me* (1947), en la comedia sofisticada *Mr. Peabody and the Mermaid* (1948) con William Powell, Ruth Hussey y Ann Blyth y en el oeste *Santa Fe* (1951) con Randolph Scott. Limitado en su trabajo por la censura laboral se marcha a Alemania y filma en represalia la discutida *Martin Luther* (1953), contando los hechos del surgimiento del protestantismo en la esfera religiosa. A su regreso se sumerge en la filmación de *Day of Triumph* (1954), una versión muy particular sobre la crucifixión de Cristo. Una semana después de terminada la filmación muere de un súbito ataque del corazón a la edad de 63 años.

Irving Pichel pasa a la historia del cine por una película de ciencia ficción adelantada a su época, *Destination Moon* (1950). Filmada en Technicolor y con la producción a cargo de George Pal, un fanático al género (*When Worlds Collide*, 1951; *The War of the Worlds*, 1953; *The Time Machine*, 1960). Pichel logra recrear un viaje a la luna y las dificultades del regreso con una visión fidedigna de lo que los científicos suponían podía ocurrir. Demasiado moderna y precisa, teniendo en cuenta los avances de la tecnología en ese campo. John Archer, Warner Anderson, Tom Powers y Dick Wesson quedaron para los anales del cine como los primeros cuatro cosmonautas de ficción que

viajaron al satélite del planeta Tierra. *Destination Moon* alcanzó la estatuilla del Oscar en efectos especiales para Lee Zavitz. Y el final es una trivia irrepetible y vaticinadora cuando en la pantalla aparece el siguiente letrero para dar por terminada la proyección:

"This is THE END... of the Beginning"

y ahora el mañana.

6 *Duffy's Tavern*/Carnaval de estrellas (Hal Walker, 1945)

Duffy's Tavern fue una serie radial en forma de show que alcanzó enorme popularidad durante los cuarenta y parte de los cincuenta. El film al que aquí nos referimos es un vehículo de los estudios Paramount para que la mayor parte (32 estrellas eran anunciadas en el poster) del elenco bajo contrato, retomando la esencia de la serie, desfilara haciendo de las suyas, canto, baile, comicidad, caras de gángster en saludo a la guerra que acababa de finalizar.

No existe argumento y la trama es una situación improvisada detrás de otra donde la mayoría de los actores hacen acto de presencia como ellos mismos. Así van mostrando sus rostros Bing Crosby, Betty Hutton, Paulette Goddard, Alan Ladd, Dorothy Lamour, Eddie Bracken, Brian Donlevy, Sonny Tufts, Veronica Lake, Arturo de Córdova, Cass Daley, Diana Lynn, William Demarest, Robert Benchley, Olga San Juan, William Bendix, Joan Caufield, Helen Walker, Gail Russell, James Brown, los cuatro hijos de Bing: Gary, Phillip, Dennis y Lindsay Crosby y con nombres de ficción para hilvanar el espectáculo, Ed Gardiner (el legendario Archie encargado de la taberna radial de Duffy), Barry Fitzgerald, Victor Moore, Marjorie Reynolds, Barry Sullivan, Howard Da Silva y Billy De Wolfe entre tantos aparecidos.

Indebidamente, Leonard Maltin le acuñó el sello de BOMBA en su guía de cine sin tener en cuenta que a veces la calidad no es lo que cuenta sino la cantidad de figuras que en 97 minutos de duración nos hacen olvidar lo cerca que esta humanidad estuvo del fin si la Segunda Guerra Mundial hubiera tomado otros derroteros.

Hal Walker había brillado más como asistente de director que como director en sí. En esta extraña categoría que ya no existe en las premiaciones de la Academia recibió una nominación al Oscar por *Souls at Sea* (Henry Hathaway, 1937). De sus once realizaciones como director se le mencionan dos caminos: *Road to Utopia* (1945) y *Road to Bali* (1952) en colores para darle punto final a las travesías y travesuras de Bing Crosby, Bob Hope y Dorothy Lamour donde después cada cual cogió por su lado con buena fortuna y por último cuatro de las primeras películas de Jerry Lewis y Dean Martin: *My Friend Irma Goes to West* (1950), *At War with the Army* (1950), *That's My Boy* (1951) y *Sailor Beware* (1952).

Posdata

Algo curioso para despertar el interés de esta película, en una noche de hastío o una tarde de desasosiego, el número bailable de Miriam Nelson (previamente Miriam Franklin) y Johnny Coy por aquello de ser tolerantes alguna vez en la vida con quienes nos regalaron sano entretenimiento y rendirle tributo a la Nelson, una maravillosa bailarina y coreógrafa. Casada una vez con Gene Nelson, le montó muchos de sus números musicales en la etapa feliz de ambos de 1941 a 1956. Ver de nuevo y aplaudir los bailables de *Tea for Two* (1950) y *Lullaby of Broadway* (1951) dirigidas ambas por David Butler. Y para tener en cuenta, la coreografía del baile entre Kim Novak y William Holden, las famosas palmadas siguiendo la cadencia de la melodía *Moonglow* en *Picnic* (Joshua Logan, 1955) es de su autoría. Igual sucedió con los danzas de *Cat Ballou* (Elliot Silverstern, 1965). Y si alguien quedó fascinado con los pasos de baile de Ingrid Bergman en *Cactus Flower* (Gene Saks, 1969), para que recuerden, también fueron montados por Miriam Nelson.

7 *Getting Gertie's Garter*/La liga de Gertie (Allan Dwan, 1945)

Decir Allan Dwan es decir proliferación, exceso o abuso de realizaciones desde su primer cortometraje filmado en 1911 gracias al apoyo y protección que le brindó D.W. Griffith hasta su última producción *Most Dangerous Man Alive* (1961) con Ron Randall, Debra Paget, Elaine Stewart y Anthony Caruso filmada en una semana para un total de 406 créditos. Según las estadísticas, el director de mayor productividad (incluyendo los cientos de cortos de un rollo) de Hollywood. No importa que ninguna de sus películas se encuentre en las lista de las 100 mejores de todos los tiempos. No nos importa fueron palabras de su público porque los buenos ratos que nos proporcionó han sido más que suficientes para ganarse nuestro respeto. Allí quedan los elogios de las estrellas del cine mudo que se movieron, saltaron y suspiraron bajo su dirección, Mary Pickford, Norma Talmadge, Marion Davies, Bebe Daniels, Nita Naldi, Renée Adorée, Dorothy Gish, la más complacida de todas Gloria Swanson (8 filmes juntos) y Douglas Fairbanks (7 filmes juntos) que no cesó de reconocer que sin *Robin Hood* (1922) algo hubiera quedado inconcluso en su carrera. El cine hablado no le disminuyó en nada el impulso y en la década del treinta realizó 27 películas entre las que se destacan *Heidi* (1937) y *Rebecca of Sunnybrook Farm* (1931) como vehículos indiscutibles para amar sin reservas a Shirley Temple y sus 56 bucles, ni uno más ni uno menos, el mundo entero le abrió el corazón, hasta Salvador Dalí que la inmortalizó en un cuadro representada por una sagrada esfinge con cuerpo de leona, un murciélago de alas abiertas posado sobre su cabeza y de fondo el esqueleto animal de una nave varada en la playa como homenaje además a una esfinge de mármol que existe en La Granja de San Ildefonso en Segovia; sin olvidar las grandes proporciones de *Suez* (1938), pionera del tremendismo, con Tyrone Power, Loretta Young y Annabella en su debut

americano cuando una tormenta de arena se la lleva de este mundo y la transparencia del busto a través de una blusa humedecida consternó al público masculino y a los niños que en busca de aventuras descubrieron algo desconcertante de lo cual solo tenían vagos rumores. El *close-up* final de Tyrone Power con una duración de 3 minutos emula al de Greta Garbo en *Queen Christina* (Rouben Mamoulian, 1933) y la opinión del público fue que pudo haber durado mucho más porque nadie se hubiera movido de su asiento. En la década del cuarenta, Allan Dwan realizó 19 películas. Entre ellas el ciclo de tres comedias con Dennis O'Keefe, *Up in Mabel's Room* (1944), *Getting Gertie's Garter* (1944) y *Brewster's Millions* (1945) que han sido revalorizadas con el tiempo y donde los enredos aparentemente inocentes pueden desembocar en un desastre evitable solo en el último momento, pero es *Sands of Iwo Jima* (1949) con John Wayne en su primera nominación al Oscar y la esmerada actuación de John Agar, conocido como "el marido de Shirley Temple" la que ha quedado como un clásico obligatorio para cualquier referencia sobre la Segunda Guerra Mundial y la lucha de los americanos en el Pacífico. La escena final con los cinco soldados casi arrastrándose para colocar en alto la bandera americana de la victoria en Iwo Jima es un ícono, reproducción fidedigna, amorosa y trágica de la histórica foto tomada el 23 de febrero de 1945 por Joe Rosenthal.

Después que D.W. Griffith, Douglas Fairbanks y Gloria Swanson desistieran de sus intentos de incorporarse al cine hablado, retirándose con discreción, Allan Dwan se sintió desprotegido por dos décadas. No importa el éxito taquillero de *Sands of Iwo Jima*, la Academia, a él, lo ignoró. Pero a principios de los cincuenta apareció su nuevo hada madrina, Benedict Bogeaus que como productor lo dejó hacer de las suyas dándole rienda suelta a la imaginación en la RKO Radio Pictures, a punto de desaparecer. Hoy títulos como *Silver Lode* (1954), un oeste *noir* con John Payne, Lizabeth Scott, Dolores Moran (la mujer de Bogeaus) y Dan Duryea como el villano Ned McCarty en clara alusión al momento político que se vivía dentro de Hollywood, *Tennessee's Partner* (1955) con John Payne, Ronald Reagan, Rhonda Fleming y Coleen Gray en contradictorios apareamientos y atracciones subyacentes como las de la Fleming al frente

de una venerable casa de prostitución en el oeste y *Slightly Scarlet* (1956) con John Payne de nuevo, Rhonda Fleming y Arlene Dahl en un *film noir* inspirado en una novela de James M. Cain con la Dahl en quizás el mejor momento de toda su carrera inundan de elogios las páginas de una nueva generación de críticos que se sorprenden con este director, como se sorprendieron con Samuel Fuller que sí tuvo la oportunidad de disfrutar en vida, gracias a los franceses, el reconocimiento de su obra como fundador del cine de autor. Si le sumamos una eficiente fotografía de John Alton que lo acompañó en este período es probable que nadie sin conocimiento de causa se interese en ver ninguna de estas obras, pero que luego no digan de que no fueron advertidos.

Para Allan Dwan una historia es siempre acerca de un secreto. Acerca de la amistad como secreto. La amistad de un hombre por otro, de una mujer por otra si son pelirrojas mejor, la amistad de un hombre por lo que lo rodea, por el paisaje en que está sumido. Y si alguien quiere profundizar más sobre estos tópicos lo remitimos al indispensable obituario-ensayo que le escribió el crítico francés de la Nueva Ola Serge Daney: *Muerte del más viejo de los realizadores del mundo: Allan Dwan (1885-1981)* y quedarán sospechosamente enamorados de este director considerado la conciencia de Hollywood.

Así, con esta introducción, adentrémonos en *Getting Gertie's Garter*. Inspirada en una aplaudida obra de teatro de Wilson Collins y Avery Hopwood, ya había sido filmada en 1927 bajo la dirección de E. Mason Hooper con Marie Prevost, Charles Ray y Harry Myers en una versión silente y por los ingleses en 1933 con el título de *Night of the Garter* (Jack Raymond) con Sydney Howard, Winifred Shotter y Elsie Randolph prominentes pero olvidados actores de los treinta. Comedia que originalmente transcurre casi todo el tiempo en un granero, con habilidad y picardía Allan Dwan la traslada en un entra y sale irreverente al dormitorio de la protagonista contiguo al de su novio donde las puertas se comunican sin cerrojo alguno. *Getting Gertie's Garter* es una comedia excéntrica acelerada, sin baches ni tiempos muertos donde la casualidad a cada segundo da paso al enredo con un equipo de actores bien dirigidos para que parezcan descontrolados

todo el tiempo, sobre todo Dennis O'Keefe que lleva el peso de la acción como una liviana espuma y nos hará recordar muchos años más tarde a un carismático Jack Lemmon, que a lo mejor bebió de esta fuente. El reparto completo es digno de aplauso, como si estuviéramos en una puesta en escena, aunque aquí el movimiento es perpetuo. Siguiendo a Dennis O'Keefe está Marie McDonald bautizada como *The Body*/El cuerpo y de trágica trayectoria que acabó en suicidio. Sin escatimar por orden de ventaja, un delicioso Barry Sullivan por aquello de que el personaje que interpreta, el novio que no está en nada, es súper liviano y apareable, seguido de Binnie Barnes la hermana de Barry, Sheila Ryan la esposa de O'Keefe, Jerome Cowan el marido de Binnie, J. Carrol Naish como el hombre de servicio y Vera Marshe su compañera. La historia de recuperar una liga de mujer, casi una joya valiosísima, que el científico O'Keefe le regaló dos años atrás a la McDonald, a punto de casarse en este momento y que puede salir a relucir en una citación judicial (???) que ha recibido es el motivo conductor de tanta algarabía ausente de astracanada, lo que la viste de "comedia fina" con ribetes de alta costura. Cuando uno piensa que la madeja se puede extender hacia el cansancio o la repetición, Allan Dwan, el rey de un solo rollo, grita CORTEN! pues ya han pasado 72 minutos y hay que poner FIN. Sabio señor el canadiense de origen.

Trivia

Durante la década del cuarenta, Dennis O'Keefe cantó y bailó, fue un comediante nato y héroe de películas B además de ser un sólido actor de filmes *noir* ultraelogiados como *The Leopard Man* (Jacques Tourneur, 1943*)* *T-Men* (Anthony Mann, 1947), *Raw Deal* (Anthony Mann, 1948), *Walk a Crooked Mile* (Gordon Douglas, 1948), *Abandoned* (Joseph L. Newman, 1949) y *Woman on the Run* (Norman Foster, 1950). En 1957 volvió a unirse a su amigo entrañable Barry Sullivan en un oeste acucioso, *Dragon Wells Masacre* (Harold D. Schuster). Y entre 1959 y 1969 mantuvo en el canal de televisión CBS el serial cómico *The Dennis O'Keefe Show* para un total de 32 episodios. De cómo se esfumó y las desventuras en su carrera es un capítulo aparte a considerar. Fumador compulsivo, falleció a la edad de 60 años de cáncer en el pulmón.

8 *Suspense*/Choque de pasiones (Frank Tuttle, 1946)

El primer estelar de Barry Sullivan junto a Belita (esta película se inventó para ella), la patinadora que quiso irse por delante de Sonja Henie porque además de deslizarse sobre el hielo con destreza y poesía había estudiado ballet clásico con Sir Anton Dolin, el mismo *partenaire* de Alicia Alonso en su primer *Giselle* que le susurró al oído, por nada del mundo te pongas ese velo que la Markova te ha enviado para cuando entres a la tumba. Es la trampa del diablo, querida, tú que estás corta de vista te defenestrarás.

Suspense es un clásico *film noir* B (B porque no lo realizó ningún estudio de primera) dirigido por Frank Tuttle en 1946 que aparece reseñado, a disgusto de muchos, en cualquier lista de lo negro por lo negro para que lo respeten. La Monogram, un estudio de cuarta categoría, tiró el dinero por la ventana para realizar lo que se ha definido como un *noir* con caché, completando el reparto con Bonita Granville que aún vivía de su momento de gloria de niña perversa al ser nominada al Oscar secundario por *These Three* (William Wyler, 1936), Albert Dekker ambiguo hasta en su muerte vestido de mujer, a Eugene Pallette en su lamentable última aparición y el mismísimo Miguelito Valdés que canta mientras Belita danza en patines y cruza aros de fuego como parte del suspenso de quedar devorada por las llamas.

El alto vuelo de esta película se refleja en la cinematografía de Karl Struss, ganador del primer Oscar en este acápite junto a Charles Kosher por *Sunrise* (F.W. Murnau, 1927), en los números musicales y la escenografía con intenciones surrealistas alrededor de la cual gira la trama. La decoración se debió a George James Hopkins (*Casablanca*, 1942; *A Streetcar Named Desire*, 1952; *My Fair Lady*,

1964; entre sus trabajos más sobresalientes) y la dirección artística a cargo de F. Paul Syles (*Ruthless*, 1948; *Caught*, 1949; *99 River Street*, 1953; tres *noirs* notables).

Por venir de los estudios que venía, *Suspense* fue considerada un "experimento" loable, nada ridículo ni endeble, pero frío como la pista donde se desenvuelve, sin hacer ninguna gala al título, según la rebuscada crítica de entonces negada a aceptar las ganas que el equipo completo del film le puso a la realización. Philip Yordan, su guionista, había adquirido destreza con el género *noir* en *When Strangers Marry* (William Castle, 1944), *Dillinger* (Max Nosseck, 1945), *The Woman Who Came Back* (Walter Colmes, 1945) y *Wistle Stop* (Leonide Moguy, 1946); llegando más tarde al paroxismo con *Johnny Guitar* (Nicholas Ray, 1954) y *The Big Combo* (Joseph L. Lewis, 1955) que mucho se discute hoy si vinieron de su mano. En *Suspense*, Yordan juega con la historia de un manisero que llega con sus intrigas a manejar un centro de patinaje y pretende adueñarse del negocio y de la mujer del dueño, porque ella es una beldad que no lo toma en serio y hasta lo vacila, le saca en cara sus orígenes barrioteros sin sospechar que se puede jugar la vida en una de las piruetas artísticas, el marido muere y... quién dijo que no hay suspenso.

The Ice Palace, el centro de patinaje donde ocurre gran parte de la acción, es un lugar de sueños cada vez que Belita sale. Difícil de describir. De ahí que *Suspense* haya sido también valorado como un musical *noir*. La Monogram, enormemente pobre comparada con la 20th Century Fox que protegía a Sonja Henie, su reina Midas, no pudo apoyar la carrera de Belita después de lo que se consideró un fracaso económico. La Henie influyó y hasta amenazó que le quitaran ese dolor de cabeza de encima. La rubia inglesa era una bailarina de ballet con escuela y la noruega, a pesar de haber sido tres veces campeona olímpica de patinaje (1928, 1932 y 1936) y un chorro de medallas cubriendo las paredes de su casa estaba muy lejos de la Odette de *El Lago de los Cisnes*, por lo que temió ser desplazada. Belita, llena de obstáculos por doquier en su carrera, se despidió con otro *noir The Man on the Eiffel Tower* (Burguess Meredith, Irving Allen, Charles Laughton, 1949), película de dominio público cuyas

copias actuales han perdido gran parte del Ansco Color en que fue filmada y la desmeritan. Pero Belita alcanzó el momento anhelado cuando bailó con Gene Kelly en *Invitation to Dance* (1956, dirigida por el propio Kelly), aunque por debajo de Tamara Toumanova, que siguiendo la rima de las mujeres que aprendieron a pararse en punta, había desarrollado garfios en vez de dedos para opacarla. Belita le dijo adiós al cine con una aparición fugaz e inexplicable en la película argentina, *La terraza* (Leopoldo Torre Nilsson, 1963). Barry Sullivan descolló por décadas, nadie pudo detenerlo, con los años desplegó una soltura envidiable en los oestes. Y Frank Tuttle, el director de *Suspense*, tiene su puesto en la historia del cine por esta película y más de cuarenta años de riesgos temáticos que incluyen *The Untamed Lady* (1926) con Gloria Swanson, *This is the Night* (1932) debut de Cary Grant, *Roman Scandals* (1933) con Eddie Cantor, *The Glass Key* la de 1935 y *I Stole a Million* (1939) ambas con George Raft, *This Hun for Hire* (1942) la consagración de Alan Ladd como estrella de primera fila seguida de *Lucky Jordan* (1942) y la filmada en París, dificultadas las fuentes de trabajo en Estados Unidos durante el macartismo por su afiliación política, *Gunman in the Streets* (1950) con Dane Clark y Simone Signoret ambos dentro de lo suyo, amores fuertes, bajos fondos al por mayor, la necesaria muerte como solución.

Apéndice 1

No confundir a Frank Tuttle, el director de *Suspense*, con el decorador de escenarios del mismo nombre que estuvo tres veces nominado al Oscar (*A Thousand and One Night*, 1945; *King Rat*, 1965 y *Guess Who's Coming to Dinner*, 1967). Frank Tuttle, el director, cerró su carrera en Hollywood con una película caótica: *Island of the Lost Women* (1959), pero reseñada hasta la saciedad por tener uno de los fondos musicales más descabellados que se conozca, acordes de guitarra flamenca en una isla salvaje como escenario y por los torsos desnudos de sus actores masculinos: Jeff Richards, un expelotero con entusiasmo, pero pobre capacidad histriónica y John Smith, un invento de Henry Wilson, el mismo que le puso nombres a Tab Hunter

y a Rock Hudson, que sí logró brillar en la serie televisiva *Laramie* de 1959 a 1963 y que nunca ha dejado de reponerse.

Apéndice 2

El debut de Belita, como patinadora solamente, fue en *Ice-Capades* (1940). El director de este film, Joseph Santley, es reseñado por dos o tres cosas agradables. *Music in my Heart* (1940) que juntó a una Rita Hayworth trigueña con Tony Martin y Andre Kostelanetz y su orquesta; brillantes números musicales donde sobresale la interpretación sinfónica de *No tabuleiro da baiana* de Ary Barroso. *Brazil* (1944) con ocho números compuestos por Ary Barroso y un intento doble (hace dos papeles) de Tito Guízar por conquistar Hollywood, pero al no dejar cantar a su protagonista, Virginia Bruce, la película fue descalificada por muchos a pesar de recibir nominaciones al Oscar por mejor canción, *Rio de Janeiro* y orquestación de película musical. Cómo hacerle eso a Virginia Bruce, la primera intérprete en la pantalla del número de Cole Porter *I've Got You Under My Skin*, con el jovencísimo James Stewart que sentado enfrente de ella saca la lengua, se moja los labios por la consternación, se le estaban declarando y la Bruce, un cigarro en la mano, se pone de pie y levanta los brazos, ¿es que no entiendes?, una fuente con un chorro de agua en el fondo, concluye tomándose una copa de champán. Si no quieren creerlo, con buscar *Born to Dance* (Roy Del Ruth, 1936) podrán disfrutar el estreno de esta obligada canción y otras de Porter, como *Easy to Love*. La siguiente película importante en la carrera de Santley es *Shadow of a Woman* (1946) con Helmut Dantine y Andrea King donde la doble lectura es tan enrevesada que algunos han supuesto que el personaje central es un comunista velado dentro del misterio de dejar morir a un niño por hambre para cobrar una herencia en esta cinta representativa de los filmes inmediatos a la terminación de la Segunda Guerra Mundial. *Ice-Capades*, muy anterior a estos puntos descollantes de Santley, logró una nominación al Oscar en 1941 por orquestación de película musical. El espectáculo de cierre con la *Sinfonía No. 5* de Dimitri Shostakovich amenizando una inverosímil y a la vez increíble coreografía con indios y vaqueros sobre hielo, los Apalaches de escenografía, alarmaron a más de uno.

Lo cual fue lo de menos porque ya habían aplaudido el número con fondo musical de *Sophisticated Lady* de Duke Ellington. En fin, con estos tiros, aunque sea por una sola vez, hay que ver *Ice-Capades*.

Apéndice 3

La tercera película de Belita, *Lady, Let's Dance!* (Frank Woodruff) también recibió sendas nominaciones al Oscar en 1944 por mejor canción, *Silver Shadows and Golden Dreams* y por mejor orquestación de película musical. Recomendable para disfrutar y revalorizar este arte del patinaje artístico casi olvidado.

Trivia

Ary Barroso, dentro de una multitud de éxitos, es el autor de la impecable *Risque*, que comienza así: *Risque meu nome do seu caderno, pois não suporto o inferno do nosso amor fracassado...*

Y en voz de Lucho Gatica recorrió el mundo hispano en dos versiones al unísono, español y portugués que termina así: *toda quimera se esfuma como blancura de espuma que se desmaya en la arena.*

9 *Framed*/Paula (Richard Wallace, 1947)

Existe un consenso general de que la década del cuarenta del siglo XX es la que origina el nacimiento, alza y esplendor del género conocido como *film noir*. Y que el primer film a considerar en la extensa lista es *Strange on the Third Floor* (Boris Ingstern, 1940) con dos actores claves en este ambiente de oscuridad, fango y maldad: Peter Lorre y Elisha Cook Jr. Títulos como *Rebecca* (Alfred Hitchcock), *The Letter* (William Wyler), *The House Across the Bay* (Archie Mayo), *Castle on the Hudson* (Anatole Litvak) y *They Drive by Night* (Raoul Walsh) de ese mismo año son otros filmes que se incluyen entre los pioneros. Para salvar la responsabilidad de los teóricos, cualquier película anterior a esta década que cumpla con los mismos requisitos de luces y sombras, crimen, delincuencia, mujeres fatídicas para las cuales el hogar y la familia no existen se considera *pre-noir* no dejando lugar para la discusión enfermiza donde muchos pueden remontarse a ese aborto de insanidad de 1931 conocido en la historia del cine por la letra mayúscula *M* del director Fritz Lang. En lo que sí todos concuerdan es que más del 75% de esta producción es de baja calidad, clase B y hasta C, pero por los instintos descabellados implícitos en la historia o el descontrol psicológico de sus personajes, la categoría o los recursos empleados dejan de tener importancia para erigirse en películas de culto como sucedió con las ya clásicas *Detour* (Edgar G. Ulmer, 1945), *D.O.A.* (Rudolph Maté, 1950), *Gun Crazy* (Joseph H. Lewis, 1949) o la misma *Framed*, motivo de estas notas.

Framed comienza con Mike Lambert, un ingeniero de minas desempleado arribando con dificultad a un pequeño pueblo cuando los frenos del camión que maneja comienzan a fallarle. Después de conocer a Paula Craig en *La Paloma Cafe*, ella lo ve entrar a través de

un espejo y se da cuenta que está hecho a la medida de lo que hace rato viene elucubrando su mente, ¿Te gusta limpiar vasos? le pregunta Glenn. No me importa, le responde ella como una fría serpiente con los labios bien rojos humedecidos, entonces él se encontrará tarde o temprano en problemas con la ley...

Un momento

Es bueno señalar que uno de los requisitos fundamentales de un *film noir* que se respete es la introducción de un elemento hispano, entiéndase exótico, en la trama. Aquí es el nombre del restaurante a donde va a parar Glenn Ford y que tantos problemas le acarreará después de atravesar la puerta. Y para activar la memoria baste con mencionar que *Gilda* (Charles Vidor, 1946) o *Cornered* (Edward Dmytryk, 1945) ocurren en Buenos Aires; una buena parte de *The Lady From Shanghai* (Orson Welles, 1948) se desarrolla en un escenario mexicano igual que *Out of the Past* (Jacques Tourneur, 1947) donde Robert Mitchum tiene su encuentro fatídico con Jane Greer e igual sucede en *Ride the Pink Horse* (Robert Montgomery, 1947) con un día de fiesta mexicano en el pueblo fronterizo de San Pablo y otra vez Orson Welles con *Touch of Evil* (1958) donde el personaje del policía interpretado por Charlton Heston se llama Mike Vargas y la cartomántica Tana no es otra que Marlene Dietrich con un pelucón negro. Para muchos, la grandiosidad del exotismo hispano queda plasmado en el final de *Dark Passage* (Delmer Daves, 1947) en Perú, a donde Humphrey Bogart ha ido a recalar y hasta allí lo busca Lauren Bacall. El final llega en un café elegantemente tropical, trajeado él con esmerada distinción, ella con 23 años entonces mientras bailan henchidos de magnetismo al compás de *Too Marvelous for Words*.

Aunque Glenn Ford aparece antes del título, *Framed* es una película de equipo donde los otros cinco actores que componen la trama, Janis Carter, Barry Sullivan, Edgar Buchanan, Karen Morley y Jim Bannon no se dejan quitar un solo minuto de escena, sobre todo los tres últimos en el breve tiempo que le asignan y es lo que hace a este film tan efectivo, en constante ascenso. Glenn Ford contaba con 31 años y tenía la semblanza de un chico de 20, a pesar de la bofetada

que ya le había dado a Rita Hayworth en *Gilda* (Charles Vidor, 1946) y la insistente seducción que sufrió a manos de Bette Davis en *A Stolen Life* (Curtis Bernhardt, 1946). Glenn Ford daba la imagen del chico inofensivo al cual se le puede hacer una trastada y Janis Carter, sublime es la palabra, estaba más que consciente y decidida.

Janis Carter, un caso curioso de actriz malograda, en su juventud tenía ínfulas de ser concertista, luego cantante de óperas y acabó en musicales de Broadway con cierto rango como *Du Barry Was a Lady* y *Panama Hattie* que le abrieron el camino a Hollywood. Deambuló por varios estudios importantes, pero su tiempo más largo transcurrió en la Columbia Pictures, que no le dio mucha importancia y quisieron mantenerla como una Hayworth de segunda para algún caso de emergencia. Si bien se le reconoce su afilada participación en dos películas de la serie del personaje de El Silbador, *The Mark of the Wistler* (William Castle, 1944) y *The Power of the Wistler* (Lew Landers, 1945), así como *Night Editor* (Henry Levin, 1946), todas en la categoría *Noir-B*, es *Framed* su consagración como una de las perversas más destacadas en este género. La relación Carter/Ford en *Framed* es semejante a las renombradas de Barbara Stanwyck/Fred MacMurray en *Double Indemnity* (Billy Wilder, 1944), Lana Turner/John Garfield en *The Postman Always Rings Twice* (Tay Garnett, 1946) y la insalubre entre Jane Greer y Robert Mitchum en *Out of the Past* (Jacques Tourneur, 1947). Ella es la araña que teje una taimada red donde Glenn Ford quedará atrapado. Los besos que le entrega son de cianuro, igual al que le dio a Gerald Mohr de forma indecorosa en *The Notorious Lone Wolf* (D. Ross Lederman, 1940) dejando a la crítica estupefacta. Janis Carter estuvo decorativa, por darle un toque de feminidad a una película bélica, junto a John Wayne, Robert Ryan y Don Taylor en *Flying Leathernecks* (Nicholas Ray, 1851) y se despide con un oeste menor lleno de provocaciones eróticas malsanas por su parte en *The Half Breed* (Stuart Gilmore, 1952) junto a Robert Young y el plato fuerte, Jack Buetel, el famoso Billy the Kid de *The Outlaw* (Howard Hughes, Howard Hawks; 1943) más afeminado que nunca en su papel de indio, por lo que ella se da gusto en manejarlo a su antojo. Janis Carter se dio cuenta a tiempo que había que abandonar Hollywood lo más pronto posible y se refugió en la

televisión. Y cuando pudo, se trasladó a Sarasota en la Florida donde es recordada por sus apoyos culturales en una ciudad que vive de la fama de haber sido la residencia de John Ringling, el más famoso de los hermanos cuyo circo lleva su nombre y cuya ecléctica mansión junto al famoso museo creado por él (de excelente gusto) y la parte circense con una panorámica de un circo en miniatura de miles de piezas son otros obligatorios por ver alguna vez en la vida.

Richard Wallace, el director de *Framed*, traía oficio desde la época silente donde se había iniciado junto a Mack Sennett con sus famosas bañistas para luego írsele con su rival Hal Roach, promotor de la carrera de Harold Lloyd. La archidivulgada escena y emblema del cine donde Harold Lloyd queda colgando de las manecillas de un reloj en *Safety Last!* (Fred C. Newmayer, Sam Taylor, 1923) fue producida y escrita por Roach. De Wallace han quedado 61 títulos como director, casi todos olvidados. Los más logrados y más reseñados después de *Framed* son: *The Little Minister* (1939) con Katharine Hepburn de gitana y John Beal en el mejor rol de su carrera, *Bombardier* (1943) con Randolph Scott, Pat O'Brien y Robert Ryan nominada al Oscar por efectos especiales, *The Fallen Sparrow* (1943) un turbio *film noir* con John Garfield, Maureen O'Hara y Walter Slezak con un inesperado final donde la O'Hara le quiere jugar cabeza a Garfield usando la lástima, los nazis me chantajearon con mi hija, pero la pérfida es entregada a la policía con una frialdad de aplausos por parte de este, aquí no hay belleza, lástima, ni hija que valga, a pagar tu culpa, maldita mujer que esto es un *film noir* de verdad y *A Kiss for Corliss* (1949) porque fue su último film y el de Shirley Temple que ya había dejado de ser el monstruo más joven y más sagrado de Hollywood para seguir casada con el actor John Agar por un año más.

Otro de los postulados irrevocables del *film noir* es que este no existe sin la mano de un buen fotógrafo que lo demonice hasta acelerarnos las pulsaciones del corazón al límite del infarto. En *Framed*, las riendas están bajo la responsabilidad de Burnett Guffey, un fiel obrero de la Columbia Pictures con cerca de treinta *films noir* en su cartera, que logró en su vida tres nominaciones al Oscar por *The Harder They Fall* (Robert Rossen, 1952), *Birdman of Alcatraz* (John

Frankenheimer, 1962) y *King Rat* (Bryan Forbes, 1965) y obtuvo dos por *From Here to Eternity* (Fred Zinnemann, 1953) y *Bonnie and Clyde* (Arthur Penn, 1967). Los contrastantes blancos y negros con expresivos grises, que recuerdan la magia que los orientales hacen de la tinta china, convierten a *Framed* en lo que ya se ha dicho de otra forma, una película B con alcurnia.

Framed tiene un final inesperado y doloroso porque aunque el público sabe que en esas películas de los cuarenta el crimen no paga, no lo quería de esa manera. Janis Carter es más que mala remala, pero después de haberle roto la cabeza a Barry Sullivan con una llave y todo por sentirse atraída por Glenn Ford que era realmente el que debía morir, este en vez de matarla o dejarla a la deriva le tiende una trampa sucia con la policía en lo que muchos al salir del cine comentaban, eso no es de hombre, eso no se le hace a una hembra que ha matado por ti. Glenn Ford cierra la pantalla con sus manos encendiendo un cigarrillo complicadamente, nos da la espalda, echa andar y aquí se acaba todo. Consejo sano: No busques en un desconocido lo que ya tienes seguro y puedes manejar a tu antojo. El ingenuo de Barry Sullivan, por amor, había guardado el dinero robado en una caja fuerte del banco a nombre de Janis Carter.

Trivia

Lista de *films noir* fotografiados por Burnett Guffey bajo la sombra de la Columbia Pictures:

-*My Name is Julia Ross* (Joseph H. Lewis, (1935)
-*I Love a Mistery* (Henry Levin, 1945)
-*So Dark the Night* (Joseph H. Lewis, 1946)
-*Night Editor* (Henry Levin, 1946)
-*A Close Call for Boston Blackie* (Lew Landers, 1946)
-*The Notorious Lone Wolf* (D. Ross Lederman, 1946)
-*Framed* (Richard Wallace, 1947)
-*Johnny O'Clock* (Robert Rossen, 1947)
-*The Sign of the Ram* (John Sturges, 1948)
-*To the Ends of the Earth* (Robert Stevenson, 1948)

-*All the King's Men* (Robert Rossen, 1949)
-*The Reckless Moment* (Max Ophuls, 1949)
-*The Undercover Man* (Joseph H. Lewis, 1949)
-*Knock on Any Door* (Nicholas Ray, 1949)
-*Convicted* (Henry Levin, 1950)
-*In a Lonely Place* (Nicholas Ray, 1950)
-*The Family Secret* (Henry Levin, 1951)
-*Two of a Kind* (Henry Levin, 1951)
-*Sirocco* (Curtis Bernhardt, 1951)
-*Assignment: Paris* (Robert Parrish, Phil Karlson, 1952)
-*The Sniper* (Edward Dmytryk, 1952)
-*Scandal Sheet* (Phil Karlson, 1952)
-*Private Hell 36* (Don Siegel, 1954)
-*Human Desire* (Fritz Lang, 1954)
-*Tight Spot* (Phil Karlson, 1954)
-*The Brothers Rico* (Phil Karlson, 1957)
-*Nightfall* (Jacques Tourneur, 1957)
-*Screaming Mimi* (Gerd Oswald, 1958)
-*Let No Man Write My Epitaph* (Philip Leacock, 1960)
-*Homicidal* (William Castle, 1961)

Reconocimiento

Ben Maddow recibió por *Framed* su primer crédito como guionista. También a él se deben los guiones de *Intruder in the Dust* (Clarence Brown, 1949) y *The Asphalt Jungle* (John Huston, 1950) por el cual recibió una nominación al Oscar. Y aunque atribuidos a Philip Yordan que asumió la responsabilidad por encontrarse Maddox en la lista enrojecida del macartismo, *Johnny Guitar* (Nicholas Ray, 1954) y *God's Little Acre* (Anthony Mann, 1958) hoy día son reconocidos como de su autoría. En 1960 con *The Unforgiven* (John Huston) su nombre volvió a ser restituido en los créditos de un filme.

10 *The Gangster*/El gángster (Gordon Wiles, 1947)

Los hermanos King, Frank y Maurice, van por la segunda vuelta de Belita y Barry Sullivan en la producción de este *noir* con el pormenor de que el título, al referirse a un hombre, debía de poner a la "patinadora de hielo", como le apodaban cariñosamente a Belita, un escalón por debajo de Sullivan. Aunque notable, otro film B por aquello de que la letra se refería a la pobre trayectoria de su director Wiles y que la Allied Artists Pictures (nombre con el que acababan de rebautizar a la Monogram) carecía de prestigio, salvo en los seriales y los vaqueros.

El mérito de Gordon Wiles estaba en su oficio de director artístico y en este acápite había recibido un Oscar por *Transatlantic* (William K. Howard, 1931), fastuosidad en los salones de la nave y grandiosidad en los cuartos de maquinaria con puras maquetas. Con *The Gangster*, Wiles cerró decentemente sus aspiraciones direccionales y por este film es que se le recuerda, no por los otros diez anteriores.

La dirección artística de *The Gangster*, al igual que en *Suspense*, corrió de la mano de F. Paul Syles, que se anotó otro éxito. La fotografía estuvo a cargo de Paul Ivano, que vivía de la fama de haber fotografiado a Gloria Swanson en *Queen Kelly* (1929) bajo la dirección enfermiza de Erich von Stroheim con dinero suministrado por Joseph P. Kennedy, el padre de la dinastía y amante por entonces de la caprichosa actriz. Paul Ivano cerró su biografía con sello de oro cuando Billy Wilder utiliza pedazos de dicha película (los filmados por él, porque se acreditan cuatro fotógrafos) para recrear la magnitud de Norma Desmond (la propia Gloria Swanson) en *Sunset Boulevard* (1951) siempre lista para el *close-up* hasta en su estado demencial final.

Para los críticos de entonces, Barry Sullivan en *The Gangster* representaba el milagro de un nuevo Alan Ladd trigueño y con mucha, mucha más estatura. La historia no es la tradicional ascensión y caída de un tránsfuga de esquina, sino la desamparada soledad de un tipejo que cree que todo el mundo quiere hacerle daño. Barry Sullivan mueve a Shubunka, su personaje, en la cuerda floja de la demencia y su romance con Belita acrecienta la paranoia. Belita es bella, le echa mano a cualquier recurso en el tapete para salir adelante. En una escena en la playa la visten de blanco semejante a Lana Turner un año atrás en *The Postman Always Rings Twice* (Tay Garnett). Idea de la diseñadora Norma Koch, simplemente Norma, mimada luego de Robert Aldrich y nominada tres veces al Oscar: *What Ever Happened to Baby Jane?* (Robert Aldrich, 1962), *Hush... Hush, Sweet Charlotte* (Robert Aldrich, 1964) y *Lady Sings the Blues* (Sidney J. Furie, 1972).

El reparto de secundarios que apoya este film es digno de reconocimiento. Como siempre, aunque las apariciones sean breves, se lucen porque se identifican con el medio. Así van desfilando Joan Lorring, Akim Tamiroff, Harry Morgan, John Ireland, Sheldon Leonard, Charles McGraw, John Kellogg, Leif Erickson, Shelley Winters con 10 segundos de aparición y uno de los irrepetibles, Elisha Cook Jr. Mucho se rumora que la colaboración sin crédito de Dalton Trumbo en el guión le da el status que hoy tiene esta película, aunque no es menos cierto que es el conjunto de actores participantes el que hace a este film tan valioso en su género. Así se condensan las criticas de entonces: Barry Sullivan es una completa revelación. *The Gangster* es uno de los dramas psicológicos mejor realizados hasta el momento. Partiendo de lo que ocurre en la mente del personaje se desprende el falso mundo que habita, con el recurso de estilizados decorados, vestuarios y gama de prototipos que van uno a uno asomando y asombrando. Shubunka/Barry Sullivan, un desperdicio humano, se ha enamorado y sabe que no se lo merece y no puede controlarse, lo que le produce un susto emocional y un colapso mental irreparables, todavía peor cuando este amor, Belita, se deja sobornar con las promesas de realizarse en Broadway y lo abandona. Por equívocos, con la policía detrás, Shubunka morirá. La fotografía y la atmósfera

coronan el epitafio. Una pequeña tragedia griega con pistolas y del director que menos se esperaban los académicos del séptimo arte.

Trivia

En su período laboral más oscuro, Dalton Trumbo recibió ayuda de los hermanos King (Frank, Maurice y Herman), Sam Spiegel, Kurt Neumann, Bob Roberts, Paul Trivers y John Garfield entre otros que le compraron guiones y corrieron el riesgo de mostrarles su apoyo. Bajo el estigma del anonimato, empleando seudónimos o poniendo al frente a un amigo, Trumbo siguió trabajando sin descanso, sin perder de vista las maravillas de hacerse de un capital.

A continuación, la curiosidad de las películas que se filmaron con estos guiones y a muchas de las cuales en la actualidad le restauraron su nombre en los créditos:

- *The Gangster* (Gordon Wiles, 1947), sin crédito.
- *Gun Crazy* (Joseph H. Lewis, 1950), con Millard Kaufman de pantalla.
- *Emergency Wedding* (Edward Bussell, 1950), un *remake* de la película *You Belong to Me* (Wesley Ruggles, 1941) basada en una historia suya.
- *Rocketship X-M* (Kurt Neumann, 1950), sin crédito.
- *The Prowler* (Joseph Losey, 1951), junto a Hugo Butler, ambos sin crédito.
- *He Ran All the Way* (John Berry, 1951), colaborando con Hugo Butler en el guión, ambos sin crédito y con Guy Endore de pantalla.
- *Roman Holiday* (William Wyler, 1953), con Ian McLellan Hunter de pantalla y recibiendo el Oscar por mejor historia y guión.
- *They Were So Young* (Kurt Neumann, 1954), con Felix Lützkendorf como seudónimo.
- *Carnival Story* (Kurt Neumann, 1954), sin crédito.
- *Circus of Love* (Kurt Neumann, 1954), versión alemana de la anterior filmada al mismo tiempo.

- *The Court-Martial of Billy Mitchell* (Otto Preminger, 1955), sin crédito.
- *The Brave One* (Irving Rapper, 1956) con Robert Rich como seudónimo, ganador del Oscar que no pudo recoger.
- *The Boss* (Byron Haskin, 1956), con Ben Perry de pantalla.
- *The Green-Eyed Blonde* (Bernard Girard, 1957) adjudicado a Sally Stubblefield.
- *The Brothers Rico* (Phil Karlson, 1957) con Ben Perry de pantalla.
- *The Deerslayer* (Kurt Neumann, 1957) sin crédito.
- *Terror in a Texas Town* (Joseph H. Lewis, 1958) con Ben Perry de pantalla.
- *Cowboy* (Delmer Daves, 1958), sin crédito.
- *From the Earth to the Moon* (Byron Haskin, 1958) con James Leicester, supervisor de la edición, de pantalla.

11 *Smart Woman*/El gran secreto (Edward A. Blatt, 1948)

En el año que *Johnny Belinda* (Jean Negulesco), *The Red Shoes* (Michael Powell, Emeric Pressburger), *The Snake Pit* (Anatole Litvak) y *The Treasure of the Sierra Madre* (John Huston) fueron nominadas al Oscar como mejor película y la quinta y vencedora fue *Hamlet* (Laurence Olivier), a la actriz Constance Bennett se le ocurrió actuar y financiar *Smart Woman,* un film a la usanza antigua, bien cuidado, pero cargado de lasitud.

Constance Bennett contaba con 44 años y la década del cuarenta no le había sido tan placentera como a su hermana Joan que participó en cuatro pilares indiscutibles dentro del género *noir*, *The Woman in the Window* (Fritz Lang, 1944), *Scarlet Street* (Fritz Lang, 1945), *The Woman on the Beach* (Jean Renoir, 1947) y *The Reckless Moment* (Max Ophuls, 1949). La historia de ser primera figura estaba quedando atrás y aunque de apoyo en *The Two-Faced Woman* (George Cukor, 1941) se había ido por encima de Greta Garbo y en *The Unsuspected* (Michael Curtiz, 1947) se luce como la frágil productora del programa radial que ameniza el fatídico Claude Rains, Constance no se encontraba satisfecha con lo que le ofrecían. *Paris Underground* (Gregory Ratoff, 1947) fue un intento de actuar y producir al mismo tiempo que no le abrió las puertas esperadas. Los críticos concentraron los elogios en la última aparición de Gracie Fields en el cine, el encanto del argentino George/Jorge Rigaud, la fotografía del nominado múltiples veces Lee Garmes y la musicalización por la que recibió una nominación al Oscar. *Paris Underground*, dijeron lapidariamente, es un *déjà vu* de *Reunion en France* (Jules Dassin, 1942), aquel inconcebible encuentro de Joan Crawford con John Wayne y los nazis de por medio. Constance Bennett no se amedrentó y fue por una segunda vuelta con *Smart Woman*, y aunque tuvo que reconocer

que sus tiempos de gloria habían pasado, el fenómeno de esta película es digno de contarse.

Nadie se puede explicar cuánto talento derrochado en este film. Empezando por el guión que necesitó del esfuerzo de cuatro escritores para tratar de darle forma a una historia baladí de Leon Gutterman y Edwin V. Westrate. Primero, la adaptación le correspondió a Adela Rogers St. Johns que a su haber tenía la historia de *What Price Hollywood?* (George Cukor, 1932), una película emblemática sobre el mundo de los que hicieron ese "paraíso" de las estrellas y que dio pie a que David O. Selznick se robara la idea para producir *A Star is Born* (William Wellman, 1937) donde los personajes de Max Carey y Mary Evans se llamaron Norman Maine y Vicki Lester, con leves distancias a los originales y que sirvió de punto de partida para dos secuelas más, *A Star is Born* (1954) donde George Cukor se recreó a sí mismo dirigiendo con demasiadas emociones a Judy Garland y James Mason y *A Star is Born* (Frank Pierson, 1976) donde Barbra Streisand y Paul Williams se llevaron el Oscar por mejor canción, *Evergreen*, y lo demás de esta versión debe ser irrecordable. Aún *What Price Hollywood?* es celebrada por la audacia de su montaje y la escena de la muerte del protagonista es obligada cita para los estudiosos de la edición: una serie de rápidos tiros cortos, Lowell Sherman/Max Carey el director alcohólico saca un cigarro, abre una gaveta buscando una fosforera, ve una pistola, sigue buscando, la encuentra en una mesa con un espejo de fondo, se mira mientras trata de encender el cigarro, descubre una foto suya de antaño, se horroriza, se le cae el cigarro de los labios, soy un espanto, visión superpuesta de imágenes de su época de gloria, la reja de la cárcel donde fue a parar por borracho, se escuchan exagerados efectos de sonidos, como si fuera un tren en marcha o una noria, por la secuencia de los pies nos damos cuenta que se dirige de nuevo a la gaveta, toma la pistola, se apunta al pecho, se escucha el disparo, se produce entonces la caída, en una toma desde el piso, a cámara lenta, maravilloso. George Cukor tenía entonces 33 años y estaba muchos años por delante del cine que se estaba haciendo. Constance Bennett, la camarera que llega al pináculo del estrellato y recoge al director

desecho que un día le dio la oportunidad de su vida y en cuya casa este se suicida, le agradeció eternamente el protagónico. Cukor y Bennett volvieron a juntarse de amorosos cumplidos en *Rockabye* (1932) y *Our Betters* (1933).

Volviendo al cuerpo del guión de *Smart Woman,* este estuvo a cargo de Lou Morheim, Herbert H. Margolis y Alvah Bessie. Para Lou Morheim fue la primera oportunidad de entrar en el cine, le siguió un esfuerzo extraordinario con *Larceny* (George Sherman, 1948) y en 1951 no da a basto colaborando para William Berke en tres *noir* de bajos presupuestos, *Danger Zone*, *Pier 23* y *Roaring City* y un vehículo de la Universal Studios, *Smuggler's Island* (Edward Ludwig) para lanzar a Jeff Chandler en un *look* diferente al que la 20th Century Fox le había dado, pero, siempre hay un pero, faltaron los cuerpos en trusa, los pechos al descubierto, en una película con tantas inmersiones en busca de barras de oro escondidas en un avión sumergido en las aguas de Macao, la Montecarlo del Oriente. Quizás el trabajo más acertado de Morheim fue colaborar en el guión de un cuento de Ray Bradbury, *The Fog Horn*, que llevó como título *The Beast from 20,000 Phatoms* (Eugène Lourié, 1953). Buscó refugio en la televisión como productor donde permaneció hasta 1979 y en cine patrocinó un espectáculo de comicidad macabra, *Madame Sin* (David Greene, 1972), un Fu Manchú a través de los ojos de Bette Davis, para reír o echarse a llorar a mares con tanto talento ridiculizado y lo peor, sintiéndose a gusto. Herbert H. Margolis colaboró con Morheim en muchos proyectos y corrió con mucha menor suerte. Cerró su carrera de escritor para el cine escribiendo la historia de *The Wackiest Ship in the Army* (Richard Murphy, 1960) un intento de unir a Jack Lemmon con Ricky Nelson, comedia, drama, la Segunda Guerra Mundial, las aguas del océano Pacífico, pedanterías de Lemmon que no le gustaba para nada que alguien más joven le hiciera sombras y la oportunidad de Ricky para colar una de sus canciones, no de las mejores de su repertorio, aunque es el resto del reparto el que sale adelante con las monerías sin ningún esfuerzo porque no estaban bajo la mirilla de estos dos burlescos y se aprovecharon de la rivalidad.

Y Alvah Bessie, un caso aparte en su penúltimo aporte acreditado. En 1951 su historia para *Passage West* (Lewis R. Foster) quedó a nombre de su amigo Nedrick Young que asumió la responsabilidad por causas políticas, a pesar de también encontrarse en entredichos. Alvah Bessie, junto a Albert Maltz, Lester Cole, Samuel Ornitz, Adrian Scott, Edward Dmytryk, Ring Lardner Jr., John Howard Lawson, Herbert J, Biberman y Dalton Trumbo constituyeron lo que se conoce en el mundo cinematográfico como "Los diez de Hollywood" permaneciendo diez meses preso en 1950 y puesto en la lista negra del macartismo, vetado para trabajar en el mundo del cine por comunista. Bessie, de origen judío y marxista, había peleado en la Guerra Civil Española al lado de la República. Bessie nunca más volvió a Hollywood y solo hasta 1969 decidió colaborar en el guión de *España otra vez* que el español Jaime Camino dirigió con Mark Stevens en una remembranza del propio escritor que regresa a Barcelona después de tres décadas a buscar algo que perdió para más nunca encontrarlo, la realidad de un nuevo país que emerge en los florecientes 60 deja muchas cosas atrás, porque si de reconsiderar los hechos era el motivo, ese no fue el mejor momento.

¿Y qué historia salió de esta mezcolanza de criterios y personalidades?

Paula Rogers es una abogada que se desenvuelve en un mundo de políticos corruptos y hampones que siempre tienen una cuenta pendiente con la ley pero logran evadirla gracias a esos políticos. Generalmente Paula juega el papel de defensora de esas causas sucias donde las pruebas o los testigos claves nunca aparecen. Paula actúa con una calma y una resignación espantosa, inmaculada, virginal, a pesar de que una vez estuvo mal casada y tiene un hijo estudiando en un colegio de corte militar que sabe poco de su madre y menos de su padre. Paula vive con su madre, atenta siempre a su llegada para descalzarla y ajustarle unas cómodas pantuflas. Paula tiene un ayudante, Johnny Simons, que se pasea por su casa a plena comodidad, deambulando en plantillas de media, sin ningún inconveniente ni doble sentido porque Paula es muy moderna. Por su lado, Frank McCoy, un raquetero que le encanta limarse las uñas y tiene más de un secreto

pendiente con Paula anda en contubernio con el abogado del distrito, que se mueve en aguas tenebrosas y no hay quien lo detenga. La situación comienza a complicarse cuando un fiscal especial, Robert Larrimore es nombrado para limpiar un poco a la ciudad y a su vez conoce a Paula de la cual queda prendado. Cuando el testigo principal de Larrimore es asesinado y a punto de descubrirse que el abogado del distrito Bradley Wayne está más que implicado en el asunto, este ve como una única salida digna su muerte, no por suicidio, sino ejecutada por Frank McCoy con la misma arma que provocó la muerte del testigo clave. Frank McCoy se niega a participar en ese chantaje y suena un disparo, que es escuchado a través de la puerta semiabierta por la mujer de Wayne, que lo ha escuchado todo, se desmaya operáticamente y cuando la reaniman, miente, culpa a McCoy porque criada en los convencionalismos sociales, ni después de muerto su marido puede ser desacreditada su imagen. Aunque el amor ya ha cuajado entre Larrimore y la Rogers, ellos se verán frente a frente en la sala del juicio de McCoy, él para lograr que el peso de la justicia caiga sobre el acusado y ella como la defensora porque como se sabrá al final y es bueno que lo digamos ya, este delincuente fue su esposo, secreto que confiesa en corte cuando pide ser considerada un testigo más y cuenta la historia de una chica inexperta que cae, como suelen caer en el cine las principiantes y ese hombre, el padre de su hijo, le ha dicho que él es una basura, pero que no mató a Wayne. Larrimore, que es hábil y encantador, no va a renunciar a Paula, ni a su hijo con el cual ha hecho tremendas migas. Él descubre que la mujer del muerto miente a conciencia por un status social donde ella también es madre y quiere proteger a su hija del escándalo, pero logra obtener con tecnicismos propios de esta clase de películas su confesión. Y así esta mujer inteligente, que da título al film, encuentra un marido de verdad que pueda representarla y protegerla dentro de ese mundo de fieras de las leyes y los negocios nada limpios, bastante turbios donde parece que va a tener que seguir viviendo por mucho tiempo.

¿Y quiénes le dieron vida a la historia?

Para encontrarnos en 1948, un elenco en su mayoría de antaño, fuera de taquilla. Constance Bennett es Paula y Brian Aherne es La-

rrimore. Ambos guardaban a su haber una estupenda comedia de evasión que tiene como marco a una embriagadora familia disfuncional, *Merrily We Live* (Norman Z. McLeod, 1938) y que en 1955 sería motivo de un *remake* por parte de los mejicanos con el título de *Escuela de vagabundos* (Rogelio A. González), un baluarte de consolidación para sus intérpretes principales Pedro Infante y Miroslava. La Bennett y Norman Z. McLeod ya habían hecho un cautivador dúo en *Topper* (1937) y *Topper Takes a Trip* (1939), con Cary Grant en la primera y Roland Young como el titular de ambas muy cerca de la perfección. Brian Aherne tuvo la suerte de tener buenos momentos en el cine, el más trágico, dominado por las erinias, fue el del emperador Maximiliano en *Juarez* (William Dieterle, 1939), fusilado al arrullo de la canción popular *La paloma* y que le mereció una nominación al Oscar en la categoría de mejor actor secundario. La parte prometedora de *Smart Woman* corrió por cuenta de Barry Sullivan como McCoy, el ojo de la tormenta, y Michael O'Shea como Johnny Simons, que sería recordado por su debut junto a Barbara Stanwyck en *Lady of Burlesque* (William A. Wellman, 1943) y *Fixed Bayonets!* (Samuel Fuller, 1951), además de ser el marido feliz de Virginia Mayo en la vida real. Otto Kruger, la vieja cobra en cuanto a despliegue de maldad fuera necesario, es Bradley Wayne y Selena Royle, formidable, es la señora Wayne. Isobel Elsom corre como la madre de Paula; el niño Richard Lyon, su hijo. Y James Gleason el asistente de Larrimore. Demasiado esfuerzo en vano.

Y por si fuera poco, para aumentar las posibilidades de un éxito sin precedentes, Constance Bennett confió la fotografía del film a Stanley Cortez, hermano de Ricardo, ambos hijos de inmigrantes judíos austríacos de apellido Krantz, pero que el cambio hacia uno latino les resultó embriagador, sobre todo a Ricardo, que lo bautizaron el amante español de Greta Garbo cuando aparecieron juntos en *Torrent* (Monte Bell, 1926) inspirada en un novela de Vicente Blasco Ibáñez, tan de moda en el Hollywood de los veinte. Stanley Cortez arrastraba el prestigio de haber sido nominado al Oscar por *The Magnificent Ambersons* (Orson Welles, 1942) y *Since You Went Away* (John Cromwell, 1944) y en su larga trayectoria están las indiscutibles, en gran medida gracias a él, *The Night of the Hunter* (Charles

Laughton, 1955), *Shock Corridor* (Samuel Fuller, 1963), *The Naked Kiss* (Samuel Fuller, 1965) y *Chinatown* (Roman Polanski, 1974).

Constance Bennett no tuvo en cuenta dos cosas: los estudios donde se filmó y el director seleccionado. De la Allied Artists no podía esperarse una propaganda acertada, a pesar de que *Smart Woman* estaba considerada una producción bastante costosa y de Edward A. Blatt, este fue su tercer y último film, con un debut excepcional, raro, sombrío, de culto, *Between Two Worlds* (1944) con John Garfield a la cabeza de un reparto envidiable y experiencia como director de diálogos en películas de la talla de *They Died with Their Boots On* (Raoul Walsh, 1941), *Now, Voyager* (Irving Rapper, 1942) y *Watch on the Rhine* (Herman Shumlin, Hal Mohr, 1943), por lo cual nadie pudo explicarse jamás dónde estuvo la falla. La Bennett perdió la razón momentáneamente y se lanzó de inmediato en una aventura peligrosa al servirle de apoyo a Vera Ralston en *Angel on the Amazon* (John H. Auer, 1948). Allí se quedó varada, pero por suerte, su quinto marido fue John Theron Coulter, coronel de las fuerzas armadas americanas y luego brigadier general, dedicándose a proveer con su ayuda entretenimiento a las tropas estacionadas en Europa, cantaba excelentemente bien, ganando honores militares y enterrada en el Cementerio Nacional de Arlington por su contribución a la patria.

Smart Woman está enchapada a la antigua, traída de los años treinta con un gran inconveniente: la mayoría de las películas filmadas en esa década hoy resultan atrevidas, descaradas, faltas de prejuicios, con una actualidad pasmosa. Si *Smart Woman* se hubiera parecido un poquito a alguna de ellas…

Trivia

¿De qué valió que en pleno juicio Constance Bennett como Paula Rogers insistiera en llevar un sombrero rimbombante para defender a su cliente? Como si fuera una pasarela de moda. Esto es poco serio, exclamaron algunos mortificadores. Cine, cine.

12. *Bad Men of Tombstone*/Odio en el corazón (Kurt Neumann, 1949)

¿Qué hubiera sido de las películas del oeste sin la ciudad de Tombstone en Arizona? Simple. No hubiéramos disfrutado las andanzas de Wyatt Earp ni de su socio Doc Holliday, ni ese clásico de John Ford que se titula *My Darling Clementine* (1948) con Henry Fonda y Victor Mature corporizando al dúo o luego *Gunfight at the O.K. Corral* (John Sturges, 1957) con Burt Lancaster y Kirk Douglas en los mismos roles. Igual que la película que aquí nos atañe, no del todo desapercibida aunque Leonard Maltin la tenga excluida de su guía.

En *Bad Men of Tombstone* estos no son los personajes y el O.K. Corral no se menciona. Las motivaciones de su director fueron otras. Igual que las nuestras con Kurt Neumann. ¿Quién es? ¿Qué cosa interesante tiene a su haber?

Neumann, de origen alemán, hizo la travesía a Hollywood durante el apogeo del expresionismo en su país y los albores del cine hablado en América con el fin de doblar al alemán los filmes que se estaban produciendo. Era tanta la locura y la imaginación desatada en esa industria que aunque se trabajaba duro, se ganaba mucho más, que decidió probar fortuna como director. Con una copiosa lista de filmes de bajo presupuesto, no paró de dirigir, algunos hoy valorados por la trama inteligente y poco convencional. Cabe destacar *El tenorio del harem* (1931) favoreciendo el ascenso de Lupita Tovar en vías de matrimonio con su amigo y productor Paul Kohner, magnate de Universal Studios, un padrino envidiable que lo impulsó a dirigir *Secret of the Blue Room* (1933) un suspenso con Lionel Atwill, Paul Lukas y Gloria Stuart, la misma que en 1997 fue nominada al Oscar secundario por su actuación en *Titanic* (James Cameron) a la edad

de 87 años; *Island of Lost Men* (1934) con Anna May Wong, J. Carrol Naish y dos futuros Oscar bien merecidos, Broderick Crawford y Anthony Quinn. En los cuarenta, Neumann hace contrato con la RKO Radio Pictures y le regala al mundo infantil y a los adultos con esa mentalidad tres memorables películas de Johnny Weissmuller en su segunda etapa como el hombre mono, *Tarzan and the Amazons* (1945), *Tarzan and the Leopard Woman* (1946) y *Tarzan and the Hunters* (1947) junto a Brenda Joyce de Jane y Johnny Sheffield en su papel de Boy, conocido en habla hispana como Tarzanito. En 1950 realiza una versión muy particular de Billy the Kid en *The Kid From Texas* con Audie Murphy en sus inicios como el adolescente forajido, todavía elogiado. En 1953, Neumann volvería con Tarzan para impulsar ahora a Lex Barker en *Tarzan and the She-Devil* (1953), pero el fuerte de este alemán, por lo que es recordado, es por dos proyectos de ciencia ficción, un erotismo sedicioso de postguerra y un horror de culto. En 1950 filma *Rocketship X-M* con Lloyd Bridges, Osa Massen, John Emery, Noah Beery Jr. y Hugh O'Brien que conforman una de las primeras tripulaciones en hacer un viaje con destino a la luna aunque por fuerzas gravitacionales fuera de control van a parar a Marte, el Planeta Rojo y de ahí en adelante las escenas están maravillosamente coloreadas con ese color. *R X-M,* filmada en solo 18 días y con un bajo presupuesto se adelantó en estreno a *Destination Moon* (Irving Pichel) de ese mismo año, pero ambas corrieron con el favor del público y de los críticos. *R X-M* termina con un final duro, sin concesiones, que la hace un documento valioso, nadie regresa a la Tierra. En 1954 viaja a Alemania y filma *Carnival Story/El mundo del circo* con un reparto ambicioso, Anne Baxter, Steve Cochran, Lyle Bettger y George Nader. Por mucho que la crítica quiso desbaratar el film, la fuerza erótica entre Anne Baxter y Steve Cochran la hacen turgente en el terreno de lo carnal. La Baxter le dice a Cochran, en su mejor momento de macho cabrío, bésame, mátame, pero no me abandones; no… no, no… mientras que él le responde, los dos somos malos, beibi; por eso es que estamos hechos el uno para el otro. El camp en todo su apogeo. En 1957, Neumann va por la segunda vuelta de la ciencia ficción con *Kronos,* un intento de ambientar la trama con los últimos adelantos de la tecnología y la concepción moderna que se tenía del espacio. Un desliz de edición empañó su seriedad. Las

escenas de multitudes corriendo despavoridas ante la presencia del aparato mortífero Kronos fueron tomadas nada menos que de *Godzilla* (Ishiro Honda, 1954), imperdonable que el monstruo marino se convirtiera en un bloque macizo de metal, como un refrigerador extraterrestre. Neumann no se detuvo y ese mismo año continúa con la ciencia ficción salpicada de horror estrenando *She Devil* con Mari Blanchard, Jack Kelly y Albert Dekker donde la propaganda lo resumía todo: *¡Monstruo femenino! Ellos crearon un ser inhumano que destruyó cuanto tocó. La mujer que no pudieron matar.*

Es en 1958, con una película fuera de serie, *The Fly*, que Neumann se asienta en la historia del cine con una mezcla de ficción y horror sin ninguna concesión en un final de escalofríos morales y visuales. El CinemaScope y el color De Luxe le imprimieron la grandiosidad que requería y la cinematografía de Karl Struss, el mismo de *Sunrise* (F.W. Murnau, 1927), que trabajó con Chaplin en *The Great Dictator* (1940) y *Limelight* (1952), que colaboró con Neumann más de una vez, está llena de recursos elaborados como la pantalla múltiple que es la visión que tiene la mosca mutada de los seres humanos. David Hedison, Patricia Owens, y sobre todo Vincent Price, impecable, así como Herbert Marshall encajan a la perfección en los roles que le asignan. Una película llena de pequeñas insinuaciones y situaciones embarazosas con un final, repetimos, fuera del alcance de las expectativas cuando una araña maligna se dirige a la pobre mosca atrapada en sus redes y esta grita desesperadamente, ayúdenme... ayúdenme... solo ver para creer lo que Herbert Marshall hace para remediar la situación nos seguirá quitando el sueño de por vida. Amén para los santos inocentes. Respeto para Kurt Neumann por sus 68 películas realizadas.

Pocos días antes del estreno comercial de *The Fly* en 1958 fallece Kurt Neumann a la temprana edad de 50 años. No pudo ver la exitosa acogida del público y de la crítica en una rara simbiosis para un film encasillado dentro de la categoría B. Tampoco pudo ver el estreno de sus tres últimas producciones: *Machete* (1958) y *Counterplot* (1959) filmadas enteramente en Puerto Rico y *Watusi* (1959) que rescató el valioso material sobrante de las tomas en África (en

la hoy República Democrática del Congo) de *King Solomon's Mines* (Compton Bennett, Andrew Morton, 1950) bien conservadas por la MGM e hizo una continuación de las aventuras de Deborah Kerr y Stewart Granger con un George Montgomery a la cabeza en su mejor momento de exhibicionismo, el pecho al aire cada vez que podía para desorientar a Taina Elg, una misionera alemana y al público de ambos sexos hasta donde se lo permitiera la oscuridad del cine, recurso bien exacerbado por el actor para nublar los pedestres recuerdos de su limitada actuación.

Si en un inicio, queriendo ir a la luna aterrizamos en Marte, ¿por qué no volver al lugar de partida? Perdón... a *Bad Men of Tombstone*.

Bad Men of Tombstone corre por el sendero de los oestes B con características muy especiales. Si hacemos una abstracción de la época y traemos la trama a la contemporaneidad, nos encontramos frente a un *film noir* con todas sus reglas. Los forajidos y los excluidos que se unen para asaltar y enriquecerse, única manera de satisfacer sus sueños por la vía fácil, las veleidades surgidas entre ellos, la atracción subconsciente que acecha, la chica seducida por las artes físicas de un malhechor y el giro inesperado de un final imprevisto donde el delito no paga, aunque el público salga desilusionado porque cuando el delincuente resulta atractivo se merece otra oportunidad, la distinguen del montón. Eso es el todo del film, que aunque rezagado por muchos críticos americanos se reseña con respeto por los franceses, verdaderos entusiastas del género a caballo.

Bad Men... es la película de Barry Sullivan, un actor con doble mirada y sangre fría. Él es el gatillo ligero que matará al que lo estafó en el juego y en pago a las deudas le tomó en saldo el caballo, su gran cariño. *Bad Men...* es también la película de Broderick Crawford en su año del Oscar principal por *All the King's Men* (Robert Rossen). Sullivan encontrará a Crawford entre rejas y no tendrá más opción que seguirlo cuando sus compinches, qué compinches, Fortunio Bonanova que se llama Mingo, Guinn "Big Boy" Williams como Red Fisk y John Kellog, el Curly, llegan a rescatarlo. Marjorie Reynolds es la dulce *femme* del film que no puede contener su atracción por

Sullivan, a sabiendas de que es un asaltante, pero quizás con el amor que le demuestra logre convencerlo de que lo mejor es irse a San Francisco, empezar de nuevo con el dinero que se han robado, nunca se le ocurre insinuarle que lo devuelva, aunque el azar... ya lo dijimos... es implacable.

El derrotero de Broderick Crawford como actor es harto conocido. Hasta Italia no paró donde al lado de Richard Basehart y Giulietta Masina y de la mano de Federico Fellini actuó en *Il bidone* (1955). Tomando partido por él es bueno recordarlo, además del Oscar, en *Born Yesterday* (George Cukor, 1950) junto a Judy Holliday y William Holden y en *Scandal Sheet* (Phil Karlson, 1952) secundado por John Derek, Donna Reed y Rosemary DeCamp.

Marjorie Reynolds no fue afortunada en el cine. La muerte súbita de su mentor Marc Sandrich en 1945 le produjo una caída vertical en la pantalla grande y durante la década de los cincuenta tuvo que buscar refugio en la televisión. Bajo contrato con la Paramount a inicios de los cuarenta es recordada al lado de Bing Crosby y Fred Astaire en *Holiday Inn* (1942) precisamente dirigida con habilidad y soltura por Marc Sandrich donde por primera vez se cantó *White Christmas* y en el estelar de *Ministry of Fear* (Fritz Lang, 1944) junto a Ray Milland, un *film noir* de primera fila.

Fortunio Bonanova, un orgullo mallorquín, solo había que ponerle la cámara enfrente y dejarlo. En el rostro llevaba implícito cómo dominar el encuadre y hasta devorarlo. Jamás tuvo una excepción en su carrera. Él quedó como el profesor de canto de Dorothy Comingore, la no talentosa soprano Susan Alexander Kane, la segunda esposa de Orson Welles en *Citizen Kane* (1941). Aquello fue una evidente venganza del niño prodigio contra la pobrecita Marion Davies, amante de William Randolph Hearst a la cual admiraba en secreto y no le perdonaba esa unión que a su modo de ver le había hecho tanto daño, sin ponerse a sopesar en las riquezas de las que vivió rodeada. Maravilloso Fortunio junto a María Félix en *La diosa arrodillada* (Roberto Gavaldón, 1947) mientras bailan y cantan en un antro de Panamá en uno de los más representativos filmes *noir* del cine me-

jicano. E inegualable como Carmen Trivago, ¿por qué ese nombre? ¿no hay un Carmen Cavallaro pianista? en *Kiss Me Deadly* (Robert Aldrich, 1956), cuando le rompen los discos, para no olvidar la escena.

John Kellogg casi siempre de malo en producciones de primera, un rostro perfecto para desagradar. Revisar estos notables títulos: *Twelve O'Clock High* (Henry King, 1949) la excepción, *The Enforcer* (Bretaigne Windust, Raoul Walsh; 1951), *Rancho Notorious* (Fritz Lang, 1952) y *The Greatest Show on Earth* (Cecil B. DeMille, 1952). Popular en extremo como el malo de la serie televisiva *Peyton Place* en su tercera temporada de 1966-1967. Él atemorizó a los televidentes como Jack Chandler, el perverso tío y violador de Leigh Taylor-Young que luego la infeliz, como un respiro a tanto acecho en la ficción se casaría en la vida real con el protagonista de la serie Ryan O'Neal. Recordar algo parecido en la versión cinematográfica cuando Hope Lange es ultrajada por su padrastro y en un segundo intento de vuelta este de la guerra ella le parte la cabeza en dos con una pala.

Guinn "Big Boy" Williams memorable junto a Errol Flynn en títulos imprescindibles dentro de lo vaquero: *Dodge City* (Michael Curtiz, 1939), *Santa Fe Trial* (Michael Curtiz, 1940) y *Virginia City* Michael Curtiz, 1940). Partícipe del primer film en colores de la Columbia Pictures, *The Desperadoes* (Charles Vidor, 1943) junto a Randolph Scott, Claire Trevor y el principiante por poco tiempo Glenn Ford. En 1960 aparece a petición de John Wayne en *The Alamo* (John Wayne) y cierra su basta carrera de 219 créditos con un momentico fugaz en *The Comancheros* (Michael Curtiz, John Wayne, 1961).

Y el principal del equipo, Barry Sullivan, después de este rol, de ser Tom Buchanan en *The Great Gatsby* (Elliott Nugent) y junto a Bette Davis en *Payment on Demand* (Curtis Bernhardt) retenido su estreno durante dos años, decide dar el salto en grande a unos estudios de primera, la MGM, con el perfil y el movimiento de las manos como cartas de presentación. Barry Sullivan corrió el albur de arrancar casi de cero y en su nueva casa debuta muy por debajo en

Any Number Can Play (Mervyn LeRoy, 1949), que hasta el momento nunca se supo si fue una jugada a su favor o en contra cuando él ya era una estrella en el firmamento de Hollywood. Las inexplicables circunstancias, como se suele decir.

Trivia

Kurt Neumann apostó por la originalidad con *Carnival Story* (1954). Al mismo tiempo de su realización filmó una versión simultánea en alemán en tercera dimensión poco conocida con el título de *Circus of Love/Rummelplatz der Liebe* con Eva Bartok y Curd Jürgens en los mismos estelares protagonizados por Anne Baxter y Steve Cochran. Como juego curioso, los artistas de un film incursionaron con cameos en el otro y viceversa. Neumanm tenía un nivel cultural muy elevado que fue desestimado por Hollywood. A su favor, en este film contó con la participación sin crédito de Dalton Trumbo como guionista en uno de sus peores momentos como ser humano, uno de Los Diez de Hollywood.

13 *Any Number Can Play*/Caballero nocturno (Mervyn LeRoy, 1949)

En el año de las Bodas de Plata de la MGM. Como en Camelot, una corte de altura para rendir pleitesía a Clark Gable, el rey de la pantalla, a tres pasos de sus cincuenta años. En lugar de *The King*, como la prensa y los fanáticos lo bautizaron, su nombre será camuflageado por Charley Enley Kyng. En este *rendezvous*, la acción ocurre la noche de un sábado con tiempo tormentoso, los invitados fueron por orden de jerarquía:

Alexis Smith, la esposa, prestada por la Warner Bros para esta su única presentación con los estudios de la MGM, de los cuales nunca quiso saber más nada. Cuando se vio en la pantalla se horrorizó. ¿Qué habían hecho de aquella mujer que llevó hasta al crimen a Bogart en *Conflict* (Curtis Bernhardt, 1945) y a volverlo a intentar en *The Two Mrs. Carrolls* (Peter Godfrey, 1947)? Sin dejar de mencionar a Erroll Flynn en *San Antonio* (David Butler, Robert Florey, 1945) y a Zachary Scott y Dane Clark en *Whiplash* (Lewis Seller, 1948). En la Universal Studios volvió a recuperar su belleza en dos oestes B de grandes sortilegios por los exteriores *Wyoming Mail* (Reginald LeBorg, 1950) y *Cave of the Outlaws* (William Castle, 1951) así como un *film noir* plagado de amoralidades, el padre de la protagonista es un policía corrupto que ella tratará de vengar su muerte a manos de aliados del bajo mundo en *Undercover Girl* (Joseph Pevney, 1950). En 1954 filmará *The Sleeping Tiger* en Inglaterra bajo las órdenes de Joseph Losey que apareció bajo el seudónimo de Victor Hanbury porque tanto ella como Alexander Knox se habían aterrorizados de que pudieran ponerlos en la misma lista negra que a él. A Dirk Bogarde, el tercer intérprete, le dio lo mismo porque Hollywood nunca le interesó y siguió filmando con Losey como Losey y su nombre subió a la estratósfera con dos de sus películas, *The Servant* (1963)

y *Accident* (1967). Alexis Smith se casó con el actor Craig Stevens y permanecieron unidos de por vida en uno de lo más extraños matrimonios de conveniencia de Hollywood. Su última aparición fue en *The Age of Innocence* (Martin Scorsese, 1993) estrenada después de su muerte. Quien quiera disfrutarla en algo descabellado que la busque en la mentirosa y prefabricada recreación de la vida de Cole Porter con el título de *Night and Day* (Michael Curtiz, 1946) donde nada de lo que se plantea se ajusta a la realidad de los personajes, otro célebre matrimonio de conveniencia. Y quien quiera disfrutarla como plena comediante, imposible de obviar *This Happy Feeling* (Blake Edwards, 1958) tras el amor del maduro Curd Jürgens. Su mejor frase en *Any Number Can Play*: Porque yo fui esposa antes de ser madre. Afortunadamente, le responde Gable lleno de gozo.

Wendell Corey, el cuñado delincuente, lo suyo es la vida fácil, la maraña, endeudado con un par de raqueteros que le ponen la precisa, deja de hacerte el enfermo, vete ahora mismo para el casino donde nos veremos esta noche y nos harás ganar lo que nos debe. Un rol completamente diferente lo llevaría de estelar en el musical *Rich, Young and Pretty* (Norman Taurog, 1951) donde sin cantar ni bailar se acomoda como el padre de Jane Powell que la lleva a París y se encuentra con la madre de la chica, Danielle Darrieux, su antigua esposa, cantatriz ahora de fino cabaret junto al playboy de moda en Hollywood, Fernando Lamas, además del debut de Vic Damone cantando su éxito *Wonder Why*. Y para recordar un rol retorcido, desviado, el que desarrolló en su debut junto a y por John Hodiak en *Desert Fury* (Lewis Allen, 1947) disimulado a medias gracias el Technicolor del film, más insolente aún.

Audrey Totter, la hermana de Alexis, devota de amor por Gable. No hace de mala, tampoco de perversa. Quien quiera verla enaltecida en esa faceta que la busque ese mismo año en *Tension* (John Berry). Aquí es una mujer con sueños no correspondidos por su cuñado. Bebe, fuma y se cansa de su marido Wendell Corey. La mejor escena cuando se va para la calle a seguir bebiendo, seguir fumando y le dice a la Smith que ella estaba enamorada de su marido y esta le contesta, hace tiempo que lo sabía. Audrey Totter tuvo más de un momento

feliz como villana, pero en *The Set-Up* (Robert Wise, 1949), como la compañera fiel de Robert Ryan fue otro cantar que no se repite, premiada la fotografía de Milton R. Krasner en el Festival de Cannes de ese año, no importa que ella dijera que hacer de mala le fuera muy divertido y que nunca hubiera podido actuar una buena chica al estilo de Coleen Gray. Se le perdona porque lo dijo en momentos de euforia en que la habían endiosado como *femme fatale* sin precedentes junto a Lizabeth Scott, dos rubias sin titubeos cuando de hacer uso de una pistola se trataba.

Frank Morgan, el mago de Oz hecho un jugador compulsivo a punto de llevar la casa de juego de Gable a la bancarrota. ¿No vas a salirte? le arremete Frank a Gable en lo más caliente de la partida. No, le responde el rey con la sonrisa típica de Gable, porque tú y yo somos diferentes, yo estoy acostumbrado a arruinarme y tú no. Y Clark no perdió, y Frank lo tomó como una fiesta, momento que aprovechan Richard Rober y William Conrad para quererse apropiar del dinero. Y entonces el hijo de Clark se da cuenta que tiene que cerrar filas junto a su padre igual que los presentes, incluyendo a la sabia Marjorie Rambeau decidida a recibir un balazo por defender al rey. Al año siguiente, Frank Morgan fallecería sin ver el estreno de su última aparición en *Key to the City* (George Sidney, 1959) de nuevo con Gable y este con Loretta Young, la madre de su hija oculta de aquellos tiempos en que se desinhibieron filmando *The Call of the Wild* (William A. Wellman, 1935), sugerente título para dejarse arrastrar por lo fortuito.

Mary Astor, divorciada y licenciosa, fiel amiga de Clark y alguna vez su predilecta en la cama como para seguir teniéndola de paño de lágrimas. Los diálogos en su boca son cortantes, no se anda con remilgos aunque no hay una segunda vuelta en su relación con el rey. Increíble que estando dentro del mundo del juego, donde a cualquier número se puede apostar, este hombre haya permanecido fiel en el matrimonio por tantos años. Mary Astor sale de escena con una piel tirada encima y un corte de pelo único, que la identificó a lo largo de su carrera, dando a entender que su estilista iba detrás de ella de estudio en estudio. El peinado de Mary Astor, decían, es inconfundible,

irrevocable. Ganó el Oscar secundario por *The Great Lie* (Edmund Goulding, 1941) y se lo agradeció a Bette Davis, su antagonista en el film y a Piotr Ilich Tchaikosvky porque ella era una pianista que lo interpretaba y por él renuncia a la hija que va a tener, aunque en realidad nunca recibió la estatuilla porque por ser tiempos de guerra se la sustituyeron por una placa. Y ni siquiera fue nominada por su carta de triunfo, la delictiva Brigid O'Shaughnessy en *The Maltese Falcon* (John Huston, 1941). Tanto en la pantalla como en su vida personal, Mary Astor estuvo casi siempre a la sombra de amores insaciables, los llevados a escondidas con John Barrymore y George S. Kauffman llegaron hasta la corte después de amenazas de hacerse público su ardiente diario durante una demanda de custodia por la hija, que al fin se hizo y estuvo a punto de destruirle la carrera. El amor por Clark Gable en el film es otro encendido y frustrado romance. ¿Qué puedo hacer yo para dejar de atraer solamente limones? dice frente a una maquinita de juego.

Lewis Stone, otro compulsivo jugador, muy distante de cuando personificaba al pacificador juez James Hardy en la serie con Mickey Rooney como su hijo Andy. Lewis Stone tiene a su haber el récord Guinness de haber sido el actor con más años de contrato con un estudio, la MGM. Y quizás el actor que más trabajó con Greta Garbo, un total de siete veces. En *Wild Orchids* (Sidney Franklin, 1929) fue su marido, en *Inspiration* (Clarence Brown, 1931) su amante y en *Grand Hotel* (Edmund Goulding, 1932) el médico que abre el film con estas palabras: *La gente va y viene. Nunca pasa nada* y cuenta entre otras historias la de la bailarina de ballet que repite sin cesar, *I want to be alone* para cerrar el film, después de todo lo que ha sucedido en 112 minutos: *Gran Hotel. La gente va y viene. Nunca pasa nada*. En 1928-29 recibió una nominación al Oscar por su participación en *The Patriot (*Ernst Lubitsch) yéndosele por encima a Emil Jannings, que estaba de primero en los créditos. Aquí hará un intento de suicidio en los servicios del casino. Gable correrá a socorrerlo. Pasándole la mano sobre el hombre en gesto humanitario lo sacará por la puerta de la basura, le pagará un taxi para que lo desaparezca de allí lo más rápido posible. En 1949, Lewis Stone era un actor agotado, lo cual no le impidió continuar siendo tenaz y filmar trece

películas más, *All the Brothers Were Valiant* (Richard Thorpe, 1953) fue la del broche.

Barry Sullivan, la mano derecha en el negocio. Con la elegancia al vestir que le correspondía a su posición, sin jugar a los modelitos estrambóticos que usó en otras películas para llamar la atención. Aquí, Barry Sullivan hace centro con esbeltez, con un par de espejuelos que lo complementan para jugar con las manos y un melodioso metal de voz que nunca sube más de lo debido para otro caballero como él, en un negocio cuyo objetivo es sacarle el dinero a la gente. Al final, Mr. Kyng hará una jugadita sucia con la cartas para que él se quede con la casa de juego. La película terminará con un cese del tiempo tormentoso que ha estado amenazando a sus protagonistas mientras el rey, la esposa y el hijo reconciliado se marchan del Charley's con la carta de triunfo que nunca se mostró en la partida descansando en el bolsillo del sobretodo, ahora como una familia ejemplar en la madrugada, a empezar una nueva vida con grandes vacaciones dedicadas a su deporte favorito, la melancolía de la pesca, remedio eficaz para un corazón compungido y estresado por años. Nunca se supo si esta película fue bien comprendida porque la aceptación estuvo en ascuas.

Marjorie Rambeau, el linaje no puede detener su vicio por el juego, lo fermenta. Abre la boca y acapara la atención. De joven y de vieja un sueño de actriz. Ella cierra fila junto a Clark Gable cuando los raqueteros quieren asaltar la casa de juego. Miren a ver lo que hacen porque tendrán que limpiarnos a todos. Dos veces nominadas al Oscar secundario por *Primrose Path* (Gregory La Cava, 1940) como la madre prostituta de Ginger Rogers y *Torch Song* (Charles Walters, 1953), otra vez de madre, ahora de Joan Crawford y si quieren más buscarla en diferentes épocas, *The Rain Comes* (Clarence Brown, 1939), *Tobacco Road* (John Ford, 1941), *Abandoned* (Joe Newman, 1949) imprescindible para su currículo, *The View From Pompey's Head* (Philip Dunne, 1955) un film a rescatar y *Slander* (Roy Rowland, 1956) por enésima vez madre nada menos que de Steve Cochran, nefasto, detestable, inevitable sexualmente al que tendrá que darle un tiro porque calibre le sobraba. Ella será la que se

acerque al hijo de Gable para preguntarle: ¿En qué tú crees?, no te hago la siguiente porque es más embarazosa.

Edgar Buchanan, el mejor crupier del casino. Cuando Frank Morgan se vanagloria de estarlo desfalcando, Gable le dice, quédate quieto, yo tomo tu lugar y sigo la apuesta. La moral de la casa es lo primero, parece haber decidido el rey. Edgar Buchanan no recibió el lugar que le correspondía y fue lamentable. En *Texas* (George Marshall. 1941) hace de un delicioso dentista, su verdadera profesión y fue una de las trece veces que trabajó con su amigo Glenn Ford, que en varias oportunidades entre whiskey y whiskey por ambas partes, puso la boca a su disposición. Edgar Buchanan, con pequeñas intervenciones, logró ser efectivo, variado, en melodramas como *Penny Serenade* (George Stevens, 1941), en dramas bélicos como *Destroyer* (William A. Seiter, Ray Enright, 1943), en oestes como *Shane* (George Stevens, 1953), en *films noir* como *Human Desire* (Fritz Lang, 1954) y en comedias como *It Started With a Kiss* (George Marshall, 1959). Pero no fue el cine el que le dio el reconocimiento en los hogares americanos, sino el personaje de Uncle Joe Carson en la serie televisiva *Petticoat Junction*, desde 1963 a 1970 por rating de popularidad.

Leon Ames, el médico que le aconseja a Gable retirarse del negocio antes de que el corazón se espante. Un rostro imprescindible en cuanto film apareció. Padre de Judy Garland en *Meet Me in St. Louis* (Vincente Minnelli, 1944), elogiado como el capellán metodista en *Battleground* (William A. Wellman, 1949), poco mencionado en uno de sus momentos más extraños e inusuales como el productor de Broadway y examante de Rosalind Russell a quien ella mata sin proponérselo cuando él insiste con toda la mala intención del mundo propasarse en *The Velvet Touch* (Jack Gage, 1948) y el padre sin igual de dos adorables comedias de juventud con Doris Day y Gordon MacRae, *On Moonlight Bay* (Roy Del Ruth, 1951) y *By the Light of the Silvery Moon* (David Butler, 1953) necesarias para ver una detrás de la otra. Sindicalista acérrimo, ferviente republicano, en 1933 junto a otros 18 actores organizó la unión de trabajadores conocida como el Screen Actors Guild.

Mickey Knox, un actor de origen judío con una carga intelectual muy fuerte. Amigo personal de Norman Mailer desde los tiempos en que debutaba en *City Across the River* (Maxwell Shane, 1949) vehículo para introducir a Anthony (Tony) Curtis en el cine. Mickey Knox se desplaza a lo largo de *Any Number Can Play* como parte del equipo del casino, con cautela y receloso, cualquiera diría que va a dar la sorpresa. No, no es así. Él es el otro actor del film, junto a Edgar Buchanan, que no tiene sus cinco minutos de gloria y es inexplicable la exclusión por parte de Richard Brooks en sus inicios de guionista. A mediados de los cincuenta Mickey Knox emigró a Italia, huyéndole a la cacería de brujas que lo había puesto en la lista negra de la pantalla grande. Allí, Mickey Knox desarrolló sus facultades como escritor junto a Sergio Leone colaborando con los diálogos para el idioma inglés de *The Good, the Bad and the Ugly* (1966) y *Once Upon a Time in the West* (1968). Después de 33 años ausentes regresó a Estados Unidos y quedó memorable en un papelito en *The Godfather. Part III* (Francis Ford Coppola, 1990) donde él como Marty Parisi tiene sus segundos contados, era un hombre de 69 años. Para disfrutarlo, de cómo se formó, lo que vivió, lo que le hicieron vivir, sin tragedia, con animosidad, leerse su libro: *The Good, the Bad and the Dolce Vita: The Adventures of an Actor in Hollywood, Paris and Rome* (2004) con prefacio de Norman Mailer, su amigo del alma, realmente el amigo, siempre contigo en cada momento del mundo: *"Un raro guerrero de ese raramente mundo heroico de las tablas y la pantalla"*.

Richard Rober, un raquetero. Rostro imprescindible en *films noir* de respeto como *Call Northside 777* (Henry Hathaway, 1948), *Larceny* (George Sherman, 1948), *The File on Thelma Jordan* (Robert Siodmak, 1950) y *The Well* (Leo Popkin, Russell Rouse, 1951). Como el perfume bueno, siempre de poquito. El vidriado de sus ojos verdes no requería acompañarse de palabra alguna, trasmitía el miedo a través de la mirada. La desafortuna se lo llevó en un accidente automovilístico a los 42 años, cuando le faltaba lo mejor por dar.

William Conrad, otro inolvidable raquetero. Junto a Rober intentará asaltar la casa de juego, clímax del film. Volverá a trabajar con

Barry Sullivan en *Cry of the Hunted* (Joseph H. Lewis, 1953) y lo dirigirá en *My Blood Runs Cold* (1965) donde en ambas recibirá su merecido homenaje por parte nuestra.

Darryl Hickman, el hijo extrañado, con problemas de personalidad por la profesión del padre. No pudo superar una infancia prometedora como lo lograron Dean Stockwell, Roddy McDowall y el propio Mickey Rooney leyenda hasta su fallecimiento y un poco más allá porque en las puertas del cielo fue recibido con trompetas y fanfarrias, Judy Garland entre los ángeles del coro. De Darryl Hickman, a pesar de un rol honesto junto a John Kerr en *Tea and Sympathy* (Vincente Minnelli, 1956), el cine no le abrió las puertas que esperaba y se refugió en la televisión hasta como ejecutivo de programas, inventó y registró un método de actuación con principios del zen que según él sería el vademécum de cualquier actor del Siglo 21 y tampoco sucedió nada. Si de recordarlo se trata retroceder hasta *Leave Her to Heaven* (John M. Stahl, 1945) donde interpreta al hermano impedido de Cornel Wilde que la freudiana Gene Tierney con extrema frialdad deja ahogar.

Caleb Peterson, controversial actor negro de pocas apariciones en el cine. El fiel sirviente de Gable en el casino. Una foto con Barry Sullivan, Edgar Buchanan y él sobre el escritorio del jefe da fe de la profunda amistad que se guardan. Destacado activista por los derechos a mejores oportunidades de los negros en Hollywood abandonó o fue presionado a abandonar la pantalla en 1950. La foto estrechando la mano del líder nacional de los derechos civiles James Meredith en agosto de 1966 recibió amplia divulgación en la prensa y en la televisión. Alejado del cine, siguió dando conciertos con un basto repertorio que incluía tanto canciones en inglés como en español, creole, yiddish y por supuesto, los *spirituals*. Su tercer gran crédito después de *Any Number Can Play* lo consiguió al lado de Van Johnson en el *film noir Scene of a Crime* (Roy Rowland, 1949). Caleb Peterson, un consumado bajo-barítono, puede ser visto una y mil veces interpretando el *Old Man River* del musical *Show Boat* en la edulcorada pero irremplazable biografía de Jerome Kern, *Till*

the Clouds Roll By (Richard Whorf, 1946). Caleb Peterson murió en Miami, Florida a la edad de 70 años.

Art Baker, el dueño del club donde el hijo de Gable se ve envuelto en una pelea, un segundo para robarse la escena con la voz radial que lo había hecho famoso. No, si tu hijo no hizo nada, la pelea la dieron los otros, para decepción de Gable. En la televisión se hizo famoso con el programa de participación, la posibilidad de ganar un millón de dólares, *You Asked For It*. En el cine, pequeños papeles, pero con grandes directores, *Spellbound* (Alfred Hitchcock, 1945), *Daisy Kenyon* (Otto Preminger, 1947), *State of Union* (Frank Capra, 1948), *Night Unto Night* (Don Siegel, 1949) y esta, su segunda vez con Mervyn LeRoy después de *Homecoming* (1948). ¿A cuánto ascienden los gastos? No mucho, Mr. Kyng, unos ochocientos dólares le responde, como si fuera nada para la época en que transcurre. Los agarra y hace mutis feliz.

Dorothy Comingore, la parodiada Marion Davies de Orson Welles-William Randolph Hearst en *Citizen Kane* (1941). Viviendo de la fama bien merecida que aquel papel le dejó en la memoria al cine. Miss Comingare es Mrs. Purcell y se encuentra en estado catatónico en un lugar aparte del casino. Perdió en el juego y ha querido pasar un cheque sin fondo. Se disculpa, se hace un ovillo delante de Gable tratando de justificar lo injustificable, una mujer casada con la debilidad de ser una jugadora empedernida. Con el encanto de un caballero nocturno, Gable trata de ayudarla, no le acepta el anillo de compromiso que está a punto de entregarle, mi marido no sabe nada de esto, es todo lo que me queda. Él le miente al hacerle ver que fue una equivocación lo del cheque sin fondo, sin sospechar que ha puesto el dedo en la llaga. Miss Comingore, revitalizada, salta como una fiera con amenazas y acciones a tomar. Así son los jugadores compulsivos cuando se les coge lástima y esa lección le servirá más adelante a Mr. Kyng para manejar a Lewis Stone.

Y Clark Gable brilló gracias a la efectiva dirección de Mervyn LeRoy, un director con clase. Era el segundo encuentro de ambos, porque el año anterior habían coincidido en *Homecoming* (1948),

junto a Lana Turner, Anne Baxter y John Hodiak; un drama íntimo con la Segunda Guerra Mundial como fondo y el amor de Lana por Clark y de Clark por Lana que desde el principio no tiene solución porque él es casado y así se lo hizo saber mucho antes de enamorarse y que ha servido de ejemplo para muchos psicólogos explicar la entrega de la virginidad a cambio de ninguna esperanza. *Any Number Can Play* y *Homecoming* entran en el grupo de "bellos" filmes intimistas de LeRoy donde también se encuentran *Waterloo Bridge* (1940) y *Random Harvest* (1942). Hay que sumarle además un elaborado y sólido guión donde no sobra ni falta nada escrito por Richard Brooks que al año siguiente se decidiría por la dirección con *Crisis* gracias a que Cary Grant, entusiasmado con el guión que había escrito le insistió que lo dirigiera porque él quería ser el actor y aceptó el reto. La historia de Richard Brooks en el cine es para tratarla aparte.

Y la historia de Clark Gable sí es harta conocida y se resume en pocas líneas. La gran superestrella masculina del cine americano durante tres décadas. Las mujeres lo amaban y los hombres querían ser como él. Ganador del Oscar por su papel de Peter Warne en *It Happened One Night* (Frank Capra, 1934). Perfecta actuación en todos los sentidos, escena tras escena, verlo cantar junto a Claudette Colbert y a todos los pasajeros del autobús donde viaja la tradicional *The Flying Trapeze* o cuando se pone hablar como un negro del Sur para no seguir contando esta película que cada vez que se repite va superando el gusto que uno le tiene. El rostro iluminado de magnetismo y belleza cada vez que tenía enfrente a Jeanette MacDonald en *San Francisco* (W.S. Van Dyke II, 1936). Y Rhett Butler, hasta cuando manda al carajo a Scarlett O'Hara. Y de sus últimas apariciones vale la pena revisar *It Started in Naples* (Melville Shavelson, 1960) junto a Sophia Loren y Vittorio De Sica, no solo por los escenarios naturales que la hacen una postal turística sino por la ficticia atracción de Clark y Sophia en la pantalla, ella lo hace moverse al ritmo de una rumba, él se contagia a pesar de que se detestaban fuera de fórum. Sin embargo, en ningún momento el Rey se deja llevar por la aversión que sentía por la actriz. Él jugará pelota, él nadará, él enseñará a su sobrino a manejar una lancha y él le trasmitirá al público esa felicidad que lo fue minando poco a poco en Nápoles y en la isla de

Capri. Porque como dice la letra del bolero, si de llenar con imágenes se trata evaluar a este maravilloso actor, en el hechizo de su sonrisa había ternura y en la entrega de sus caricias tibia dulzura. En 1960, Clark Gable murió sorpresivamente de una trombosis coronaria a la edad de 59 años sin ver el estreno de su último film junto a Marilyn Monroe y Montgomery Clift, *The Misfits* (John Huston, 1961) ni el nacimiento de su único hijo legítimo. Cuando murió el Rey, el trono de Hollywood quedó vacío porque no hubo quien pudiera sustituirlo. En ese juego por ocupar su lugar fallaron todas las apuestas.

14. *The Great Gatsby*/Grandezas que matan (Elliott Nugent, 1949)

Con la afluencia de dinero que estaban causando las películas de Alan Ladd, la Paramount tuvo la descabellada idea de refilmar la novela *The Great Gatsby* de F. Scott Fitzgerald, idealizando la posibilidad de que el actor podía ser nominado a un Oscar. De la primera versión muda que data de 1926 solo queda un minuto de tráiler preservado por la Biblioteca del Congreso y hoy, por obligada curiosidad, puede disfrutarse en You Tube.

Si Jay Gatsby era un gangstercito típico de los locos años veinte que se iniciaban, verano de 1922 en la novela, romántico con Daisy, implacable con sus enemigos y Tom Buchanan, el esposo de la susodicha, un adinerado trápala sin corazón, ¿por qué no juntar a esos dos actores que le están dando lucha a la policía de ficción en los papeles que le asignan y así les subimos el nivel de interpretación metiéndolos de lleno en lo que todos auguran será una novela que pasará a la posteridad, por ende del cine? No es un misterio que Alan Ladd lo arriesgó todo interpretando a Gatsby y Barry Sullivan, en pleno ascenso, agarró por donde pudo a Buchanan.

Incinerada por la crítica de entonces, hay que reconocer que esta versión de *The Great Gatsby* es la que más se ajusta al libro y que Alan Ladd hace un esfuerzo increíble, no siempre logrado, por ser el Gatsby que según los estudiosos recalcitrantes de la novela tiene semejanza literaria con el personaje griego de Ícaro: *"No volar demasiado alto porque el calor del sol derrite la cera, no demasiado bajo porque la espuma del mar mojaría las alas"*.

Vale señalar que otras dos versiones para el cine vinieron después. La de 1974 dirigida por Jack Clayton, que en vez de disminuir

a esta la revitalizó como resultado de las comparaciones, llevando a Robert Redford, Mia Farrow y Bruce Dern en los estelares. Y la del 2013, dirigida a todo trapo por Baz Luhrmann con Leonardo DiCaprio, Carey Mulligan y Joel Edgerton, no consagró a la de Alan Ladd como la mejor, pero sí le comenzaron aparecer sutiles detalles que las posteriores no lograron superar. Por ejemplo, aquí la muerte de Alan Ladd/Gatsby está cargada de fragilidad, con toques de tragedia como lo entendían los griegos, la muerte llega como una sonrisa mística; los personajes secundarios de Shelley Winters y Howard Da Silva, como Myrtle y su marido, están más enriquecidos; así como las escenas recordatorias del mecenas que se encuentra Gatsby en su atorado camino y lo levanta siguen fiel al libro. A Macdonald Carey le toca el rol de Nick Carraway que narra en primera persona la historia de Gatsby, ese personaje que ha escalado dimensión mundial en la literatura y del cual vive perdidamente enamorado en su blindado subconsciente. Ruth Hussey es Jordan Baker, la celestina feminista que proporciona las condiciones para que Daisy cometa una infidelidad con su primer amor. Y Betty Field, con un bagaje promisorio de actuaciones donde se destacan *Blues in the Night* (Anatole Litvak, 1941), *The Shepherd of the Hills* (Henry Hathaway, 1941), *Kings Row* (Sam Wood, 1942) y *The Southerner* (Jean Renoir, 1945), falla, no logra trasmitir la dulzura y a la vez el hielo que afloran en Daisy de acuerdo a las situaciones en que la vida la coloca.

Si Barry Sullivan no fue suficientemente elogiado en el film se debe a la acritud que el personaje de la novela produce en los lectores y en los espectadores cada vez que se filma. Su encuentro con Ladd es un encuentro de lucha de clases y Buchanan, más astuto, tenía las mañas y el poder para no dejarse quitar a Daisy, su trofeo de exhibición favorito, porque la intimidad la compartía con la Winters y no vamos a contar la historia de la cual se conoce con amplitud lo esencial. Alan Ladd sin nominación al Oscar por Gatsby, borrón y cuenta nueva, volvió a las películas de acción y aventuras, más tarde salvado por la magia infinita de *Shane* (George Stevens, 1953); Betty Field se refugió en la naciente televisión y Barry Sullivan fue el verdadero triunfador porque las puertas de la MGM se le abrieron para que trabajara a la par con grandes estrellas de uno de los estudios más

poderosos de Hollywood. Y lo que muchos ignoran, fue gracias a esta versión que las ediciones de la novela se multiplicaron de forma impredecible, convirtiéndola en los años cincuenta una lectura obligatoria para los estudiantes de *high school* y en lo que es hoy día, un clásico de la literatura norteamericana.

15 *Tension*/Tensión
(John Berry, 1949)

Otra película filmada durante las Bodas de Plata de la MGM con el mundo cinematográfico y así queda estampado al comienzo de los créditos. El león ruge de satisfacción, ladea la cabeza dando paso al título. Barry Sullivan, estrenando estudio, aparece en cuarto lugar por debajo de Richard Basehart, de Audrey Totter (exaltada con los años al lugar que le correspondía) y Cyd Charisse tratando de dramatizarse. Un lugarcito aparte para William Conrad, presencia inconfundible en este tipo de película, siempre bien recibida. Pero es Barry Sullivan quien conduce la historia. Con gran cinismo le escuchamos decir: *Yo soy Collier Bonnabel. Yo soy policía. Yo soy un detective teniente en, uhh... Sección de Homicidios. Eso es un rebuscado nombre para un asesinato*. Y a lo largo de la trama Sullivan tratará de resolver el crimen, porque se imagina, con el olfato que le han desarrollado los años de ver la sangre correr, que Claire Quimby/Audrey Totter ha matado a su amante y trata, sin conciencia alguna, echarle la culpa al marido sembrando pistas falsas.

Barry Sullivan está dispuesto a lo que sea, hasta llevarse a la cama a Claire con tal de que confiese. Lo que no sabe es que la Totter, experta en desandar por el género *noir*, le ha tendido una trampa con la que cualquier hombre se deja vencer: para decir sí (estoy de acuerdo en lo que me propones) hay que sonreír y cómo me encanta ese gesto indecoroso.

Considerada en su tiempo como otro *film noir* B pretendiendo desplegar categoría, *Tension* es oscura y dinámica, que junto a *Casbah* (1948) y *He Ran All the Way* (1950) completa el trío de brillantez de su director John Berry antes de partir despavoridamente a Francia

con la familia completa huyéndole al macartismo que le estaba pisando los talones. Pasado los años, de perseguido se convirtió en un implacable perseguidor de los que opinaban diferente a él, haciéndole la vida imposible a Edward Dmytryk porque lo consideraba culpable de sus desgracias. Como dijo Marie Windsor discretamente: aquellos cuarenta estaban revueltos, tampoco la izquierda le dio mucha tregua a los que no pensaban como ella cuando tenía el poder, porque llegaron a tenerlo en muchos estudios. John Berry pasó el resto de su vida en Francia y allí murió en 1999. De los filmes que realizó en su exilio se mencionan *Ça va barder* 1955), *Je suis un sentimental* (1955) y *A tout casser/The Great Chase* (1968) los tres con Eddie Constantine, policíacos a la francesa, pocos divulgados en Estados Unidos, con todos los ingredientes de un presuntuoso *film noir* de segunda. De su regreso esporádico a Estados Unidos queda la filmación de *Claudine* (1974) que condujo a Diahann Carroll a la nominación de un Oscar, con inestimables locaciones del Harlem de Nueva York de aquel momento.

Para los adictos del *noir*, *Tension* es un diamante sin pulir. Expuesto a la luz del entendimiento, se le descubren reflejos insospechados, la exagerada precisión en los diálogos. Entre Claire y su marido que no soporta: *¿Por qué no le guardas eso a la policía? Déjalos que vengan, no tengo nada que esconderles, yo les diré la verdad. Qué bien... qué bien, ¿y cuál es la verdad? ¿decirles que tú odiabas a Barney Deager? ¿decirles que lo odiabas tanto que pudiste matarlo?... Diles que él te robó tu esposa.* Tension tiene a su favor la música de André Previn, que contaba entonces solo 21 años, y constituye otro personaje de la trama. Y la fotografía de Harry Stradling, que después de una larga carrera de títulos prestigiosos, *A Streetcar Named Desire* (Elia Kazan, 1951), *Johnny Guitar* (Nicholas Ray, 1954) y *A Face in the Crowd* (Elia Kazan, 1957) entre otros cerró sin pena ni gloria en 1970 con Barbra Streissand en *The Owl and the Pussycat* (Herbert Ross).

Barry Sullivan siempre estuvo consciente que no podía pelear contra el talento de Richard Basehart porque desde que este apareció en *He Walked by Night* los críticos supieron que estaban frente a un

actor enigmático, ideal no para comedias románticas o héroes de papel sino dramas espesos, el estado de locura cocinándose. *He Walked by Night*, una pieza obligada para citar entre las diez mejores del género *noir* está dirigida por Alfred L. Werker con el cual Basehart volvió a trabajar en *Canyon Crossroads* (1956) sin la exactitud del primer encuentro que sí fue fulminante, nadie se oculta para decir que debido a la mano genial y sin crédito de Anthony Mann, que situó a *He Walked by Night* en la historia del cine.

De su vida personal, después de enviudar repentinamente, Basehart se casa en un dos por tres con Valentina Cortese, que lo arrastra a probar suerte en Italia, antes que te encasillen, *caro amore* como un criminal sin escrúpulos. Preguntándole a Federico Fellini, ¿por qué me desea para el rol de "el loco" en *La strada*? Porque si usted hizo lo que hizo en *Fourteen Hours*, es que usted es capaz de hacer cualquier cosa. Y lo catapultó al olimpo de las cinematecas del mundo. Cosa que Barry Sullivan desde el primer encuentro en *Tension* se había dado cuenta, decidido a observar, aprender y aplicar lo que le estaban ofreciendo sin escatimar nada. No te preocupes Richard, dicen que le dijo entre escena y escena, a tu mujer yo la hago confesar y la meto presa para que te puedas quedar con Cyd Charisse, que baila divinamente y hace unas extensiones limpias, sin el barullo de este libreto en que nos han metido. Te repito, por Audrey Totter no te preocupes, esa mujer despierta deseo, y antes que la metan en la cárcel, con alguna promesa boba me la divierto un rato. Una constante en este tipo de film donde la gente no se quiere mucho la vida hasta que pierden la libertad y la gata callejera, desenmascarada, ya estaba planeando como lograr que fueran cortas las vacaciones enrejadas para volver a las andadas.

Obituario

Audrey Totter murió en el 2013 a la edad de 95 años. Desde su breve aparición en *The Postman Always Rings Twice* (Tay Garnett, 1946) cuando le dice a John Garfield que trata de arreglarle el carro, "Mejor permanezco de pie. Es un día caluroso y el asiento es de cuero. Y yo llevo puesta una falda muy corta" se estrenó como una gran

diva fatal de lo más negro del *noir*. Un rostro hierático que parecía haber descendido de la luna llena. Y toda la prensa americana le dio la despedida en grande que se merecía.

16 *The Outriders*/La vanguardia/Los escoltas (Roy Rowland, 1950)

El tercer oeste en la larga carrera de Barry Sullivan calzando las espuelas. El primero, *The Woman of the Town* (George Archainbaud, 1943) con poca acción, pero mucha melancolía, ya dijimos que fue bien recibido solo por los amantes fuera de lo ordinario y manido. El segundo, *Bad Men of Tombstone* (Kurt Newmann, 1949) fue elogiado por la brevedad, 75 minutos de duración y un final poco convencional, el que empieza mal acaba peor aunque trate de arrepentirse.

Con estos antecedentes, Barry Sullivan en *The Outriders* volvió a ponerse las botas, abrió un poco las piernas al caminar y se deja la barba cuando puede para mostrar su antagonismo en muchos puntos de vista a los de su camarada Joel McCrea, el bueno sin reparos. Su director Roy Rowland acababa de terminar exhausto un *noir* excéntrico, *Scene of the Crime* (1949) con Van Johnson, Arlene Dahl y Gloria DeHaven, película llena de atrevimientos, en especial la singular jerga callejera utilizada por policías, malhechores y chicas de cabaret bastante descaradas, un buen vehículo para la DeHaven con un valioso caudal malogrado. *The Outriders* está apoyada por un Technicolor desbordante y los escenarios naturales de Kanab en Utah donde tantos oestes se dieron gusto, entre ellos los clásicos de John Ford, *Fort Apache* (19458) y *She Wore a Yellow Ribbon* (1949). El elenco, además de McCrea y Sullivan es fuerte. Arlene Dahl con el color que le prometió Louis B. Mayer lo arriesga todo y se desinhibe en extremo entre tantos hombres, Ramón Novarro, Jeff Corey, James Whitmore después de su nominación al Oscar por *Battleground* (William A. Wellman, 1949), Claude Jarman Jr. y Martin Garralaga, un barcelonés que no podía faltar en ningún oeste fronterizo o película de aventuras, gracias señor, como mexicano.

Dentro del competente elenco masculino, son Ramón Novarro y Jeff Corey los que dan el Do de pecho. Ramón Novarro, símbolo sexual de los veinte, el primer *Ben-Hur* (Fred Niblo, 1925), va más allá de lo escrito en el libreto y se roba cada escena donde aparece con la mirada, una cualidad que dominaba a la perfección desde su época del cine silente. Jeff Corey es el psicópata jefe de los seguidores de Quantrill (un personaje de la realidad, consecuencia de la Guerra de Secesión, que hizo carrera en el cine) y aunque se ayuda con un maquillaje expresionista, es el método de actuación que llevaba por dentro, todo calculado, el que acapara la atención, Años después, puesto en la lista negra del macartismo, Jeff Corey dio talleres de actuación para ganarse la vida donde asistieron, entre otros, Jane Fonda, Jack Nicholson, Cher y Barbra Streisand.

Arlene Dahl es la única voz cantante femenina, con un cura a su favor y el hermano a retortero, que no se sabe en lo que andan estos tres, aunque todos se lo imaginan. Dinero, dinero para los Confederados es lo que transportan. Y en este aparente inocente film llega el momento de un baile en que la manada de forajidos borrachos que se han unido al cortejo de la Dahl y sus seguidores la sacan a bailar. Con mohines de yo no fui o yo no sé, que mi yufí, que mi yufá, la Dahl le imprime una sensualidad a la escena no apta para menores. Que Joel McCrea intervenga rápido, porque en segundos esas fieras sedientas se descontrolarán. Y ella busca que él la rescate, después de haber provocado ese infierno. Y le dice no solo con la voz, sino con la mirada cómplice cuando la toma en sus brazos: Tú eras el que más me deseabas.

El otro momento memorable es el cruce del río, con una indomable corriente de por medio arrastrando troncos de árboles. Sin dobles en la mayoría de las tomas, los actores tienen que atenerse a las consecuencias de cruzarlo por medio de una balsa. Es Barry Sullivan, desbocado en sexualidad corporal, con el pie desnudo como un objeto arrogante del deseo venciendo obstáculos, el que define la situación y el que domina el espectáculo. Un impulso de erección que no estaba en el guión, pero que el actor llevaba implícito, catalogado por los críticos como un momento de robustez en su carrera. De aquí

en adelante, Sullivan se haría imprescindible en cualquier proyecto con intenciones de remover escombros escondidos en el subconsciente del espectador. Dejaba abierta la posibilidad de rebuscar en lo no trillado, romper en la oscuridad de un cine con las simulaciones fingidas, no guardar más las apariencias y darle rienda suelta a las fantasías, por costumbre, procaces.

Para colmo, en este imprevisto film que estuvo sujeto a revisión y censura, Claude Jarman Jr. perecerá ahogado sin móvil aparente por aquello de que en toda tragedia griega siempre debe haber el sacrificio humano de un inocente.

Apéndice

Roy Rowland fue un director muy heterogéneo que incursionó felizmente por una diversidad de géneros entre los que se encuentran el drama (*Our Vines Have Tender Grapes*, 1945), el musical (*Two Weeks with Love*, 1950), la comedia (*Excuse My Dust*, 1951), la fantasía (*The 5,000 Fingers of Dr. T.*, 1953), el western (como *The Outriders*) y el *film noir*. Es en este último género donde se desinhibió a gusto. De excepcional y envergadura resulta *Rogue Cop* (1954) con un reparto disímil, pero con una capacidad increíble para trabajar en equipo gracias a su dirección. Todo el elenco es digno de mencionarse: Robert Taylor, Janet Leigh, George Raft, Anne Francis, Steve Forrest, Russell Johnson en su debut, Anthony Ross el memorable Jim O'Connor de la original puesta en Broadway de *The Glass Menagerie,* Peter Brocco y Alan Hale Jr. y Vince Edwards en representación del resto de los secundarios o de ocasión. Un film inesperado y sin clemencia de primera fila donde los malos casi duermen bien y los buenos pasan a mejor vida.

17 *Nancy Goes to Rio*/Pasión carioca (Robert Z. Leonard, 1950)

*N*ancy Goes to Rio o *Pasión carioca* como se tituló en español es un musical bastante menor de la MGM en medio de su época de verdadero esplendor donde antes ya se habían filmado cosas tan sobresalientes como *Meet Me in St. Louis* (Vincente Minnelli, 1944), *Eastern Parade* (Charles Walters, 1948) y *On the Town* (Stanley Donen, Gene Kelly, 1949) para luego graduarse de excelsos con *An American in Paris* (Vincente Minnelli, 1951), *Singin' in the Rain* (Stanley Donen, Gene Kelly, 1952) hasta culminar con la ganadora de 9 Oscar, incluyendo el de mejor película, *Gigi* (Vincente Minnelli, 1958). Pero, y siempre hay un pero, no subestimar este filme menor que guarda sus secretos méritos que lo hacen disfrutable más de una vez.

Su director Robert Z. Leonard había llevado al Oscar a Norma Shearer por la *pre-code* desmoralizada y liberal *The Divorcee* (1930) y a Luise Rainer por la todavía controversial *The Great Ziegfeld* (1936), en la que la tan cacareada escena del teléfono sigue reseñándose hasta en el obituario de la actriz aparecido el 30 de diciembre de 2014. Me cito yo mismo en algo que escribí alguna vez sobre la Rainer en su 104 cumpleaños:

<Al año siguiente, en contra del criterio de Louis B. Mayer, Thalberg le asigna el papel considerado secundario de la vivaz Anna Held en *The Great Ziegfeld* (Robert Z. Leonard). Inexplicablemente, Luise Rainer es propuesta y gana su primer Oscar como actriz principal en lo que todos se pusieron de acuerdo que por una sola escena, la mítica y siempre renombrada del teléfono, en que como exesposa de Florenz Ziegfeld lo llama para felicitarlo por su nuevo matrimonio y

comienza: *"Hello, ¿Flo?... sí, es Anna... estoy tan feliz..."* para luego al colgar deshacerse en lágrimas>

En 1940, Leonard une a Greer Garson con Laurence Olivier en una adaptación bastante alterada por culpa de los estudios de la novela de Jane Austen, *Pride y Prejudice*, aunque ambos actores salen olímpicamente ilesos a pesar del desastre comercial que acarreó su estreno.

Y es en 1949 donde Leonard se anota dos éxitos codiciables. Primero, el pequeño y enternecedor musical *In the Good Old Summertime* con Judy Garland, Van Johnson y S.Z. Sakall con ese radiante final de la Garland paseándose con una niña que es su propia hija, Liza Minnelli, grato de ver para los amantes del cine, un refrito de aquel vehículo de buen gusto y química entre Margaret Sullavan y James Stewart, *The Shop Around the Corner* (Ernst Lubitsch, 1940). Seguido de *The Bribe/Soborno*, la quinta esencia del *film noir* con un reparto dirigido con pura dinamita, Robert Taylor, todavía casado con Barbara Stanwyck es abiertamente seducido por la hombreriega Ava Gardner, ella era un rostro enfebrecido; Charles Laughton truculento con un acento semejante a Bette Davis anticipándose a lo que sería su versión de Baby Jane; Vincent Price estrenando un escurridizo y malvado personaje a degustar y John Hodiak, con el sudor, con la angustia, con la decadencia que producen esas costas tropicales del Caribe sobre los seres humanos que quedan convertidos en guiñapos y donde ocurre la acción del filme. Gracias a *The Bribe* se puede hablar con respeto de Robert Z. Leonard. Pero, y seguimos con el pero, debemos de volver a *Nancy Goes to Rio* y ¿cuáles son los secretos méritos que se mencionaron al inicio?

En 1940, la Universal Studios filmó *It's a Date* (William A. Seiter) con Deanna Durbin en pleno apogeo de la popularidad y el enriquecimiento económico de los estudios a costa suya. En este musical de equívocos la Durbin es una aspirante a actriz a la que le ofrecen un papel de teatro, que a la vez sin saberlo, su madre Kay Francis, una actriz reconocida de Broadway, también aspira interpretar. Para ponerle aderezo al enredo, Walter Pidgeon, que vive enamorado de la

Francis, es considerado por la Durbin durante una travesía a Hawaii como un pretendiente algo entrado en años que curiosamente no le disgusta del todo y le pone un toque de peligrosidad al film porque los adultos pueden ser víctimas eróticas por parte de adolescentes aparentemente ingenuos e insistentes en sus caprichos. Un buen vehículo para la Durbin que aquí deja de ser niña para convertirse en mujer y regala múltiples canciones con su voz operática donde sobresalen *El vals de Musetta* de *La bohème* de Puccini y el *Ave María* de Schubert.

Nancy Goes to Rio es la vuelta en colores de *It's a Date* donde la situación cambia de Hawaii a la entonces capital de Brasil con Jane Powell en el rol de la Durbin, Ann Sothern en el de la Francis y Barry Sullivan en el de Pidgeon. Sin embargo, la verdadera gracia del film y parte de sus secretos méritos descansa en las actuaciones de la explosiva Carmen Miranda convertida en un ícono latino en Estados Unidos gracias a su fresca delirancia, su cabeza llena de bananas (aquí la llena de sombrillas), sus zapatos de plataforma y una inconfundible boca de piragua; un genial Louis Calhern como el abuelo, cantando y bailando con soltura y sobriedad *Shine on, Harvest Moon* (número de cabecera de Nora Bayes), de puro oficio; Fortunio Bonanova, que con poco dice y hace demasiado y un momento, el otro rostro ¿quién es? ¿dónde lo vimos siniestro, la sonrisa cínica? ah, tenía que ser Glenn Anders, pero aquí tan lejos de lo que fue en *The Lady From Shanghai* (Orson Welles, 1948). Ellos son los que animan y mantienen vivo este por rato musical intoxicado de pedantería y aburrimiento con el que obligaron a la Powell desempeñarse y del cual muchos afirman que ella no era culpable, sino la maquinaria insaciable de la MGM que la obligaba. Nunca vi la luz del sol, trabajé intensamente como si estuviera dentro de una factoría, dijo una vez Leslie Caron, que no fue nada grato para ella la estancia en esos estudios, aunque la hicieron famosa.

Jane Powell no logra en ningún momento írsele por arriba a la Durbin, ni en lo que no debió haber hecho, repetir *El vals de la Musetta*. Y el número musical final es lo que políticamente se conoce por so só. En *It's a Date* la Durbin logra el papel que también

ambicionaba la madre, cierra vestida de monja en un escenario con el *Ave María* de Schubert. Verdadero final bien logrado en el que la ficción teatral del personaje se confunde con la realidad porque parece, para que su madre y Walter Pidgeon sean felices, que ha profesado de verdad en un convento. La Durbin luchó por salirse de la rutina y la banalidad. Cuando no lo pudo alcanzar, abandonó Hollywood para siempre y se refugió de incógnita en Francia con su tercer marido Charles David, que la había dirigido en la comedia con tintes de *film noir Lady on a Train* (1946). Para Ian Fleming, el inventor de James Bond, este había sido uno de sus filmes favoritos. Y para los seguidores de Dan Duryea nunca estuvo más amoroso al lado de una chica tan pizpireta. *For the Love of Mary* (Frederick De Cordova, 1948) fue el último trabajo de la Durbin ante lo que muchos calificaron su retiro de ostracismo porque nunca le dio una oportunidad a la prensa para que volvieran a entrevistarla, mucho menos dejarse fotografiar. Falleció el 20 de abril del 2013 en la remota villa de Neauphle-le-Château a la edad de 91 años, feliz de haber renunciado al celuloide y al *star system* donde había sido una de las pioneras de esta forma de vida propagandística impuesta por los estudios, la Universal-International en su caso. La Durbin, que tendía a la gordura desmesurada, hizo un retiro inteligente antes del fracaso como actriz que se le avecinaba. Su mejor respuesta a la prensa fue aquella, recluida en un ambiente pastoral, de que todavía puedo pasar por el Arco de Triunfo. Y fue la única vez que habló después de abandonar a Hollywood.

La verdadera sorpresa de *Nancy Goes to Rio*, por lo cual se recomienda, es el homenaje que se le rinde a la compositora mexicana María Grever con la versión en inglés de uno de sus números más cantados en el mundo entero, *Te quiero dijiste* conocido también como *Muñequita linda*. Aquí lo interpreta Jane Powell y también Ann Sothern. Y si no le dan crédito al inicio es porque la MGM argumentó que ya habían pagado derechos de autoría cuando el tenor colombiano Carlos Ramírez lo cantó en español en *Bathing Beauty* (George Sidney, 1944), un vehículo de éxito para Red Skelton y otro memorable musical pasado por agua gracias a los ballets acuáticos de Esther Williams.

Pocas veces los *remakes* superan a los originales. Y esta no es una de esas pocas veces. Para concluir con otros méritos a su favor vale recalcar que Ann Sothern desplegaba encanto, se marchó de la MGM por la puerta grande con este film y el *noir Shadow on the Wall* (Pat Jackson) de *femme fatale* sin redención que mata a su hermana porque le arrebató el amor de Zachary Scott mientras que Gigi Perreau, la hija de Scott, queda traumatizada por la sombra asesina que proyecta en la pared, razón del título, aunque tuvo que esperar hasta 1987 cuando por su ultimo film *The Whales of August* (Lindsay Anderson) se percataron de su talento y la nominaron a un Oscar secundario. Y Barry Sullivan logra desplazarse con soltura, mucho mejor parecido que Walter Pidgeon, pero sin la malicia escondida que este actor destilaba empalagando con su metal de voz. La mejor escena de Sullivan, y a la que pensaba sacarle el mejor provecho es tomándose una ducha. Tan desabrida por la distancia, que no pasa nada, sale de ella forrado con una bata de baño que le desmoraliza la curiosidad que pudo impregnarle. Él realmente hizo lo que pudo, hasta dejarse el bigotico para dar la imagen de un caballero bellaco. Lecturas y más lecturas. Cuando hablen de una nueva versión de... vean primero el original que a lo mejor de ahí no pasan. Perdón, si por casualidad alguna canción de María Grever está presente en el *remake* nos puede hacer recapacitar. Compositora harto revalorada por los movimientos feministas debido al evidente sentido erótico de sus letras ultra idealizando al género femenino en abiertos encuentros y desencuentros homos.

Honoris causa

Jane Powell además de prepotente y egocentrista, para el criterio de muchos fue una cantante bien dotada que entonó *El manisero* de Moisés Simons en *Luxury Liner* (Richard Whorf, 1948), trozos de óperas que quedaron como eso, trozos y también bailó. La MGM era una factoría donde los trabajadores/artistas tenían que saber hacer de todo porque el espectáculo no se podía dar el lujo de que sus estrellas parecieran estatuas inamovibles y si querían ser triunfadores no tenían otra alternativa. La Jane Powell que uno puede recomendar y hasta adorar es la Jane Powell que trabajó junto a Fred Astaire en

Royal Wedding (Stanley Donen, 1951) una película modesta con una escena de antología que la hace aparecer en cualquier libro, el baile por las paredes y el techo de Astaire sin cortes de cámara, ¿cómo se hizo? Aunque ya no es un misterio el cómo se hizo lo ético es guardar el secreto y a seguir disfrutando el momento. La otra gran oportunidad de la Powell se la volvió a dar Stanley Donen en *Seven Brides for Seven Brothers* (1954) junto a Howard Keel, que sabía como controlar a la chica en aras de un equipo de bailarines profesionales que son de verdad el alma del film. Cuando Jane se fue de la MGM incursionó tres veces más en la pantalla grande con desenfado, dispuesta a sobrevivir. En la primera, *The Female Animal* (Harry Keller, 1958) que reseñaremos más adelante cuando hablemos de su director y *Seven Ways from Sundown* se impuso no cantar. Luego se fue para la RKO Radio Pictures a filmar bajo la dirección de Allan Dwan el desatino de *Enchanted Island* (1958) ambientada en los mares del Sur e inspirada aunque no creíble en la novela *Typee* de Herman Melville. La Powell se refirió una vez de este film como un gran fiasco porque Allan Dwan no le prestó ningún interés, tenía ya sus 73 años, y Dana Andrews, el coprotagonista, se pasó la filmación completa alcoholizado entre eructos y bostezos. Ni la propaganda del film de que Andrews compartía el amor de una princesa caníbal lo pudo salvar del ridículo, la Powell como una polinésica de ojos azules, que para justificarla se dice que un marino sueco anduvo por esos lares. Lo único afortunado de *Enchanted Island* fueron las vacaciones que Jane pasó con su familia en Acapulco, lugar escogido para la filmación. Y cierra en el cine con *The Girl Most Likely* (Mitchell Leisen, 1958), el ultimo film que realiza la RKO antes de venderse a DesiLu y a la vez el último que dirigió Leisen. Considerada el tercer gran momento de Jane Powell después de *Royal Wedding* y *Seven Brides for Seven Brothers,* la película sale adelante por la habilidad de Leisen, experto en mujeres, en conducir a Jane y confiar que fuera el coreógrafo Gower Champion quien se hiciera cargo de ella en los números musicales de lo cual él no conocía mucho, que resultan bien montados y bien experimentales como el que acompaña a la canción *Balboa/Where Do You Come?* donde gran parte de la coreografía se desarrolla dentro del mar, con la sensación de que lo tiñeron de rojo. Gower Champion no solo sobresalió en el

cine junto a Marge, su esposa de entonces, sino que es recordado en Broadway como uno de los grandes coreógrafos que encandiló las marquesinas con obras como *Hello, Dolly!*; *42nd Street*, *The Happy Time* y *Bye, Bye Birdie*. Es oportuno decir que *The Girl Most Likely* es la versión musical de un éxito relegado de Ginger Rogers, *Tom, Dick and Harry* (Garson Kanin, 1941) hoy día revalorizado desde la creatividad de los créditos donde los nombres de los actores aparecen escritos incorrectamente, se desploman letra por letra y vuelven a levantarse de forma apropiada. Memorables son además los sueños de la Rogers, quizás para algunos superiores al que le diseñó Salvador Dalí a Hitchcock en *Spellbound* (1945). Si la Rogers estuvo bien acompañada de George Murphy, Alan Marshal y Burgess Meredith, la Powell no fue menos y se sintió apuntalada por Cliff Robertson, Keith Andes y Tommy Noonan. Con los años, la Powell le demostró al público que sin un Oscar en las manos, tenía talento y lo demostró con sus apariciones frecuentes en la televisión y en las tablas, muy lejos de la sobrecargada chica que los estudios de la MGM quisieron hacer de ella, pero donde se hizo de un nombre.

Obituario

Aparición lastimosa en *Nancy Goes to Rio* de Scotty Beckett, niño prodigio durante la década de los treinta, motivo de interés de la Powell antes de irse para Rio. Lastimosa porque Scotty creyó que de adulto podría continuar con la exitosa carrera que mantuvo en su infancia allá por los treinta. Alcohol, droga, cárcel, nada le quedó sin experimentar.

Mientras la Powell recibía miles de cartas de los fan, Scotty era historia antigua, a pesar de estar jovial y gracioso. A los 38 años de edad, después de sufrir una severa golpeadura, Beckett fue enviado a un *nursing home* de Los Angeles. Al siguiente día ya no respondía. Una nota y un pomo de barbitúricos acrecentó el rumor de suicidio. Su última película sin crédito, junto a Cameron Mitchell, le estaba vaticinado el final, *Monkey on My Back* (André de Toth, 1957). No entendió el mensaje del título.

18 *A Life of Her Own*/Páginas de mi vida (George Cukor, 1950)

Para ser sincero, *A Life of Her Own* no está a la altura de lo mejor de George Cukor hasta ese momento como *Camille* (1936), *The Women* (1939), *The Philadelphia Story* (1940), *Gaslight* (1944), *A Double Life* (1947) y *Born Yesterday* (1950) entre otras. Lo que no se dice y todos lo saben es por qué no llegó a estar entre las grandes de este director. El final, a vox populi, no fue el que Cukor había propuesto a pesar de que dio dos opciones. Lily James, la súper modelo que sale hasta en la portada de Life, cae, acaba de sirvienta; o el que debía ser, se suicida igual que su amiga, otra modelo a la que el tiempo ha desmadejado, lanzándose por una ventana. A Lana Turner le daba lo mismo porque ya la habían matado en *The Postman Always Rings Twice* (Tay Garnett, 1946), *The Three Musketeers* (George Sidney, 1948) y *Homecoming* (Mervyn LeRoy, 1948), pero los censores de la MGM estaban escandalizados por tanto adulterio y prostitución comercializada y había, sin discusión, que darle un final feliz al sin fin de promiscuidades que amenizaba el mundillo del *fashion,* per se deprimente en sus raíces. A pesar de esta desgracia aparente, *A Life of Her Own* es una muestra fehaciente de lo que un director es capaz de hacer con un equipo versátil donde cada actor quiere su cuarto de hora y él supo cómo dárselo tejiendo y entretejiendo la trama, centralizada en su tema harto favorito: la mujer.

Acompañando a Lana Turner, la pueblerina que alcanza el éxito como modelo y a Ray Milland, el millonario que nunca se casará con ella, pero que insiste mantenerla como amante, se encuentran Tom Ewell, Louis Calhern, Ann Dvorak, Barry Sullivan, Margaret Phillips, Jean Hagen y Phyllis Kirk. Las palmas van para Margaret Phillips como la esposa de Ray Milland que tiene más de una carta a su favor para retenerlo a su lado, que se le va por encima a Lana Turner

cuando la tiene enfrente y solo volvió al cine (un caso inexplicable) en *The Nun's Story* (Fred Zinnemann, 1959). La otra sorpresa es Ann Dvorak, amiga personal de la Turner de años y esta exigió su incorporación al grupo. Ella es la suicida que deja como símbolo unos zapaticos de cenicienta en un momento de verdadero clímax del film. Ray Milland entró en la producción por carambola, prestado por los estudios Paramount que tenían su exclusividad. Llegaba de emergente, a cubrir un rol ideado para Wendell Corey. Situación delicada y difícil porque Corey había manifestado en voz alta, debido a las continuadas demoras de la Turner, que con Barbara Stanwyck eso no hubiera ocurrido jamás porque era demasiado profesional, momento álgido en que se rumoraba un romance entre Lana y Robert Taylor, todavía marido de la Stanwyck. El disgusto de Lana cuando se enteró fue tan mayúsculo que a Wendell Corey lo obligaron a desaparecer en una aparente renuncia al papel asignado.

Para aumentar las desgracias en contra de este film, hoy día revalorizado, el tema musical creado por el polaco Bronislaw Kaper (el mismo de la canción *Green Dolphin Street*, imprescindible para cualquier cantante de jazz) no fue reconocido sino dos años después en que se reutilizó en la película *Invitation* (Gottfried Reinhardt, 1952). Rebautizado como *Invitation* se convirtió en una pieza obligada del repertorio jazzista. Lo que resultó un tema musical bochornoso y decadente en *A Life of Her Own* tomó dimensiones mágicas con la interpretación hecha por Joe Henderson, descrito como un hombre del Renacimiento que llegó a tocar con Miles Davis y el grupo de rock *Blood, Sweat & Tears/Sangre, Sudor y Lágrimas*. Por ahí andan los infortunios de esta película que en su momento llegó al público para ser mal recibida, con la fama de algo que nace en los ojos y daña todo lo que ve, que se define con una misteriosa palabra que viene del francés: *jettatura*.

Posdata

La Warner Brothers Archive Collection acaba de hacer una edición impecable de este film en DVD, el cual es oportuno redescubrir. Quienquiera que desee escuchar la pieza *Invitation* interpretada por

Joe Henderson lo remitimos a You Tube y no escatimamos en las sorpresas.

Trivias

Quien desee disfrutar en todo su encanto a Ann Dvorak se les recomienda ver de nuevo *Scarface* (Howard Hawks, 1932) como la hermana de Paul Muni, *Flame of the Barbary Coast* (Joseph Kane, 1945) con John Wayne rendido a sus pies en aquellos nostálgicos inicios de San Francisco con el terremoto como clímax, *The Private Affairs of Bel Ami* (Albert Levin, 1947) seducida por George Sanders hasta sus últimas consecuencias en la cuidada adaptación de la obra de Guy de Maupassant y *I Was an American Spy* (Lesley Selander, 1957) por ver su interpretación de *Because of You*.

Barry Sullivan, enamorado ferviente de Lana Turner, es rechazado de nuevo por esta como pretendiente a pesar de que ya no le quedaban muchas oportunidades, nunca fue fruta de su tentación. Él se lo dice bien claro, acabarás sola y deprimida como tu amiga Mary, que acabó suicidándose. Ella siguió sin querer entender.

Isobel Lennart, la guionista del film, tuvo que declarar ante el Comité de Actividades Antinorteamericanas durante el macartismo para evitar que la pusieran en la lista negra. Como testigo amistoso suministró los nombres de 21 intelectuales que fueron miembros del Partido Comunista, hecho del cual se lamentó por el resto de su vida. Reconocidos fueron sus guiones de *Skirts Ahoy!* (Sidney Lanfield, 1952), *Love Me or Leave Me* (Charles Vidor, 1955) y *The Sundowners* (Fred Zinnemann, 1960), estos dos últimos con nominaciones al Oscar y la a veces entretenida *Funny Girl* (William Wyler, 1968).

19 *Grounds for Marriage*/A casarse llaman (Robert Z. Leonard, 1951)

La cantante de ópera Ina Massine regresa sorpresivamente a Nueva York en busca del Dr. Lincoln I. Bartlett, reconocido especialista en garganta del cual lleva divorciada tres años. El Dr. Bartlett anda ahora en amores serios con la hija de su jefe, Agnes Oglethorpe Young, con la cual hace una *liaison* estupenda, hasta el punto que ella lo acompaña a un juego de fútbol bajo un torrencial aguacero para que no quepan dudas de hasta dónde llega ese amor. Ina Massine no escatimará esfuerzos por reconquistarlo y no con música precisamente porque después de interpretar *Si, mi chiamano Mimi* de *La bohème* de Puccini pierde la voz casi durante media película. A su vez, el Dr. Bartlett cogerá una fuerte gripe dando una conferencia sobre cómo combatir los resfriados que también lo dejará afónico y en medio de sueños delirantes donde él es el Don José de la *Carmen* de Bizet e Ina la cigarrera, motivo para que se canten algunas arias conocidas, despierta al cuidado de su ex, ella recupera la voz, él se siente de lo mejor con un caldito de pollo que Ina le ha preparado y tanto su novia Agnes (Paula Raymond), como su hermano (Barry Sullivan), un inventor de juguetes bastante maniático que tenía puesta sus esperanzas en la cantante, se percatan que allí como acaban de llegar tienen que marcharse y los dejan en un abrazo de reconciliación.

Si este film se concibió como una comedia de entretenimiento para Robert Walker y June Allyson, nos hubiéramos privado de ver reunidos por primera y única vez a Van Johnson y Kathryn Grayson, el Dr. Bartlett y la quisquillosa Ina Massine respectivamente. A su haber anterior, la Grayson había tenido de coestrellas a Mickey Rooney, Abbott y Costello, John Carroll, Gene Kelly, Frank Sinatra, Peter Lawford y a Mario Lanza y esta era una buena oportunidad para

reunirla con el chico de oro de la MGM. Van Johnson, un actor con una capacidad histriónica increíble, lo mismo para el drama que la comedia, saca adelante su papel sin mucho esfuerzo y cualquier cosa en contra del film no es su culpa, sino del soso guión que no daba para más. Por su parte, la Grayson, con voz de soprano y entrenada como cantante de ópera desde su adolescencia, tuvo en su contra el uso del blanco y negro cuando ella necesitaba vestir la voz de mucho Technicolor. Los dos mejores momentos del film no se deben a la Grayson, sino a Van Johnson bailando un charlestón con soltura despampanante y a la aparición furtiva de los Firehouse Five Plus Two tocando como solo ellos lo hacían al estilo del Dixieland Jazz. La Grayson queda en el cine, entre muchas cosas, por su adorable participación en *Show Boat* (George Sidney, 1951) junto a Howard Keel, que sabía cómo enternecerla y en *Kiss Me Kate* (George Sidney, 1953), otra vez con Keel y un uso de aplausos de la tercera dimensión empleada, no dejen que le den gato por liebre y a salir a buscarla en su formato original.

Lo inverosímil de *Grounds for Marriage* es que habiendo sido fotografiada por John Alton, no sobresalga el genio de este creador cuyo nombre está ligado para siempre a más de una docena de *films noir* impecables. Solo durante el sueño de Johnson recreando la *Carmen* de Bizet parece haber soltado las amarras, aunque nadie se da por enterado porque como dice el viejo refrán, una golondrina no hace el verano, además que la secuencia es casi al final *and it's too late*.

Para los que creyeron que *Grounds for Marriage* fue un fracaso rotundo, hay que recordarles que después de estrenado el film, Van Johnson y Kathryn Grayson fueron contratados por la radio para aparecer en una adaptación de la obra en el conocido programa de entonces Lux Radio Theatre, que todavía se puede disfrutar si la curiosidad nos sumerge como siempre a buscar en You Tube.

La única excusa que saca a esta película del anonimato fue la que la MGM dio a la prensa. La guerra de Corea nos tiene atormentados y el pueblo americano necesita un cine de evasión que nos distrai-

ga, que entretenga a nuestros soldados. Un cine escapista, dijeron muchos, que balancee el panorama descarnado que directores como Samuel Fuller nos brinda en *Fixed Bayonets!* (1951) y *The Steel Helmet* (1951) o Tay Garnett después en *One Minute to Zero* (1952). A lo cual muchos artistas de Hollywood decidieron cooperar con presentaciones en vivo en el propio terreno de la conflagración. El caso más sonado fue el de Marilyn Monroe, que de luna de miel en Japón con el pelotero Joe DiMaggio viajó sola por cuatro días, en febrero de 1954, incluido el día de San Valentín, a Corea, realizó diez espectaculares presentaciones en tarimas al aire libre para un público estimado de 100,000 soldados. Ahí fue donde nació el mito. Y porque las tropas desenfrenadas de alegría, no podían creer que ella estuviera ahí delante como una amiga, como una razón para luchar y seguir viviendo, le pidieron que cantara *"Diamonds Are a Girl's Best friend"*, por supuesto que los complació cada vez que se les puso enfrente. Las fotos y las películas de aficionados que le tomaron hablan por sí solas. Un momento en la historia de Estados Unidos en que todos se sentían orgullosos de ser americanos. *Grounds for Marriage* hizo lo mismo desde una pantalla improvisada en muchos campos de batalla. ¿Por qué no dejar entonces que la cantante de ópera Ina Massine y el doctor Lincoln I. Bartlett fueran felices y se den el beso que sus *fans* esperaban?

Trivias

John Alton está considerado el fotógrafo mentor del cine negro. Los claroscuros contrastantes, las sombras de personajes en peligro proyectadas sobre callejones solitarios, las persianas que suben y bajan donde la muerte atisba, las lámparas de plato bamboleantes testigos de una golpeadura con saña, un personaje en primer plano amenazando a oscuras a otros en el fondo, el humo de los cigarrillos como chimeneas elevando el tono siniestro de una conversación fueron algunos de los elementos de los que Alton se valió para crear "su" estilo, que al final resultó en el estilo de los *films noir*.

A continuación una lista de doce de sus más sobresalientes realizaciones en blanco y negro más una en color.

1. *Storm Over Lisbon* (George Sherman, 1944)
2. *T–Men* (Anthony Mann, 1947)
3. *He Walked by Night* (Alfred L. Werker/Anthony Mann, 1948)
4. *Raw Deal* (Anthony Mann, 1948)
5. *The Crooked Way* (Robert Florey, 1949)
6. *Reign of Terror/The Black Book* (Anthony Mann, 1949)
7. *Border Incident* (Anthony Mann, 1949)
8. *Mystery Street* (John Sturges, 1950)
9. *Devil's Doorway* (Anthony Mann, 1950)
10. *The People Against O'Hara* (John Sturges, 1951)
11. *I, the Jury* (Harry Essex, 1953)
12. *The Big Combo* (Joseph L. Lewis, 1955) y
13. *Slightly Scarlet* (Allan Dwan, 1956)

Salvo jugar con un trencito, Barry Sullivan no tuvo ninguna participación relevante en este sainete.

Paula Raymond tuvo una larga carrera zigzagueante a causa de múltiples accidentes en el transcurso de su vida. Su verdadera consolidación como actriz la logró bajo contrato con la MGM donde recibió algunos papeles estelares en películas importantes. De su quehacer prolijo se debe tener en cuenta:

1. *Crisis* (Richard Brooks, 1950) con Cary Grant
2. *Devil's Doorway* (Anthony Mann, 1950) con Robert Taylor
3. *The Tall Target* (Anthony Mann, 1951) con Dick Powell
4. *Inside Straight* (Gerald Mayer, 1951) con David Brian y Barry Sullivan
5. *The Sellout* (Gerald Mayer, 1952) con Walter Pidgeon
6. *City That Never Sleeps* ((John H. Auer, 1953) con Gig Young
7. *The Beast from 20,000 Fathoms* (Eugène Lourié, 1953) con Paul Christian (originalmente Paul Hubschmid)

Si alguien pensó que la carrera de Van Johnson iría en declive después de filmar *The Last Time I Saw Paris* (Richard Brooks, 1954) y romper ataduras de más de quince años con la MGM, se equivoca-

ron de calle. Una etapa brillante por diferentes estudios lo consolidó como un actor multifacético admirable. Esta es la lista:

-Por los estudios de la 20th Century Fox, *The Bottom of the Bottle* y *23 Paces to Baker Street* ambas de 1956 dirigidas por Henry Hathaway, algo para recordar y por qué no considerar.

-Con la Universal-International Pictures, *Kelly and Me* (Robert Z. Leonard, 1957) donde bailó, canto y tuvo de coestelar a un perro.

-Con la Warner Bros, *Miracle on the Rain* (Rudolph Maté, 1956) al lado de Jane Wyman, considerada por la crítica estéticamente lacrimógena, religiosa, pero muy humana.

-De su paso por la Columbia Pictures, *The Caine Mutiny* (1954) y *The End of the Affair* (1955) en ambas guiado con pasión por la mano de Edward Dmytryk.

-Y en Inglaterra dos pequeños *thrillers* bien elaborados, *Web of Evidence* (Jack Cardiff, 1959) y *Subway in the Sky* (Muriel Box, 1959).

En 1969, Van Johnson incursiona en el spaghetti western con visos políticos *Il prezzo del potere/The Prize of Power* dirigido por Tonino Valerii con Giuliano Gemma de cabecera. Él interpreta al presidente James Garfield en la Texas de 1841 en un parecido del asesinato de JFK ocurrido en 1963. En 1985, se pone a la disposición de Woody Allen y acepta participar en *The Purple Rose of Cairo,* casi confundido entre los extras.

Si algún adicto al cine de Hollywood de los cuarenta y cincuenta visita Manhattan, que tenga en cuenta en su deambular por tantos lugares memorables gracias al cine y sus servidores, no dejar de acercarse a Sutton Place y la calle 54 del East. Frente a un parquecito que mira al rio y donde el tiempo parece haberse detenido se levanta un edificio singular. Singular porque en su pent-house vivió Van

Johnson de solitario, retraído y triste hasta el 2001 donde hubo que transferirlo a un hogar de cuidados de ancianos donde ahora era un viejo que no podía valerse por sí mismo y allí vivió hasta el 2008. Se fue a la edad de 92 años, apacible, con el golpe de una brizna que pega en el cristal de la vida y lo rompe sin hacer ruido en los mil pedazos que constituyeron el complejo crucigrama de cualquier ser humano. Van Johnson nunca fue nominado a un Oscar, pero más de una vez sus admiradores se lo otorgaron. Y mejor que así fuera, porque muchas veces la estatuilla fue a parar a manos inmerecidas que la demeritaron.

Kathryn Grayson decidió retirarse temprano del cine. En 1956, con *The Vagabond King* le dijo, hasta siempre, cocodrilo. Como que sintió al nuevo público saturado de operetas al estilo de Nelson Eddy y Jeanette MacDonald famosas en época de sus abuelitas y que no entendían ese tralalá. Si se suma el hecho de que la Grayson se negó volver a ser pareja del megalómano Mario Lanza, que decía ser su amigo y aceptó la intromisión del tenor maltés Oreste Kirkop, conocido solo como Oreste, al cual nadie le dio importancia y no despertó ningún interés, entonces hay que entender el fracaso de este film. Peor porque lo compararon con la versión no cantada de *If I Were King* (Frank Lloyd, 1938) con Ronald Colman y Frances Dee. Sin reconocer que estaba impecablemente dirigido en VistaVision por Michael Curtiz, al cual el elenco pareció ignorar salvo una portorriqueña llamada Rita Moreno, puro fuego, que sin perderle pie ni pisada a sus orientaciones se roba cada escena donde aparece, igual que Ellen Drew en la versión de Colman, porque entonces hay que llegar a la conclusión de que el personaje de Huguette era el que era en estas versiones idealizadas con o sin cantos del primer reconocido poeta francés de finales de la Edad Media, François Villon. No despreciar el uso del color que Michael Curtiz le impartió a *The Vagabond King*, ni las escenas de capa y espada en la mejor tradición de aquel clásico de este director, *The Adventures of Robin Hood* (1938). Las canciones estuvieron más que justificadas, hasta uno llega a sentirlas pertinentes. Y lo de aburridos de tantas operetas a otros con ese cantar porque *Rose Marie* (Mervyn LeRoy, 1954), *The Student Prince* (Richard Thorpe, 1954), *Kismet* (Vincente Minnelli, 1955) de

la misma época dan fe de imperecederas. Sin ponernos a discutir el caso de *Gigi* (Vincente Minnelli, 1958), musical o lo que consideren, está dentro del juego y con 9 premios Oscar a su haber. Una lección de entretenimiento a través de la música.

20 *Payment on Demand*/La egoísta (Curtis Bernhardt, 1951)

Filmada en 1949, la exhibición de *Payment on Demand* se produjo dos largos años después. Una película que confrontó muchos problemas desde su inicio y a la que Howard Hughes, el dueño de los estudios RKO Radio Pictures donde se filmó, le impuso "su final" a la fuerza. Final que fue una de las causas de su dilatado estreno. Si no hubiera sido por el rotundo éxito de Bette Davis en *All About Eve* (Joseph L. Mankiewicz, 1950), que impulsó la desempolvadura de esta cinta, todavía estaría confinada en una cueva de sal donde Hughes decía que debían preservarse los "irremediables" a los que el tiempo quizás pudiera incorporarle algún interés.

Barry Sullivan no escatimó esfuerzos en ser el marido de la Davis en la cinta. Sabía que estaba frente a Jezabel, a la reina Isabel I, a la emperatriz Carlota; una leyenda en vida con dos Oscar en la mano. Al inicio de la cinta, Sullivan, peinando canas, con dos hijas casaderas, por suerte para ambas sin ningún trauma psicológico, le pedirá el divorcio a la manipuladora Davis, a la cual ha tenido por 21 años como mujer y que en el poster de propaganda del film ocupa más de la mitad del cuadro en pose desafiante, vestida de negro en *strapless* y un letrero de fondo como que saliendo de su boca o de su ambiciosa conciencia: *Yo lo hice a él… y ahora lo desbarataré*. Más abajo, a la izquierda, en un círculo rojo de peligro inminente, la siguiente advertencia: *No aconsejable para niños*.

Después de 18 años, la Davis acababa de irse de su casa de los grandes éxitos, la Warner Brothers y tenía que coger rápido lo que se presentara, no viniera a sucederle lo mismo que a Kit Marlowe, su personaje de *Old Acquaintance* (Vincent Sherman, 1943), estoy sola, irremediablemente sola, cuando a punto de darle el sí a Gig Young,

mucho más joven que yo, la hija de mi mejor o peor amiga, Miriam Hopkins, me lo acaba de robar. ¡*Qué pocilga!* fue su famosa frase de despedida de los estudios en boca de Rosa Moline en *Beyond the Forest* (King Vidor, 1948). Y confiando que Curtis Bernhardt la había dirigido por partida doble (eran dos gemelas) en *A Stolen Life* (1946), no lo pensó, a este que es un maniático a que la trama se mueva alrededor de una mujer lo manejaré lo mejor que pueda, mi primera aparición será bajando las escaleras, eso me dará distinción y así se lo sugeriré. Por lo demás, debo de reconocer que a mi archienemiga Joan Crawford, el habilidoso Curtis casi le pone el segundo Oscar en la mano con *Possessed* (1947), lástima (sinónimo de buena suerte para la Davis) que el film tuviera tantos tintes oscuros y deprimentes, la protagonista camino a la locura por vía del onirismo con esos toques expresionistas que el alemán maneja tan bien. Ja… ja… no la soporto, aunque sé que por necesidades económicas llegará el día en que las dos nos enfrentemos sin condiciones. Y juntas se vieron la cara, pero Bette Davis pateó y le hizo horrores a Joan en *What Ever Happened to Baby Jane?* (Robert Aldrich, 1962), por lo que la volvieron a nominar al Oscar. Aldrich pretendió repetir la fórmula con *Hush… Hush, Sweet Charlotte* (1964), pero la taimada Crawford después de muchos pies de filmación abandonó el *set* y dejó embarcada a Bette, ¿que se esperaba esa de mí? ¿repetir la infamia?, costando Dios y ayuda encontrar una sustituta que al fin recayó en otra desagraciada por la Davis, Olivia de Havilland, que en una escena en un auto la abofetea de verdad como exabrupto a las reservas que le guardaba de los años mozos. Intrigas del cine con un poco de imaginación.

Originalmente titulada *The Story of a Divorce* y con la escena final de Davis y Sullivan en un aparente arreglo alrededor de la mesa del desayuno, donde por el hilo que va tomando la conversación se sugiere que la esposa seguirá dominando al marido, manipulando su carrera, Howard Hughes saltó enfurecido. Estamos acelerando la destrucción de la familia americana, los sagrados valores religiosos del matrimonio y la RKO no se puede hacer cómplice. Dos días antes de su estreno le cambió el título por el actual, *Payment on Demand* y el final, eliminando los subterfugios típicos de la Davis con una falsa reconciliación, dejar una puerta abierta cuando se la cierra al

marido después de decirle: *Será como yo digo, hoy no, pero mañana, o pasado mañana te estaré esperando, bien arrepentida*. Aterrada, porque ya ella había experimentado los avances de la soledad en un viaje en barco a Puerto Príncipe. El hombre interesante que la seduce durante la travesía resulta que es casado, no se lo oculta y la quiere para una aventura; a la vez que la amiga que la ayudó a escalar peldaños sociales, la actriz Jane Cowl, su ídolo del teatro en la juventud, compartiera aquí con ella una escena impecable en pleno Haití, ahora en manos de un chulo, manteniéndole por migajas de compañía. Y deberá cambiar, insistió Howard Hughes de moralista a estas alturas, antes que sufrir los estragos que se avecinan y todos los espectadores asuman que el matrimonio es un contrato de fríos intereses no solo para la pareja sino extensible a los hijos. Debemos asegurar que hacemos lo posible por no quedarnos solo, aunque resulte imposible. A Barry Sullivan le dio lo mismo porque había conseguido trabajar al lado de una de las grandes, henchido y desinhibido cuando en la escena en que plantea el divorcio la Davis le permitió que se paseara en calzoncillos delante de ella, no olvidar, querido, los 21 años de casados que tenemos en el film. Además, Barry, cuando te me declaraste en aquel granero estabas atrevidamente descalzo provocándome unas cuantas palpitaciones, ja… ja... Todo recordado por la Davis en unos *flashbacks* de luces que van dejando en blanco los alrededores de la actriz u oscurecimientos con la aparición de siluetas en negro y chispazos de alumbramientos hasta visualizar la nueva imagen o disoluciones de paredes con la incorporación de otras que pertenecen al ayer, uno de los grandes recursos inventivos que se le atribuyen a este film y a su director.

Para Bette Davis, el nuevo final impuesto por Hughes le rompió el corazón, el mensaje queda inconcluso, parezco desincronizada, justificable al menos por la cantidad de veces que bajo y subo escaleras y el envidiable vestuario gracias al amor que Edith Head puso al diseñármelo. Las escaleras en la vida profesional de Bette Davis eran sinónimo de buen augurio y no fue para menos. Su siguiente película, *All About Eve,* con una escalera para el cuchicheo hasta donde aparece Marilyn Monroe incluida, no estuvo concebida para ella y Margo Channing llegó como una decantación o rechazo de actrices

de la talla de Tallulah Bankhead, Claudette Colbert, Susan Hayward, Gertrude Lawrence, Joan Crawford, Ingrid Bergman y hasta Marlene Dietrich, cuyo fuerte acento alemán la eliminó de calle.

Para Barry Sullivan, *Payment on Demand* fue uno de sus grandes momentos y el nacimiento de una sincera amistad con la actriz. En 1960, en medio de una gira teatral por los Estados Unidos presentando prosa y poesía selecta de Carl Sandburg, la Davis decidió de cuajo separarse de su marido Gary Merrill que la acompañaba, entonces invitó a Sullivan para que lo sustituyera, con una risa estridente y sarcástica que le gustaba exagerar: *En Payment of Demand yo te llevé al éxito de la pantalla, ahora deja las tablas en mis manos*. Los dos descollaron durante el resto de la temporada y los poemas de Sandburg en sus voces arrancaron aplausos de pie, en especial el famoso *Chicago*.

Por su lado, Curtis Bernhardt, que vino de refugiado a Estados Unidos huyendo del fascismo, no solo quedó en la historia del cine como un director de mujeres tan excelente como su colega Max Ophuls, sino como uno de los enriquecedores de origen judío del *film noir* en el cine americano con cinco clásicos: *Conflict* (1945), *A Stolen Life* (!946), *Possesed* (1947), *High Wall* (1947) y *Sirocco* (1951) así como el comedido melodrama *The Blue Veil* (1951). Cerró su carrera como director con una comedia adelantada para su época y conveniente de revisitar para esta: *Kisses for my President* (1964), donde Polly Bergen es la presidenta de este país y Fred MacMurray el Primer Caballero de la Casa Blanca, algo que algunas mujeres ambicionan hacer realidad a cualquier precio.

21 *Three Guys Named Mike/* Una novia para tres (Charles Walters, 1951)

No es la mejor película de ninguno de los involucrados en esta farsa (director, actores y equipo técnico) pero, un PERO con mayúsculas, este entusiástico entretenimiento hasta la mismísima náusea, como dijo satíricamente Leonard Maltin, es un punto de referencia obligatorio para aquellos que buscan una respuesta a la pregunta, ¿cómo era el sueño americano a principio de los cincuenta?

Three Guys Named Mike tiene parte de esa respuesta y todavía hoy conserva un público que repite una y mil veces cuando la vuelve a ver: Esta bobería intrascendente es sana y optimista, los personajes son como tal vez fueron nuestros padres o abuelos entonces, buena gente, llenos de valores de los que ya no abundan mucho.

Durante la selección del reparto se manejó el nombre de June Allyson, rubia, intrépida, la representación ideal por los estudios de la MGM de la chica americana a seguir, que ya en el *remake* de *Little Women* (Mervyn LeRoy, 1949) le había dado un toque de independencia a la mujer americana prefiriendo ser escritora antes que esposa. June Allyson se encontraba filmando *Too Young to Kiss* (Robert Z. Leonard) con Van Johnson (seleccionado para este proyecto) y puso objeciones a estar casi un año entero en brazos del mismo actor, porque a ella le gustaba variar, en la pantalla, por supuesto. En su lugar, Jane Wyman, que acababa de terminar un largo contrato con la Warner Brothers, estudios que la condujeron al Oscar con *Johnny Belinda* (Jean Negulesco, 1948), dijo que sí enseguida. Ya la Wyman había sido prestada en 1946 a la MGM para el ambicioso proyecto *The Yearling* (Clarence Brown) sobre una novela de la escritora Marjorie Kinnan Rawlings, filmada en auténticas locaciones y que le dio su primera nominación al Oscar. Es oportuno recordar que en 1983,

Martin Ritt dirigió la sensible y autobiográfica *Cross Creek* con Mary Steenburger personificando a la Kinnan Rawlings, emblemática recreadora del ambiente rural del norte y centro de la Florida donde se desarrolla casi toda su obra. *Cross Creek*, de gusto extremo en cuanto a la autenticidad social de la época en que ocurre, recibió sendas nominaciones al Oscar en actuaciones secundarias, bien merecidas, para Alfre Woodard y Rip Torn, aunque no ganaron.

Jane Wyman, con el papel seguro de Marcy Lewis en la mano, le dio rienda suelta al entusiasmo encarnando a la joven pueblerina que decide hacerse aeromoza cuando en casa creían que tenía vocación de artista porque de estudiante había interpretado a Peter Pan. Esta joven típica de su época, que recuerda un poco a la Deanna Durbin cinematográfica en lo que a conquistar lo imposible se refiere, siguiendo los consejos de su padre en una escena de elegante comedia, hija mía, tú solo respondes "sí, señor" o "no, señor" a las preguntas que te hagan, no pasa la prueba. Sí, señor... es una lástima que no tenga condiciones para ser aeromoza, porque... allá arriba en el cielo volando con los pasajeros les hubiera hecho sentir que el avión es como un hogar en el aire, el lugar donde se sienten seguros, felices, todos vecinos... y en la siguiente escena está entregando sus generalidades en el centro de entrenamiento. Las secuencias que siguen en la película fueron asesoradas por American Airlines y constituyen un documento inapreciable de la preparación de una aeromoza, los aviones de entonces, los aeropuertos, la forma de abordar un vuelo, los arribos y más que nada, la presencia de las propias aeromozas que no podían pasar los treinta años, aunque la Wyman ya estaba en sus treinta y siete. Hoy los aviones son una pequeña ciudad en el aire y si guardan alguna semejanza con el hogar profetizado por Marcy Lewis es que las aeromozas de ahora nos recuerdan a nuestras tías y hasta a nuestras abuelitas, *all old-fashioned*.

Jane Wyman tendrá que pasar no por doce pruebas como Hércules, pero si por tres pretendientes y tomar una decisión, que fuera la que fuera, dejaría discutiendo al público de por qué no cualquiera de los otros dos, razón de ser del guión para vender la película y por-

que en esta onda del sueño americano los tres llenaban las mismas expectativas a cabalidad.

Howard Keel es el primer Mike que aparece, piloto de aviación, compañero de Marcy en muchos de sus itinerarios, que no puede evitar cara de satisfacción cada vez que la tiene delante, en verdadera química con ella. Este actor, menospreciado por los críticos por carecer de profundidad dramática, era de un porte considerable y un excelente bajo lírico. Cuántas ganas de estar en algún peligro, exclamaban las chicas en la oscuridad del cine, para que él corra a salvarme. Con un piloto como Keel y los comentarios anteriores, viajar por las nubes en aquellos tiempos significaba, además de seguridad, felicidad, slogan que muchas compañías usaron para su propaganda. En los años de la reconsideración y revalorización de actores no le faltaron los elogios como comediante musical en *Seven Brides for Seven Brothers* (Stanley Donen, 1954) y *Jupiter's Darling* (George Sidney, 1955) así como disposición para el drama en medio de una inundación en *Floods of Fear* (Charles Crichton, 1959) filmada en Inglaterra. Y no olvidar que aquí en *Three Guys Named Mike* su sonrisa fue un gancho de taquilla bien empleado: Con chicos como Howard Keel este país saldrá siempre adelante.

Van Johnson es el segundo Mike en aparecer durante un vuelo en avión Y Marcy queda fascinada por el candor y la paz que irradia este profesor de college, la investigación y las bacterias son su mundo, además de buscarse otros reales como bartender para seguir superándose. Van Johnson, utilizado más que nada como actor de cosas ligeras, había sorprendido en *Thirty Seconds Over Tokyo* (Mervyn LeRoy, 1944) y la aclamada *Battleground* (William Wellman, 1949), un drama de guerra en la nieve que consiguió Oscar de fotografía en blanco y negro para Paul C. Vogel y en el guión para Robert Pirosh, con nominaciones a mejor película, en edición, actuación secundaria para James Whitmore y para su director. Años más tarde, lejos de la MGM, de June Allyson, de Esther Williams y compañía, el verdadero actor que era Van Johnson dejó actuaciones memorables hasta 1992 en que se retira el cine con *Three Days to a Kill* (Fred Williamson). Con ese espíritu científico, con esa voluntad indoblegable, uno se

convence que este Mike fue uno de los pilares del engrandecimiento de Estados Unidos cuando con ojos curiosos vemos la película.

Llega el momento en que a Marcy se le muere la batería frente a una casa donde el tercer Mike hace jardinería. Ni presta ni perezosa le pide ayuda, no puede haber obstáculos que no pueda vencer. Sí, tienes la batería muerta, le dice Mike. Entonces, ¿puede darme un empujón? Y Barry Sullivan, de marcada presencia lo mismo en ropa casual que cuando deambulaba por el oeste con una barba de días, le da un empujón, el carro arranca gracias a su oportuna intervención, pero queda tirado en el piso esperando que ella le extienda la mano. Por el contrario, la voluntariosa Jane Wyman le entrega un billete de gratificación y se marcha. Este es el único Mike que desde el principio se plantea casarse con Marcy, y tener muchos hijos con ella. Empresario brillante con los pies sobre la tierra, creíble Barry Sullivan en el rol asignado, la propaganda americana está en sus manos, enseguida descubre que Marcy como modelo fotográfico es un potencial inestimable, se lo hace saber, vas a ser millonaria. Marcy es una muchacha triunfadora, la imagen que el país necesita. Ahora, el único problema a resolver es con cuál de los tres se queda.

Para Charles Walters, su director, este era su quinto largometraje, porque en el segmento de Judy Garland en *Ziegfeld Follies* (1946) le quitaron los créditos y Vincente Minnelli se adjudicó la película completa. Tres veces dirigió a Judy Garland y tres veces quedó consternado con el vocabulario descomunal que tenía ese encanto de chica. Dios mío, yo nunca tuve problemas con Judy, era ella la que le gustaba gruñir, pretender, airarse. Cuando se enteró que la iba a dirigir completica en *Easter Parade*, me dijo, *Mira, queridito, yo no soy June Allyson, tú lo sabes. No te hagas el gracioso conmigo. Nada de ponerme a batir los párpados ni sacudir el pelo como rutina, ¿entendiste, socio? Eso no va conmigo. Yo soy Judy Garland y tú solo obsérvame.* Que años más tarde cuando la descalificaron para *Annie Get Your Gun* (George Sidney, 1950), la reemplazante Betty Hutton comentó algo parecido sobre la actriz, que tratando de acercársele con una ramita de olivo por lo difícil que le resultó aceptar sustituirla, también recibió la respuesta más grosera que oídos no perturbados puedan escuchar.

Charles Walters, que en 1953 vio los cielos abiertos, primero por *Lili* al recibir seis nominaciones al Oscar: mejor dirección, mejor actriz, mejor guión, mejor cinematografía en color, mejor diseño artístico y mejor música por la cual ganó y más tarde por una nominación secundaria para Marjorie Rambeau en *Torch Song* (el regreso bailable y en colores de Joan Crawford a la MGM), hoy está considerado el director por excelencia de los filmes agradables, llenos de colorido, viéndolos dan ganas de bailar, reír, cantar. Por estos momentos nada corrompidos ni desgarradores, decía el público al salir del cine, la vida bien vale vivirse, qué bien hicimos en venir a esta función. ¡Qué hagan más películas así!

Y Jane Wyman, con tres Mike que son tesoros de muchachos, no elige al que la va a acompañar volando por el mundo entero, ni al que le promete un hogar con seis hijos (!!!) sino al que va a sacar al país adelante con sus descubrimientos, ustedes ya saben quién es, además estaba después de ella en los créditos y era el actor mejor pagado por los estudios. Sí se evitó mencionar con premeditación que una aeromoza como ella, en los años cincuenta, era una *kiwi* (pájaro que no vuela, endémico de Nueva Zelanda) cuando se casaba y quizás por eso Howard Keel quedó eliminado al no poderle ofrecer un hogar estable, igual que Sullivan con la cantidad de niños que le estaba vaticinando, cuando en el mundo moderno se hablaba de que con dos era más que suficiente.

Si *Three Guys Named Mike* se refilmara en este Siglo XXI, el Mike que se llevaba a Jane Wyman sería el de Barry Sullivan porque era el único que garantizaba un alto nivel de vida debido a los altos ingresos producidos por los medios de comunicación. Las nuevas reglas del sueño americano, muy diferentes a las de antaño.

Posdata

Se aconseja repasar la filmografía completa de Charles Walters sin excepción, prohibidas las excusas, incluyendo su última dirección cinematográfica *Walk, Don't Run* (1966) un *remake* de aquel *The More The Merrier* (George Stevens, 1943) y también la despe-

dida del cine del inigualable Cary Grant, todavía en la cima de su capacidad histriónica, superando con creces el papel que condujo a Charles Coburn al Oscar secundario en la primera versión.

22. *Mr. Imperium*/Cadenas de oro (Don Hartman, 1951)

Mr. Imperium fue el vehículo de la MGM para introducir en el cine como actor estelar al bajo operático Ezio Pinza. El cantante, que contaba entonces con 59 años de edad, había hecho en 1947 una aparición de ocasión en *Carnegie Hall* (Edgar G. Ulmer) y en 1948 se había retirado del Metropolitan Opera House después de veinte elaboradas y aplaudidas temporadas. Si fue una locura pensar que a esa edad podía triunfar como galán, la MGM no quiso darse por enterada y decidió sacar adelante el proyecto poniéndole de pareja nada menos que a Lana Turner que acababa de cumplir 29 años.

En la Italia de 1939, un príncipe playboy, viudo y con un hijo de seis años, se enamora de una cantante norteamericana, la Turner, no faltaba más, a la cual abandona sorpresivamente porque su padre está gravemente enfermo y el reinado se tambalea. Doce años después, el ahora rey, desandando por París en el anonimato descubre que su amor de antaño está en la marquesina de los cines como Fredda Barlo, una famosa artista de Hollywood. Mr. Imperium, el alias con el cual lo conoció la Turner, decide viajar a América y encontrarse con su amada, sin preguntarse siquiera si está casada, tiene hijos, o qué. ¿Para qué? Las artistas de cine lo dejan todo por un gran amor, como una película más. Y ella no iba a ser la excepción delante de su ahora monarca.

A grandes rasgos esa es la trama simple, sin complicadas pretensiones, de la película. Y de antemano el público sabe cual será el final agradable, pero no feliz. Algo muy fuerte sucederá para que el rey no se pueda casar con Lana y así sus fans la tendrán a ella por mucho tiempo en lo único que sabe hacer bien, actuar.

Los que vieron en su momento la película, la asociaron, por la propaganda circulante, al romance del príncipe Eduardo de Inglaterra con la norteamericana dos veces divorciada Wallis Simpson. El príncipe abdicó en favor de su hermano, el padre de la reina Isabel y se conformó con ser el Duque de Windsor, que junto a la recién titulada duquesa vivieron de las fiestas dentro de las fiestas con celebridades licenciosas de la época.

La MGM pensó que *Mr. Imperium* podría resultar en un golpe de efecto semejante al de la recién estrenada *The Great Caruso* (Richard Thorpe, 1951), pero le pusieron muchas restricciones a Ezio Pinza: comportarse como un seductor por sobre todas las cosas y evitar cantar trozos de óperas, tan ridículo para un personaje de su talla que se vería en la necesidad de renunciar a su amor para salvar el reinado de un golpe de estado preparado por su propio hijo, un adolescente disoluto con ansias de poder dejándose llevar por las intrigas de la corte. ¡Qué guión tan estúpido!, exclamó Lana Turner, que acababa de quedar henchida y rebosante, hasta con unas libras de más, después de haber sido dirigida por George Cukor, el hombre que mejor conocía el alma de una mujer (o de una estrella de Hollywood), Katharine Hepburn, Claudette Colbert, Myrna Loy, Joan Crawford, Norma Shearer, Greta Garbo, Marie Dressler, Jean Harlow, Ann Harding, Tallulah Bankhead, Kay Francis, Constance Bennett, Jean Parker, Joan Bennett, Greer Garson, Vivien Leigh, Ingrid Bergman, Signe Hasso, Shelley Winters, Judy Holliday, difíciles algunas, insoportables otras, adorables pocas y ella, que faltaba en la lista y que se había puesto las botas junto a un reparto exigente y poco amigable, como para no dejarse quitar una sola escena en *A Life of Her Own* (1950). Lana Turner hirió al director Don Hartman profundamente, porque él también era el guionista, con una larga experiencia en armar libretos como lo había hecho en los caminos a Singapur, a Zanzíbar y Marruecos con Bing Crosby, Bob Hope y Dorothy Lamour y de haberse iniciado como director en una sofisticada comedia : *It Had to Be You* (1947), de gustos extremos, o la amas como yo o la repeles hasta la saciedad, con Ginger Rogers y Cornel Wilde en perfectas migas.

Tan frustrados se sintieron los estudios con el preresultado de *Mr. Imperium* que retuvieron su estreno hasta que la segunda película de Ezio Pinza no estuviera concluida. *Strictly Dishonorable* (Melvin Frank, Norman Panama, 1951) junto a Janet Leigh, mucho más joven que la Turner, sería el intento de reivindicación. Basada en una obra de teatro de Preston Sturges y filmada anteriormente por John M. Stahl con mucho éxito de taquilla, el mismo Stahl de *Imitation of Life* (1934), *Magnificent Obsession* ((1935) y *Leave Her to Heaven* (1945), no había nada que temer. Por si acaso, que la filmen en blanco y negro y esta vez, porque el personaje lo justifica y para satisfacer al público, que Ezio Pinza cante lo que le de la gana. Lo que dio pie a un recorrido afortunado por arias de sus óperas favoritas: *Fausto* y *Las bodas de Figaro*. Y la pieza *El regreso de César* creada para la cinta por Mario Castelnuovo-Tedesco.

En 1979, los estudios de la MGM, no recuperados mentalmente del desastre económico de *Mr. Imperium*, decidieron no renovar los derechos del film y esta pasó a dominio público, deseándole mejor vida si es que pudiera haberla. No la hubo. Las consecuencias fueron funestas porque en manos de vándalos que comenzaron a comercializarla con baja calidad hasta se difundieron copias en blanco y negro.

Con los años, Turner Classic Movies (TCM), Amazon Instant Video y por You Tube (gracias a un verdadero demente por el cine) se puede volver a disfrutar *Mr. Imperium* con el mismo esplendor original en que fue filmada.

¿Horrible película? No es para tanto. *Mr. Imperium* posee el encanto de un guión ligero, de aquellos pequeños dramas al estilo vienés de principio del Siglo XX, con diálogos mesurados e ingeniosos, muy propios para la categoría del príncipe que interpreta Ezio Pinza. Sí, el señor Pinza no puede evitar cantar con una dicción impecable, pero canciones populares. Su gran momento musical le llega con la interpretación en español e inglés de la canción *Solamente una vez/ You Belong to My Heart* del compositor mexicano Agustín Lara. Un momento para no perdérselo y un voto a favor para el film. Más tarde en *Sombrero* (Norman Foster, 1953), Yvonne De Carlo trataría

de repetir el número, pero solo en inglés, aunque fue eliminado de algunas versiones porque Vittorio Gassman sale orondo sin camisa y no se vio decente.

La escenografía del paisaje italiano con el cual abre la película es puro ensueño para dar pie al romance que se avecina. Hay que tener en cuenta que Edwin B. Willis y Richard Pefferie, trabajando el decorado de los escenarios el primero y en el departamento de arte el segundo, hicieron gala de imaginación porque nunca se viajó a Italia, sino que toda la filmación se realizó en Pebble Beach y Carmel en California, donde muchos han reconocido el famoso árbol *The Lone Cypress* en el fondo de una de la tomas.

En la trama, doce años después, llega el reencuentro. Lana cree que Mr. Imperium se va a casar con ella y que además acepta ser su pareja en la filmación de aquel romance que los marcó a los dos. Caída la noche, lo lleva a una inmensa nave de los estudios de filmación. Lo hace abrir una extraña puerta y, eureka, escenografía dentro de la escenografía, han aparecido para el público soñador los balcones del hotel donde se inició el devaneo amoroso. Entrar al mundo del cine a través de la utilería, como años después haría George Cukor con *Star is Born* (1954), otro punto a favor para esta película que en español titularon *Cadenas de oro*.

Lo que muchos no se percataron, ni la propia Lana Turner, es que aquí es donde ella se consolida como una divina estrella. Fredda Barlo, la actriz, acaba de filmar una escena y se dirige al camerino. Sentada frente al espejo se coloca un turbante rojo en la cabeza y con una habilidad poética indescriptible le da dos volteretas hasta quedar mágicamente en su sitio. Años atrás, la escena en el umbral de la puerta en short blanco, corpiño blanco con la cintura al desnudo, zapatos blancos y turbante blanco en *The Postman Always Rings Twice* (Tay Garnett, 1946) la había graduado de mujer de temple. Lana Turner era la quinta esencia del glamour y de la perdición. Con un turbante blanco arrastró a John Garfield al crimen y con un turbante rojo le propondría a Ezio Pinza renunciar al trono. Cuando hablaba, en una retro reencarnación metafísica de lo que sucedería pocos años

después, imitaba a la futura Marilyn Monroe. Cosas que suelen descubrir los congestionados de celuloide.

¿Y Barry Sullivan? El infeliz productor de la Turner. Nunca tuvo suerte con ella que lo vio solo con ojos de amigos las tres veces que trabajaron juntos dejándolo en ascuas.

¿Y Marjorie Main y Debbie Reynolds? Dos notas ocasionales de color para variar. Un poco asustadas al recibir de incógnita a la eximia Fredda Barlo y en lo que ha decidido convertir su honesto albergue: una casa de citas.

¿Y Ezio Pinza? No fue lo que se esperaba ni en *Mr. Imperium* ni en *Strictly Dishonorable*. Tampoco en su última aparición en el cine *Tonight We Sing* (Mitchell Leisen, 1953) donde interpretando al bajo Feodor Chaliapin canta en ruso *Boris Godunov*. Ezio Pinza volvió a Broadway y allí, allí si que se la jugó en grande interpretando al Emile De Becque de *South Pacific* (Rodgers y Hammerstein II) junto a Mary Martin. La versión de *Some Enchanted Evening* en su voz, no solo es la más famosa, sino la que más ha recaudado.

El gran homenaje a este cantante llegaría por vía de la película *The Blue Brothers* (John Landis, 1980) cuando su versión de *Anema e core* se escucha por la radio en la escena donde John Belushi y Dan Aykroyd van a visitar a la señora Tarantino.

El gran reconocimiento a *Mr. Imperium* se lo acabamos de dar aquí.

23 *Inside Straight*/El último naipe (Gerald Mayer, 1951)

En una mano de póker el término *"inside straight"* se usa cuando un jugador compulsivo, arriesgándolo todo al azar de unas cartas, hace una escalera cortada, por ejemplo 10-J-Q-A sin pegar la K. David Brian es ese tipo de jugador y en el ocaso de su vida pondrá la suerte en un naipe frente a Mercedes McCambridge, a la cual un día le arrancó una fortuna cuando con suficientes espuelas arribó joven a San Francisco y ella se dejó cegar por la sonrisa del recién llegado y un calculado beso sin deseo fruto de la ambición. Ahora él es el único que puede salvar de la hecatombe a San Francisco si no salva la banca. Una historia de quince años atrás que se irá tejiendo por medio de *flashbacks* comenzando con el de la McCambridge, que ha vivido para cobrarse el desplante amoroso que él le hizo cuando no era nadie, pero ahora está al borde de la quiebra y lo necesita.

Barry Sullivan continuará con el relato de cuando Brian vino a él como el buen samaritano. Una parodia del Joseph Cotten embobecido por Orson Welles en *Citizen Kane* (1941). En su viaje a la memoria, el más largo del film, aparecen las dos mujeres en la vida conyugal de David Brian/Rip MacCool. La primera es una trepadora de oficio en el arte de embaucar hombres adinerados, Arlene Dahl/Lily Douvane que abiertamente acepta el negocio de matrimonio que le ofrecen, le da un hijo y cuando menos él se lo espera lo caza en brazos de una teatrera, le exige un millón de dólares a cambio de evitar el escándalo y se marcha satisfecha, por lo que he maquinado durante estos seis años contigo le dice, dejándole al vástago en un gesto de bondad o por aquello de que es demasiada carga para el camino de frivolidades que tiene en mente emprender. Paula Raymond/Zoe Carnot es la institutriz francesa

que sacará adelante al niño. Cuando Barry Sullivan dice amarla y ella está dispuesta a darle el sí, el poderoso Rip MacCool le propone un matrimonio de conveniencia, tienes que aceptar por el chico. Esta es la mujer buena y sacrificada que tratará no solo ganarse el amor de Rip sino que lo ayuda a levantar el capital cuando en una reunión social en su casa, ella demuestra tener clase, se entera por boca de Barbara Billingsley, segundos impecables de actuación como la dama borracha que se le va la lengua, que la mina Mona Lisa tiene más vetas de plata que lo que la gente sospecha y que si Rip puede comprobarlo viajando hasta Virginia City podría ser el hombre más poderoso de California comprando las acciones. Siguiendo al pie de la letra las sugerencias de su esposa, Rip triunfa, en agradecimiento la ama, le hace una hija, que no sobrevivirá al parto junto con la madre y ese es el estado desolador en el que ha quedado este *tycoon* sin aparentes escrúpulos. Aquí termina el *flashback* de Sullivan.

Sin embargo, el aventurero tiene un origen sentimental del cual se encargará de exponerlo brevemente Lon Chaney Jr., su compañero de antaño cuando era un joven destrozado por la vida, sus padres muertos por una epidemia y a cualquier precio tenerse que buscar unos pesos para darle santa sepultura. Persistiré es la canción que lleva por dentro, y Chaney, forzándose hasta la risa por parecer un actor dramático en vez del hombre lobo que guardábamos en la memoria, lo acompañará por el resto de la vida, no importa que una vez cuando apareció Lily Douvane, esta lo mande a vestirse de sirviente, si quiere seguir en esta casa, lo único para lo que sirve, le increpa para humillarlo.

Como epílogo, un juego de cartas que nunca se devela, al hombre parece habérsele ablandado el corazón, saca adelante a Mercedes McCambridge, su banco y a San Francisco. El público agradece el misterio del último naipe y sonríe. Él ganó, sin lugar a dudas, aunque no lo manifieste. Y David Brian, el actor, perdió con una carrera muy desigual de aquí en adelante después de tantos buenos momentos en sus inicios que vaticinaban convertirlo en una celebridad.

La estrella que inició a David Brian en el cine tenía una luz muy fuerte: Joan Crawford. Ella no solo lo persuadió a que fuera su marido en *Flamingo Road* (Michael Curtiz, 1949), compitiendo con Zachary Scott y consiguiéndose la enemistad de Sydney Greenstreet que la tenía cogida con ella en la cinta desde sus tiempos de cirquera y no iba a permitir que esa orillera se mantuviera en la cumbre de la sociedad viviendo por lo grande en el barrio exclusivo que da título al film. Sydney Greenstreet, un corrupto alguacil pueblerino tendrá la gran oportunidad de destruir a Joan cuando el compungido Zachary Scott se da un tiro en su residencia. El forcejeo final de Greenstreet con esta mujer de temple, arrastrados por el suelo con una pistola de por medio, es de los momentos más fuertes que la diva, especialista en armas, le aportó al cine. Gracias que cuando se escapa el tiro, la bala va a parar donde tenía que parar. Y Greenstreet queda como uno de los villanos más sinvergüenzas de la pantalla después de Orson Welles como el capitán de la policía Hank Quinlan en *Touch of Evil* (Orson Welles, 1958).

Dos veces más repitió la Crawford a David Brian, le gustaba la forma en que reía y como bailaba en las deliciosas noches del nightclub Mocambo en el 8588 de Sunset Boulevard, solo tenía que cerrar los ojos para encontrarse en el cielo, ella, que en sus inicios deslizaba los pies con dulzura. En *The Damned Don't Cry* (Vincent Sherman, 1950) lo pone a prueba en actuación frente a Steve Cochran, que trata de contrarrestarlo en sexualidad desbordada, la escena en trusa alrededor de una piscina es verdaderamente provocativa. David Brian lo manda a matar con razón de sobra, además se luce con la aclamada frase *"me gusta una mujer con sesos, pero si además tiene espíritu, eso me excita"*. La despedida cinematográfica de ambos, él le conoce ya las debilidades a la Mildred Pierce, ocurre en *This Woman is Dangerous* (Felix E. Feist, 1952) donde no pasa nada, lo peor que filmé dijo la Crawford mucho tiempo después y se marchó de la Warner Brothers acto seguido. Brian, que también había sido solicitado por Bette Davis/Rosa Moline para que fuera su amante en *Beyond the Forest* (King Vidor, 1949); que tenía un clásico con la MGM en su bolsillo, *Intruder in the Dust* (Clarence Brown, 1949) una buena adaptación de Faulkner sin discusión alguna; seguido por una rareza

olvidada teniendo en mente a un real ladrón de joyas conocido como el Raffles de Hollywood, *The Great Jewel Robber* (Peter Godfrey, 1950) y dos oestes enrevesados de acción, colmados de Technicolor y WarnerColor que le ponían el color del pelo a Brian al borde de la lascivia: *Forth Worth* (Edwin L. Marin, 1951) con Randolph Scott y *Springfield Rifle* (André De Toth, 1952) con Gary Cooper. Al final se aventuró por ahí a recoger lo que le ofrecieran y entre pitos y flautas paró en la Republic Pictures, peor aún, en las redes de Vera Ralston. Sí, mi niña linda, le dijo su esposo Herbert Yates que tenía una atracción fatal por la expatinadora olímpica, con paciencia y dinero en el bolsillo todos vendrán a mí, es decir a ti, en busca de una oportunidad, que no te voy a dejar desaprovechar. Y todos incluyó a John Wayne, a John Carroll, al mismísimo Erich von Stroheim, a Sterling Hayden, a Fred MacMurray, a George Brent, a Scott Brady, a Wendell Corey, a Bill Elliott, a Brian Donlevy, a Rod Cameron, a Forrest Tucker, sin contar la variada gama de apoyo con una alta membresía como Adolphe Menjou, Maria Ouspenskaya, Joan Leslie, Broderick Crawford, Walter Breenan, Claire Trevor y George Macready entre otros. Así fue que David Brian se vio obligado a estar detrás de la Vera Ralston en *A Perilous Journey* (R.G. Springsteen, 1953), *Timberjack* (Joseph Kane, 1955) y *Accused of Murder* (Joseph Kane, 1956) quizás este el más ambicioso proyecto de tan difamada dama.

A mediados de los cincuenta David Brian alcanza popularidad casera con la serie televisiva *Mr. District Attorney* (1954-1955) y lo que el cine le fue restringiendo en contratos lo ganó en la pantalla chica. Un rostro bien recibido como invitado en series de alto rating: *Rawhide* (1959, 1961), *The Untouchables* (1960, 1961), *I Dream of Jennie* (1965), *Gunsmoke* (1968, 1974), *Star Trek* (1968) y *Mission: Impossible* (1968) por recordar algunas que siguen retrasmitiéndose de vez en vez.

El 15 de Julio de 1993 David Brian se nos fue después de una larga lucha contra el corazón y el cáncer. Los obituarios fueron largos y elogiosos. Hasta películas como *Breakthrough* (Lewis Seller, 1950) junto a John Agar, *Inside the Walls of Folsom Prison* (Crane Wilbur, 1951) de nuevo junto a Steve Cochran, *Million Dollar Mermaid*

(Mervyn LeRoy, 1952) junto a Esther Williams y Victor Mature, *Ambush at Tomahawk Gap* (Fred F. Sears, 1953) junto a John Hodiak, John Derek y María Elena Marqués, *The High and the Mighty* (William A. Wellman, 1954) junto a John Wayne y un largo elenco competente y *Pocketful of Miracles* (Frank Capra, 1961) junto a Glenn Ford y otra vez Bette Davis no faltaron por mencionar. La única que desapareció de todas las listas fue *Inside Straight*, quizás para no ensombrecer la nominación al Globo de Oro que una vez recibió por *Intruder in the Dust*.

Si de buscar culpables se trata por una película anodina como *Inside Straight*, hagamos especulaciones sobre los dos sospechosos más evidentes: Guy Trosper, el guionista y Gerald Mayer, el director.

Guy Trosper debutó en grande en 1941 con *I'll Wait for You* (Robert B. Sinclair) con Robert Sterling y Marsha Hunt, en un *remake* de *Hide-Out* (W.S. Van Dyke, 1934) donde unos campesinos se hacen cargo de un raquetero herido y tratan de reformarlo gracias al amor que en la inocente chica de la familia despierta el delincuente. En esta primera ocasión Trosper no tuvo que usar mucho el cerebro porque le habían dado un refrito en bandeja de plata, más cuando también existían *Bad Bascomb* (S. Sylvan Simon, 1946) con Wallace Beery y Margaret O'Brien y *Angel and the Badman* (James Edward Grant, 1947) con John Wayne y Gail Russell que habían sido bien recibidas abordando el mismo tema desde otros ángulos. Lo que siguió después fue una acertada incursión por el mundo del entretenimiento ligero con una nominación al Oscar por la historia de *The Pride of St. Louis* (Harmon Jones, 1952) y tres paradas obligatorias quizás por la compenetración que desarrolló con los directores: *Devil's Doorway* (Anthony Mann, 1950) con Robert Taylor excelente en su papel de indio en un ver para reconsiderar sumándosele una fotografía elaborada al máximo por John Alton con espacios abiertos inimaginables así como ingeniosos interiores de manos del rey del *film noir*; *Bird Man of Alcatraz* (John Frankenheimer, Charles Crichton, 1962) con un depurado Burt Lancaster en su tercera participación al Oscar, ya lo había obtenido por *Elmer Gantry* (Richard Brooks, 1960) y *The Spy*

Who Came in from the Cold (Martin Ritt, 1965) con Richard Burton en su tercera nominación a la estatuilla como estelar que jamás ganó.

Entonces, ¿echarle el muerto a Gerald Mayer?

Inside Straight es la tercera película de este director, sobrino de Louis B. Mayer, el dueño de los estudios MGM. Sus dos pasos anteriores por el cine no se puede decir que fueran caprichos de niño adinerado. Debutó con un corto de ficción de 11 minutos titulado *Mr. Whitney Had a Notion* (1949) que tiene la novedad del tema al tratar un aspecto importante en la vida de Eli Whitney el inventor del *cotton gin* (desmotadora de algodón) cuando aceptó un contrato del gobierno de Estados Unidos para la producción de rifles en un período de dos años e introdujo el concepto de producción masiva para fabricarlos por partes y luego ensamblarlos aumentando la producción. Para seguir, con solo 75 minutos de duración, *Dial 1119* (1950) que le proporcionó a la MGM un nuevo territorio dentro del *film noir*, dominado por los estudios RKO y Columbia. Gerald Mayer dirigió solo 8 películas y volvió a ser reconocido por *The Sellout* (1952), otro *film noir* adulto, *Bright Road* (1953) donde tuvo la suerte de unir por primera vez a Dorothy Dandridge y Harry Belafonte y *The Marauders* (1955) un curioso oeste repleto de giros inesperados con Dan Duryea, más villano que en *Scarlet Street* (Fritz Lang, 1945) y *Winchester '73* (Anthony Mann, 1950), un tísico sin escrúpulos, Jeff Richards en algo memorable para su empobrecido currículo, Keenan Wynn como Garfio, el segundo al mando después de Duryea en la pandilla de bandoleros y Jarma Lewis con un hijo, acorralada junto a Jeff Richards al cual odia, luego ama, rodeados de escenarios abiertos, un farallón de fondo que le imprime claustrofobia al ambiente. Decididamente el cine no fue el medio idóneo para Gerald Mayer, lo ignoraron, por lo cual se refugió en la televisión hasta 1985.

¿Y?

Bonita salida la de Mercedes McCambridge cuando se cree que ha ganado limpiamente, la satisfacción varonil manifiesta en el rostro. Pero... si Gerald Mayer le hubiera puesto atención a la primera

salida de Barry Sullivan, peleando con el pecho al aire en un establo, sucia golpiza que lo deja tirado con las piernas abiertas, exudando malicia, y no le hubieran delineado un subsiguiente personaje tan gris, *Inside Straight* hubiera sido otra cosa, pidiendo a gritos una lectura más oscura que llevaba implícita. Mejor ha resultado contarla que sufrir el castigo de verla.

24 *Cause for Alarm!*/La carta delatora (Tay Garnett, 1951)

El nombre de Tay Garnett como director de cine está escrito con letras de oro en la senda del séptimo arte por una sola película, *The Postman Always Rings Twice* (1946), la cual aparece reseñada en cualquier libro sobre Hollywood que se respete, menos en el del Oscar. Garnett realizó varias cosas más allá del oficio que también son vistas con buenos ojos: *Her Man* (1930), *One Way Passage* (1932), *China Seas (1935), Seven Sinners (1940), Bataan (1943), The Cross of Lorraine* (1943), *Since You Went Away* (1944, sin crédito), *A Connecticut Yankee in King Arthur's Court* (1949), *One Minute to Zero* (1952) y su participación en el documental *Seven Wonders of the World* (1956) por introducir el sistema de proyección conocido por Cinerama, antecesor del IMAX. A Tay Garnett se le celebra el haber llevado a Greer Garson a nominaciones al Oscar dos veces seguidas por *Mrs. Parkington* (1944) y *The Valley of Decision* (1945), así como la segunda nominación de Agnes Moorehead de cuatro que tuvo en su carrera (1942, 1944, 1948 y 1964) por *Mrs. Parkington* y que nunca ganó. Ya te habrás dado cuenta, le dice elegantemente la Moorehead a Greer Garson, que yo soy la amante de tu futuro esposo y espero que te lleves bien conmigo como yo lo voy hacer contigo convirtiéndote con tu complacencia y a instancias de Augustus Parkington, en la dama de sociedad que social y humanamente él no solo se merece, sino que necesita. Tú verás lo bien que nos vamos a llevar por el resto de la vida, te estoy dejando el camino libre. Una actuación inigualable de la Moorehead, la baronesa Aspasia Conti en el film, surgida del Mercury Theatre inventado por el genio desmesurado de Orson Welles.

Cause for Alarm! está considerada intrascendente por algunos críticos dentro de la larga lista de Tay Garnett comenzada en 1928

con *Celebrity* (su primer largometraje) y terminada con *Challenge to Be Free* y *The Timber Tramps,* ambas de 1975 ambientadas en escenarios naturales de Alaska, con Mike Mazurki y Claude Akins respectivamente, dos actores de segunda que se ganaron elogios como villanos imprescindibles. Para los desmemoriados, Mike Mazurki acapara la trama buscando a la maldita Velda en *Murder, My Sweet* (Edward Dmytryk, 1944) y Claude Akins es el malévolo Ben Lane en *Comanche Station* (Budd Boetticher, 1960), un venerable oeste en manos de Randolph Scott que tiene que devolver una esposa secuestrada por los indios a su marido, pase lo que pase, caiga quien caiga, porque para sorpresa del espectador es un hombre ciego en medio del inhóspito oeste. Para los acuciosos reivindicadores, *Cause for Alarm!* es un pequeño gran film con algunas situaciones considerablemente atrevidas a considerar por la época en que fue filmado y un buen ejemplo de la villanía a la cual pudo llegar Barry Sullivan.

Tom Lewis, productor y también guionista del film pensó que este era un buen vehículo para ejercitar a Judy Garland en los dramático, de lo cual ya había dado muestras de actuar sin cantar en *The Clock* (Vincente Minnelli, Fred Zinnemann sin crédito, 1945). Tom Lewis no contó que su esposa Loretta Young quería el rol para ella, la cual cuentan que hasta llamó a un abogado que lo alertó de que la estaba discriminando (razón para alarmar) y le podría resultar nefasto en su carrera si no la complacía. Barry Sullivan, por costumbre, no se inmutó. Le hubiera gustado trabajar con Judy Garland que era una de las niñas mimadas de la MGM, pero Loretta Young tenía un Oscar por *The Farmer's Daughter* (H.C. Potter, 1947) y una nominación por *Come to the Stable* (Henry Koster, 1949) lo cual no era mala idea. Con lo que no contó Sullivan que la Young, a la que apodaban Sor Atila por los estudios donde aterrizaba, se colocara delante del título y a él lo pusieran detrás junto a dos secundarios, Bruce Cowling y Margalo Gillmore compartiendo el mismo espacio y disminuyendo su participación. Loretta Young fue mucho más lejos, se las arregló para estar en casi todas las escenas y apuró la filmación que se realizó en muy poco tiempo. Total, Sullivan se muere en la tercera parte de la película y el resto soy solo yo tratando de recuperar la carta que inocentemente eché en el buzón y donde él

me hace cómplice junto a su médico, mi antiguo novio, de haberlo asesinado. Por el vestuario no se preocupen, si la acción ocurre en un solo día, con uno o dos modestos vestiditos de ama de casa atormentada es suficiente.

Ni la fotografía de Joseph Ruttenberg (*The Philadelphia Story*, 1940; *Mrs. Miniver*, 1942; *Gaslight*, 1944) ni la música de André Previn (en muchas de sus biografías ignoran este título) le pueden salvar la atmósfera rupestre en la que Tay Garnett tuvo que sumergir a este film realizado de prisa en los estudios de la MGM. Considerado un modesto *noir*, con este criterio es que salva su reputación.

Tay Garnett, reconocido como audaz en muchos de sus trabajos, en especial *The Postman Always Rings Twice*, cuando el público quedó en choque con John Garfield que usó la lengua en una de las escenas de besos con Lana Turner, aquí quizás se amedrentó por la presencia inquisitiva de Loretta Young, una católica consumada que había tenido una hija sin haberse casado. Hasta Barry Sullivan, confinado a una cama, pierde la sexualidad que el personaje destilaba con sus celos. Lo simbólico son las camas gemelas en la decoración del cuarto para que se entienda que entre el presunto paralítico y ella no existe ninguna relación, a pesar de que Loretta manifiesta que le gustaría tener un jardín e hijos. Lo descabellado emerge con Barry Sullivan en pijamas y siempre cubierto con una frazada para evitar la curiosidad como resultado de indiscretos movimientos, o que los pies desnudos quedaran robando planos como dos espoletas en un volteo inapropiado. Si le ponían medias, sugerencias de algunos para que tuviera más espontaneidad con los pies, la carcajada no se habría hecho esperar porque la acción de la película ocurre en verano, la Young necesita un ventilador perenne en la cocina y por la ventana del cuarto no corre ni una pizca de brisa. ¿Por qué tanta mojigatería si Tay Garnett, que nunca fue un avezado moralista, ya había puesto a Jean Harlow en *China Seas* de querida de Clark Gable, con un vocabulario a la altura de su oficio? En *Cause for Alarm!* vuelve a introducir a su favor una de sus irreverencias cuando le hace sostener a Loretta un diálogo con Sullivan del cual ella no se percató del doble sentido:

Sullivan: Ummm... mi cabeza.
Young: ¿Te está atormentando tu cabeza?
Sullivan: Terriblemente... ambas.
Young: ¿Te gustaría que te la frote por ti?

Para cerrar al final con el doctor, el eje de los celos, rompiendo en cuatro pedazos sobre un cenicero la carta delatora, que fue devuelta por insuficiente franqueo, así son las soluciones inesperadas a las que recurre el cine. Luego les prende fuego por los bordes y con un toque a lo Garnett, le tira encima la caja de fósforos surgiendo la llamarada. Un primer plano de la Young llorando de felicidad por el milagro que acaba de ocurrir, libre, estoy libre de culpas y la mano casi siniestra del doctor que entra y se desliza sobre su hombro, le da dos palmadas como anunciando, una vez nos quisimos tanto, ahora, niña, "consumado será". *Volver a vivir,* la voz en *off* de Loretta Young, *después de un día aterrador*. FIN.

Nota: Como tantas películas que no le produjeron los beneficios esperados, la MGM nunca renovó los derechos de patente de este film. Por esta razón, cualquiera puede hacer uso del mismo como desee para su explotación mermando en la calidad visual de las copias y recopias, hasta que llegue el momento en que se haga demasiado tarde para salvarlo.

25. *No Questions Asked*/Discreción asegurada (Harold F. Kress, 1951)

No Questions Asked es la última aparición de Arlene Dahl bajo contrato con la MGM después que le prometieron llenarla de colores en todas sus películas. Arlene Dahl, que era hermosa de verdad, con un seductor lunar en la faz derecha cerca del labio superior, decidió buscar por otros estudios la gama del arcoíris que más de una vez le había quitado el sueño y que la MGM no le cumplió en su totalidad. Sin embargo, *No Questions Asked*, en blanco y negro, ignorada en su momento, le dio la oportunidad de consagrarse como una perfecta víbora dentro del genero *noir*. Esta mujer y la muerte se dan la mano. Barry Sullivan, de gran estelar y en su ambiente, será la víctima. Él abre el film huyendo de la policía, evocando en *flashbacks* qué le ha sucedido y cómo se dejó meter en el embrollo: Mi nombre es Steve Keiver... cuando todo comenzó, cuando trabajaba en una compañía de seguros como abogado, el jefe dejó entrever sin comprometerse mucho que pagaría una buena suma de dinero *"no questions asked"* (sin averiguar, discreción asegurada) por recuperar propiedades robadas, que le evitarían pagar una cantidad mayor... El resto de la trama será conocer por qué lo busca la policía y la solución del misterio, pague quien pague.

El poster de propaganda hace referencia a una historia mirada desde adentro de hombres y mujeres envueltos en una baraúnda de bienes (divinas joyas) robados. El resto de los actores, George Murphy, Jean Hagen, Richard Anderson, Dick Simmons, Howard Petrie, Danny Dayton, William Reynolds y hasta Mari Blanchard juegan sus roles a la altura de cualquier policíaco decente (intenciones serias de contar una historia de maleantes sin escrúpulos), o sea, hacen lo que está escrito en el guión y un poquito más con muchas ganas de lucirse. Por ejemplo, Jean Hagen tiene su momento de gusto bochor-

noso cuando canta parte de la rabiosa canción de Cole Porter *I've Got You Under My Skin*, que estridentemente irrumpe con los créditos y cierra con *The End*. Las escenas de la Hagen, ella queda al mismo nivel que la Dahl, están siempre acompañadas por acordes de esta melodía. William Reynolds, prototipo del galán en ciernes, se aventura en poner en riesgo su carrera vistiéndose de mujer (quizás más bello en su papel de fémina) para cometer un robo. Al año siguiente, Jean Hagen sería nominada al Oscar secundario por *Singin' in the Rain* (Stanley Donen) y William/Bill Reynolds haría una carrera de secundario sin perspectivas con la Universal Studios, caso semejante al de Clint Eastwood y David Janssen. Las sombras demoledoras que proyectaban Tony Curtis, Jeff Chandler y Rock Hudson sobre el resto de los recién llegados eran impenetrables y fue la televisión con la serie *The FBI* (1966-1974) quien sacó a Reynolds del arquetipo miserable de segundón al cual lo habían relegado en la pantalla grande para convertirlo en un ídolo casero.

La poca suerte de *No Questions Asked* se debe a que su director Harold F. Kress en su larga carrera en el cine solo dirigió cinco películas (dos cortos y tres largometrajes) las cuales no resultaron suficientes para sedimentar su nombre. El verdadero reconocimiento de Kress está como editor, rubro que le ganó un respeto único con dos Oscar: *How the West Was Won* (1962) y *The Towering Inferno* (1974), así como otras cuatro nominaciones: *Dr. Jekyll and Mr. Hyde* (1941), *Mrs. Miniver* (1942), *The Yearling* (1946) y *The Poseidon Adventure* (1972).

Dentro de la categoría B a la que han sumido a este film, y casi todo el cine negro es B (de bésame mucho), dos escenas le suben el tono de mediocre a notable. Primero, el inesperado robo de las joyas en el tocador de mujeres del teatro por dos malhechores disfrazados de suculentas hembras donde los críticos de entonces, sorprendidos por la originalidad le amonestaron poca violencia, no hay un tiro suelto, a pesar de que a Jean Hagen la lanzan al piso de un culatazo. Morbosidad intelectual de los que escriben, ¿quién los entiende?, que le reprocharon la falta de excesos. La segunda escena meritoria hacia el final in crescendo es la lucha en la piscina entre Barry

Sullivan y Howard Petrie/Frankie cuyo hobby es romper metas de inmersión y que recuerda en sadismo la asfixia de Wallace Ford en el cuarto de vapor en *T-Men* (Anthony Mann, 1947) y el lanzamiento por la escalera de la paralítica Mildred Dunnock a manos de Richard Widmark en *Kiss of Death* (Henry Hathaway, 1947).

En esta película, Arlene Dahl no se salvará a pesar de sus argumentos por convencer a los gángsteres de su fingida inocencia, como tampoco se cumplieron las promesas de la MGM con el Technicolor que le habían prometido. Barry Sullivan sale victorioso con la mirada en el doble juego del personaje que interpreta, sus ojos son elocuentes, y un detalle imposible de obviar en cada una de sus interpretaciones, el movimiento de las manos, acaparando la atención cada veinticuatro planos por segundo.

Si *No Questions Asked* es una película repetible cada cierto tiempo es porque su director Harold F. Kress le puso toda su experiencia como editor en la dirección (aunque aquí la edición la dejó en manos de Joseph Dervin) y salió ileso. Su primer largometraje, *The Painted Hills* (1951) tiene destellos tan sombríos y policíacos con la perra Lassie como intérprete principal que ha sido catalogado de un *Lassie-noir* y su tercer y último intento *Apache War Smoke* (1952), hoy día está revalorizado como un modesto, pero extraño oeste salpicado de amores interraciales, *remake* de *Apache Trail* (Richard Thorpe, Richard Rosson, 1942), con muchas remembranzas de *Stagecoach* (John Ford, 1939) y todo condensado en 67 minutos con Gilbert Roland a la cabeza. Para los amantes del negro, *No Questions Asked* es una rareza con fuerza innata y ¿por qué no? recomendable.

26. *The Unknown Man*/El derecho de matar (Richard Thorpe, 1951)

Si alguien recuerda *The Great Caruso* (1950), *Ivanhoe* (1952), *The Prisoner of Zenda* (1952), *All the Brothers Were Valiant* (1954), *The Student Prince* (1954), *Jailhouse Rock* (1957) y tantos musicales y tantas aventuras, hasta cuatro de los seis Johnny Weissmuller-Maureen O'Sullivan, *Tarzan Escapes (1936), Tarzan Finds a Son!* (1938), *Tarzan's Secret Treasure (1941) y Tarzan's New York Adventure* (1942) se encontrarán que todas fueron dirigidas por un hombre increíble, entusiástico, lejos del engolamiento de hacer solo obras de arte y que según las estadísticas fue uno de los directores que más películas acumuló desde su debut en 1923 durante el apogeo del cine mudo. Con 185 títulos a su haber, Richard Thorpe campea en los primeros lugares de cantidad junto a Michael Curtiz, John Ford, Allan Dwan y Raoul Walsh. Richard Thorpe es también quizás el director que más tiempo trabajó para la MGM iniciándose en 1935 con *Last of the Pagans* hasta su última película *The Last Challenge* (1967) con Glenn Ford, Angie Dickinson, Gary Merrill, Jack Elam y el chico en boga Chad Everett haciendo gala de la moda masculina de los pantalones excesivamente ajustados, el formato sexual de aquel momento.

Richard Thorpe es también recordado por un fiasco, la dirección de *The Wizard of Oz* que se la quitaron a las dos semanas de comenzado el rodaje. Los estudios lo consideraron falto de imaginación y fantasía en las escenas filmadas y lo inaudito, le tiñó el pelo de rubio a Judy Garland con largos bucles deslizándose por los hombros y un maquillaje donde parecía más que una inocente niña de Kansas en sus trece, la seductora presencia de una adolescente pizpireta en busca del primer beso. Hoy, con la cantidad de *stills* que quedan de esos momentos cada cual puede sacar sus propias conclusiones. Mu-

chos siguen buscando los pies de filmación para juzgar en base al movimiento y a los cortes de cámara, que según los estudiosos de su obra fueron siempre invariables: largas tomas hasta que a algún actor se le olvidaran las líneas o se produjera un malfuncionamiento de la escena, un corte, y luego la continuación con un *close-up*. La gracia de Thorpe y el beneplácito para los estudios es que siempre trabajó por debajo del presupuesto y una sola toma le era suficiente. Y lo admirable de su obra es que casi toda es aceptable, por encima del promedio aunque nunca fue considerado por la Academia para ningún Oscar, ni el de la resistencia y perseverancia.

A la pregunta de, ¿qué filmes representarían mejor a Richard Thorpe? lo más probable es que el *star system* influyera en las respuestas. Quizás muchos se fueran por la presencia de Hedy Lamarr como Tondelayo en *White Cargo* (1942), otros por Esther Williams enfundada en traje de torero en *Fiesta* (1947) mientras Ricardo Montalbán, su hermano en el film, ejecuta el *Salón México* de Aaron Coopland a través de André Previn; los más avezados se inclinan por Gene Kelly en un rol dramático en *Black Hand* (1950) ambientado en Nueva York durante los orígenes de la mafia o tal vez la excentricidad de *Malaya* (1949) que reunió a Spencer Tracy con James Stewart, Sydney Greenstreet y Lionel Barrymore más las disparatadas presencias de Valentina Cortese y Gilbert Roland, mucho caldo con poca sustancia. Por fortuna, el propio Richard Thorpe fue más que explícito cuando manifestó que sus dos filmes favoritos eran: *Night Must Fall* (1937) y *Two Girls and a Sailor* (1944), el primero un drama fuerte al estilo inglés y el segundo una comedia o revista musical genial.

Night Must Fall le dio la oportunidad a Robert Montgomery de desarrollarse en un papel desagradable que poco le gustó a los estudios que lo tenían en la mira de galán. Él es el extraño hombre contratado por la cascarrabias viuda de un noble, la genial Dame May Witty, que con ciertos motivos sórdidos despiertan las sospechas de la sobrina de la dama, ya en el preocupante umbral de la soltería, cuando escucha la noticia de que un asesino ronda por los alrededores. Uff... cuántos detalles. Rosalind Russell como la sobri-

na desarrolla una confusa atracción con el advenedizo y el incidente de la sospechosa caja de sombrero que tal vez oculte la cabeza de la víctima le da un toque macabro a la historia. La Russell se da cuenta, pero... no es válido contarlo todo aquí. Así fue como Robert Montgomery obtuvo su primera nominación al Oscar como mejor intérprete y volvió a repetir el rol desagradable en *Rage in Heaven* (W. S. Van Dyke, 1941) y la crítica lo despedazó inmerecidamente mientras que por su actuación en *Here Comes Mr. Jordan* (Alexander Hall, 1941) volvieron a nominarlo. En *Night Must Fall*, Dame May Whitty también fue nominada como secundaria y nunca más fue más detestable que en este embrollo que tejió hasta el ultimo detalle resultado de sus tantas presentaciones anteriores en los escenarios de Londres y de Broadway. Hoy, *Night Must Fall* no está dentro de los grandes filmes, más dentro de los *pre-noir* ocupa un lugar destacado.

Two Girls and a Sailor fue un vehículo musical para June Allyson y Gloria DeHaven apoyadas por Van Johnson, el chico más mimado de la MGM durante la década de los cuarenta. Al ser invalidado para ir al frente, Van Johnson, que tenía una placa metálica en la cabeza producto de un accidente, suplió la ausencia de actores como Clark Gable, Robert Taylor, James Stewart y Robert Montgomery cumpliendo tareas militares. Johnson desarrolló una capacidad histriónica envidiable en cualquier género que lo colocaran y aunque nunca recibió nominación al Oscar es parte de la historia no solo de los estudios MGM sino del cine americano. Su nombre está grabado en películas de guerra como *Thirty Seconds Over Tokyo* (Mervyn LeRoy, 1966) y *Battleground* (William A. Wellman, 1949), dramas como *State of Union* (Frank Capra, 1948) e *Invitation* (Gottfried Reinhardt, 1952), los *films noir Scene of a Crime* (1949) y *Slander* (1957) ambos dirigidos por Roy Rowland y una extensa gama de musicales en el que sobresale precisamente *Two Girls and a Sailor* por el extenso desfile de celebridades y la música seleccionada. No se asombren de disfrutar a Harry James y su banda interpretar *Estrellita*, Lina Romay con Xavier Cugat y su orquesta cantando *Babalú*, Lena Horne con *Paper Doll*, Carlos Ramírez en su versión de *Granada*, José Iturbi y su hermana Amparo en un duelo a piano interpretando la *Danza del Fuego*,

Jimmy Durante con su caballo de batalla *Inka Dinka Doo*, Virginia O'Brien y las gemelas Lee y Lyn Wilde, Gracie Allen ejecutando al piano la extravagancia *Concerto for Index Finger* con orquesta conducida por Albert Coates y más apariciones y más coreografías y más bailables que terminaron por conquistarle una nominación al Oscar a Richard Connell y Gladys Lehman en la categoría de mejor guión original. Y para colmo de la satisfacción a la vieja usanza, filmada en blanco y negro. Veintidós números musicales rezaba la propaganda, más que cualquier *long play* de la época.

The Unknown Man comienza con la voz en *off* de Barry Sullivan, el edificio de la corte y la señora de la justicia representada por una mujer de bronce que lleva alzada una espada en la mano izquierda, en la derecha una balanza y los ojos vendados para no ver hacia donde se inclina el fiel porque todo dependerá de la habilidad de dos oponentes, el fiscal que condenará y el abogado defensor, en este caso Walter Pidgeon, que sacará absuelto a un frío asesino protegido por la mafia y peor aún, por un político corrupto que insistió hábilmente, elevándole el ego, que defendiera el caso en una aparente coartada perfecta. Con la misma daga del delito, símbolo de la espada de la justicia pasando de una mano a otra, la inocencia, la culpa, Walter Pidgeon hará justicia de acuerdo a su moral clavándola en la espalda del político y luego, para no vivir atormentado ante el dilema de callar para siempre se la pondrá en bandeja de plata al asesino que él sacó libre porque la justicia tendrá que dejar de ser ciega ante su muerte con la propia daga. Un destacado *film noir* que juega con el concepto de la responsabilidad jurídica y social hasta sus últimas consecuencias y de la corrupción dominante en las esferas políticas americana de postguerra. Pero si el verdadero azar hubiera hecho de las suyas, Walter Pidgeon pagaría el delito de haber aplicado la justicia con sus propias manos siendo descubierto y Keeffe Brasselle, el delincuente, seguiría suelto como tantos. Entonces estaríamos hablando de *The Unknown Man* a otros niveles superiores. Digamos, junto a *Witness for the Prosecution* (Billy Wilder, 1957)) y *Anatomy of a Murder* (Otto Preminger, 1959), dos buenos ejemplos de cuando la justicia es sinónimo de relajo.

Posdata

Si alguien preguntara qué pinta Barry Sullivan en el film además de ser el fiscal fíjense en el toque frívolo que le aporta a la historia con los trajes de saco cruzado que viste, unas hombreras enormes que causaron la envidia de Joan Crawford, yo que creía haber sido la inventora de ese atuendo, si algún día pudiera vestir así.

Ann Harding, una promesa de actriz de los años treinta, nominada al Oscar por *Holiday* (Edward H. Griffith, 1930), que luego Katharine Hepburn en 1938 haría su *remake* por lo grande dirigida por George Cukor, aquí es la esposa elegante e inteligente de Walter Pidgeon. La Harding se despide de la pantalla en 1956 en un *tour de force* de tres apariciones: *Strange Intruder* (Irving Rapper), *I've Lived Before* (Richard Bartlett) y *The Man in the Gray Flannel Suit* (Nunnally Johnson) junto a Fredric March como su marido y con el cual había hecho su debut en *Paris Bound* (Edward H. Griffith, 1929).

27 *Skirts Ahoy!*/Faldas a bordo (Sidney Lanfield, 1952)

Skirts Ahoy! es la película número cuarenta y la última dirigida por Sidney Lanfield antes de marcharse a la televisión donde se especializó en populares seriales como *Where's Raymond?* con Ray Bolger parodiando su rol en la película *Where's Charley?* (David Butler, 1952), *McHale's Navy* (1962-1966) con Ernest Borgnine a la cabeza y *The Addams Family* (1964-1966) con John Astin, Ted Cassidy y la consagración de Carolyn Jones como Morticia que ya tenía una nominación al Oscar secundario por sus extraordinarias mañas con poco tiempo de aparición en *The Bachelor Party* (Delbert Mann, 1951).

Sacrificando magníficas cualidades como músico de jazz y animador de vodevil por el cine, este medio no le proporcionó a Lanfield una posición envidiable entre los grandes. Durante los años treinta realizó agradables musicales para la 20th Century Fox, algunos con Busby Berkeley como coreógrafo y Alice Faye y Sonja Henie en los estelares. Su melodrama *Always Goodbye* (1938) con Barbara Stanwyck y Herbert Marshall arranca bien arriba cuando la Stanwyck tiene que dar a su hijo en adopción porque es madre soltera llena de necesidades. Al final, la Stanwyck tendrá que sacrificar al gran amor de su vida para casarse con un hombre que no ama solo por pasar el resto de sus días junto al hijo que una vez entregó y al cual nunca le podrá decir que es su verdadera madre. Y todo se logra sin que el espectador derrame una lágrima. *Swanee River* (1939) es una biografía inventada del compositor Stephen C. Foster interpretado por Don Ameche con mucho color y momentos envidiables por parte de Al Jolson cuando interpreta *Oh, Susanna*, *My Old Kentucky Home*, *Old Black Joe* y la titular, *Swanee River* siempre con la cara pintada de negro. Ese mismo año Lanfield filma la pieza clave de toda su

carrera, *The Hound of the Baskervilles*, que marca el debut de Basil Rathbone y Nigel Bruce en los papeles del detective Sherlock Holmes y el Dr. Watson respectivamente. Producida por la 20th Century Fox, los estudios no midieron la trascendencia que estos personajes iban a tener en el cine. De aquí que en los créditos el actor Richard Greene, como el galán, estuviera por delante, Basil Rathbone de segundo, Wendy Barrie de tercera y en otro cuadro iniciando la lista de secundarios Nigel Bruce. En las trece películas restantes del binomio Sherlock Holmes-Watson que se sucedieron, Rathbone y Bruce brillaron en el encabezamiento. De todas las versiones que se han hecho de esta novela de Sir Arthur Conan Doyle, la de Lanfield con sus pequeñas lagunas en la adaptación, es la más reseñada y aceptada por la crítica y por la que su director es recordado. Una película que merece reconocimiento para el equipo completo: la fotografía de Peverell Marly que en 1953 volvería con un trabajo superelaborado al fotografiar *House of Wax* (André De Toth) en 3D; la dirección artística a cargo de Richard Day, el mismo que tiene a su haber en esta categoría *How Green Was My Valley* (John Ford, 1941), *A Streetcar Named Desire* (Elia Kazan, 1951) y *On the Waterfront* (Elia Kazan, 1954) entre otras bondades cinematográficas por las que recibió Oscar y por último, el diseño de vestuario a cargo de Gwen Sewell, que más adelante recibiría un Oscar por *Samson and Delilah* (Cecil B. DeMille, 1949) para detenernos aquí y sentir deseos de volver a disfrutar esta amena peliculita con los aullidos del mastín.

Una filmografía selecta de los mejores trabajos de Sidney Lanfield debe incluir además el primer encuentro de Fred Astaire y Rita Hayworth, *You'll Never Get Rich*, con la coreografía final donde la Hayworth baila con el Morro de La Habana como telón de fondo. Fred y Rita volverían a encontrarse en *You Were Never Lovelier* (William A. Seiter, 1942), verdadera joya musical con composiciones de Jerome Kern, Gilberto Valdés, Rafael Hernández, Noro Morales y Johnny Camacho interpretadas la mayoría por Xavier Cugat y su orquesta. Si la música en *You Were Never Lovelier* es un álbum de concurso; la trama, inspirada en la película argentina *Los martes, orquídeas* (Francisco Mugica, 1941) no supera al original que catapultó a la fama a Mirtha Legrand con solo catorce años, hoy un mito de su

país. ¿Quién se lo iba a decir a Rosa María Juana Martínez Suárez, su verdadero nombre como le gusta que lo repitan o la tímida Elenita en el film?

Y para seguir con el reconocimiento a Sidney Lanfield hay que mencionar las seis películas en las que dirigió a Bob Hope sin Bing Crosby, nada de caminos, con rubias fabulosas en cuanto a presencia y adiestramiento actoral: *My Favorite Blonde* (1942) junto a Carole Lombard, *Let's Face It* (1943) junto a Betty Hutton, *The Princess and the Pirate* (1944) junto a Virginia Mayo, *Where There's Life* (1947) junto a Signe Hasso, *Sorrowful Jones* (1948) junto a Lucille Ball y *The Lemon Drop Kid* (1951) junto a Marilyn Maxwell.

Sin embargo, antes de cerrar cualquier mirada rápida sobre la obra de este director no se puede excluir *Station West* (1948). No hay libro dedicado al *film noir* que no deje de incluirla. Este oeste basado en una novela de Luke Short cumple con el género *noir* con las mismas coordenadas atesoradas en *Pursued* (Raoul Walsh, 1947), *Ramrod* (André De Toth, 1947) y *Blood on the Moon* (Robert Wise, 1948). Dick Powell y Jane Greer tienen todas las características de una relación al estilo Dashiell Hammett o Raymond Chandler, para colmo a ella la apodan Charlie, el reparto que los acompaña es de profesionales en el ambiente malsano de las tinieblas, las celadas y las traiciones. Ver para regocijarse en la ambivalencia entre lo bueno y lo terrible a Agnes Moorehead, Burl Ives (que en su rol de cantinero se da el gusto de cantar), Tom Powers, Gordon Oliver, Steve Brodie, Raymond Burr y otra vez juntos Guinn "Big Boy" Williams y John Kellogg. Parte del mérito corre de las manos del fotógrafo Henry J. Will, que colaboró en la mayoría de los *films noir* producidos por la RKO Radio Pictures y también el responsable de la imagen erótica de Jane Russell, que le puso el busto en 3D en *French Line* (Lloyd Bacon, 1953). Al final, Jane Greer/Charlie recibirá un tiro fortuito para evitar la no creíble reivindicación de esta *femme fatale* que le dice a Powell, te quiero y él le responde, yo también, demasiado tarde. Típico diálogo de los policiacos de altura dejando las puertas abiertas a la desorientación emocional del protagonista, el eterno mito griego de Orfeo y Eurídice con una pistola de por medio.

Skirts Ahoy!, la despedida de Lanfield de la pantalla grande, es un regreso a sus orígenes. Si una vez se atrevió a realizar musicales sobre hielo con Sonja Henie, ahora con Esther Williams lo ejecutaría sobre y bajo el agua. Y punto. *Skirts Ahoy!*, donde la Williams se hace acompañar por Joan Evans y una desaprovechada Vivian Blaine, no logró llenar las expectativas de la severa crítica. La ventura de tres chicas en un campamento de adiestramiento de la marina, cada una con sus minúsculas preocupaciones, no da para mucho y hay que sacar de entre los pelos los números de entretenimiento. Pero, a favor del film, algunos números de entretenimiento resultan llenos de colorido y fuerza. El momento de Esther Williams haciendo ballet acuático con dos niños es de extrema sensibilidad y gusto porque ella logra conmover con sus piruetas y extensiones marinas, ¿estaba realmente rodeada de agua por todas partes? ¿Cómo pudo realizar tales maromas? Un misterio técnico que nadie se ha preocupado en responder. Igual de emotivo con raras confusiones de sentimientos el momento cuando la Williams invita al viejo plomero Emmett Lynn a bailar con ella *The Navy Waltz* en la penumbra de un pasillo desierto. E inesperado, factor sorpresa, inyección de vida, el cameo de Debbie Reynolds y Bobby Van, que para más no aparecen en los créditos del film pero Keenan Wynn como presentador en una recepción se encarga de introducirlos en el número bien caribeño, *Oh, By Jingo*. La diminuta Debbie era pura energía y entusiasmo que mucho más tarde demostró talento como actriz consumada cuando la nominaron al Oscar por *The Unsinkable Molly Brown* (Charles Walters) en 1964 sin olvidarla al lado de un reparto increíble en *How the West Was Won* (John Ford, Henry Hathaway, George Marshall, Richard Thorpe; 1963).

Barry Sullivan es el psiquiatra que le hace tilín a la Williams, pero no quiere ceder cuando esta adelantada feminista le dice que ella está enamorada de él y no encuentra de malo en decírselo nada menos que en la sala de un cine repleto donde se va a estrenar *The Great Caruso* (Richard Thorpe, 1951). La Williams no solo nadaba sino que sabía actuar y en esta película menor, en comparación con los grandes musicales de la época dorada de la MGM, lo demuestra.

Opacado resulta Keefe Brasselle como el foco de interés de Joan Evans, aunque logra cantar *I Get a Funny Feeling*. Al año siguiente trataría de dar lo máximo en *The Eddie Cantor Story* (Alfred E. Green, 1953) donde por acuerdo unánime se luce musicalmente doblando a Eddie Cantor, pero caricaturizándolo en exceso cuando para ser honestos por qué criticarlo si el biografiado era, además de genial, exagerado y extravagante dentro y fuera del escenario. Brasselle buscó refugio como productor en la televisión y tuvo grandes problemas con la CBS cuando su protector y ejecutivo del canal fue removido del cargo por el poco rating de los programas realizados. Sus conexiones con la Mafia, de la cual ostentaba, le trajeron mala fama, impidiéndole salir adelante. Un caso bastante contrario al comentado en voz baja de Frank Sinatra y su Oscar alcanzado por *From Here to Eternity* (Fred Zinnemann, 1953). Si de recordar a Keefe Brasselle se trata, buscarlo en dos de los intentos de Ida Lupino como directora, *Not Wanted* (1939) y *Never Fear* (1949) y en *A Place in the Sun* (George Stevens, 1951) como el primo que le presenta a Montgomery Clift a Elizabeth Taylor, un sueño de mujer en aquel entonces y siempre.

Para el que pida más a este entretenimiento modesto que es *Skirts Ahoy!* le señalamos que es el debut en la pantalla grande del cantante y músico de jazz Billy Eckskine en su esplendor y que no lo volvería a hacer hasta 1975 en *Let's Do It Again* (Sidney Poitier) entonces con 61 años y además, la única aparición de las cinco hermanas DeMarco, una de las cuales, Arlene, estuvo casada con Keefe Brasselle de 1956 a 1967.

Por mucho tiempo *Skirts Ahoy!* fue una película censurada a pasarse por televisión por una escena en que Esther Williams se quita la ropa para nadar de noche en una piscina y da a entender que lo hace en blúmer y ajustadores. Peor aún, se menciona la palabra embarazada lo cual había que evitar no fuera que con la popularidad de la nadadora entre los niños estos accidentalmente tuvieran que ver o escuchar cosas de adulto dentro del hogar. Hoy, con los seminarios escolares sobre el uso de condones, el derecho al aborto y el uso de la marihuana con pretexto medicinal esas tonterías de los cincuenta

pasan inadvertidas, no hay quién las valores ni tampoco la audaz cacería que Esther Williams le monta a Barry Sullivan para conquistarlo, ese hombre va a ser mío de todas todas. Finito.

Posdata 1

En la historia del cine americano Joan Evans es *Roseanna McCoy* (Irving Reis, Nicholas Ray, 1949), un Romeo y Julieta montañés con Farley Granger, el objeto de ese amor enfrentando odios familiares. Joan Evans es también la hermanita pérfida que trata de robarle a Farley Granger, otra vez el chico, a Ann Blyth en *Our Very Own* (David Miller, 1950) y destapa la caja de Pandora sobre los orígenes de su hermana mayor que ha sido adoptada. Joan Evans insiste en trabajar de nuevo con Granger en *Edge of Doom* (Mark Robson, 1950), el relato contado por Dana Andrews de un muchacho bastante desorientado que mata a un sacerdote. Y más tarde Joan Evans vuelve a lucirse en *No Name on the Bullet* (Jack Arnold, 1959) como la joven que no logra disuadir a Audie Murphy, asesino por encargo, de que no mate a su padre, un oeste exaltado por lo que narra y el desenlace propio de un director con mucho oficio: no te enfangues la vida matando a un pistolero, rómpele con una mandarria la mano y no podrá volver a disparar jamás.

Posdata 2

Tanto en Broadway como en el cine Vivian Blaine es la Miss Adelaide de la obra teatral *Guys and Dolls*. Antes de rechazar la versión cinematográfica de este musical realizada por Joseph L. Mankiewicz en 1955 para la MGM se recomienda primero familiarizarse con las canciones, oírlas varias veces hasta enamorarse de ellas, que no dudo que así sea. Si siete de las mismas fueron eliminadas del film fue porque Frank Sinatra insistió que así fuera con tal de sacar adelante a su personaje, exigiendo además que le escribieran tres adicionales Y si la Blaine en la cinta queda después de Jean Simmons fue por una canallada de Joseph L. Mankiewicz que consideró que la que se quedara con Marlon Brando debía ir de estrella principal, sin importarle que la pieza *Adelaide's Lament* es el número más divulgado de

la obra y el más anhelado por cualquiera cantante de los espectáculos de Broadway. Hasta Barbra Streisand en una desafortunada interpretación la incluyó en la edición de *The Broadway Album* cuando la Blaine es insuperable y no acepta imitaciones. Los que alguna vez se encuentren con el poster de la puesta original de 1950 en Broadway verán el nombre de los actores en el siguiente orden: Robert Alda, Vivian Blaine, Sam Levine e Isabel Bigley. Los hechos no mienten.

28 *The Bad and the Beautiful/* Cautivos del mal (Vincente Minnelli, 1952)

Minnelli desnuda a Hollywood con vitriolo. Un mundo donde todos han sido juguetes de otros y tras la fama y el dinero se esconde la traición y el pisotear a quien sea a cualquier precio como pan de cada día porque como dice la canción de Irving Berlin, *There's No Business Like Show Business*. Y el espectáculo debe seguir adelante.

The Bad and the Beautiful, con un título más sugerente para el mundo hispano, *Cautivos del mal*, es una farsa ácida y bien contada que tiene como personaje principal a un productor de cine, Jonathan Shields, hijo de un jerarca del medio devenido en desecho al cual alguien se refiere en su funeral como un loco que casi destruye la industria, un carnicero que no dejó nada por vender, salvo la trompa del cerdo, desconociendo que a su lado está el vástago, que para no fallarle a la memoria de su padre se deslizará como una boa por la misma senda inescrupulosa. Los mejores abogados aconsejan que me cambie el apellido. ¿Porque todos piensan que él era un infame? le pregunta Fred Amiel, el hombre que se le soltó la lengua y ha buscado a Jonathan Shields para disculparse. No solo fue un infame. Fue el gran infame… Hizo grandes películas y yo haré lo mismo. ¿Y vas a cambiar tu apellido? ¿Cambiarlo? La respuesta es contundente: Les meteré el apellido Shields por la garganta.

Minnelli desarrollará la historia a través de tres cronológicos *flash backs* que serán contados por tres diferentes personas del mundo de Hollywood y que en sus inicios estuvieron vinculadas a Shields: Fred Amiel, famoso director de cine; Georgia Lorrison, famosa actriz y

James Lee Bartlow, famoso escritor premio Pulitzer y celebrado guionista. Los tres están ahora sentados en el despacho del agente de Shields, el que una vez daba órdenes y ahora las recibe, Harry Pebbel. Han sido citados esperando una llamada del profano que se encuentra en París al borde de la quiebra y piensa salir adelante con un proyecto donde ellos están involucrados, si es que se prestan a colaborar para sacarlo del caos financiero en que se encuentra.

Jonathan Shields está interpretado con rabia y sin alma por Kirk Douglas en una certera nominación al Oscar, desplazada por la de Gary Cooper que se lo llevó por *High Noon* (Fred Zinnemann, 1952) teniendo en cuenta aquello de que a Hollywood no le gusta premiar a quienes lo desacreditan. No se sabe bien si el personaje del productor Jonathan Shields es un homenaje o un detrimento a muchos famosos. Los más reconocidos, Orson Welles donde se parodia la mansión de Xanadú de *Citizen Kane* (1941) con los estudios de Shields; David O. Selznick del cual se hace clara referencia durante una filmación muy parecida al incendio de Atlanta en *Gone With the Wind* (Victor Fleming, 1939) y el más evidente, Val Lewton, sobrino de la legendaria y escabrosa Alla Nazimova, productor que inventó el horror sugerido en tres películas dirigidas por Jacques Tourneur, *Cat People* (1942), *I Walked with a Zombie* (1943) y *The Leopard Man* (1943) y la siniestra atmósfera vistiéndose de actor principal en cinco a cargo de Mark Robson, *The Ghost Ship* (1943), *The Seventh Victim* (1943), *Youth Runs Wild* (1944), *Isle of the Dead* (1946) y *Bedlam* (1946).

Barry Sullivan es Fred Amiel, en uno de los papeles más consistentes de toda su carrera, a pesar de que varias de sus mejores escenas en faenas de dirección, desenvuelto y febril, fueron eliminadas. Por medio de Fred Amiel seguiremos la trayectoria de Jonathan Shields de desconocido productor a un gran magnate y las primeras víctimas, incluyendo al propio Amiel durante su convulsivo ascenso. Desde este primer *flashback* nos damos cuenta que estamos frente a un hombre inclemente, dibujado por Minnelli con cierto magnetismo, como persona no vale un céntimo, pero consigue lo que se propone. Y la oportunidad no se hace esperar cuando Fred Amiel le propone hacer algo grande, la filmación de la novela *La montaña lejana*, con

la cual nadie ha podido. Aquí está mi boceto escena por escena. Jonathan, es mi proyecto del alma. Yo lo encontré y lo domé... tanto quiero dirigirlo que puedo probarlo. Y después que Jonathan discute con Pebbel, interpretado por Walter Pidgeon y eje aglutinador de la historia, sale de la oficina y dice, filmaremos en Veracruz, dirigirá Von Ellstein. Serás asistente de producción, tú conoces la historia, es tuya. Silencio abismal. Fred, prefiero lastimarte ahora que perderte para siempre. No estás listo para dirigir algo tan costoso. Fred le responde: Me has robado la película, fue mi idea. Sin mí, dice Jonathan, era solo una idea. Como colofón, Von Ellstein, interpretado por Ivan Triesault como si fuera Erich von Stroheim o Joseph von Sternberg exclama al salir de las negociaciones con Pebbel, Mr. Shields, no me gustan los productores, pero romperé la regla para el autor del guión, refiriéndose a él. Hoy lo llevaré a almorzar. Hoy vi un guión preparado por un productor que piensa como un director. Pebbles concluye refiriéndose a Shields, siempre dije que usted era un genio... del mal se le olvidó agregar. Y la imagen de Fred Amiel de pie, con las manos en los bolsillos, sobrecogido, abandonado, sin pronunciar palabra alguna es devastadora y Barry Sullivan logra trasmitirla a plenitud. Termina el primer *flashback*.

A Lana Turner le corresponde el segundo *flashback* como Georgia Lorrinson, la hija del difunto George, alegoría de John Barrymore y ella una clara semblanza de Diana. Jonathan Shields se empecinará en hacerla famosa, la va a buscar al tugurio desordenado donde vive. Yo no quiero ser famosa, dice Georgia mientras de un disco sale la voz de Louis Calhern como el gran actor que fue Lorrinson recitando a Shakespeare, *mañana, tras mañana, tras mañana...* Pero le tienes montado un altar, le responde Jonathan al desamor que ella dice tenerle al padre, mirando la pared colmada de fotos a su espalda. Él tomaba y ahora tú tomas. Era mujeriego y tú eres una ramera. Olvidas una cosa. Lo hizo con elegancia. Y tú... Jonathan insiste en hacerla actriz y aunque la prueba resulta atroz, cuando estás en la pantalla, le dice, el público te mira. Tienes esa casta de estrellas... pero Georgia también ama a Jonathan, y Jonathan no ama a nadie, se quita los zapatos dondequiera, se rasca los dedos de los pies como abierta falta de respeto al prójimo, pero le hará creer que tal vez pudiera ser

algún día para que borre ese espíritu autodestructivo que la consume y le termine la película, lo más importante para él, aunque está claro, me oíste, por el momento yo no necesito una esposa, yo necesito una estrella. Ella guarda esperanzas. Ella que ha ido a su casa a festejar el éxito lo encuentra con Elaine Stewart, soberbia en los pocos minutos de aparición, que si entiende del medio y le da vuelta y media como cuando le dice a Gilbert Roland/El Gaucho: No hay grandes hombres, macho. Solo hombres. Porque lo único que Lana no entendió es que las luminarias no sirven como esposas y menos para arruinarle la vida a un productor de la talla de Shields. Georgia, el amor es para los muy jóvenes, le dijo él poniéndola en sobre aviso. El amor es para los pájaros, dirá más adelante la desfachatada Lila/Elaine Stewart que sabe lo que hay que entregar para sobrevivir o mal vivir dentro de Hollywood. Georgia saldrá despavorida de la casa y de los brazos de Shields, el vestido casi que la devora, se montará sin control en el carro, en medio de un ataque de histeria a punto de estrellarse, en una de las mejores escenas que el propio Minnelli admite recordar. Después, Jonathan Shields le aguantará a Georgia que le tire el contrato sobre la mesa y se vaya con otra compañía a trabajar con Amiel. Sí, él te arruinó la vida, le dice Pebbles ahora en el reencuentro, pero te hizo triunfar. No así la real Diana Barrymore, que de botella en botella, demasiado y muy pronto como el título de su autobiografía, se suicidó a los 38 años, a pesar de que Tennessee Williams le había dedicado *El dulce pájaro de la juventud* para que ganara confianza en sí misma.

Y dentro de este *flashback*, para disfrutar de lleno, la parodia que Leo G. Carroll hace de Alfred Hitchcock que viene a suplicar que le construyan el escenario que necesita para dirigir la película de Georgia. El mismo Leo G. Carroll que resultó un perverso a punto de matar a Ingrid Bergman en *Spellbound* (Alfred Hitchcock, 1945) porque los sueños a veces son realidad y ella como psiquiatra lo ha descubierto en medio de un esquema realizado surrealistamente por Salvador Dalí. Jonathan le increpa a Harry Pebbel, ¿por qué no cierras tu tacaña boca y le construyes la plataforma? en un homenaje al mago del suspenso, acompañado por una mujercita que es la pura imagen de Alma Reville, la esposa, interpretada de forma genial por Kathleen Freeman sin pronunciar palabra, aprobando con mirada de

sumisión. Todos bajo la genial dirección de Minnelli, que supo cómo engrandecer cada pequeña actuación del film.

Será Dick Powell quien cierre con el tercer *flashback*. Él es James Lee Bartlow, típico doble nombre sureño, una remembranza del paso catastrófico de William Faulkner por Hollywood o de Paul Eliot Green, profesor de la Universidad de Carolina del Norte y premio Pulitzer en drama devenido en guionista de *The Cabin in the Cotton* (Michael Curtiz, 1932) con Richard Barthelmess y Bette Davis. Él también es profesor de una universidad del Sur. Y Jonathan Shields lo quiere de guionista para una superproducción dirigida por Von Ellstein. James Lee viajara con su esposa Rosemary interpretada por Gloria Grahame, la sorpresa inesperada del film. Minnelli le pidió demasiado en poco tiempo a Gloria, una hembra llena de sed en los labios. Y ella respondió tan bien a tantas mojigaterías por parte de Rosemary que se llevó el Oscar secundario apenas con esa breve aparición en la pantalla. Porque Rosemary no dejará ni un minuto en paz a James Lee, que no puede escribir una sola página del guión. Y Shields se lo llevará a un lago, los dos solos, para que pueda trabajar mientras secretamente le pide a el Gaucho que entretenga a Rosemary donde más ella se descontrola. La tragedia surge y de regreso en una gasolinera leen la noticia en la prensa. El Gaucho y su dama acompañante han perecidos en el accidente de una avioneta. Todo transcurre aparentemente, a trabajar en serio, salvo que Von Ellstein ha decidido no seguir dirigiendo las ideas que le impone Shields. Y lo increpa antes de largarse: Una película llena de clímax se desmorona. Hay que llegar a una culminación. A veces se llega lentamente. Y Shields en medio de la disyuntiva se mete a dirigir algo parecido a *Gone With the Wind* mediocremente. Y en los lamentos de su fracaso con James Lee, Shields comete la imprudencia de conocer de la relación entre el Gaucho y Rosemary, propiciada por él. Tiene que admitirlo con el subsiguiente diálogo, uno de los más deprimentes del film: Hoy es el día de mis errores. Jim, yo no maté a Rosemary. Gaucho no la mató. Ella se suicidó. Ya sea que te guste o no, es lo mejor para ti. Era una tonta. Te estorbaba. Interfirió en tu trabajo. Desperdició tu tiempo. Te desperdició a ti. Te irá mejor sin ella. Y James Lee lo abandona, escribe una novela que es un homenaje a la

difunta, el retrato inolvidable y sensible de una dama del Sur, rezaba en la contraportada de *A Woman of Taste/Una mujer de gusto* que lo condujo a ganarse el premio Pulitzer.

Terminado los tres *flashbacks*, Pebbel no logrará convencer a Amiel, a Georgia y a James Lee de que hablen con Shields desde París y estos se marchan, no sin antes, por parte de Georgia, escuchar indiscretamente la conversación entre Shields y Pebbles, uniéndose por la derecha Amiel y por la izquierda James Lee en un final abierto de ¿volverán a trabajar juntos? ¿Son víctimas del síndrome de la adicción cinematográfica? Todo es posible si recordamos aquel diálogo entre Jonathan y James Lee: No te preocupes. Algunas grandes películas fueron hechas por personas que se odian. Entonces hagamos un gran filme. Eso acostumbro.

Y a eso nos tenía acostumbrado Vincente Minnelli. *The Bad and the Beautiful* ganó cinco estatuillas por mejor actuación secundaria femenina, mejor dirección artística (en blanco y negro), mejor fotografía (en blanco y negro), mejor diseño de vestuario y mejor escrito de guión adaptado, pero sufrió la terrible humillación de no ser nominada en las categorías de mejor director y mejor película. Cosas que siempre suceden en Hollywood.

Trivias

Dos veces más trabajó Kirk Douglas a la órdenes de Vincente Minnelli, que lo encontraba maleable, dúctil, atormentado y capaz como para encomendarle el rol de Vincent Van Gogh en *Lust for Life* (1956), una nominación al Oscar bien merecida y de nuevo el cine con telón de fondo en *Two Weeks in Another Town* (1962) donde se desplaza como un actor alcohólico, traumatizado por un accidente de carro, en un fracaso total de taquilla donde los críticos estuvieron ciegos al desmesurado uso del color, inconsciente del brillo y del intencionado camp expresó un fan anónimo.

Realmente un aparte de consideración para Gilbert Roland como el Gaucho, el típico *Latin lover* que invadió las pantallas america-

nas, incluido él mismo como estereotipo. La primera escena en que aparece bailando es de antología, llena de gracia, soltura y perfeccionismo. En la vida real fue el elegante marido de Constance Bennett, mujer que sabía calzar y vestir y madre de sus dos hijas. Subvalorado por mucho tiempo, su larga filmografía es ejemplo de su talento en más de una ocasión sobre todo en la década de los cincuenta. A golpe de dados, *The Racers* (Henry Hathaway, 1955), *The Treasure of Pancho Villa* (George Sherman, 1955) y *The Midnight Story* (Joseph Pevney, 1957). Cerró su carrera con un oeste pasado por alto, *Barbarosa* (Fred Schepisi, 1982), pero rescatado a destiempo por fortuna.

29. *Jeopardy*/Devoción de mujer (John Sturges, 1953)

El auge de la televisión a principios de los cincuenta motivó a Hollywood, en especial a la MGM, a producir una serie de películas B (B de pocos recursos, al menor costo posible) que compitieran en rapidez, novedad y más que nada impacto por el tema afrontado con los programas que la pantalla chica estaba ofreciendo. Una de las condiciones básicas era el tiempo, si no llegaban a hora y media mucho mejor.

Jeopardy, dirigida por John Sturges en 1953, es un film que está en esa categoría, con solo 69 minutos de duración. Y su éxito, además de cumplir con los requisitos anteriores, se apoya en el reparto seleccionado. Barbara Stanwyck y Barry Sullivan en su primer encuentro (tres veces se vieron la cara) puestos en jaque por el promisorio Ralph Meeker, reconocido como un seguidor de Marlon Brando y Montgomery Clift en cuanto al "método" que tenía de moldear los personajes que interpretaba.

Nada como comenzar un film de acción con una carretera. Barry Sullivan (contaba con 41 años) maneja y tiene todas las papeletas de ser un empedernido soñador. A su lado van la esposa Barbara Stanwyck (mayor que él, con 46 años entonces) y su hijo que no llega a los 10, que se dejan arrastrar en unas vacaciones nada aconsejables a una desolada playa con un viejo espigón de la Baja California, territorio mexicano donde él había estado ubicado durante la Segunda Guerra Mundial.

La Stanwyck va narrando los hechos y desde el inicio le imprime un soplo de desgracia como para no olvidarse jamás de ese viaje. Su primera visión del lugar es premonitoria: ¿Por qué, no sé? No me

gusta nada. Y en instantes, tratando de salvar a su hijo que está en peligro al desandar por el destartalado espigón, Sullivan queda atrapado por un pilote que se deprende y no habrá maña de él para salir del aprieto ni fuerza suficiente de su mujer para sacarlo. Sigue mis consejos, mi vida, le dice Barry, tienes que mantener la cordura, sal a buscar soga, que en español le dicen cuerda y hacienda esto y lo otro, antes de que la marea suba, se podrá mover el tronco y yo sacar el pie. La Stanwyck, con un pullover blanco bien ajustado que le acentúa el busto, se lanza a la aventura, en un día de fiesta mexicano donde nadie está por los alrededores, qué va a saber ella. Entonces es que Ralph Meeker, un convicto fugitivo de la justicia, que ha vuelto a matar, entra en escena.

El tono fuerte del diálogo entre estos dos temperamentos (la esposa decidida a todo y el delincuente amoral), así como las escenas de abierto deslave sexual entre ellos contribuyeron al éxito del film. En un momento clave, la Stanwyck le dice a Meeker que está dispuesta a cualquier cosa por salvar a su marido y recalca con desenfado, la mirada dura sin pestañear, cualquier cosa. Una escena parecida que en *Baby Face* (Alfred E. Green, 1933) a la Stanwyck le había salido de maravillas cuando embarcándose de polizonte con su amiga negrita en un vagón de ferrocarril es descubierta por el de seguridad que las va a bajar y apartando a un lado a la amiga, deja este asunto en mis manos, enciende un cigarrillo, ¿tú no crees, socio, que esto tiene solución? ahora, aquí mismo, de una forma agradable para ti. Porque aquellos eran los años de *pre-code* donde lo inconcebible era permitido. Momentos antes de la abierta insinuación de Barbara, Meeker le había dicho con cinismo que le encantaba el perfume que llevaba puesto, porque era barato, no perdura por mucho tiempo, pero golpea duro.

Si mi marido muere, cuando se percata que al delincuente lo único que le importa es escaparse de la policía sin salvar a nadie, yo te prometo una cosa… te mataré. El asesino la besa y como estamos en los inicios remilgados de los cincuenta, el director Sturges hace un corte para presentar al marido luchando indefenso contra el oleaje. Lo cierto es que la Stanwyck, con el pretexto de que se cambie

la ropa de presidario por la del marido y se adueñe de su identidad convence a Ralph de que la acompañe a salvar a Barry, además ella le ha prometido irse con él como premio, si logra cumplirle, porque él sabe y se lo ha repetido hasta la saciedad de que ella es una mujer inteligente... honesta. Es que me gustan las mujeres así, llevan un gato dentro.

John Sturges, conocido como director de primera fila por tres grandes películas, *Bad Day at Black Rock* (1955), *The Magnificent Seven* (1960) y *The Great Escape* (1963), dirigió *Jeopardy* con la misma estrategia de un programa de televisión: salvar al marido es el objetivo principal, pero salpiquemos el camino de pequeños incidentes que atrapen al espectador igual que la televisión lo está haciendo con la familia media norteamericana y que todo parezca como si ocurriera en casa, hay que tener tanto cuidado con el lugar que se escoge, hijo mío, para pasar unas vacaciones.

Los cuarenta y cinco títulos que constituyen la filmografía de Sturges, quince de ellos oestes, son dignos de volverse a revisar, incluyendo su debut *The Man Who Dared* (1946) con el protagónico descansando en las manos de George Macready, un antecedente del último film de Fritz Lang en Estados Unidos, *Beyond a Reasonable Doubt* (1956). Akira Kurosawa le dijo cuando se encontraron: Yo amo *The Magnificent Seven* (un *remake* de su obra *Los siete samuráis*) y le regaló una espada de samurái. El momento de mayor orgullo en mi carrera profesional, manifestó Sturges, un maestro de la acción y el movimiento y del uso poco convencional del CinemaScope como hizo en *Bad Day at Black Rock* cuyo inicio de la llegada del tren ha sido reseñado en miles de oportunidades, porque este formato en mis manos tiene que ser un actor más.

John Sturges, que no tiene ningún parentesco con Preston, dedicó parte de su filmografía a centralizar la trama alrededor de una mujer. *Jeopardy* es quizás su ejemplo más significativo y más turbio por las irregularidades emocionales que tiene que enfrentar esta mujer casada, de la cual uno a veces presiente que no es feliz en su matrimonio. Con el título en español de *Devoción de mujer* quedó invalidada

cualquier mala lectura (evidente para muchos) que se le pudiera dar al personaje de Barbara Stanwyck. *The Sign of the Ram* (1948), *Kind Lady* (1951), *The Girl in White* (1952), *Fast Company* (1953), *By Love Possessed* (1961) y *A Girl Named Tamiko* (1962) son otras de sus películas del grupo afeminado por aquello de hacer de la hembra el centro de la historia.

Salvado el marido en *Jeopardy* por la devoción de su mujer, la esposa sacrificada está dispuesta a cumplir su promesa, pero la llegada de la policía hace que el fugitivo mirándola de arriba a abajo, aquí ya yo hice lo que quería hacer, desista de arrastrarla en la vorágine que se avecina, chocan las manos. ¿Era un mal hombre, mamá? Sí, hijo mío, era un mal hombre le contesta ella no se sabe con cuántas interrogantes por dentro. Y la MGM se sintió más que satisfecha con los ingresos que este modesto film le proporcionó.

Trivia

En este mismo año 1953, Barry Sullivan prestó su voz para una locución radial sin crédito en la cinta *A Slight Case of Larceny* (Don Weis), un esfuerzo de Mickey Rooney, aquí un veterano del cine con solo 33 años, por consolidar su imagen de comediante de altura y lo consigue, baluarte del cine americano.

30. *Cry of the Hunted*/La bestia de la ciudad (Joseph H. Lewis, 1953)

Cry of the Hunted es otra película menor de la MGM surgida para contrarrestar el auge de la televisión, de corte realista y características insólitas que la distinguen del montón. Su director Joseph H. Lewis había tenido la habilidad de convertir el material de baja estofa y de relleno en obra si no de arte, de descabellado interés. En círculos de amantes al cine circulaba su nombre con veneración y el término "estilo por encima del contenido" se utilizaba para definir su obra. Hasta el día de hoy, *Gun Crazy* (1950) está considerada una joya de culto siguiéndole de cerca *My Name is Julia Ross* (1945), *So Dark the Night* (1946), para culminar en la antológica *The Big Combo* (1955), apoteosis del *film noir* con una fotografía fuera de serie a cargo de John Alton, que sin él no hubiera existido el género negro de verdad.

En los créditos de *Cry of the Hunted* el nombre de Vittorio Gassman aparece por encima de Barry Sullivan porque los estudios le estaban lanzando una propaganda de gancho exótico: el contrincante italiano de Marlon Brando. Él, que había entrado por la puerta grande con *The Glass Wall* (Maxwell Shane, 1953) junto a Gloria Grahame, al año siguiente después de *Rhapsody* (Charles Vidor) junto a Elizabeth Taylor y un futuro envidiable, desistió de Hollywood, regresó a Italia. Para esa fecha, su ardiente matrimonio con Shelley Winters estaba llegando a su fin y si juntos filmaron *Mambo* (Robert Rossen, 1954), lo cierto es que no se dirigieron la palabra salvo lo escrito en el libreto, con tremendo distanciamiento. Cabe señalar que las atenciones del personaje de la Winters hacia Silvana Mangano desataron prohibiciones para esta película por su supuesta carga lésbica convirtiéndola en un caso de curiosidad desajustada.

Barry Sullivan no se inmutó porque el italiano abriera los créditos de *Cry of the Hunted*. En la historia, él era el centro de la trama, él no pararía hasta dar con el paradero de este cajún y devolverlo a prisión para cumplir su condena. Al final nos enteramos que era tan poco el tiempo que iba a pasar preso que no valió la pena tanta persecución, a no ser por otros motivos existenciales, que según la crítica revisionista, yacen en una segunda lectura de este film.

La acción comienza en Los Angeles donde Sullivan es un policía que ha tenido que ver con la captura de Gassman. En un encuentro sin igual, visitándolo en su celda, los dos entran en una lucha encarnizada que los deja exhaustos, compartiendo cigarros y una sonrisa. Más de una vez esta escena casi al inicio ha sido reseñada como tendenciosa y clave para justificar el resto de la historia.

Por cosas del azar, para completar los 80 minutos que dura el film, Gassman se escapará y tratará de llegar a su territorio impenetrable, los *bayous* de la Luisiana. Sin embargo, hasta allá se empecinará Sullivan en buscarlo, porque ese hombre no se me puede escapar así como así, lo llevo clavado entre ceja y ceja. En su rastreo lo acompañará William Conrad, recordado por ser uno de los dos asesinos que vienen a matar a Burt Lancaster en *The Killers* (Robert Siodmak, 1946), con similares características en *Sorry, Wrong Number* (Anatole Litvak, 1948), *Any Number Can Play* (Mervyn LeRoy, 1949), *The Racket* (John Cromwell, 1951), *Cry Danger* (Robert Parrish, 1951), *5 Against the House* (Phil Karlson, 1955) y *Johnny Concho* (Don McGuire, 1956). En 1965, William Conrad dirigiría uno de los más artificiosos *post noir* de los sesenta, *Brainstorm*.

Cry of the Hunted, desestimada por años, fue rescatada en el 2009 por el Noir City, The 7th Annual San Francisco Film Noir Festival. Por consenso general se admitió que lo que en la trama parece recto y derecho se desvía de lo banal a lo brutal, y no solo en la pelea inicial entre Sullivan y Gassman sino en el resto del torcido libreto salido de las manos de Jack Leonard, el mismo escritor de *The Secret Fury* (Mel Ferrer, 1950), *His Kind of Woman* (John Farrow, 1951) y la sin paralelos, rotura del molde, *The Narrow Margin* (Richard Fleischer,

1952). Descabellada las golpeadura que Conrad le proporciona fuera de cámara a un oriundo de la zona hasta hacerlo confesar dónde se esconde Gassman, así como la bofetada que este le da a su mujer por insistirle que mate al policía, la única persona que ha sido buena conmigo, y ella en respuesta se le tira encima con un ardiente beso. La extraña atracción entre estos dos hombres da rienda suelta a una imaginación enfermiza, ¿Por qué Sullivan se empeña en agarrarlo cuando hasta al *sheriff* de la zona no le interesa el caso? Ahora sé por qué sus ojos siempre están a media asta, le dice Sullivan en un momento determinado al *sheriff* como tratando de justificarse, su cerebro está muerto. ¿Qué cuenta personal ha quedado pendiente entre el perseguido y el perseguidor? Barry Sullivan, que ha bebido agua de los pantanos, liberará el subconsciente en un sueño tan traído de los pelos como aquel diseñado por Salvador Dalí para Hitchcock en *Spellbound* (1945). A ese nivel fuera del dominio de sus actos no será responsable de nada. Igual que el tartamudeo febril de Gassman en estado de delirium tremens por la estaca que se ha enterrado en la espalda. Antes que me muera, parece decirle a Sullivan, yo te salvo de esa tembladera en que te encuentras y le avanza una ramita endeble para sacarlo del fango que tiene hasta el cuello. Luego vuelven a quedarse echados uno al lado del otro.

El rol de las mujeres en este film es diametralmente opuesto al que Joseph H. Lewis le asignó a Peggy Cummins en *Gun Cray*, que la convirtió en un mito del *noir* y plausible alevosía. Polly Bergen, la esposa de Sullivan, simbólicamente le tiene siempre como comida carne mechada (algo demasiado corriente en la mesa americana) y un Martini cada cinco minutos para contrarrestar la ansiedad. Cuando él decide internarse en los *bayous* le carga un cesto repleto de emparedados de todo tipo, huevos, mantequilla de maní, pollo, jamón y queso, y una coctelera llena de Martini para que no pierda el entusiasmo. Considerando que los estudios no la tenían en cuenta, Polly Bergen rompió contrato y se refugió en la televisión, en el canto y el teatro. Con más de 60 años de vida artística, su únicas actuaciones cinematográficas valoradas en el cine son la de la esposa de Gregory Peck en *Cape Fear* (J. Lee Thompson, 1962) y *Kisses for My President* (Curtis Bernhardt, 1964) junto a Fred MacMurray, una comedia

al estilo de Frank Capra donde ella es la Presidenta de los Estados Unidos. Para Mary Zavian, la cajuna mujer de Gassman, esta fue su quinta y última aparición en el cine.

Pero si de méritos se trata, a *Cry of the Hunted* hay que añadirle además la fotografía a cargo de Harold Lipstein, que dejando las naves de filmación a un lado se tira a las calles de Los Angeles fotografiando escenarios increíbles como los de Angel's Flight Railway, Bunker Hill y el Downtown. Los *bayous* de la Luisiana en lo que respecta a exteriores sí son escenografías de películas previas delante de la cual se mueven los actores, un recurso que daba estupendos resultados desde los tiempos de *King Kong* (Merian C. Cooper, Ernest B. Schoedsack, 1933). En 1955, Lipstein sería nominado al Oscar en la categoría de fotografía en color por *A Man Called Peter* (Henry Koster), que perdió a favor de Robert Burks por *To Catch a Thief* (Alfred Hitchcock) en lo que se consideró un triunfo supremo del nuevo sistema de VistaVision de la Paramount por encima del CinemaScope de la 20th Century Fox.

Sin lugar a dudas, *Cry of the Hunted* es uno de los grandes momentos de Barry Sullivan. Demasiados matices en el rostro y en el movimiento de las manos, los dos puntos de apoyo más fuertes en el sostén de su carrera. Y si de final abierto se trata, celebremos la ironía con que se despiden estos dos seres que después de tanta atracción y repulsión no se volverán a encontrar jamás ni por simple curiosidad.

Trivia

Si el futuro de Hollywood pintaba promisorio para Vittorio Gassman durante los inicios de los cincuenta, su regreso a Italia fue de tal magnitud que lo convirtió en un ícono de su país. No solo brilló como actor de cine, sino de teatro, director en ambas ramas y escritor. De su extensa labor, si alguien pide ejemplos, reseñar su fructífera unión con el director Dino Risi y el éxito acarreado, a modo de ejemplo, por *Il mattatore/El estafador* (1960), *Il sorpasso/La sorpresa* (1972) *y Profumo di donna/Perfume de mujer* (1974). En sus inicios, al lado de Silvana Mangano en *Riso*

*amaro/Arroz amargo (*Giuseppe De Santis, 1949), *Il lupo della Sila/La loba* (Duilio Coletti, 1949) y *Anna/Ana* (Alberto Lattuada, 1950) ya despuntaba como un verdadero monstruo.

31. *China Venture*/Aventura en China (Don Siegel, 1953)

Hay directores de cine a los cuales uno, por una sola película, ama su trabajo completo, salvo si en el conjunto se encuentra *Spanish Affair* (1958) como en el caso del judío Don Siegel, uno de los nombres del llamado cine "de autor". Y después no digan que no fueron advertidos de los peligros que corren al asomarse a ese inconcebible que ni los créditos rellenos de un exquisito Goya con sus romerías, la maja con ropas, los fusilamientos del 3 de mayo, así como la presencia de Carmen Sevilla sin peteneras ni castillitos de arena pudieran inducir a una bula hollywoodense si de religiosidad por el cine se trata. Yo sé de un cinéfilo japonés que casi pierde un ojo por ponerse a ver esas cosas. Si algo en su contra tiene Don Siegel al dirigir *Spanish Affair*, ¿por qué no buscar las causas?, fueron las excusas del japonés después de una batalla sin sentido contra la ceguera cinematográfica.

China Venture es la película número seis de Don o a veces Donald Siegel, cuyo primer largometraje, *The Verdict* (1946) con Sydney Greenstreet y Peter Lorre jugando al crimen perfecto fue bien recibido, lleno de mucha niebla, mucho humo de Londres en una de las nueve veces que este par de seres resbaladizos se vieron frente a frente para quitarnos el sueño de la inocencia. *China Venture* se realizó bajo la venia de la Columbia Pictures que a principios de los cincuenta se adjudicó el liderazgo en producir y propagandizar el tema de la guerra no solo con producciones de primera fila rememorando el pasado como el caso de *From Here to Eternity* (Fred Zinnemann, 1953) sino con película de baja producción, con ciertas inquietudes de veracidad manteniendo aquello de "por lo menos pueden decir que están bien hechas". El gusto de Siegel se despliega en el poster de propaganda del film: *Washington rehúsa*

confirmar estos hechos, pero tampoco los niega, la gran historia detrás de la gran voladura del enemigo. Y para ser más caótico, la película terminará con la explosión aterradora que estremeció al mundo y cambió el curso de la historia. Una aventura en China días antes del fin de la Segunda Guerra Mundial. La patrulla americana que protagoniza el film tiene que atravesar terrenos del sur de China infectados de japoneses hasta llegar a la guerrilla, su objetivo más peligroso, sí mis queridos amigos americanos, le dice el pérfido camarada, la palabra "no" está fuera de lugar en nuestro vocabulario donde el imposible como respuesta lo resolvemos con un balazo en la nuca, queremos $50,000 a cambio del oficial nipón de alto rango que con tanto misterio ustedes necesitan capturar, ¿para qué? ¿qué se esconde detrás del rescate? Don Siegel, a su favor, siempre fue un director delirantemente atrevido.

Y todo comenzó cuando un avión japonés es derribado por la guerrilla. Y tienen de rehén, malamente herido, al almirante Amara, tan de alto rango como el legendario Yamamoto e interpretado a cabalidad por Philip Ahn, breve pero necesario en papeles de oriental. El gobierno americano necesita vivo a este militar porque de la información que pueda dar depende el futuro del conflicto bélico en el Pacífico y del mundo. El capitán Matt Reardon será el encargado de conducir al grupo por ríos, selvas y montañas, cuya cabeza al mando es el comandante Bert Thompson de los servicios secretos y traído expresamente a través de un submarino para dirigir la misión. Los acompañan un doctor y la teniente Ellen Wilkins, de profesión enfermera, que en su primera aparición advierte: Trátenme justo como a un hombre, no porque no le interesara el sexo opuesto sino porque en la misión que va a participar hay que llevar los pantalones bien puestos. Dentro de los típicos inconvenientes que se presentan en cualquier película de travesía, el grupo llegará a su objetivo y de cómo ocurre el desenlace, y de cómo engañan al siniestro jefe de la guerrilla y logran huir antes de que los japoneses rescaten al almirante es algo que no debe contarse porque son las mejores partes del film. Eso sí, alguna estrella reconocida tiene que morir para dar el ejemplo y lo hará con honor y sacrificio.

Edmond O'Brien, un actor de formación shakesperiana, atractivo y sexual cuando debutó en *The Hunchback of Notre Dame* (William Dieterle, 1939), que denunció su propia muerte y su inmortalidad dentro del cine negro cuando filmó *D.O.A.* (Rudolph Maté, 1950) y acababa de llevar el estigma del indigno Casca en *Julius Caesar* (Joseph L. Mankiewicz, 1953), uno de los que levantó la mano para enterrarle la daga al emperador que para él, como líder, no era más que un desaforado actor en escena manipulador de ignorantes, es el capitán Matt Reardon. Si Don Siegel se quejó de que O'Brien jamás quiso asistir a los encuentros de lectura del guión antes de filmar cada escena, rumores de que padecía de cataratas, de un Alzheimer incipiente y por las noches su esposa lo ayudaba a memorizar, lo cierto es que al año siguiente, con vista defectuosa y memoria resquebrajada se llevó el Oscar secundario como el agente de prensa Oscar Muldoon en *The Barefoot Contessa* (Joseph L. Mankiewicz, 1954). Sobregirado de peso, a su favor unos ojos impecables que le iluminaban el rostro y le desvanecían la gordura, Edmond O'Brien se lució cada vez que pudo porque contaba con los personajes de Shakespeare debajo del brazo, los incorporaba sin esfuerzo alguno a cualquier interpretación con la cámara por delante. De su larga lista de éxitos volver a considerar *The Web* (Michael Gordon, 1947), *The Bigamist* (Ida Lupino, 1953), *The Hitch-Hiker* (Ida Lupino, 1953), *1984* (Michael Anderson, 1956), *The 3rd Voice* (Hubert Cornfield, 1960), *The Man Who Shot Liberty City* (John Ford, 1962), *The Wild Bunch* (Sam Peckinpah, 1969) y su segunda nominación al Oscar secundario por *Seven Days in May* (John Frankenheimer, 1964).

Barry Sullivan es el comandante Bert Thompson, de vuelta a los estelares, robándose el final durante la escena de la borrachera con el sarcástico y delictivo jefe de la guerrilla, duro de pelar el sinvergüenza. Los espectadores no pueden con la tensión, se comen las uñas. De aquí Sullivan saltaría a *Loophole* (Harold D. Schuster, 1954) para lucirse en grande, retomando los bríos dormidos en su antigua casa de la MGM, la cual visitaría de ocasión por unos dólares de más.

Y Jocelyn Brando, la hermana mayor de Marlon, es la teniente Wilkins, que tendrá una hermosa escena de amor, no, de romanticis-

mo, con Edmond O'Brien después que termina la operación quirúrgica del almirante japonés improvisada dentro de la nave derribada. Ella se echa a descansar en un matorral y Edmond la sigue, se le acomoda al lado, se unen en un tête-à-tête y brota entre ambos una ternura indescriptible porque él, en su intento de decir alguna palabra de halago para entregarle un beso furtivo, descubre que Jocelyn se ha rendido a su lado y así los recibe el amanecer, delante de la vista de todos, que no se asombran de nada porque en la guerra nada sorprende, salvo la muerte, por demás un asunto natural sin grandes pretensiones. La siguiente oportunidad de la Brando fue su única parada obligatoria en su escasa carrera cinematográfica: el *noir* sin concesiones *The Big Heat/Los sobornados* (Fritz Lang, 1953) que siendo la esposa del sargento Dave Bannion/Glenn Ford es volada por una bomba al tratar de abrir un auto que estaba destinado para su marido. El resto fueron intervenciones intrascendentes, dos de ellas con su hermano, *The Ugly American* (George Englund, 1963) y *The Chase* (Arthur Penn, 1966). Murió a los 86 años con un gran sentido de la comicidad y de la ironía, rodeada de hijos y nietos. Si no llegó a ser una actriz mayor, dijo de ella su amigo Karl Malden, fue por la tara alcohólica heredada de su madre que la hacía incursionar en esos largos viajes del día hacia la noche, como un personaje de O'Neill. Y para reírse de sí misma contaba que antes de empezar a rodar *China Venture* le pidió a Marlon que le diera un *tip* que la hiciera salir adelante y este, el hombre del tranvía, sobrecargado de pose, simplemente respondió: *Oh... yo solo digo las palabras. Eso es todo lo que sé acerca de actuación*. Y Jocelyn, otra típica Brando, cerró la anécdota con una carcajada estridente. A otro con ese cuento cuando es harto conocido que para la audición del personaje de Vito Corleone se llenó la boca de algodón.

La curiosidad de *China Venture* radica en una participación, casi de incógnito de Lee Strasberg, el padre del método. Esta es su segunda incursión en el cine, de solo siete que realizó. Se llama Patterson y es bastante difícil de identificar. Ni en los créditos aparece reportado. No vale la pena buscarlo, Don Siegel no le adjudicó ninguna frase meritoria en el guión que nos permitiera decir, ese Strasberg en manos de Siegel, qué maravilla.

Es Don Siegel, dentro de este modesto entretenimiento, el que más sale favorecido. Domina la acción. Los comienzos de un director con agallas como él siempre resultan de interés, un viaje a los orígenes. *The Big Steal* (1949), *The Duel at Silver Creek* (1952), *Count the Hours* (1953), *Riot in Cell Block 11* (1954), *Private Hell 36* (1954) y el paradigma de la metáfora anticomunista soslayada con la ciencia ficción *Invasion of the Body Snatchers* (1959) trazaron el camino hacia *The Killers* (1964), un *remake* a su manera y a la altura del original *The Killers* (Robert Siodmak, 1946) hasta llegar a su obra maestra, *Dirty Harry* (1971) con Clint Eastwood que fue descubierto en América por él, después que Sergio Leone lo hiciera en Italia. Por eso, muestra de un agradecimiento infinito, Eastwood le dedicó *Unforgiven* (1992) a ambos.

Posdata

El exergo inicial de *China Venture* dice:

Aunque de manera oficial probablemente Washington ni confirme o desmienta estos hechos, el evento central sobre el cual esta película está basado ocurrió.

Hasta ahora no revelado, en el invierno de 1944, durante la Segunda Guerra Mundial, un avión de guerra japonés volando al norte de Shanghai fue derribado sobre territorio controlado por las guerrillas chinas. Como si fuera un milagro hubo un sobreviviente, un oficial japonés de alto rango en ruta a la cumbre de una conferencia del comando superior de Japón en Nanking.

Por razones obvias, nombres, lugares, rango militar, ciertos incidentes han sido cambiados.

Oficialmente conocida como Operación 16-Z, nosotros la llamaremos

AVENTURA EN CHINA

32 *Loophole*/Evadido
(Harold D. Schuster, 1954)

Harold D. Schuster, celebrado hasta la saciedad por la edición de *Sunrise* (F. W. Murnau, 1927) y que trató de ser actor con un papel sin crédito en *The Iron Horse* (John Ford, 1924), por cosas del azar incursiona en la dirección cuando a Glenn Tryon, que estaba filmando en las Islas Británicas la primera película inglesa en Technicolor, *Wings of the Morning* (1937) con Annabella, Henry Fonda y Leslie Banks lo suspenden y a él, que era el editor, le sueltan las riendas. Sin dirección fija, deambulando por el género que le ofrecieran, en 1943 realiza *My Friend Flicka* sobre la amistad de un adolescente, Roddy McDowall, con un caballo muy especial (Flicka es una palabra sueca para designar a las chicas) que constituyó un éxito durante su estreno por el Technicolor empleado, los escenarios naturales y la sensiblería al por mayor que el público necesitaba para evadir un poco los efectos de la Segunda Guerra Mundial en pleno apogeo. Es *Marine Raiders* (1944), señalan los estudiosos de su obra, con las escenas de batalla que abre el film, donde Schuster incorpora una atmósfera que solo en los *noirs* se puede encontrar, el efectivo uso de luz y oscuridad que crea un efecto tridimensional. La Allied Artists (antigua Monogram) le abre las puertas para que saciara la sed de policías, ladrones y mujeres fatales que le venían quitando el sueño hacía un buen rato.

Loophole rompe con el título de un famoso night-club de Los Angeles, el Mocambo. De un auto se baja un tipo de smoking, saca a una rubia con la boca abierta, desorbitada por correr la noche hasta sus últimas consecuencias y seguido, la Allied Artists Pictures Corporation presenta en letras grandes a Barry Sullivan en… y luego en el primer cuadro del reparto como coestrellas a Charles McGraw y Dorothy Malone, después le seguirán Don Haggerty, Mary Beth

Hughes, no la pierdan de vista, este es su gran momento y por el cual es venerada; Don Beddoe, dando el punto de sazón como Mr. Tate en este cocinado; Dayton Lummis y Joanne Jordan. Guión a cargo de Warren Douglas (*Torpedo Alley*, 1952; *Dragoon Wells Massacre*, 1957) sobre una historia de Dwight V. Babcock (*So Dark the Night*, 1944) y George Brickwer (*Macao*, 1952; sin crédito); música compuesta y conducida por Paul Dunlap, que trabajó con Samuel Fuller en *The Baron of Arizona* (1950), *The Steel Helmet* (1951) y *Park Row* (1952); y fotografía a cargo de William A. Sickner, mencionado gracias a la magia de la imagen en *Flash Gordon Conquers the Universe* (Ford Beebe, Ray Taylor; 1940) y que lo mejor de su trabajo vendría después, *Cry Vengeance* (Mark Stevens, 1954) y *Finger Man* (Harold D. Schuster, 1955) en simbiosis con Warren Douglas en los guiones.

De las escenas que se vieron al principio, olvídense. *Loophole* es la historia de Mike Donovan/Barry Sullivan que durante un día corriente de trabajo es timado por el señor Tate y su amiga Vera, levantándole delante de sus propias narices la suma de $49,000, una verdadera fortuna en la fecha que se filmó el film. No haber reportado a tiempo la falta de ese dinero convierte a Mike Donovan, el inocente que no sabe defenderse, en un personaje típico del cine negro. Barry Sullivan lo desarrolla con completa convicción. Acusado de hurto, sin pruebas para condenarlo, queda en libertad, pero despedido del banco. Si su mujer Dorothy Malone le cree es porque ella estaba comenzando su carrera cinematográfica y todavía no sospechaba que como la kitsch Marylee Hadley se llevaría el Oscar secundario por *Written on the Wind* (1957) un melodrama de alcoholismo, avaricia, impotencia y ninfomanía dirigido hasta el esplendor por Douglas Sirk. El que de ninguna forma posible cree en la inocencia de Sullivan es Charles McGraw, el investigador. Como el inspector Javert de *Los miserables* le hará la vida imposible y no lo dejará conseguir nuevo empleo, porque ese tipo esconde el dinero, más que un presentimiento, es una fijación literaria de mis tiempos de adolescente. Hasta que el jefe de una compañía de taxis que lo ha empleado se le enfrenta y le pregunta de forma desafiante, las palabras necesarias para recordar este film: *Si usted está tan seguro de que él robó el di-*

nero, ¿por qué no lo tienen en la cárcel? Hasta que el destino, como si presenciáramos una pequeña tragedia griega moderna, interviene porque los ochenta minutos que dura el film se están acabando y tanta angustia de Barry Sullivan con Charles McGraw tras su cabeza debe llegar al fin. Don Beddoe y Mary Beth Hughes como hijos del infierno que la justicia debe castigar serán descubiertos por Sullivan, pero la Mary Beth, que aquí es la Vera que al principio le saca una estúpida conversación a Barry en el banco mientras el señor Tate llena el portafolio ha jurado no entregar ni un solo centavo, va a matar a quien sea, que no es otro que Barry, a lo que el señor Tate se opone porque la sangre no estaba en sus planes y ella lo mata a él en el forcejeo y… llega la policía, en una escena que por unanimidad, consagra a la Hughes no en actuación sino en participación estelar y una de las causas por la que esta pequeña "gema" de clase B (bajos recursos como la mayoría de los *films noir*) es recordada. Que bien se lo merecía Mary Beth Hughes luchando desde 1939 en películas hasta de cuarta categoría, aunque nadie le puede quitar el haber sido la novia de Henry Fonda en el oeste *noir* (ella, de pelo rubio, rostro angelical, era por completo negra en los sentimientos) *The Ox-Bow Incident* (William A. Wellman,1943), la que le juega cabeza a dos monstruos de la malignidad de la talla de Erich von Stroheim y Dan Duryea en *The Great Flamarion* (Anthony Mann, 1945) y las extravagancias de lo inconcebible *I Accuse My Parents* (Sam Newfield, 1944) y *Inner Sanctum* (Lew Landers, 1954).

Aclarado los hechos, a Mike le permiten incorporarse a su trabajo. Es tan ingenuo y buena gente que parece haber olvidado la maldad anterior en que se vio envuelto. Ya no es cajero, ocupa un buró, quizás con el tiempo lo premien ofreciéndole la gerencia del banco. Pero, para cumplir con las reglas del género, el inspector Gus Slavin es visto a través de los cristales que dan a la calle, todavía vigilándolo nadie sabe por qué oscura razón. No todo tiene que ser explicado en un film que fue realizado sin muchas pretensiones y sobrepasó las expectativas. No todos son aquel inspector Javert que le queda un remordimiento de conciencia y se lanza a una cuneta maloliente. Este embrollo moderno de Jean Valjean sigue cautivando.

33 *Playgirl*/Flor de cabaret (Joseph Pevney, 1953)

Primero que nada es bueno recordar que Joseph Pevney antes de ser director incursionó en la industria cinematográfica como actor. A su haber quedan seis títulos considerados todos *film noirs* y algunos memorables, con acertadas actuaciones de su parte según la crítica de entonces y de ahora. Debuta con *Nocturne* (Edwin L. Marin, 1946) donde las piezas esenciales del género negro -actores, situaciones, fotografía- encasillan a la perfección con George Raft como el policía detective encargado de solucionar el crimen de un compositor mujeriego en la ciudad de Los Angeles de los cuarenta, con toma inicial aérea de la ciudad hasta entrar en un *travelling* al apartamento del inmediato muerto de manos de una mujer que nunca se le ve el rostro, solo las piernas, las nerviosas piernas, ¿a cuál de las protagonistas parecerán dirigirse las sospechas con Lynn Bari a la cabeza? A todas menos a Mabel Paige, pionera del cine mudo, que irrumpe con certeza como la madre de Raft. La siguiente parada es la aclamada *Body and Soul* (Robert Rossen, 1947) ambientada en el mundo del boxeo, película maldita por la cantidad de participantes que fueron puestos en la lista negra del macartismo: su escritor y guionista Abraham Polonsky, los actores Anne Revere, Lloyd Cough, Canada Lee, Art Smith, Shimen Ruskin, el mismísimo John Garfield que quedó profundamente afectado y murió de un infarto en 1952 a los 39 años, el productor Bob Roberts y hasta un ramalazo de aconséjate que mejor te vale para el fotógrafo James Wong Howe. Al mismo tiempo *Body and Soul* es una película afortunada porque doce de sus participantes como actores u otros quehaceres siguiendo los pasos de Polonsky se convirtieron en directores de cine, sobresaliendo además de Pevney, Robert Parrish, William Conrad, Nathan Juran, Don Weis y el celebrado Robert Aldrich. Pevney hace su tercera aparición como actor en *The Street with No Name* (William Keighley, 1948)

donde Richard Widmark se eleva por las nubes en un derroche de maldad superior al desplegado en su debut en *Kiss of Death* (Henry Hathaway) un año atrás. Pevney sigue desenvolviéndose en la actuación, ahora en *Thieves's Highway* (Jules Dassin, 1949) junto a Richard Conte, Valentina Cortese y Lee J. Cobb, un *film noir* de corte social característico de su director sonrojado que luego se establecería en Europa por utopías políticas. Le sigue *Outside the Wall* (Crane Wilbur, 1950) con Richard Basehart machacando sobre el estilo que lo consagró en *He Walked by Night* (Alfred L. Werker, Anthony Mann, 1948), pero fuertemente apoyado y hasta superado por las tres mujeres del reparto: Dorothy Hart, Marilyn Maxwell y Signe Hasso. Joseph Pevney se dirige a sí mismo como Joe Pevney y por última vez en la actuación en *Shakedown* (1950), *film noir* con San Francisco de escenario que merece verse por el tono documental empleado, para muchos siguiendo los esquemas de su antecesora *The Naked City* (Jules Dassin, 1948), aquí sale adelante con el sugestivo diálogo y el trasfondo sexual como eje de la trama, lo repulsivo que resulta el protagonista, un fotógrafo arribista sin escrúpulos, el desenlace irónico que parece haber inspirado más tarde al Robert De Niro de *Taxi Driver* (Martin Scorsese, 1976) y el reparto de viejos y nuevos comensales con Howard Duff a la cabeza seguido por Brian Donlevy, Peggy Dow, Lawrence Tierney, Bruce Bennett, Anne Vernon (la madre de Catherine Deneuve en *Les parapluies de Cherbourg*), Charles Sherlock (afortunadamente con crédito), Rock Hudson (iniciándose de portero en el club) y Peggie Castle.

La segunda película de Pevney como director fue *Undercover Girl* (1950) con Alexis Smith, Scott Brady, Richard Egan y las convincentes en sus breves apariciones Gladys George y Connie Gilchrist, porque darle más tiempo a estas dos excelentes dragonas del cameo las hubiera malogrado para siempre. Una enérgica y convincente película de segunda, dijo la crítica, cuando Pevney fue eso mismo lo que hizo toda su vida, cine de segunda con presteza y limpieza porque no todo puede ser de primera ni tampoco hay público que lo resista.

Fue la década de los cincuenta la que graduó a Pevney como uno de los reyes dentro de la categoría B (de bestialmente entretenido y

ameno) y siempre bajo la sombra de la Universal International, salvo *3 Rings Circus* (1954) para la Paramount con Dean Martin y Jerry Lewis y *Torpedo Run* (1958) para la MGM con Glenn Ford, Ernest Borgnine y el carismático principiante Dean Jones. Joseph Pevney fue uno de los directores que contribuyó a la propaganda como símbolos sexuales de Rock Hudson, Tony Curtis, George Nader y en especial de Jeff Chandler, al cual llevó de la mano con dedicación paternal en siete películas, incluyendo una de guerra con mucho colorido que no se sabe todavía por qué se crece con el tiempo, *Away All Boats* (1956), favorecida en extremo por la colonia gay que la venera, quizás bajo la influencia de un reparto masculino tan excesivo y desenvuelto, además de Chandler, como George Nader, Lex Barker, Keith Andes, Richard Boone, William Reynolds, Charles McGraw, Jock Mahoney, David Janseen sin crédito y el novato Clint Eastwood también sin crédito hacia el final de la cinta como un médico de repertorio.

Hay que señalar que cuando los estudios decidieron convertir a Chandler en un símbolo sexual masculino y lo pusieron en manos de Pevney, ya Jeff traía camino recorrido y bajo el brazo una nominación al Oscar por su actuación como Cochise en *Broken Arrow* (Delmer Daves, 1950). Luego hasta cantó y compuso y grabó discos y se lució en Las Vegas. La canción *Six Bridges to Cross* interpretada por Sammy Davis Jr. para la película de Pevney del mismo título de 1956 lleva letra de Chandler y música de Henry Mancini, un tributo del director a su galán preferido. A los quince años de edad, Jeff tenía 6' y 4" y a los 18 años se le comenzó a encanecer el pelo, al cual le dieron un matiz platinado para acrecentar su publicidad. El *star-system* trabajando de lleno en su figura.

Y volviendo a lo que nos atañe, a *Playgirl*, que dentro de la obra de Pevney está considerado un film suave, sin mucho lustre. Las vicisitudes de las chicas de provincia que llegan a Nueva York (todavía no la identificaban como La Gran Manzana) para convertirse en mujeres de mundo, no convencen, demasiados elementos rosa a su alrededor. Shelley Winters canta en un night-club visitado por gente elegante, pero manejado por elemento dudoso. Ella cree tener to-

das las conexiones, altas, bajas, buenas y hasta las no recomendables y además es la querida de un publicista de una famosa foto-revista que es nada menos que Barry Sullivan, que le hace saber que no es feliz en su matrimonio y tal vez algún día se divorcie para casarse con ella, al menos la va entreteniendo con esa esperanza. La película comienza con el arribo de Colleen Miller, la amiga pueblerina de Shelley, a la urbe, a conquistarla también. Y la conquista, para no hacer el cuento largo, como modelo de la revista de Sullivan. Y este se enamora de ella, y la Winters descubre el enredo, y le hace una escena pública bochornosa que le queda muy bien, y le echa a perder el vestido a la Miller y a Sullivan no le queda más remedio que llevársela a su apartamento de citas para que se cambie. Error, hasta allí los sigue la Winters (siempre suena mejor que decir Shelley cuando aflora la incertidumbre y el caos) que le ha pedido a Richard Long que le preste el carro y descubre que hay una pistola en la guantera, porque el chico es de los que se codea con los malos del bajo mundo y aflora la desgracia cuando esta mujer hecha y derecha que se hace pedazos de nada, nos referimos ahora a Shelley porque es inevitable, mata sin querer a Sullivan, que no llegó a ponerle un dedo encima a la Miller y aunque parece que se prueba la inocencia de la Winters (el juicio se obvia), a ella y a su amiga se les acaba el *bon vivant* que pensaban aprovecharle a Nueva York. Los quince minutos finales dan pie a lo que hemos calificado de *film noir* suave. La Miller servirá de carnada para que en su apartamento maten a un gángster y la equivocación recae en la pobre Shelley por entrar primero sin previo aviso, siempre pagando los platos rotos. Ya no está Sullivan que aparecía de principal en los créditos y hace rato que el interés en la cinta se había perdido. El final es feliz porque Pevney ha cuidado mucho mantener a *Playgirl* dentro de los límites del buen gusto limando lo más que pudo lo escabroso del tema con el que jugó, dijo un crítico con sorna, para bien de lo peor, quizás porque le asustó que el título fuera un poco subido de tono para un público medio. Las verdaderas *playgirls*, figuras recurrentes de las grandes ciudades, siempre andan detrás de un abrigo de piel, una pulsera de brillantes y un apartamento lleno de lujos sin sudar un ápice, salvo la gracia que le dio su sexo y no son nada sentimentales como la Winters, ni desisten fácilmente como la Miller porque con ellas nadie lo ha sido y no

hay más alternativas. Para los curiosos, la Winters canta dos canciones en un estilo más que aceptable, pero no tuvo en cuenta que una de ellas, *There'll Be Some Changes Made* fue carta de presentación de Sophie Tucker y no debió jamás enfrentarse a esa muralla que le sacó un chichón. Colleen Miller, la amiga, luchó y luchó por salir adelante en el cine, hasta con Orson Welles y Jeff Chandler trabajó en *Man in the Shadows* (Jack Arnold, 1957), pero se dio cuenta que la pantalla no era lo suyo, y así como en el film regresa a Grand Island, Nebraska casada con el actor Gregg Palmer después de once intentos con la Universal se decidió por la vida doméstica. Fallida la primera unión matrimonial, en la segunda vuelta se casó con Walter Ralphs, el dueño de la cadena Ralphs Grocery en todo el sur de California, hasta el presente. Shelley Winters sí batalló hasta el final, se ganó dos Oscar secundarios, el del *The Diary of Anne Frank* (George Stevens, 1959) que donó a la casa-museo de Ana Frank en Amsterdam y por *A Patch of Blue* (Guy Green, 1965) como la inescrupulosa madre de la cieguita Elizabeth Hartman; estudió y dio clases magistrales en el Actors Studios y murió a los 85 años después de seis décadas de éxitos en el cine con 162 créditos a su favor. Joseph Pevney realizó su penúltimo film *Portrait of a Mobster* en 1961 con Vic Morrow bien arriba en la actuación corporizando al gángster Dutch Schultz. Cerró con *The Night of the Grizzly* (1966) en un esfuerzo por propagandizar la figura de Clint Walker, el inolvidable *Cheyenne* (1955-1962) de la pantalla chica. Luego, Pevney se encontró más cómodo en la televisión. En el 2008, a la edad de 96 años, nos dijo adiós Y cuando se habla de la Universal-International y de su época dorada de los cincuenta, su nombre no solo resplandece, sino que abre el debate con adjetivos de admiración.

Anexo

A petición, las siete películas del binomio Pevney-Chandler

-*Iron Man* (1951)
-*Because of You* (1952)
-*Yankee Pasha* (1954)
-*Foxfire* (1955)

-*Female on the Beach* (1955)
-*Away All Boats* (1956)
-*The Plunderers* (1960)

Posdata

Para muchos jóvenes de entonces, Joseph Pevney es el director por excelencia de *Tammy and the Bachelor* (1957), una película ligera y agradable con una canción de hit parade, que originó dos secuelas muy por debajo de esta imprescindible comedia de los cincuenta. Una carta de triunfo para sus actores principales, Debbie Reynolds y Leslie Nielsen y para la canción tema *I hear the cottonwoods whisperin' above, "Tammy... Tammy... Tammy's in love."*

Para otros muchos la nominación de Shelley Winters como principal por su participación en *A Place in the Sun* (George Stevens, 1951) estuvo merecidamente justificada. Ella acapara toda la atención en el bote en medio del lago. Patética escena es la palabra.

34. *The Miami Story*/Secretos de Miami (Fred F. Sears, 1954)

El crimen organizado, los raqueteros, las salas de juego, las confrontaciones entre pandillas pululan en muchas ciudades de Estados Unidos y las fuerzas cívicas y hasta el gobierno federal se han visto en la necesidad de tomar cartas en el asunto. El cine es el medio idóneo para advertir a esa lacra que se detenga, o el peso de la justicia caerá sobre sus cabezas si se salvan de algunas perforaciones de balas a las que se verán expuestos. Con bajo presupuesto, sin sobrepasar una categoría B (de resuelve como puedas) en su realización, pero manteniendo las expectativas de que estamos frente a la presencia de un documento importante y las oportunas palabras de introducción de algún político reconocido, generalmente un senador del estado en cuestión, será suficiente para alertar a esa calaña de que retroceda porque no habrá cine de barrio en todo el país donde el público enardecido no le haga un acto de desaire.

The Miami Story, de 1954, fue quizás una de las primeras películas en proyectar ese tipo de discurso utilizando el nombre de una ciudad específica después de dos notables intentos, *Port of New York* (Laslo Benedek, 1949) debut de un siniestro Yul Brynner todavía con pelo y la bien aplaudida *Kansas City Confidential* (Phil Karlson, 1952) con un aglomerado de malos envidiable donde hacen gala de maldad Lee Van Cleef, Neville Brand, Jack Elam y Mario Siletti. Entre las renombradas que le siguieron a *The Miami Story* se encuentran *The Phenix City Story* (Phil Karlson, 1955*)*, *Chicago Syndicate* (Fred F. Sears, 1955), *New Orleans Uncensored* (William Castle, 1955), *New York Confidential (*Russell Rouse, 1955), *Miami Exposé* (Fred S. Sears, 1956), *The Houston Story* (William Castle, 1956), *Inside Detroit* (Fred S. Sears, 1956), *Chicago Confidential* (Sidney Salkow, 1957), *The Tijuana Story* (László Kardos, 1957) y *Portland*

Exposé (Harold D. Schuster, 1957). Sin olvidar tres previos clásicos en ser los primeros en tratar el tema conocido como las investigaciones llevadas a cabo durante 1950-1951 por el Comité Kefauver del senado de los Estados Unidos: *The Captive City* (Robert Wise, 1952), *Hoodlum Empire* (Joseph Kane, 1952) y *The Turning Point* (William Dieterle, 1952).

La trama de *The Miami Story* descansa en sus tres actores principales. El cabeza de reparto Barry Sullivan como pez dentro del agua en un género que siempre le cayó a la medida, el *noir*. Barry Sullivan es Mick Flagg, un gángster reformado que después de 12 años viviendo en el anonimato se verá obligado por un influyente comité cívico de Miami a volver a la luz, asumir su papel de delincuente y limpiar a la ciudad del sol de Tomy Brill/Luther Adler, un antiguo compinche ahora dueño del Biscayne Club donde se juega de todo, se ajustan cuentas de cualquier tipo y lo más diverso de la sociedad se da cita. Barry Sullivan es una bendición en estos papeles. La película comienza con las palabras de George Smothers entonces senador por la Florida anunciando que el crimen ya ha sido erradicado de Miami. Como recuento de lo que ha dicho y cómo fueron los hechos este es el inicio: El asesinato en el aeropuerto de la ciudad de dos cubanos que acaban de llegar de la isla en un vuelo de Cuban American Airlines. El resto es acción dosificada para que cada escena tenga su parte donde Barry Sullivan se da gusto en ser violento mientras que la contrafigura Luther Adler se desempeña como el engendro de Satanás. Luther Adler, un actor con experiencia teatral desde los cinco años y hermano de Stella, divulgadora del "método" a diestra y siniestra, nunca puso reparos en aceptar estos papelitos, mientras más ridículos, más divertidos, o más atrevidos, como la escena en que se pavonea desnudo envuelto en una sábana por la oficina donde otea el panorama de la sala de juego, se acuesta en una mesa para que le den masajes y le dice al entrenador, más abajo, ahora del otro lado, con el séquito de la pandilla a su alrededor para evitar los fortuitos equívocos. Lo mejor de la parte femenina es Adele Jergens, una rubia platinada que saborea la delincuencia en la mirada y no podrá evitar, por su irreverencia, que Barry Sullivan le afloje par de bofetadas por el mero gusto de sonrojarle el rostro, tan frío y sin color como resul-

tado de la ambición que la consume, insensible a dejar escapar una lágrima. Esta mujer, la Jergens, en casi todas sus apariciones solo ha tenido un aliado, ella misma, a mí no me utiliza nadie, yo dispongo cómo y cuándo, y por no confiar en nadie muchas veces encontró la muerte de forma cruda, para volver a resurgir como un ave fénix del averno en otra película con una avería mayor. Pocas veces trató de convencer con su lado bueno y en una de ellas, *Ladies of the Chorus* (Phil Karlson, 1948) se desdobló en la madre de una desmesurada principiante llamada Marilyn Monroe, siendo solo 9 años mayor que la chica de la comezón que llevaba desde su despunte la efervescencia de las cataratas del Niágara sobre sus hombros, en su boca y sobre todo en el busto.

Lo peor de la parte femenina, que merece un aparte, es Beverly Garland. Actriz plástica, sinónimo de poco creíble, nada convincente. Ella se asusta de sí misma en cada escena que sale y quizás por eso la golpean con saña, la dejan patitiesa. Reina del horror y la explotación no vaciló en aparecer en memorables artificios inventados por Roger Corman para cines al aire libre a las doce de la noche, con enormes cartuchos de rositas de maíz que mantuvieran la boca llena y así evitar los gritos que podrían confundirse con actos libidinosos. La Garland se prestó a divinas inmundicias como *It Conquered the World* (Roger Corman, 1956), *Swamp Women* (Roger Corman, 1956) y *Not to the Earth* (Roger Corman, 1957) así como la contraproducente *Curucu, Beast of Amazon* (1956) del alemán expresionista Curt Siodmak y la no menos recontra vista por el descabellado tema y contada en *flashbacks* con aires de intelectualidad *The Alligator People* (Roy Del Ruth, 1959). Beverly Garland fue tan lejos, perseveró, que en su obituario le anotaron 191 créditos entre el cine y la televisión. La Garland falleció en el 2008 a la edad de 82 años y a pesar de la fuerte oposición de la crítica en los inicios de su carrera se mantuvo activa hasta el 2004 donde participó más de una vez en la acogida serie televisiva *7th Heaven* (1997-2004) en el papel de Ginger.

Y si algo a favor tiene *The Miami Story* es el encuentro de su director Frank F. Sears con el fotógrafo Henry Freulich, un apareamiento bien sincronizado. El incansable Freulich, con 31 años de carrera

desde que debutó de camarógrafo de Lon Chaney en *The Hunchback of Notre Dame* (Wallace Worsley, 1923) le cogió el gusto a varias de estas películas sobre ciudades envilecidas por la corrupción, les dio el tono de cine negro que requerían y no perdió ni un segundo en elaborar las escenas dentro de las limitaciones que afrontaban los directores por problemas económicos, trabajando como una bestia de un lugar para otro con más de un director a la vez. Las estadísticas hablan por sí solas. Quince películas en 1953, nueve en 1954 y diez en 1955 de 223 créditos donde más de 100 corresponden a comedias de *The Three Stooges*/Los tres chiflados. Algo parecido a Sears que acumuló 54 créditos como director y para sorpresa de muchos, 78 como actor, la mayoría de las veces sin crédito, pero que le dieron una visión muy precisa de cómo sacar adelante una escena sin mucho esfuerzos, se ponía en lugar del intérprete y lo orientaba a que actuara no con mucha naturalidad aunque sí con rapidez y dinamismo. Aquí nadie puede quedarse quieto fue siempre su lema, aflojen los hombros, mantengan las manos sueltas.

Muchas, muchas incongruencias sin ningún arrepentimiento salieron de la mano o de la cabeza de Fred F. Sears. Sin embargo, no menospreciar al hombre que lanzó la fiebre del rock-and-roll en la pantalla grande con *Rock Around the Clock* (1956), inolvidable momento para la juventud de aquella época que tomó los pasillos de los cines donde se exhibía para bailar al ritmo de Bill Halley y sus cometas aquello que sigue diciendo así, *"See you later alligator, after 'while, crocodile"*. Y para tomar conciencia en contra de la pena de muerte, la recreación cinematográfica del best-seller de aquel momento *Cell 2455, Death Row* (1955); memorias escritas por Caryl Chessman, el primer criminal condenado a la pena de muerte sin haber matado a nadie.

Posdata

Para los que menosprecian este tipo de cine de denuncia social es bueno recordar que proliferó durante la década del cincuenta porque había un inmenso público que respondía en la taquilla. Algunas de estas películas se salieron de la media y alcanzaron status de magis-

tral, imponderables en su calidad. Por citar dos ejemplos descabellados y hermosos en su cuidada realización están *The Big Heat* (Fritz Lang, 1953) con la inevitable escena de referencia cuando Lee Marvin le lanza café hirviendo al rostro de Gloria Grahame, fotografía de Charles Lang y *The Big Combo* (1955) donde otro apareamiento, el de su director Joseph L. Lewis con el fotógrafo John Alton, produjo páginas y sigue produciendo páginas de elogios.

No confundir algunos títulos con nombres de ciudades como *Chicago Deadline* (Lewis Allen, 1949), *Chicago Calling* (John Reinhardt, 1951) y *Kansas City Confidential* (Phil Karlson, 1952) con el grupo de filmes donde la lucha de la sociedad contra la corrupción era el eje principal y el punto de partida no era un drama personal, que por demás también resultaron atractivos filmes *noir*.

¿Cómo acaba *The Miami Story*? Como era de esperar, la justicia triunfa después que Barry Sullivan se ve en unos cuantos aprietos cuando Luther Adler le secuestra al hijo.

35 *Her Twelve Men/* Sus doce hombres (Robert Z. Leonard, 1954)

El ultimo y desafortunado film de Greer Garson bajo los estudios MGM desde su debut en 1939 con *Goodbye, Mr. Chips* (Sam Wood). Durante la década del cuarenta la Garson enriqueció las arcas de la Metro de manera insospechable y en el mundo entero su nombre estuvo ligado al de Walter Pidgeon, su pareja sentimental en ocho películas. Garson, pelirroja inglesa descendiente de escoceses que incendió la pantalla con su primer film en colores, *Blossoms in the Dust* (Mervyn LeRoy, 1941) fue nominada al Oscar siete veces, cinco de ellas consecutivas (de 1941 a 1945) emulando a la peligrosa Bette Davis (de 1938 a 1942). El Oscar le vino como anillo al dedo en su perfecta interpretación en tiempos de guerra, *Mrs. Miniver* (William Wyler, 1942) por encima de Katharine Hepburn en *Woman of the Year* (George Stevens), Rosalind Russell en la comedia *My Sister Eileen* (Alexander Hall), Teresa Wright en su año por principal en *The Pride of the Yankees* (Sam Wood) y que lo alcanzó de secundaria precisamente con *Mrs. Miniver* y Bette Davis, que jamás se dio por enterada, ni la saludó siquiera, porque *Now, Voyager* (Irving Rapper) sigue siendo un clásico con múltiples lecturas y como han señalado algunos críticos, verdaderamente enrevesado el personaje de la bostoniana (hay trazas puritanas muy arraigadas de los fundadores presbiterianos de esa ciudad) Charlotte Vale que quiere a Paul Henried a su lado, pero hasta cierta distancia, porque ya ella ha alcanzado las estrellas y lo que hay que hacer es echar mucho humo que lo envuelva todo y no deje aflorar la más mínima preocupación carnal aferrada al concepto místico de que la sublimación es mejor que la satisfacción.

Desde su primer galán Robert Donat, el adorable Mr. Chips que la encuentra por los Alpes suizos, la lleva al matrimonio y la pierde en las garras del cielo sin dejarle siquiera un descendiente, Greer Garson se paseó con un listado de figuras de primera fila además de Walter Pidgeon. La acompañaron, la cortejaron, se casaron con ella, se le murieron, fueron fieles amigos, Laurence Olivier, Robert Taylor, Lew Ayres, Herbert Marshall, Ronald Colman, Philip Dorn, Gregory Peck, Robert Mitchum, Richard Hart, Errol Flynn, Robert Young, Cesar Romero, Michael Wilding, Fernando Lamas, el irreverente Clark Gable que dijo que Garson era Arson/un fuego provocado en clara alusión al color del pelo a lo que ella respondió que Gable era Able/capaz de todo, Louis Calhern como su Julio César, cerrando con Robert Ryan y Barry Sullivan. Pero el que le tocó el corazón, que le provocó el divorcio y al cual le dio un beso alevoso en pantalla fue a su hijo de ficción Vin Miniver/Richard Ney, 12 años menor que ella y con el cual se casó en 1943 en un controversial incesto cinematográfico. El señor Garson, hijo de la señora Miniver pidió divorcio en 1947 ridiculizándola en corte, es como vivir con mi suegra y los fan de la actriz no se lo perdonaron, y su carrera no siguió adelante. Ella hizo uso de toda su elegancia para responder, "*ha sido*". Lo cual le trajo buena fortuna al conocer y casarse por tercera vez con el millonario tejano y reconocido criador de caballos de raza Buddy Fogelson, que le duró hasta 1987 en que enviudó dejándola sin ningún problema económico por delante.

Los comienzos de los cincuenta fueron mustios para la Garson. Dejaron de florecerle los fan porque la fórmula repetitiva de la dama protestante adoptando a una niña católica por demás con serios problemas de conducta en *Scandal at Scourie* (Jean Negulesco, 1950), o la timadora de pelo negro entre dos galanes detrás de ella, el sobrio bribón y el libertino sentimental en *The Law and the Lady* (Edwin H. Knopf, 1951) no iban acorde con las nuevas modalidades. Eran los tiempos hirsutos de un erotismo a flor de piel en *King Solomon's Mines* (Compton Bennett/Andrew Marton, 1950) y del nuevo concepto de la realidad de *The Wild One* (Laslo Benedek, 1954) y *On the Waterfront* (Elia Kazan, 1954) por lo cual ella se vio obligada, cuando se le cumplió el contrato, decirle adiós a su casa. Greer Gar-

son tenía 50 años y aunque trató de ajustarse a la edad y realizó para la Warner Brothers un oeste poco convencional en la Santa Fe de 1880, *Strange Lady in Town* (Mervyn LeRoy, 1955), los críticos no supieron valorizar lo bien que le quedaba estar al aire libre fuera de los estudios, con desenvoltura, frescura, rejuvenecimiento, así como lo bien que Dana Andrews se le adentraba en la trama cuando la tenía enfrente, el método de actuar de Cameron Mitchell fuera de control y la sorprendente buena actuación de dos noveles: Lois Smith como la hija marlonbrandoniana de Andrews y Nick Adams con aires poéticos en su Billy the Kid, más tarde con una nominación al Oscar secundario por *Twilight of Honor* (Boris Sagal, 1963) y muerte por sobredosis en 1968 tratando de controlar sus desórdenes nerviosos. Greer Garson tuvo que esperar cinco años para que la crítica severa reconociera que aún estaba viva y de forma unánime la Academia le diera su última nominación al Oscar por su desdoblamiento de Eleanor Roosevelt en *Sunrise at Campobello* (Vincent J. Donahue, 1960). Sin embargo, del período "decadente" en la MGM hay un film digno a considerar, *The Miniver Story* (H. C. Potter, Victor Saville sin crédito; 1950), secuela de *Mrs. Miniver*, ha terminado el conflicto bélico, estamos en la Inglaterra de postguerra, Walter Pidgeon tiene deseo de terminar sus días en Brasil, pero... la gran dama que es su mujer no podrá acompañarlo, el cáncer la ha minado. De cómo dejar preparada la casa con el marido dentro y organizada la vida de sus hijos trata la historia, aunque el primogénito Vin Miniver no se mencione para nada. La señora Garson es auténtica, el señor Pidgeon está conmovedor y el film termina con esa ilusión de lo que pudiera haber sido la felicidad cuando deben conformarse y agradecer la que una vez tuvieron. Alguien dijo, este es un bello film sobre una familia adulta.

Irónicamente, *Her Twelve Men* tiene todos los ingredientes, salvo un buen aliño, del primer film de la Garson, por lo cual fue bautizado como *Goodbye, Mrs. Chips*. Un internado de varones donde por primera vez llega una profesora y le toca una clase de 12 chicos con algunos problemitas que dan motivos para alargar la trama junto al enamoramiento de Robert Ryan con la recién estrenada maestra y luego cierto interés de uno de los benefactores mayores, Barry Su-

llivan, también con muy, pero que muy sinceras intenciones hacia la viudita. Una pérdida de tiempo general, llueven los bostezos. Barry Sullivan tuvo la suerte de sobreponerse ese mismo año filmando *The Miami Story* (Fred F. Sears) con la Columbia Pictures, *Loophole* (Harold D. Schuster) con la Allied Artists y *Playgirl* (Joseph Pevney) con la Universal Studios, en las tres de estelar. Robert Ryan se encogió de hombros porque a su haber tenía un *western-noir* clásico, *The Naked Spur* (Anthony Mann, 1953) y se anotaría otro clásico, el *western* contemporáneo *Bad Day at Black Rock* (John Sturges, 1955) en una década donde se coronó, a pesar del rostro duro y crucificado, en uno de los actores con calibre del cine americano. Robert Z. Leonard haría tres películas más: *The King's Thief* (1955) y abandona los estudios MGM, *La donna più bella del mondo* (1956) filmada en Italia con Gina Lollobrigida y cierra con la encantadora historia de un perro de vodevil, *Kelly and Me* (1957) con Van Johnson, al cual ya había dirigido cinco veces, junto a Piper Laurie y Martha Hyer para la Universal-International.

Her Twelve Men es un ejemplo de cine que se desvanecía a la fuerza por el empuje de otro más controversial con una perspectiva diferente de ver las cosas. Una desgracia el haber llegado a los cincuenta años para cualquier actriz principal, porque en los cincuenta la tildaban de *antique,* caso excepcional el de Gloria Swanson en *Sunset Boulevard* (Billy Wilder, 1950) que tampoco vio mucha luz y acabó en Italia filmando *Mio figlio Nerone* (Steno, 1956). Sin sospecharse la Swanson que su coestrella, una francesita advenediza con un cuchillo en el busto y boquita de Mimí Pinzón, en cuestión de días le opacaría por completo el cielo que estaba tratando desde hacía muchos años despejar. La chica desató una furia internacional sin precedentes que se conoció como bardotmanía y no hubo varoncito en el mundo que no hubiera sufrido de una noche húmeda con solo pronunciar su nombre: Brigitte Bardot o simplemente la BB.

Trivia

Gloria Swanson, tratando de emular a Helen Hayes, que en *Airport* (George Seaton, Henry Hathaway, 1970) se había alzado con

el Oscar secundario, se decide a participar en el extenso elenco de *Airport 1975* (Jack Smight, 1975), quién sabe, cabe la posibilidad, dándose ánimo a ella misma, sin quererse percatar que ya Joseph P. Kennedy, el jefe del Clan, su protector en las sombras había muerto, al igual que su director de marras, Cecil B. DeMille que cariñosamente siempre la llamó *"My Little Boy"*. En las premiaciones del Oscar de ese año, *Airport 1975* no figuró nominada en ninguna categoría. Fue suficiente para que Gloria Swanson comprendiera que tenía que desistir, al menos, de la pantalla grande. Que se queden sin este rostro, dicen que dijo, se lo merecen. Bastardos.

Nick Adams es un caso psiquiátrico en la historia del Oscar. A *sotto voce* se sabe que pagó a manos llenas su postulación, siguiéndole los pasos atribuidos a Burt Lancaster cuando produjo *Marty* (Delbert Mann, 1955) y consiguió para este film la estatuilla. Perdió contra Melvin Douglas en *Hud* (Martin Ritt) y no se repuso en idéntica rabieta a la de Bobby Darin que también estaba en la lista de secundarios de ese año por *Captain Newman, M. D.* (David Miller).

36 *Strategic Air Command/* Acorazados del aire (Anthony Mann, 1955)

Strategic Air Command (SAC) es una película representativa del período conocido como Guerra Fría y a su vez un canto a la Fuerza Aérea Americana como ya no se filma. Hay que decir que *SAC* no es una película de guerra, sino de homenaje a los aviones de guerra en su período previo de entrenamiento, desde los B-36 hasta esos monstruos de museo que fueron los B-47 en su día. Y ellos son los verdaderos protagonistas, seguidos de James Stewart como pez en el agua porque el actor había sido piloto durante la Segunda Guerra Mundial, uno de los más condecorados, acompañado por June Allyson en su tercera y última vez, una actriz impertinente, pero cabal, sabía su juego, que lo mismo bailaba que cantaba, que se paraba sin dificultad no solo al lado de Stewart sino de José Ferrer y William Holden, tres serios ganadores del Oscar, así como Humphrey Bogart y David Niven que lo obtuvieron después de haber trabajado con ella. *SAC* fue la segunda película de la Paramount Pictures filmada en el sistema de VistaVision y nada más apropiado que los cielos abiertos, cruzados por esos increíbles pájaros de hierro porque hay que recalcarlo de esta manera para que nunca se pierda el interés del mensaje, lo último de la tecnología para reafirmar el poderío americano como un desafío a la amenazante Unión Soviética de entonces y Anthony Mann, director del film, el encargado de mostrárnoslo.

En ningún momento Anthony Mann se planteó realizar un drama bélico con combates espectaculares y la muerte necesaria de algunos de sus principales protagonistas para humedecer los ojos el espectador o de cómo se forma un cadete aéreo. Mann, uno de

los destacados directores de su generación y del cine americano no pensó competir jamás con preponderantes ejemplos de clase A o B como *Wings* (William A. Wellman, Harry d'Abbadie d'Arrast, 1927), *Hell's Angels* (Howard Hughes, Edmund Goulding, 1930), *Flying Tigers* (David Miller, 1942), *Bombardier* (Richard Wallace, Lambert Hillyer, 1943), *Thirty Seconds Over Tokyo* (Mervyn LeRoy, 1944), *Twelve O'Clock High* (Henry King, 1949), *The Wild Blue Yonder* (Allan Dwan, 1951), *Air Cadet* (Joseph Pevney, 1951) y hasta el documental de propaganda realizado por el Departamento de Guerra de Estados Unidos, *Birth of the B-29* (1945).

Con una trama modesta, predecible, pero que conquistó una nominación al Oscar como mejor historia para Beirne Lay Jr., Mann llevó con sobriedad la misión encargada de mostrar la maravilla de ingeniería alcanzada por el B-47. Además de James Stewart y June Allyson, la pareja central de la historia, completó el reparto con Frank Lovejoy, Barry Sullivan, Bruce Bennett y Alex Nicol. Es quizás Alex Nicol el que mejor parado sale en la trama, más tiempo para dibujar su participación con rasgos humanos. Una lástima de actor poco reconocido que como secundario robaba escenas espontáneamente como en los casos de *Meet Danny Wilson* (Joseph Pevney, 1951) frente a Frank Sinatra y Shelley Winters, *Red Ball Express* (Budd Boetticher, 1952) junto a Jeff Chandler y *Lone Hand* (George Sherman, 1953) ensombreciendo a Joel Mc Crea o cuando se lució de principal con Maureen O'Hara en *The Redhead from Wyoming,* al lado de Audrey Totter en *Champ for a Day* (William A. Seiter, 1953) y su carta de triunfo, antecedente del *spaghetti western, Gunfighters of Casa Grande* (Roy Rowlands, 1964) filmado en España donde también Jorge Mistral se luce de igual a igual. Mejor fortuna y mejores oportunidades encontró Nicol en Inglaterra, pero ese es el cuento de nunca acabar.

Anthony Mann siempre tuvo claro que para lograr su objetivo necesitaba de alguien que le encuadrara el lente a su antojo y además le agregara calidad y poesía. En su período más negro contó, a veces no le dio crédito, y hoy son un binomio de reflexión, con la cooperación del magistral John Alton. Más de una vez reseñadas, volver a

ver sin prejuicio concebido, *T-Men* (1947), *Raw Deal* (1948), *He Walked by Night* (1948), *Reign of Terror/The Black Book* (1949), *Border Incident* (1949) y *Devil's Doorway* (1950). Sin embargo, para su primer oeste, *Winchester '73*, Mann no podía contar con la cámara de John Alton. Y no es que Alton estuviera comprometido con la MGM, porque había hecho su excepción al desplazarse a la Paramount Pictures para trabajar en *Captain China* (Lewis R. Foster, 1950), sino que la Universal-International le impuso a uno de sus fotógrafos, William H. Daniels, ganador del Oscar por *The Naked City* (Jules Dassin, 1948), mimado por Greta Garbo y por directores de la talla de Clarence Brown, George Cukor y el propio Jules Dassin. Anthony Mann sabía, y amaba en silencio, el espíritu libre de Daniels, cámara en mano por las calles de Nueva York en un alarde de *free-cinema*, que le recordaba tanto a Alton cuando al mismo tiempo se estaba yendo detrás de Richard Basehart por el alcantarillado de Los Angeles en *He Walked by Night* (En colaboración con Alfred L. Werker, 1948). De este primer encuentro entre Anthony Mann y William H. Daniels quedó *Winchester '73* como un aplaudido oeste, nadie se cansa de reseñarlo, pero moralmente complicado, un canto de apoyo a la venganza, donde para muchos el personaje de James Stewart está bastante lejos del héroe, más cerca de lo patológico en su furia primitiva. *SAC* es la quinta y última colaboración de Daniels con Mann, afortunada e inteligente. Para los que duden, fíjense que cada toma, cada escena, está meticulosamente estudiada para que el color azul, que representa a la Fuerza Aérea Americana tanto en su ropaje como en su canción *The Wild Blue Yonder* esté siempre presente tanto en los cielos abiertos a toda pantalla como en los pequeños detalles de interiores puesto en el lugar clave donde se roba la atención. De la grandeza por los pequeños detalles y los encuadres bien estudiados está lleno el film. Momento de emoción cuando se abre el hangar para mostrar ese acorazado del aire que fue el B-47 y que James Stewart tendrá que probar, cuestionarse, yo que fui criado en un B-24, vine a pilotear un B-36 que malamente hizo un aterrizaje forzoso en el Ártico y ahora este animal, que las guerras de las galaxias que vinieron mucho tiempo después no lograron disminuirle su impacto. Recordando siempre el prefacio del film:

América está mirando su cielo con grave preocupación. Para estos cielos de paz la nación está construyendo su defensa.

A los oficiales y a los hombres de la Fuerza Aérea de los Estados Unidos, al Comando Aéreo Estratégico cuya cooperación agradecemos y a los jóvenes de América que algún día tomaran sus lugares al lado de ellos está dedicada esta película.

Trivia 1

James Stewart y Anthony Mann tuvieron ocho felicísimos encuentros, donde específicamente los oestes marcaron una pauta de memorables y hasta ambiciosos:

- *Winchester '73* (1950)
- *Bend of the River* (1952)
- *The Naked Spur* (1953)
- *Thunder Bay* (1953)
- *The Glenn Miller Story* (1954)
- *The Far Country* (1955)
- *The Man from Laramie* (1955)
- *Strategic Air Command* (1955)

Trivia 2

Greta Garbo debutó en el cine americano con *Torrent* (Monte Bell, 1926) y tuvo como fotógrafo a William H. Daniels (muchas veces solo William Daniels). La sueca, ni presta ni perezosa, narcisista en extremo, se dio cuenta enseguida que el hombre detrás del lente había hecho un milagro con sus facciones, una Mona Lisa de hielo y un trasfondo de insinuaciones sin límite en cada mirada. Hasta 1939, Daniels fue el compañero inseparable, taciturno en las sombras, de Greta que lo acaparó para sí como un objeto de tocador. El hombre que en cada toma hizo de su rostro una pintura. Con *Ninotchka* (Ernst Lubitsch, 1938), ¡*Garbo ríe!,* su penúltima película, llegó la despedida. Las únicas veces que no trabajaron juntos durante ese período

de trece años fueron en *The Divine Woman* (Victor Sjöström, 1928), *The Single Standard* (John S. Robertson, 1929) y *Conquest* (Clarence Brown, 1937), ¿qué sucedió? Uno de los tantos misterios que rodearon al mito sueco en sus esporádicos ataques de misantropía.

Trivia 3

En los anales del Oscar el nombre de Anthony Mann no aparece para nada como si en la historia del cine americano no contara. Visitando Cuba en 1958, de chaperón de su esposa Sarita Montiel, el cronista y escritor de cine Guillermo Cabrera Infante lo entrevistó y entre tragos, jaranas y buen humor, riéndose de todo, reseñaba Caín, pero con el lado sano de su boca, Anthony Mann confesó sentirse feliz de no haber ganado nunca un Oscar, elogió a John Ford, a Lubitsch, al Orson Welles de *Citizen Kane,* a Elia Kazan dirigiendo actores, a Murnau por la ecuanimidad de palabras y dentro de sus películas consideró a *T-Men* un paso decisivo en su carrera. Sarita, que estaba haciendo olas en La Habana con el ven y ven y fumando espero no se percató hasta muy tarde de con quién se había casado, ni le interesó mucho porque a su haber tenía anotado los nombres de Marlon Brando, del poeta León Felipe que en su mitomanía dijo que la enseñó a escribir y de Ramón Mercader, el asesino de Trotsky entre pitos y flautas, como aves precursoras de su inquieta primavera, porque según ella misma decía, había nacido pobre, analfabeta, pero increíblemente bella por algo y para algo.

Trivia 4

Para los interesados en los adelantos de la aviación de la Fuerza Aérea de Estados Unidos, *Bombers B-52* (Gordon Douglas, 1957) con Karl Malden, Natalie Wood y Efrem Zimbalist Jr. es un buen ejercicio de seguimiento.

Y superando las expectativas, *A Gathering of Eagles (*Delbert Mann, 1963) con un Rock Hudson convincente, él demostró con su persistencia que podía llegar a actuar, como el coronel de la Fuerza

Aérea de los Estados Unidos que ha sido reasignado durante la Guerra Fría a dirigir el entrenamiento de los B-52.

Sin olvidar las pruebas de aviones supersónicos en la película inglesa *Breaking the Sound Barrier* (David Lean, 1952) al estilo grandioso de su director así como *The McConnell Story* (Gordon Douglas, 1955) con Alan Ladd y June Allyson cuyo final tuvo que rehacerse de inmediato por la muerte en ejercicio de vuelo del real McConnell y *Toward the Unknown* (Mervyn LeRoy, 1956) con William Holden, que en el film fue torturado durante la guerra de Corea y regresa como piloto de prueba, la psiquis congestionada.

37 *Queen Bee*/La abeja reina (Ranald MacDougall, 1955)

Queen Bee, conocida en el mundillo de los cinéfilos como *Queen Bitch* (éticamente intraducible), marca el comienzo de la última etapa de una de las mandrágoras de la pantalla: Joan Crawford. *Queen Bee* es camp y ese fue el filón que la Crawford, entonces con 51 años de edad, decidió explotar en los últimos días de su carrera porque era la única forma de atraer público que se preguntaba, ¿en qué nueva locura excéntrica se ha metido Lucille Fay LeSueur (su nombre original) que una vez puso de moda repintarse bien por fuera los labios y usar hombreras que le ensancharan los hombros? Aprobada o desaprobada, lo cierto es que el American Film Institute tiene a Joan Crawford entre las diez grandes féminas del cine americano, y por su labor completa, sin exclusión de ningún film.

Lo más curioso de *Queen Bee* y por donde debe comenzar la historia es que Joan Crawford estuvo directamente involucrada en todo, algo semejante cuando se apareció con el proyecto de *Johnny Guitar* frente a Nicholas Ray y juntos lo realizaron en 1954 bajo la sombra de uno de los estudios de menos categoría de Hollywood, la Republic Pictures. Aquella vez ella fue la que decidió, porque aportaba el dinero, y Ray tuvo que aceptar que Mercedes McCambridge en su rol de Emma no se le fuera por encima y al final Viena/Joan le mete un tiro entre ceja y ceja, para que me respete la condenada, que cante ahora Peggy Lee mientras yo me marcho con mi Johnny Guitar, el agua de la cascada desplomándose sobre nuestros cuerpos nos bendice la unión. Joan le compró los derechos de la novela *The Queen Bee* a Edna L. Lee por $15,000 y luego se los vendió a la Columbia Pictures bajo ciertas condiciones: ella sería la estrella, Jerry Wald el productor, Ranald MacDougall el guionista y director debutante,

Charles Lang el fotógrafo y ella tendría aprobación por contrato a su vestimenta, maquillaje y arreglos del cabello. Trato hecho.

La Crawford le estaba agradecida a Wald porque confió en ella y le produjo su primer film en la Warner Bros después de ser despedida de la MGM, los estudios a los cuales le entregó los mejores años de su vida. A MacDougall porque escribió el guión de ese film muy preciso, superior a la novela de James M. Cain en que se inspiraba y aunque sea un oprobio confesarlo no muchos llegan hasta el final del libro, que lo llevó a una nominación al Oscar, trabajo esmerado repetimos, y a Joan obtenerlo, estamos hablando de *Mildred Pierce* (1945). Y si no tuvo halagos para su director Michael Curtiz fue por los comentarios ácidos que este volcó en su contra. Yo quiero a una cocinera como protagonista, no a una mujer envuelta en pieles con apliques en la cabeza. Y la mandó a que se presentara delante de él con un delantal y el pelo lavado. Así me parece mejor, luego si vas dando la talla, te colocamos ropas de acuerdo a los peldaños de la sociedad que irás escalando hasta llegar al crimen, porque aquí tú empiezas con una pistola en la mano, no te voy a contar quién mata, se va retrocediendo continuamente, tú sabes, los *flashbacks*, es muy complicado explicártelo, ¿me entiendes?

A Charles Lang le guardaba confianza por las migas que hicieron en *Sudden Fear* (David Miller, 1952), los blancos y negros que le puso a su progresiva histeria, Jack Palance me quiere matar, tengo que adelantarme eliminándolo a él y a su amiga, lo condujeron a una nominación al Oscar por cinematografía, a ella en actuación principal y a Jack Palance en secundario. Lang volvería a complacerla realzándole un nuevo *look* algo varonil, si lo quiere así mejor es no contradecirla, dejo el asunto en manos de Jeff Chandler, con esos abrazos que le da la devora en cualquier momento. Hablamos de *Female on the Beach* (Joseph Pevney, 1855) y del *look* que Joan ya había ensayado en *Harriet Craig* (Vincent Sherman, 1950) y que asustó un poco a su público, extraña mujer esta, femeninamente masculina, las cosas que se dicen pueden ser ciertas. Lo que la Crawford tenía bien claro es que Charles Lang guardaba una cantidad impresionante de nominaciones al Oscar, le encantaba la gente de éxito a su alre-

dedor, habiéndolo obtenido por *A Farewell to Arms* (Frank Borzage, 1932) con una fotografía exquisita en cada cuadro. Él, junto a Leon Shamroy, ha sido la persona con más nominaciones en esta categoría, 18 veces.

De los actores, a Barry Sullivan lo eligió como un desquite contra Bette Davis que lo compartió en *Payment on Demand* (Curtis Bernhardt, 1951). Aquí también haría el papel de esposo, lo utilizaría simplemente porque era el hombre adinerado con apellido ilustre que ella necesitaba humillar porque esa familia una vez la trató de intrusa, sin clase. Como una abeja reina los pondrá a pelear entre sí para que se aniquilen, mientras sus ojos quedaban puestos en Jud/John Ireland, el pretendiente de su cuñada. Le fascinaba lo que en la vida real se decía en los night-clubs y restaurantes frecuentados por las estrellas sobre sus dotes genéticas. John Ireland, casado en esa época con Joanne Dru, era un mujeriego empedernido y descarado, además de eficiente actor cuando le apretaban la tuerca. A su favor quedaban la participaciones en *Red River* (Howard Hawks, 1948), *I Shot Jesse James* (Samuel Fuller, 1949) y en *All the King's Men* (Robert Rossen, 1949) donde le escamotearon el Oscar secundario. Si él pretende nadar en el film, esos comentarios le llegaron a la Crawford, mejor que lo haga en la piscina de mi casa, las cosas discretas siempre terminan bien y hasta amigables. Hoy estoy pensando... que tal vez existas... Joan era una soñadora empedernida, nada más que remontarse a los tiempos en que Lon Chaney, el hombre sin brazos en *The Unknown* (Tod Browning, 1927) le lanza cuchillos con los pies en el circo y ella confía que ninguno se le escapará al corazón, pero que se cuide de este hombre que es un criminal capaz de lo insospechado, en un truculento final porque Lon Chaney Sr. era increíble y no tuvo necesidad de hablar en el cine. Y a Barry Sullivan para justificarle el alcoholismo le pondremos una gran cicatriz en la cara, símbolo no del accidente que tuvo sino por el error de haberse casado con Joan Crawford. No olvidar que cualquier gesto amable que se le haga sea por ese lado de la cicatriz, le apuntó ella al director, para que no me olvide ni un solo instante. Que en la primera escena donde sale se la acentúen bien y luego, si coopera, la obvien con tiros de cámara y efectos de luces.

Queen Bee no es una película mediocre. Por el contrario, sus clichés y estereotipos la hacen un caso curioso de lo que luego se avecinaría en la televisión: extensos dramas familiares donde una maldita Alexis Carrington/Joan Collins en *Dynasty* haría de las suyas; una manipulativa Angela Channing/Jane Wyman en *Falcon Crest* pondría cara de ingenua para lograr sus propósitos o una alcohólica Miss Ellie Ewing/Barbara Bel Geddes en *Dallas* le echaría la culpa de sus desmanes a la botella, que hicieron las delicias de tantos hogares americanos y muchos países donde compraron los programas. Joan sabía de los años cumplidos. Si tambaleaba, dentro de poco le ofrecerían papeles de abuela. Estaba en la última etapa de su carrera y tenía que reinventarse un prototipo que la hiciera perdurar, porque actuar era su vida. Ella estaba recién casada con Alfred Steele, magnate de la Pepsi Cola y podía darse ese lujo. *Queen Bee* fue el preámbulo de lo que la identificó como la reina del horror, y todo aquel que quiera hablar de su ultimo período tiene que comenzar citando esta película. De aquí salieron *The Caretakers* (Hall Bartlett, 1963), *Strait-Jacket* (William Castle, 1964), *Della* (Robert Gist, 1964), *I Saw What You Did* (William Castle, 1965), *Berserk* (Jim O'Connolly, 1967) y *Trog* (Freddie Francis, 1970). Puras tiras cómicas adoradas por su fans después de muerta, en un hecho de histeria y sugestión sin precedentes a raíz de la truculenta historia familiar escrita por su hija adoptiva Christina Crawford, *Mommie Dearest*, que estaba sin control, afectada por este film que consideró autobiográfico y por el poco talento no heredado de su madre adoptiva, que le sobraba a borbotones hasta para reírse de ella misma antes que se le adelantaran.

Queen Bee tiene dos puntos a su favor: las frases hechas del guión que conforman un libreto de oro para memorizar y repetir en momentos de apuro en medio de un frenesí social jugando a ver quién sabe más de cine y el vestuario de la Crawford.

La mayoría de los diálogos son sentenciosos, en uno de los más acertados ejemplos que se puede dar del camp para contar una historia:

-Los Phillips no tienen miedo. Tú lo tienes.

-No me gustan las luces.

-Yo haré que te lamentes de esto.

-Conozco a los hombres. Conozco a Jud (en su fuero interno: No te casarás con él).

-Eras tan joven y feliz cuando llegaste aquí.

-Jud, no te vayas, esta es una discusión amistosa, refiriéndose a la conversación que acaba de oír con Barry Sullivan, su marido. Yo tengo el estómago muy délicado, le contesta Jud/John Ireland.

-Tú eres, Eva, le dice Jud, como ese tipo de enfermedad caprichosa. Yo la tuve una vez, ahora estoy inmunizado.

-Algún día ella te picará de una forma tan gentil que te será difícil darte cuenta. Hasta que caigas muerta.

-Querido, las fiestas son para las mujeres como los campos de batalla para los hombres.

-Eva, acerca de su cuñada que luego se ahorca: Ella no tiene muchas amistades, tú sabes. Supongo que es su personalidad. Yo tampoco le gusto.

-Yo soy una sin clase. Ellos odian a los sin clase. Ah, pero ellos son suficientemente políticos, así es como son.

-El doctor Pearson es tan absurdo. Tiembla cuando hablo con él. Puedo pensar que nunca antes ha visto a una mujer hermosa. Pero Eva, ¿qué dijo él? Las cosas más extravagantes... Me refiero a tu hijo Ted.

-Yo pienso que deberíamos hablar, Jud. No me gusta insistir. Pero insisto.

-No te vi, le dice Eva a su prima que la ha estado espiando. Eres tan callada que tendremos que colgarte una campanita.

La estrategia de Jud es sacrificarse por Barry Sullivan y le propone a Eva llevarla a la fiesta. En el camino, a toda velocidad, le confiesa que se van a matar y ella, tratando de detenerlo, impulsa el carro hacia el abismo donde arden sin salvación posible, con la ropa y joyas tan caras que llevaba puesta. Mientras se despeñan, inaudible al espectador, él le dice: Hasta el infierno no vamos a parar, allí me podrás tener a tus anchas por el resto de tus días.

Y para darle un final feliz, Barry Sullivan, relajado, le toma la mano a la prima de Joan mientras le dice ufano: El sol está brillando. Qué gracioso, nunca esperé que lo hiciera.

Y para recordar: el vestuario. Ver como entra y como se despide de la cinta Joan Crawford. Jean Louis, que estuvo casado con Loretta Young hasta que falleció, conocía de divas y lumbreras, fue diseñador cabecera de la Columbia Pictures desde 1944 hasta 1960. Él fue el responsable de las triquiñuelas. Fue el hombre que mitificó la figura de Rita Hayworth en *Gilda* (Charles Vidor, 1946) cuando la hace desenfundarse de un guante en medio de un baile y lo lanza al aire, los hombros desnudos, arropada en negro hasta el busto. Con trece nominaciones al Oscar, logró conseguirlo por el vestuario de Judy Holliday en *The Solid Gold Cadillac* (Richard Quine, 1956). Por supuesto, *Queen Bee*, que recibió nominación de fotografía en blanco y negro para Charles Lang no podía quedarse fuera en el vestuario de la Crawford, que también recibió nominación. Ropaje museable, ¿quién dijo que la moda la inventaron los franceses? ¿Sabe alguien dónde nació Jean-Louis Berthault? Sí, Jean Louis, que le creó a Marlene Dietrich el famoso vestido de seda que daba sensaciones de desnudez a través de las transparencias con el que impactó en Las Vegas y otros escenarios pasada ya de los cincuenta y el que vistió a Marilyn Monroe, casi le estalla el atuendo rojo lleno de pedrerías en que venía metida al dar unos pasitos cortos, aplaudida por cientos y cientos de demócratas y le canta *Happy Birthday, Mr. President* a John Kennedy en aquel famoso cumpleaños y lo que vino después, el principio de la decadencia de Camelot y sus trágicas consecuencias.

Apéndice 1

Ranald MacDougall: un escritor de primera, un director de segunda.

Después de la más o menos acogida de *Queen Bee* y sus dos nominaciones por la Academia que no tuvieron que ver con las estrellas, Joan Crawford se desentendió de MacDougall, se lanzó abiertamente en las manos de Robert Aldrich para que la dirigiera en *Au-

tumn Leaves (1956), por favor, que Nat King Cole cante la canción durante los créditos, hojitas cayendo en la pantalla, sí, ponme como una mujer mayor sin muchas esperanzas de realizarse en el amor hasta que aparece el loquito de Cliff Robertson, que la seduce, la aturde con sus traumas, le lanza una máquina de escribir que le fractura una mano, pero ella lo interna, hará lo imposible por rehabilitarlo, descubre el incesto entre el padre y su anterior esposa, no olvidar que *Autumn Leaves* es sinónimo de otoño despiadado aunque mis días, para los que se resistan a creerlo, no están todavía contados, ahora la Pepsi Cola es casi mía.

Por su lado, MacDougall insistió continuar en la aventura como director y firmó contrató nada menos que con la MGM. *Man in Fire* (1957) con Bing Crosby y la sueca Inger Stevens en su debut con 22 años solo guarda el mérito de habérsele adelantado a *Kramer vs. Kramer* (Robert Benton, 1979): la custodia de un niño, y lo merezca o no la madre a ella le corresponde, lo cual trajo felicitaciones por parte de un público enardecido en contra de Crosby, porque su hijo acababa de difamarlo como un padre abusivo y bipolar. Le siguió *The World, the Flesh and the Devil* (1959) donde después de una explosión nuclear solo quedan en la ciudad de Nueva York, un blanco, (Mel Ferrer), un negro (Harry Belafonte) y la chica (Inger Stevens de nuevo en su tortuosa carrera, se suicidó en 1970) para que se decida por alguno de los dos o quién sabe, porque fuera del set ella inclinaba la balanza hacia Belafonte, lo único atractivo del film donde un público morboso va a disfrutar las reacciones de ambos, por auténticas, lo están sintiendo en lo más profundo. Y la tercera y la vencida, *The Subterraneans* (1960), un panfleto inmisericorde sobre la generación beatnik, inspirada en la novela de Jack Kerouac, que como dijo Leonard Maltin, los estudios de la MGM no eran los más indicados para filmar esta historia no importa que la hayan adornado con verdaderos artistas del jazz como Gerry Mulligan, Carmen McRae, Art Pepper, Art Farmer y Shelley Manne. Ni siquiera por el reparto implicado merece un *time*. Oprobio, mantenerse lejos de esa cinta. Con la siguiente, *Go Naked in the World* (1961), la propaganda giró en torno al desnudo de Gina Lollobrigida que nunca apareció. Una parodia moderna de *La dama de las camelias* que no puede acabar bien si

quiere parecerse al original donde bebió, algunos rasgos *noirs* no salvan la situación a pesar de estar acompañada por Anthony Franciosa y Ernest Borgnine, el padre que le riposta, yo y los amigos de mi edad somos sus clientes. Hollywood nunca desvirtuó la belleza de la Lollo y hay que agradecérselo. MacDougall descansó por 9 años, pero volvió con las supuestas botas puestas en 1970. Su despedida, *Cockeyed Cowboys of Calico County*, es una comedia que se desarrolla en el decadente oeste cuando el progreso era irrefrenable. Concebida para la televisión, de aquí la enorme popularidad que acaparó en el público urbano y rural. El actor Dan Blocker arrastraba la fama de haber sido el equivalente del Miguelón de *Los tres Villalobos* en la serie *Bonanza* (su refrito) en la pantalla chica, pero nunca aportó nada en el cine. Nanette Fabray, esposa de MacDougall, vivía de aquel instante fugaz formando parte del trío musical, bailando de rodillas, los Triplets, junto a Fred Astaire y Jack Buchanan en *The Band Wagon* (Vincente Minnelli, 1953). Lo acompañan como pueden Noah Berry, Jack Elam y Marge Champion (la ex de Gower). Un aparte para Jim Backus, famoso por haber sido el padre de James Dean en *Rebel Without a Cause* (Nicholas Ray, 1955) y por ser la voz del incomparable Mr. Magoo en tantas y tantas tiras cómicas con este personaje cegato tomando al gato por liebre. Ranald MacDougall falleció en 1972 y fue recordado por el guión de *Mildred Pierce* y uno de los tantos escritores de *Cleopatra* (Joseph L. Mankiewicz, 1963) junto a su director, a Plutarco, a Suetonio y a Apiano, escritores de antaño que vivieron de cerca los *affairs* de la egipcia-macedónica con Julio César y Marco Antonio. De la labor de Ranald MacDougall como director trató precisamente este apéndice.

Apéndice 2
El irrepetible Jean Louis

Ademas del Oscar que ganó Jean Louis por *The Solid Gold Cadillac* (Richard Quine, 1956), porque el vestuario es un elemento imprescindible en el cine, recibió 13 nominaciones más que vamos a nombrarlas y a tenerlas en cuenta para siempre:

-*Born Yesterday* (George Cukor, 1950)

-*Affair in Trinidad* (Vincent Sherman, 1952)
-*From Here to Eternity* (Fred Zinnemann, 1953)
-*It Should Happen To You* (George Cukor, 1954)
-*A Star is Born* (George Cukor, 1954)
-*Queen Bee* (Ranald McDougall, 1955)
-*Pal Joey* (George Sidney, 1957)
-*Bell, Book and Candle* (Richard Quine, 1958)
-*Judgement at Nuremberg* (Stanley Kramer, 1961)
-*Back Street* (David Miller, 1961)
-*Ship of Fools* (Stanley Kramer, 1965)
-*Gambit* (Ronald Neame, 1966)
-*Thoroughly Modern Millie* (George Roy Hill, 1967)

El Oscar por diseño de vestuario se estableció por primera vez en 1948. Los primeros diseñadores en recibirlos fueron: en película en blanco y negro, Roger K. Furse por *Hamlet* (Laurence Olivier) y en color, Dorothy Jeakins y Karinska por *Joan of Arc* (Victor Fleming). Si se hubiera establecido mucho antes, de seguro que el armario completo de Rita Hayworth en *Gilda* hubiera estado en la lista de competidores, porque la definieron como estrella rutilante. Sin los atrevidos perifollos con los que Jean Louis vistió a *Gilda*, Rita Hayworth no hubiera conocido a Orson Welles, ni hubiera desposado a un príncipe.

38. *Texas Lady*/Historia íntima de una mujer (Tim Whelan, 1955)

No hay mejor recurso para salir de una situación embarazosa que hacerse el Iván Ivanovich Niujin de Anton Chejov en su famoso monólogo *Sobre el daño que causa el tabaco*. *Texas Lady* es una película anodina por no decir mediocre, independiente del SuperScope en que fue filmada. Sin embargo, se presta para hacer un recorrido interesante sobre su actriz principal Claudette Colbert, su director Tim Whelan y el guionista Horace McCoy.

Para la Colbert fue su penúltima película y la tercera en colores. Las dos anteriores fueron *Drums Along the Mohawk* (John Ford, 1939) junto a Henry Fonda y la epopéyica *Si Versailles m'etait conté/Royal Affairs in Versailles* (1954) del francés Sacha Guitry filmada en Francia con un reparto que incluía a casi todo el gremio de actores de su país natal incluyendo a Edith Piaf, que canta *Ah ça ira*, de instigación revolucionaria, encaramada en la cerca frente al palacio de Versailles. Claudette se despedirá del cine, por cuarta vez en colores, como un vehículo de apoyo para acrecentar la carrera del joven actor Troy Donahue, con *Parrish* (1961), de la mano de Delmer Davis, un poco cansado, ya no era el mismo de *Dark Passage* (1947) con Bogart y Bacall, *3:10 to Yuma* (1957) con Glenn Ford y Van Heflin y *The Hanging Tree* (1959) con Gary Cooper y Maria Schell en lo que se puede afirmar la mejor actuación de esta actriz alemana en el cine americano. La larga trayectoria de la Colbert comenzó en 1927 con el film silente *For the Love of Mike* bajo la dirección de Frank Capra, considerada hasta el momento como perdida. Y durante los treinta fue un rostro necesario, no por su belleza porque no lo era, sino por su innegable talento y los ardides a los que acudía para destacarlo. Por ejemplo, Claudette Colbert tenía un ángulo de la cara por el cual fotografiaba mejor y siempre que podía no

dejaba que el fotógrafo se fuera por el otro durante un primer plano, so peligro de hacer repetir la escena. De las treinta y cinco películas que rodó en esta década algunas de las más sobresalientes fueron:

-*The Sign of the Cross* (Cecil B. DeMille, 1932) donde la Colbert es Popea junto a Fredric March como Marco y Charles Laughton de Nerón a sus anchas en una algarabía histórica de las más representativas de su director, cargada de excentricidades eróticas que todavía hoy día asustan porque los romanos se la pasaban el día entero pecando dondequiera y con cualquiera. El apogeo de lo que en el cine *pre-code* se llamó "todo es lícito filmarse".

-*Torch Singer* (Alexander Hall, 1933) es un drama musical dentro del llamado *pre-code*. Claudette Colbert, madre soltera, tiene que dar a su hija en adopción y se convierte en una cantante sentimental durante los años veinte, consideradas entonces mujeres de la vida. La Colbert canta impecable con su propia voz la bautizada como absurda por la letra *Give me Liberty or Give Me Love* y fue vestida con efervescencia por el mejor diseñador de la época, Travis Barton. Ricardo Cortez de buen amante y mentor, Lyda Roberti la compañera de infortunios también madre soltera y David Manners, sin quererlo y sin saberlo el que le desgracia la vida a la Colbert son sus eficientes acompañantes de reparto. Si no hubiera sido por el feliz y traído por los pelos desenlace, *Torch Singer* hubiera quedado como un film devastador, cosa que más tarde en 1937 King Vidor logró superar en *Stella Dallas* con Barbara Stanwyck en condiciones similares de protagónica.

-*Cleopatra* (Cecil B. DeMille, 1934), al estilo del viejo Hollywood, la extravagancia art deco en su delirio pleno. Oscar de fotografía para Victor Milner. Claudette Colbert es sexy, desafía al Código Hays con algunos de sus vestuarios y está apoyada inteligentemente por Warren William como Julio César y Henry Wilcoxon de Marco Antonio. La *Cleopatra* de 1963 dirigida por Joseph L. Mankiewicz con Elizabeth Taylor como la faraona no pudo disminuirla en nada, han quedado ambas a la par con la ventaja de que la segunda hubo que reducirla a 248 minutos de una versión extendida

de cinco horas y media mientras que esta cuenta lo mismo en 100 minutos.

-*Imitation of Life* (John M. Stahl, 1934) fiel a la novela de Fannie Hurst, un melodrama que hizo época con la receta de panqueques que hace millonaria a una negra/Louise Beavers y su hija blanca, Peola/Fredi Washington, que la rechaza. Colbert es la asociada que le había dado albergue cuando Peola era una niña. Tan fuerte fue el impacto de esta cinta en Cuba que el vocablo "piola" quedó para referirse a las mujeres que llevan sangre negra, pero le gustan solo los blancos, como la famosa Cecilia Valdés de la novela titular de Don Cirilo Villaverde.

-*It Happened One Night* (Frank Capra. 1934) con Clark Gable donde juntos se llevaron el Oscar de actuación principal además de mejor película, mejor director y mejor historia adaptada. La primera película en este evento que resultó la más premiada. Todavía hoy día mantiene, entre chistes y risas, una de las escenas más grotescas de la historia del cine cuando la Colbert se saca con la uña un residuo de comida de entre los dientes y Gable la amonesta por botarlo con el hambre que estaban pasando.

-*The Gilded Lady* (Wesley Ruggles, 1935) porque marca el inicio de siete películas que filmó junto a Fred MacMurray, a cual más deliciosa comedia salvo el drama *Maid of Salem (*Frank Lloyd, 1937) que aborda el tema de la cacería de brujas allá por 1692, mucho antes de que Arthur Miller escribiera *The Crucible* (1953). Ambos, juntos, desplegaban magia cuando se enfrentaban en buena lid.

-*Private Worlds* (Gregory La Cava, 1935), en su segunda nominación al Oscar junto a Charles Boyer (que ya la había acompañado en *The Man from Yesterday*, 1932 de Berthold Viertel), Joel McCrea, Joan Bennett y Helen Vince que apoyan con fuerza este film desarrollado en una institución mental mucho antes que *The Snake Pit* (Anatole Litvak, 1948) y *One Flew Over the Cuckoo's Nest* (Milos Forman, 1975). La Colbert y Boyer volverían a trabajar juntos por tercera vez en *Tovarich* (Anatole Litvak, 1937), una

comedia política entre rusos blancos y camaradas bolcheviques con París como escenario donde el pase del vaso de agua que la Colbert escupe es antológico.

-*Bluebeard's Eight Wife* (Ernst Lubitsch, 1938) por ser el encuentro de Colbert con Gary Cooper y más que nada con el director Lubitsch. Subestimada en extremo a pesar del fascinante "toque de distinción" que caracterizó toda la obra de su director, quizás solo tenga en su contra el título, porque muchos la tomaron por un *thriller*, en vez de lo que es, una sofisticada comedia en grande, recordando ese mismo gusto del cual Oscar Wilde hizo una cátedra. Uno de los tantos guiones del famoso dúo Charles Brackett-Billy Wilder.

-*Midnight* (Mitchell Leisen, 1939) junto a Don Ameche y a John Barrymore en el epítome del divertimento, un enredo elegante detrás de otro más elegante donde nadie sobra y cada cosa en su tiempo y sitio justo. El reparto completo a gusto incluyendo a Mary Astor, Francis Lederer y la mismísima Hedda Hooper cuando le daba por ser actriz.

-*Drums Along Mohawk* (John Ford, 1939) porque es su primer Technicolor, su único trabajo con John Ford y Henry Fonda y porque esta película es un tributo a los pioneros de este país que lucharon contra los indios y los ingleses durante la guerra de independencia e hicieron posible la existencia de América. La película se construye sobre un tono épico familiar que Ford volvería a utilizar en *How Green Was My Valley* (1941). No se puede pasar por alto la actuación de Edna May Oliver que le valió una nominación al Oscar. *Hasta luego, guapo* le dice a Ward Bond antes de que cierre los ojos dándole una tierna palmada en la mejilla. Inolvidable escena, pero un año demasiado duro para las actrices secundarias donde la premiada bien merecida fue Hattie McDaniel por *Gone With the Wind* (Victor Fleming) la primera negra en obtenerlo.

Para Tim Whelan, *Texas Lady* fue su última película. De su trayectoria en el mundo del cine, sin llegar a ser un director de primera fila, se puede decir mucho y a favor siempre. Primero como guio-

nista entra en la historia del cine silente por una película de obligada cita, *Safety Last!* (Fred C. Newmeyer, Sam Taylor; 1923). ¿Y por qué? Porque la escena de Harold Lloyd colgado del minutero de un Big Ben en lo alto de un edificio ha sido una de las más divulgadas en el mundo entero. La curiosidad de cómo se filmó y la ausencia de un doble para Harold Lloyd ha sido motivo de múltiples documentales. Y como director, con 33 créditos a su haber, mantuvo una curiosa línea con un clásico a su favor. A continuación lo más sobresaliente de su obra:

-*The Murder Man* (1935) por ser el primer film de Spencer Tracy con la MGM, estudios donde permaneció por 20 años y donde obtuvo dos Oscar consecutivos: por *Captains Courageous* (Victor Fleming, 1937) y *Boys Town* (Norman Taurog, 1938). Debut de James Stewart con un primer bocadillo, *Hi, Joe*. Celebrado el final que toma por sorpresa al espectador.

-*The Divorce of Lady X* (1938), queda como uno de los mejores exponentes del período inglés de Whelan donde fue a residir hasta el estallido de la Segunda Guerra Mundial. Una comedia de equívocos de identidad en elogiado Technicolor y el encuentro de Laurence Olivier y Merle Oberon que al año siguiente ya estaban filmando en Estados Unidos la mítica *Wuthering Heights* sobre la novela de Emily Brontë bajo la dirección de William Wyler que conquistó el Oscar de fotografía para Gregg Toland. Olivier quedó para siempre como Heathcliff y la Oberon, Cathy. A pesar del éxito, nunca más volvieron a unirse. Dicen que Vivien Leigh se opuso con saña.

-*The Thief of Bagdad* (1940), una de las mejores fantasías realizadas con la Arabia de fondo. Ludwig Berger y Michael Powell también aparecen acreditados en la dirección. Los hermanos Korda en la producción. Alfombras y caballos mecánicos voladores, genios embotellados que se desplazan por el aire, ídolos danzantes y todo perfectamente creíble según la crítica donde el número tres cabalísticamente forma parte de la magia del film en muchos aspectos. La fascinación infantil cierra filas con el actor hindú Sabu en su tercera película. Un clásico.

-*International Lady* (1941), espionaje en Londres, continúa en Lisboa y termina en Nueva York con George Brent, Basil Rathbone e Ilona Massey como la cantante espía que trasmite mensajes a través de las letras de sus canciones. Sin menospreciar a Gene Lockhart como el dulce patrocinador de la Massey siendo en realidad el cabecilla de la banda de saboteadores. Un tema muy particular dentro de la filmografía de Whelan, afectado emocionalmente por el auge del nazismo, que ha sido bautizado como *soft film noir* o cine negro suave.

-*Nightmare* (1942) otra vez el espionaje en Londres, con Brian Donlevy y Diana Barrymore, la hija de John, sobrina de Lionel y Ethel. Asustada, indecisa, como el personaje que acababa de interpretar, Diana, con talento, no llegó a creer en ella misma y acabó suicidándose. Dicen que Tennessee Williams escribió para ella *Sweet Bird of Youth* que nunca pudo llevar a escena. *Nightmare* ha quedado como el mejor momento de su carrera, con solo seis créditos reconocidos. *Demasiado y muy pronto* es el título de su autobiografía escrita en colaboración con Gerold Frank, ácida, perniciosa, desnudando a una familia de actores que según su punto de vista le echó a perder la vida.

-*Higher and Higher* (1943) *y Step Lively* (1944) una detrás de otra que llevaron por primera vez de protagónico a un joven cantante de origen italiano, nacido en Hoboken, New Jersey, al cual bautizarían más tarde como "La voz". Su nombre: Frank Sinatra. Al año siguiente los estudios de la MGM se lo arrebataron a la RKO Radio Pictures que al parecer no le había puesto mucho atención y lo lanzaron por todo lo alto en *Anchors Aweigh* (George Sidney), espectáculo mayor junto a Gene Kelly, Kathryn Grayson, José Iturbi y el ratoncito Jerry, eterno perseguido del gato Tom. La suerte le seguiría a Sinatra por el resto de su vida. Una leyenda americana no solo como cantante, sino como actor dramático. En 1953 se alzaría con el Oscar secundario por su actuación en *From Here to Eternity* (Fred Zinnemann). De aquí la importancia de estos dos pequeños musicales con "La voz" en pleno despuntar.

-*Badman's Territory* (1946) es el primer encuentro de Tim Whelan con Randolph Scott, hoy por hoy el rey de los vaqueros. Para Scott, ponerse las espuelas y ajustarse la pistola al cinto fue casi una religión y con los siete oestes en que Budd Boetticher lo dirigió entre 1956 y 1960, le arrebató el cetro a los otros que abanderaron el género. Sin discusión. Pero *Badman's Territory* no es solo de Scott, sino de George "Gabby" Hayes, un rostro inolvidable de película de vaqueros menores, siempre de compinche de los estelares. Nunca le habían dado tanta categoría y aquí supo asimilarla con destreza. El tiro que recibe al final es el mejor momento de toda su carrera. Esta película, de trama incomprensible para algunos, es pura aventura sin descanso, aunque no está al nivel de tres clásicos de ese año: *My Darling Clementine* (John Ford), *Duel in the Sun* (King Vidor) y *Cannyon Passage* (Jacques Tourneur). Y si le falta el respeto a la historia poniendo juntos a Frank y Jesse James, los hermanos Dalton, Belle Starr, Sam Bass y el jefe indio Tahlequah que jamás se encontraron, ¿qué importa? Ahí radica el éxito de taquilla, que fue tal que en 1948 vino la secuela, *Return of Bad Men* (Ray Enright) con Scott de nuevo, por supuesto.

Para Horace McCoy, el guionista, *Texas Lady* es algo inexplicable, por no decir inconcebible. La culpa de todo lo malo que pueda tener este film recae sobre el trabajo hecho por él. Desde 1933 en que escribe su primer libreto, *Soldiers of the Storm* (D. Ross Lederman, 1933) de lo que sí deja constancia es que pasó por casi todos los géneros: oestes, melodramas, crimen, aventuras y por casi todos los estudios, porque ganarse la vida en Hollywood no era cosa fácil para un escritor cuya cabeza siempre estuvo puesta para las novelas policíacas bien oscuras situadas durante la Gran Depresión que tanto lo afectó anímicamente. De esa suerte de vagabundeo quedaron trabajos interesantes con directores más que interesantes como Henry Hathaway, George Marshall, Raoul Walsh y Nicholas Ray. Por ejemplo:

-*The Trail of the Lonesome Pine* (Henry Hathaway, 1936), considerado el primer film en Technicolor filmado en espacios abiertos en San Bernardino Natural Forest de California. La fotografía co-

rrió por cuenta de W. Howard Greene que ese mismo año recibió un Oscar especial junto a Harold Rosson por la labor conjunta en *The Garden of Allah* (Richard Boleslawski, 1936) donde la leyenda cuenta que las arenas del supuesto desierto de Sahara fueron teñidas de rosado para complacer a su intérprete Marlene Dietrich, que tiene un nombre altisonante en la cinta, Domini Enfilden. *The Trail...* contó con la participación de Sylvia Sidney debatiéndose entre montañas y bosques por el amor del foráneo Fred MacMurray que quiere construir un ferrocarril en la región y el de su primo Henry Fonda, entre rencillas de familias que nunca se supo desde cuándo comenzaron. McCoy jugó con la adaptación de la famosa novela de John Fox Jr. hasta donde pudo y como resultado de la aceptación que tuvo el film, al año siguiente Fritz Lang volvió a unir a Sylvia Sidney y a Henry Fonda en un *film noir* memorable e imprescindible en la lista de su director, *You Only Live Once*. La originalidad de Hathaway quedó estampada en los créditos porque estos aparecen como tallados en la corteza de los árboles. Una nominación al Oscar por mejor canción, *A Melody from the Sky*, cantada por Fuzzy Knight mientras Fonda la silba.

-*Texas* (George Marshall, 1941) con William Holden, Glenn Ford y Claire Trevor en una de las tantas veces que a Holden le afeitaron el pecho antes de aparecer sin camisa en la secuencia del boxeo casi a los inicios, uno de los momentos encomiables del film y del actor, que llegó a la cúspide cinematográfica por una fuerte dosis de encanto natural. Holden volvería a afeitarse de forma alarmante 14 años después en *Picnic* (Joshua Logan) y ya no estaba tan joven como aquí. *Texas* es una combinación de humor con drama bien contado por Horace McCoy, como le corresponde a una trama donde hay pillos de por medio. Holden y Ford, dos amigos que se llevan como hermanos, al cabo del tiempo tomarán por diferentes caminos y se encontrarán frente a frente. Holden es el descarriado, que además encenderá la pasión en la Trevor, la novia de su amigo Glenn. Hay que hacerle un aparte a Edgar Buchanan, que no solo está excelente como actor capitaneando la banda de salteadores a la que se ha unido Holden, un personaje dentista parodiando la profesión que un día estudió en la vida real sino que también canta *Buffalo Gal* a todo gusto además

de repetir a cada instante, *es una mala bicúspide*. George Marshall, Glenn Ford y Edgar Buchanan se volverían a unir en *The Sheepman* (1958), un oeste menor con clase. Como dijo alguien, *Texas* pertenece a los viejos vaqueros entusiásticos, qué bien escrito está.

-*Gentleman Jim* (Raoul Walsh, 1942) donde Errol Flynn fija la imagen del boxeador James J. Corbett con su propio rostro. Una película que sirvió para idealizar a Flynn como ídolo de mujeres y hombres y más que nada de niños que pateaban alborotados las butacas de madera de los cines de barrio en las escenas de boxeo. *Gentleman Jim* es una película clave dentro del género de boxeo y del entretenimiento, nadie quiso perderse la recreación en que Corbett derrota a John L. Sullivan como campeón de los pesos pesados. Este chico, Flynn, hizo época a finales de los treinta y los cuarenta. El caballero Jim por excelencia. En los cincuenta dio muestras que podía ser un actor de peso si se lo proponía y ahí quedaron *The Sun Also Rises* (Henry King, 1957) y *The Roots of Heaven* (John Huston, 1958). Dentro de la línea del humor, *Gentleman Jim* es una película que sale adelante no solo por la magia direccional de Raoul Walsh sino gracias a Horace McCoy, uno de sus guionistas, no le den más vueltas.

-*The Lusty Men* (Nicholas Ray, 1952) dentro de la irreconocible línea de proyectos emprendidos por su director en lo que se suele llamar ecléctico. Son algunos de sus títulos menos divulgados los que dan fe de su inconexa, pero sólida obra: su debut con *They Live by Night* (1948), *A Woman's Secret* (1949), *Born to Be Bad* (1950), *On Dangerous Ground* (1951), *Run for Cover* (1955), *Bigger Than Life* (1956) amada insaciablemente por Jean-Luc Godard y François Truffaut, *Hot Blood* (1956), *Party Girl* (1958) y *Wind Across the Everglades* (1958) poco vista y muy elogiada por aquellos que tuvieron la suerte de encontrarla en su camino, con Burl Ives y el naciente Christopher Plummer juntos. *The Lusty Men* es un paseo por el mundo del rodeo, su gente, su deriva, su debacle. Comienza con Robert Mitchum que ya está de capa caída y no quiere verse en el espejo de Arthur Hunnicutt. Vuelca todo su esfuerzo en Arthur Kennedy y de paso se siente atraído por su mujer Susan Hayward. Un oeste urbano y moderno donde el reparto completo responde a la ideología del

medio, un momentico de fama y vivir como gitanos de la montura y las espuelas, el hogar tradicional no existe. Mitchum sabe que morirá y muere de las heridas propias del oficio y en el lugar menos apropiado, donde suelen hacerlo los perros viejos que nadie quiere o les ponen atención, en un sótano. Susan Hayward sabe que su marido acabará igual y teme. Ese es el asunto de este film donde Horace McCoy participó en el guión. En las novelas que escribió, duras, de gente sin esperanzas, sus personajes mostraban las mismas similitudes.

-*Dangerous Mission* (Louis King, 1954) es quizás uno de los mejores guiones de Horace McCoy sobre una de sus propias historias. Considerado un pionero de los *films noir* en colores y en 3D, conserva el atractivo de haber sido filmado en el Glacier National Park de Montana. El reparto cuenta con tres expertos en pistolas, gángsteres y policías encubiertos: Victor Mature, William Bendix y Vincent Price; dos damas en busca de mejores oportunidades: Piper Laurie y Betta St. John; y dos principiantes meritorios con el paso del tiempo: Dennis Weaver y Walter Reed. Su director, Louis King, tenía fama animalística por el tema recurrente de los caballos: *Thunderhead-Son of Flicka* (1945), *Smoky* (1946), *Green Grass of Wyoming* (1948), *Sand* (1949) y *The Lion and the Horse* (1952) así como *Thunder in the Valley* (1947) con perros. Es cierto que sin los efectos 3D como se exhibió en muchas partes, *Dangerous Mission* pierde la espectacularidad de las avalanchas, el fuego en los bosques, los chisporroteos eléctricos y los escarpados despeñaderos de los cuales hace gala el film gracias a la técnica empleada. Pero lo más importante, este film se ha ganado un lugar destacado en ese conjunto de películas que tienen un denominador común el haber sido filmadas en un *resort* o centro turístico y entre las que merecen nombrarse: *His Kind of Woman* (John Farrow, 1951), *Second Chance* (Rudolph Maté, 1953), *Niagara* (Henry Hathaway, 1953), *The Girl in Black Stockings* (Howard W. Koch, 1957) y por supuesto, *Dirty Dancing* (Emile Ardolino, 1987).

Horace McCoy nunca recibió un reconocimiento por parte de la Academia de las Artes y las Ciencias Cinematográficas. Sí de parte de Jean-Luc Godard en *Made in U.S.A.* (1966) cuando uno de los

personajes de la cinta aparece leyendo *Adieu la vie, adieu l'amour/ Kiss Tomorrow Goodbye*. El único premio que guardó como un tesoro fue la *Croix de Guerre* que le entregó el gobierno de Francia por su heroísmo durante la Primera Guerra Mundial. Pero Horace McCoy si guarda un lugar relevante en las letras americanas del Siglo XX por su aporte al género de novelas policíacas *hard-boiled* (de hombres duros) junto a sus colegas Raymond Chandler, James Cain y Dashiell Hammett. De imprescindible lectura resultan *They Shoot Horses, Don't They?* (1935), *Kiss Tomorrow Goodbye* (1948), *No Pockects in a Shroud* (1937) y *I Should Have Stayed Home (1938)*, las tres primeras llevadas al cine, siendo casi perfecta *They Shoot Horses, Don't They?* (1969) de manos de Sidney Pollack, que cierra la desbalanceada década de los sesenta bien arriba con 9 nominaciones al Oscar y ganador Gig Young como actor secundario, anunciando ya lo que nos deparaban los setentas, dignos de detenernos ahí algún día y analizar cuidadosamente su legado, con amor, porque no cabe otra palabra.

Horace McCoy murió el 16 de diciembre de 1955. Igual que para Tim Whelan, *Texas Lady* fue su cuenta saldada con Hollywood.

39. *The Maverick Queen*/Mi amante es un bandido (Joseph Kane, 1956)

El primer film de la Republic Pictures filmado en el sistema de pantalla alargada conocido por Naturama (una respuesta de los estudios al CinemaScope y al Panavision). El segundo encuentro entre Barbara Stanwyck y Barry Sullivan, ahora en Trucolor, ambos con pistolas al cinto y la canción que da título al film abriendo y cerrando en la voz de Joni James sobre el paisaje de Durango en Colorado donde se filmó, como para anotarle un punto a favor a la película.

Su director, Joseph Kane, más conocido por dirigir a John Wayne en oestes fáciles (sinónimo de relleno), de luchar hasta la saciedad o la inverosimilitud porque Vera Ralston luciera como una estrella de peso y de poner a cabalgar numerosas veces a Roy Rogers y a Gene Autry, aquí, sin lugar a dudas, afincó espuelas con oficio de jinete. ¿Pero por qué hace usted tantos oestes? alguien le preguntó. Porque me gustan los escenarios al aire libre. Los caballos. Los vaqueros. Los buenos y los malos. Los asaltos. Me gusta eso. Y Herbert J. Yates, presidente de la Republic, en agradecimiento al esfuerzo sobrehumano que hacía por su Vera, le dio esta oportunidad. Mira Joseph, yo a ti te tengo en nómina desde hace muchos años; te guardo consideración como director, como productor, como guionista y hasta editor. Ahora trata de irte por la línea de *Johnny Guitar* (Nicholas Ray, 1954) que para mi sorpresa ha gustado tanto, para que nos respeten y que no se te olvide ponerle una canción a la altura de la de Peggy Lee en este referido, ¿te acuerdas de la letra? *"There was never a man like my Johnny, like the one they call Johnny Guitar"*.

Barry Sullivan se presenta como Jeff Younger, sobrino de Cole y Jim Younger miembros de la banda de Jesse James, cuando en realidad es un detective encubierto de la Pinkerton (agencia que se hizo famosa mundialmente por desbaratar un plan de asesinato contra Lincoln y limpiar de asaltadores a los ferrocarriles durante la conquista del oeste) tratando de infiltrarse en una banda de ladrones que entre sus cabecillas se encuentra Kit Banion, dueña de la cantina y del hotel del pueblo. Barbara Stanwyck le da vida entre lo varonil, el perfume y los encajes a Kit Banion acostumbrada a bandearse y a maltratar a los hombres, por lo que la apodan "La reina de Maverick" nombre que ostenta su local como marca registrada de guapería. Si en *Jeopardy* (John Sturges, 1953) la Stanwyck llevaba varios años de casada con Sullivan, las vacaciones que se tomaron para revivir el fuego que la domesticidad del matrimonio había casi consumido le resultaron terribles, ahora, disparándole a quien se le interpusiera y con las fichas en las manos para apostar si le entrega o no a Sullivan su corazón, aunque le cueste la vida, llevará las de perder, porque así lo había escrito Zane Grey, cuya novela de igual título, en realidad terminada de escribir por su hijo mayor, fue fuente de inspiración para esta película.

La reina de Maverick es una mujer de olfato. Ella sabe que anda entre gente churrosa, maleantes por convicción. La presencia de Sullivan la ha llevado a esas deducciones y se ha hecho sus esperanzas con él, lo pone a trabajar bajo sus faldas, se le abre por completo sin percatarse de la trampa que este le ha tendido. ¿Se dejará Barry Sullivan, el hombre que representa la ley, besar por la bandida Barbara Stanwyck? Por ahí andan las coordenadas. Para llegar a ese momento hay que seguir primero una historia llena de intrigas, y por supuesto, el asalto a un tren en marcha con Scott Brady haciendo de The Sundance Kid como el cabecilla, mucho antes de que Robert Redford inmortalizara al personaje. Luego hará su aparición Howard Petrie recreando a Butch Cassidy, que no tiene nada de la simpatía que Paul Newman le incorporaría al personaje años más tarde. En esta trama, los dos son un par de pérfidos sin redención, que no ven con buenos ojos a Sullivan, porque ese no es de los nuestros, se ve a la legua, peor cuando la reina de Maverick ya no quiere saber nada de Scott Brady,

su antiguo amante y lo manda a bañarse, cosa que antes de aparecer Jeff Younger no le molestaba. Desarmada por los sentimientos, sospechando que Younger/Sullivan no es un malhechor, le pide que se marche y sin poderse contener lo agarra por los hombros, ella está vestida de vaquero, y lo besa. Joni James en *off* entona la melodía para enfatizar el único momento romántico del film. Ella cabalga y cabalga -en la vida real Barbara tenía fama de buena jinete y lo demostró en casi todos sus oestes anteriores, *Annie Oakley* (George Stevens, 1935), *Union Pacific* (Cecil B. DeMille, 1939), *The Great Man's Lady* (William A. Wellman, 1942), *California* (John Farrow, 1947), *The Furies* (Anthony Mann, 1950), *The Moonlighter,* (Roy Rowland, 1953), *Cattle Queen of Montana* (Allan Dwan, 1954) y *The Violent Men* (Rudolph Maté, 1955)- hasta que se encuentra con The Sundance Kid, que despechado, jura matarla. Acción de la buena donde Scott Brady se despeña por un farallón, que no muere y logra dar el soplo del infiltrado. Descubierta la identidad de Sullivan, la reina de Maverick, no importa lo que él sea, yo lo defenderé con "mi" muerte si es necesario, entra a la cabaña donde lo tienen prisionero, se le lanza encima y lo besa, sin canción de fondo esta vez. Barbara Stanwyck dará su vida, como prometió, por Barry Sullivan y este se quedará con la otra, Mary Murphy, una actriz opacada que tuvo su minuto de gloria al lado de Marlon Brando en *The Wild One* (Laslo Benedek, 1954), ven bobita, vamos a divertirnos y acababa de estar mucho mejor en *The Desperate Hours* (William Wyler, 1955). Como anticipamos, Joni James canta de nuevo: *I'll tell you the tale of the Maverick Queen, most dangerous woman the West's ever seen...* Y esta clase de película sin grandes pretensiones resulta encantadora cuando se cuenta, rejuvenece a los que fueron adolescentes durante su estreno. Y eso que algunos detalles se obviaron en la narración para no fastidiar demasiado al lector, como el verdadero inicio en que Lucy Lee/Mary Murphy dirigiéndose a Rock Springs para vender su ganado se topa con Barry Sullivan, que pide incorporarse al grupo por un plato de comida, recelosa de que sea un malhechor, pero a su vez atraída por el porte que viste lo acepta y... para qué seguir.

Quien no haya visto *The Maverick Queen* con el esplendor del Naturama y un preservado Trucolor, que busque debajo de la tierra la copia fiel al original y luego la juzgue. No deje que lo tomen de chivo expiatorio para malograrla.

40 *Julie*/Julia
(Andrew L. Stone, 1956)

Doris Day es Julie y está recién casada en segundas nupcias con Louis Jourdan después que su primer marido aparentemente cometió suicidio. ¿O fue Jourdan, el celoso que la hace correr desesperadamente por el interior del Country Club al cual ahora pertenece de ociosa, el asesino? Ante el peligro que este chico apuesto, pero enajenado además de concertista le pueda hacer daño con sus celos, se monta en un carro, él la alcanza, se le cuela dentro y en unos minutos de verdadero terror le afinca el acelerador, la película parece tomar matices espectaculares si no fuera por una narración en *off* de la Day, que en una especie de programación radial le dice al radioyente, perdón, al espectador, y ahora corro, y me asusto, se interpone un camión, estamos a punto de volcarnos, él frena, para colmo la música se encarga de poner en ascuas al público. Julie se encuentra con su amigo Barry Sullivan, que no se sabe bien si una vez la pretendió y todavía esconde intenciones de procurarla. Barry le afirma que él está casi seguro que Jourdan tuvo que ver con la muerte de su primer esposo. Sí, él estaba ese día en la casa, le dice ella. Pero hay que conseguir una confesión, no tengo pruebas. Y Julie se las arregla para esperar la hora de la cama y en un abrazo sutil Jourdan le confiesa al oído que mató, luego no se sabe lo que ocurre entre ambos porque en la próxima escena ya es de día y Julie trata de huir. Lo convence que tiene que ir a la ciudad, ellos viven en un lugar bellísimo pero muy apartado, se ve el mar de fondo desde un acantilado donde acercarse demasiado sería peligroso. Julie está desesperada por escapar, no tiene mucho tiempo, sin embargo sabiendo que él está al acecho se entretiene en hacer la maleta, recoger crema para la cara, el cepillo de dientes, y arreglarse el pelo cada dos minutos porque no puede perder la compostura, mucho menos la feminidad.

Julie logrará escapar, denunciar el caso a la policía. Por falta de pruebas, puras conjeturas, se verá obligada a cambiar de identidad, retomar su antiguo oficio de aeromoza e irse a vivir con una compañera de oficio. Louis Jourdan sabe que saliéndole detrás a Barry Sullivan dará con ella, porque no hay quien le quite de la cabeza que entre esos dos se está gestando algo físico. Lo embiste en una carretera, le da un tiro, consigue la dirección donde se esconde Julie. Lo que sigue es un juego de gato y ratón, donde por azar Julie deberá cumplir con su trabajo de aeromoza en un vuelo nocturno imprevisto. Santos cielos, Louis Jourdan ha logrado infiltrarse en ese vuelo. Descubierto por un aviso de la policía que ha sido notificada del peligro que corre Julie gracias a que Sullivan no ha muerto, lo que se desencadena a bordo es una confrontación en la cabina que origina la muerte del piloto, herido el copiloto y muerte también, afortunadamente, de Jourdan. Para evitar la catástrofe total Julie no tendrá otra alternativa que hacerse cargo de la nave y aterrizar, con una sangre fría espantosa producto del terror que la inunda, en pista segura, sin un solo percance. La canción titular que debió escucharse en ese instante brilló por su ausencia.

Julie, dirigida por Andrew L. Stone, es un truco. Tan así, que figura entre las 100 más disfrutables malas películas jamás hechas. Andrew L. Stone, en el mundo del cine desde 1918, se inició como director de cortos silentes, pero su reconocimiento se debe a un increíble musical con un reparto completo de negros que aún sigue nombrándose con sumo respeto, *Stormy Weather* (1943) y que catapultó a la fama a Lena Horne e hizo de la canción titular su carta de presentación a pesar de haber sido estrenada por Ethel Waters. Solo Lena Horne le puso nostalgia y tristeza a esa melodía emblemática de Harold Arlen con letra de Ted Koehler. *Stormy Weather,* el film, es un festival de música donde un brillante elenco se despacha de gusto en cada una de sus apariciones. Entre ellos Bill Robinson, Fats Waller, Cab Calloway y su orquesta del Cotton Club, Katherine Dunham y su troupe de bailarines, Mae Johnson, los Nicholas Brothers, Ada Brown, los Tramp Band y Dooley Wilson, el mismo que en *Casablanca* (Michael Curtiz, 1942) le canta a Ingrid Bergman *as you remember this...* A pesar de los años, *Stor-*

my Weather sigue siendo mucho. Un amante del cine no se puede morir sin verla.

Sin embargo, un hombre que se mantuvo activo en el mundo del cine hasta 1972, su nombre es cita obligatoria por más de una razón aparecida mucho después de *Stormy Weather*. Y es que en la década del cincuenta y principio de los sesenta, Andrew L. Stone giró su temática hacia el *film noir* de bajo presupuesto, casi artesanal, pero con estrellas de oficio que le levantaron la puesta. *Highway 301* (1950) con Steve Cochran, *Confidence Girl* (1952) con Tom Conway, *The Steel Trap* (1952) con Joseph Cotten y Teresa Wright, *A Blueprint for Murder* (1953) con Joseph Cotten y Jean Peters, *The Night Holds Terror* (1955) con Jack Kelly y Vince Edwards, *Julie* (1956) como asunto que nos motiva, *Cry Terror!* (1958) con James Mason, Rod Steiger e Inger Stevens, *The Decks Ran Red* (1958) con James Mason, Dorothy Dandridge y Broderick Crawford, *The Last Voyage* (1960) con Robert Stack, Dorothy Malone, Edmond O'Brien y George Sanders y *Ring of Fire* (1961) con David Janssen, aclamado más tarde por la serie televisa *The Fugitive* (1963) están para dedicarles una discusión amena con un factor común, variedad de aderezos a mano suelta, poca credibilidad a veces y efectismo gratuito. Lo cual no le invalida los aportes pioneriles al cine de desastre que tan visionariamente desarrolló en *Julie* poniendo a la aeromoza/Doris Day a manejar un avión mucho antes que sucediera en *Airport 1975* (Jack Smight, 1975) y la divina bufanada *Airplane!* (Jim Abrahams, David Zucker, Jerry Zucker, 1980) al igual que un viejo crucero haciendo aguas y pasajeros atrapados en *The Last Voyage* que bastante influyó en *The Poseidon Adventure* (Ronald Neame, Irwin Allen, 1972). O el tema de moda en este Siglo XXI cuando un terrorista amenaza volar una línea doméstica de aviación si no le pagan un rescate en *Cry Terror!*

Andrew L. Stone se despide del cine retomando la temática musical que tanta fama le proporcionó. En 1970 filma *Song of Norway* en Super Panavision 70 mm como respuesta a *The Sound of Music* (Robert Wise, 1965). *Song of Norway*, inspirada en la opereta de Edvard Grieg del mismo nombre corrió con la mala suerte de que en

su camino se interpusiera la crítica Pauline Kael que la destrozó con vehemencia masoquista. Y en 1972 se despide con *The Great Waltz*, la última película filmada en Cinerama que no tiene nada que ver con *The Great Waltz* (Julien Duvivier) de 1937, pero sí un *remake* de *The Great Waltz* (Bill Hobin, Max Liebman, 1955) que trata de la vida de Johann Strauss hijo, bien llevada por Horst Buchholz, un actor alemán de tamaño éxito en su primer film extranjero, *Tiger Bay* (J. Lee Thompson, 1959), luego el oeste clasificado de épico *The Magnificent Seven* (John Sturges, 1960) y la inmoral, ácida y perturbadora *The Savior/Le sauveur/El salvador* (Michel Mardon, 1971).

Andres L. Stone falleció el 9 de junio de 1999, a la edad de 96 años. Si no hubiera sido por el anuncio de que su casa se puso en venta, su muerte hubiera pasado inadvertida. Fue entonces, solo entonces, que se reconocieron sus méritos. Se hizo mención a su capacidad como director, escritor del guión y productor al mismo tiempo junto a su primera esposa Virginia L. Stone, editora y coproductora, que los caracterizaron como el primer matrimonio de realizadores de Hollywood. Andrew L. Stone desarrolló el concepto de filmar en locaciones, incorporando los sonidos naturales y el mínimo de iluminación artificial. Esa es su gran contribución al cine. Recordar de nuevo que las escenas finales de *Julie* ocurren en un avión de verdad, al igual que el crucero en *The Last Voyage* y el subterráneo de Nueva York en *Cry Terror!* Para muchos el rey de los *thrillers* ágiles con buena dosis de suspenso.

Para Stone, *Julie* siempre estuvo entre sus filmes favoritos. Le conquistó una nominación al Oscar como mejor guión original y por la canción *Julie* interpretada por Doris Day, a pesar que solo se escuchan tres líneas de la misma durante los créditos. Para Doris Day quedó como la vez que manejó un avión, en el mismo año que Alfred Hitchcock le dio toda la responsabilidad de *The Man Who Knew Too Much* cantando *Qué será, será* aterrorizada y salió ilesa. Todo esto después que el año anterior había personificado a Ruth Etting en *Love Me or Leave Me* (Charles Vidor), a la altura de James Cagney, su contrapartida. Para Louis Jourdan fue una experiencia única desarrollarse como un psicópata. Él siempre había escondido una ambi-

valencia andrógina en su personalidad que le encajaba a la perfección en el papel, su forma de mirar aterciopelada era un caso de interés para cualquier psicólogo sin tapujos según la mente desfigurada del espectador dentro de una sala oscura. Y para Barry Sullivan, nada como el vestuario en que lo enfundaron, observar la cantidad de tela empleada en el corte de los pantalones. Con este film, Barry Sullivan volvió a filmar con los estudios MGM, pero para despedirse. Atrás quedaban los papeles de apoyo y volvería a ser el principal que tanto se merecía. Tenía entonces 44 años de edad y su siguiente aparición fue un oeste polvoriento, con pantalones ajustados y cara con barba de varios días donde se refociló a plenitud.

Trivia

En 1944, Andrew L. Stone dirigió un desfile musical de celebres intérpretes de la música, la danza y la comedia entre los que se encuentran Sophie Tucker, Cab Calloway y su banda, Dorothy Donegan, The Pellenberg Bears, The Christianis, Woody Herman y su banda, David, Lichine The Flying Copelands, Johnson Brothers, The Hoberts y el mismísimo W. C. Field con Eleanor Powell y Dennis O'Keefe aderezando la trama. Título: *Sensations of 1945*. El baile de Eleanor Powell con un caballo es histórico, enfureció a la MGM que se creía dueña de los musicales en grandes proporciones y este venía de la United Artists. No pasar por alto tanta efervescencia desmesurada.

41 *Dragoon Wells Massacre*/ Masacre en el pozo de la muerte/ Masacre en Pozo Dragón (Harold D. Schuster, 1957)

Un oeste confuso. Entiéndase por confuso que no sabe lo que busca, a dónde se dirige, o si nos están tomando el pelo con el término de originalidad porque desde *Stagecoach* (John Ford, 1939), el antecedente más notable, unir gente de distintas ralaeas y calañas y ponerlas en una situación difícil durante la alborada del Oeste, acechados por los indios para subirle el color al asunto, ha sido el pan de cada día en este inagotable género. Ahora, la pregunta a responder es, ¿quiénes se verán envueltos en ese avatar y cómo y cuántos saldrán con vida?

Harold D. Schuster, su director, que después de salir beneficiado con la dirección de *Loophole* (1954) se impulsa con *Finger Man* (1955), una pieza clave del cine negro de los cincuenta convirtiendo a Frank Lovejoy en un *homme fatale* y a Peggie Castle en la prototípica mujer de perdición, no hay quien le quite una bala de encima, logra sacar adelante este oeste por dos cosas: el uso del CinemaScope en color De Luxe igual al de la 20th Century Fox y la fotografía de William H. Clothier, un favorito de reconocidos directores con pistolas entre los que se encontraban John Ford (*Fort Apache*, 1948) más de una vez, William A. Wellman (*Track of the Cat*, 1954) y Budd Boetticher (*Seven Men from Now*, 1956) para unírseles más tarde Gordon Douglas (*Fort Dobbs*, 1958), John Wayne (*The Alamo*, 1960), Sam Peckinpah (*The Deadly Companions*, 1961), Michael Curtiz (*The Comancheros,* 1961), Raoul Walsh (*A Distant Trumpet*, 1964) y Howard Hawks (*Rio Lobo,* 1970).

Producida por Allied Artists, antigua Monogram, que más que estudios estaba considerada una factoría de enlatados sin ningún control de la calidad, *Dragoon Wells Massacre* logra salir adelante gracias a los factores señalados anteriormente y a un reparto de oficio dando lo más que puede, que lo hace requetebién. Barry Sullivan aparecerá antes del título seguido por Dennis O'Keefe, Mona Freeman y Katy Jurado, tres nombres que traían debajo del brazo buenas cartas de presentación. Dennis O'Keefe ahora en su declive después de haber sobresalido durante los cuarenta en películas de culto como *The Leopard Man* (Jacques Tourneur, 1943) y dos imprescindibles Anthony Mann: *T-Men* (1947) y *Raw Deal* (1948), además de codirigir junto a Montgomery Tully la primera y única película en 3D que filmaron los ingleses, *The Diamond Wizard* (1954). Mona Freeman se vanagloriaba de su participación en *Angel Face* (Otto Preminger, 1952) junto a Jean Simmons y Robert Mitchum y *Battle Cry* (Raoul Walsh, 1955) con un pretencioso reparto donde acaparó a Tab Hunter como galán. Y Katy Jurado, un carácter de mucha fuerza en México, que le levantó *El bruto* a Luis Buñuel a límites de erotismo inimaginables al morderle el pecho a Pedro Armendáriz mientras le cosía un botón, en Hollywood no había pasado inadvertida ni en *High Noon* (Fred Zinnemann, 1952) ni mucho menos en *Broken Lance* (Edward Dmytryk, 1954) por la cual recibió una nominación al Oscar. De los secundarios, Casey Adams cumple hasta el final porque se queda vivo y Trevor Bardette hace un simpático alguacil que se lo juega todo en cualquier circunstancia, hasta la estrella de metal que lleva puesta, efímera representación de la justicia. Pero son Sebastian Cabot, el que una vez fue padre de Julieta en la versión de 1954 de Renato Castellani y Jack Elam, un rostro para revolver el miedo, los que acaparan la atención, especialistas en hacer temblar a los principales no importa el lugar donde los pusieran.

¿La historia? Dijimos que podía ser la misma a otras ya mencionadas, pero contada de manera diferente o salpicada con detalles originales. Comienza con una carreta de presos que conduce a Barry Sullivan y a Jack Elam a la cárcel definitiva, de donde no deberán salir jamás porque se habla hasta de ahorcarlos, ¿o habrá una justificación final para redimirlos? ¿o darán la vida en un acto

de heroicidad? Por otro lado, otra carreta conducida por Sebastian Cabot, que no es ninguna mansa paloma, ve auras tiñosas en el cielo, se topa con una carnicería de soldados hecha por los indios. Ni presto ni perezoso le va a cortar el dedo a un muerto para arrancarle un anillo, este film tiene sus atrevimientos, como muchos filmes de bajos presupuestos ávidos de público. Pero Dennis O'Keefe ha quedado vivo y entonces se contiene. Cuando se le ocurre eliminarlo, por los mismos pájaros de mal agüero que siguen merodeando la carnada, llega la carreta de los presidiarios, detrás una diligencia con Mona Freeman, su novio y Katy Jurado, que prefiere e insiste que la llamen Madame, típica respuesta de una "artista" con larga escuela de la vida. Todos deben estar unidos, dice O'Keefe, para hacerle frente a los apaches y hay que dirigirse a Dragoon Wells en busca de ayuda y donde guarecerse. Presentados los ingredientes, a disfrutar durante 88 minutos las aventuras y desventuras de este grupo tan heterogéneo como el de *Stagecoach*, que mencionamos al principio y que si nos remontamos un poco más lejos tiene sus orígenes en el cuento *Boule de suif/Bola de sebo* de Guy de Maupassant, con otras adaptaciones y variaciones en el cine además de *Stagecoach* como *Boule de suif/Pyshka* (Mikhail Romm, Unión Soviética, 1934), *La fuga* (Norman Foster, México, 1944), *Mademoiselle Fifi* (Robert Wise, 1944) un emparedado del cuento titular con *Bola de sebo*, *Boule de suif* (Christian-Jaque, Francia, 1945), *The Journey* (Anatole Litvak, 1959), el *remake* de *Stagecoach* (Gordon Douglas, 1966) y *Hombre* (Martin Ritt, 1967).

A mitad de camino, después de sufrir algunas bajas, los recién encontrados arribarán a una estación de peaje de diligencia masacrada por los apaches. La única sobreviviente es una niña que dará lugar a uno de los momentos más fuertes del film cuando secuestrada por un indio, Jack Elam corre a rescatarla y al grito de ella entre los arbustos, reapareciendo en brazos del presidiario, el grupo piensa que ha sido víctima de un depredador sexual. Suerte que Elam viene con un cuchillo clavado hasta lo último en la espalda de su pelea con el indio y así se limpia de las dudas porque como le había dicho a Sullivan en un momento de confesiones de hombre a hombre, los problemas le vienen fáciles a los tipos feos como yo.

Si *Dragoon Wells Massacre* logra salir adelante no es solo por el trasfondo de Maupassant en el guión de Warren Douglas, sino en la calidad de los diálogos que desarrolló para que cada uno de los participantes tuviera sus cinco minutos de esparcimiento venéreo. Warren Douglas, como actor, guardaba una lista de más de 60 créditos, incluyendo los protagónicos de *Incident* (William Beaudine, 1948), un mítico *film noir* de segunda categoría y la película más corta, 49 minutos, realizada por la Warner Bros: *Murder on the Waterfront* (B. Reeves Eason, 1943). Warren Douglas sabía perfectamente lo que quedaba bien en boca de quien y estas son algunas buenas situaciones dentro de la historia:

-Lamento que esta compañía no sea tan buena, le dice el alguacil a Mona Freeman en forma de excusa, suponiéndola una dama honorable. Barry Sullivan, el presidiario que anda por la libre porque su ayuda es imprescindible para defenderse de los indios, se les cruza en ese momento y exclama, conociendo el paño a la legua: Pudo ser peor.

-En un descanso, Katy Jurado le extiende la mano a Sullivan y le dice: Usted puede llevarme hasta la casa, *mi querido bandido* (en español esto último), pero solamente hasta la puerta.

-¿Necesita compañía, capitán? le pregunta la Jurado a Dennis O'Keefe mientras se acomoda las medias negras más allá de las rodillas. No, no creo. Si consigue tiempo, capitán, regrese y venga a verme.

-Mona freeman no puede soportar que la Jurado se besuquee con Dennis O'Keefe, al que ella ha despreciado. Cuando esta le pasa por delante le tira en cara si es que se le ha metido en la cabeza y la Jurado le previene, no me obligues, princesa, no me obligues... ya hace mucho tiempo tú te enamoraste de él. La Mona le pone una zancadilla y la tumba. Estoy muy feliz de lo que pasó, responde Katy, seguido de una bofetada y se van al suelo como un par de gatas en celo. No se meta nadie, déjenlas solas, grita O'Keefe desde lo alto del mirador. Sullivan y el alguacil continúan con su juego de cartas.

Dragoon Wells Massacre termina bien, como el público esperaba. De cómo lograron sacarse a los indios de encima es el interés por verla que dejamos abierto. Sí les anticipamos que Sullivan queda suelto, a deambular en su libertad por todo ese paisaje infestado de indios, que en realidad era su territorio. Y sorpresa, Mona Freeman, en un ataque de sentimentalismo hormonal, pone riendas a su caballo para seguirlo.

En todo momento Paul Dunlap vistió el film de música barata del oeste, de la que millones de veces oímos en las cintas dominicales, pero con una variante, mezclada con los gorgoritos de la Richard Wagner Chorale para hacer la diferencia. En resumen, no un oeste de envergadura o de tesis, aunque si curioso y bien rematado. El fuerte olor del sudor de los personajes queda flotando en el ambiente por largo rato.

42 *The Way to the Gold*/Herencia de un condenado (Robert D. Webb, 1958)

Si alguien espera que al final de esta película los "buenos" entre comillas, por el hecho de ser las estrellas principales del film, se quedan con el oro, qué mal los veo. No se tomen la menor oportunidad de hablar del asunto porque saldrán confundidos, sin reparación mental posible. Robert D. Webb, a su haber, solo tiene peliculillas de entretenimiento, favorecidas muchas por el Technicolor que les ponía como en el caso de *Beneath the 12-Mile Reef* (1953) pionera del CinemaScope, filmada en los cayos de la Florida y bajo el sello de la 20th Century Fox para que Robert Wagner y Terry Moore se divirtieran sin límites. Por desgracia, *The Way to the Gold* es en blanco y negro, por la falsedad de asemejarla a un *film noir*, que no lo es. La fotografía corre a manos de Leo Tover, que parece no haberse sentido ni cómodo ni seguro sin el uso del color para una película que lo requería y donde los exteriores hacia el final de la trama lo necesitaban. Tover había experimentado con el color en *Untamed* (Henry King, 1955), filmada gran parte en África del Sur con multitudinarias escenas de tribus en su apogeo, lanzas, barullo, polvaredas. A su favor ya guardaba dos nominaciones al Oscar en cinematografía en blanco y negro: *Hold Back the Dawn* (Mitchell Leisen, 1941) y *The Heiress* (William Wyler, 1949) donde la intimidad del drama, sobre todo en *The Heiress,* no aceptaba color que lo distrajera. Cuando los recursos y la trama se lo permitieron, tanto en oestes de espacios bien abiertos, *The Tall Men* (Raoul Walsh, 1955) filmada en Durango, México como en comedias, *The Lieutenant Wore Skirts* (Frank Tashlin, 1956) a nivel de pura escenografía de estudio el uso del color ayudó a levantar la puesta. Y el toque de espectacularidad, por así decirlo, llegó a la cumbre con *Journey to the Center of the Earth*

(Henry Levin, 1959) donde Julio Verne, de moda en los cincuenta, quedó bien parado. Y si hemos empezado por la fotografía, ¿queda algo para el resto de los componentes?

Para Jeffrey Hunter, el actor principal, no fue nada excepcional. A pesar de que ya tenía a su haber la participación en una de las obras maestras de John Ford, *The Searchers* (1956), junto a John Wayne y el haber interpretado de manera poética a Frank James en *The True Story of Jesse James* (Nicholas Ray, 1957) junto a Robert Wagner como el occiso. Durante casi toda la década del cincuenta Jeffrey Hunter estuvo a la sombra de la 20th Century Fox, donde debutó con crédito en *Call Me Mister* (Lloyd Bacon, 1951) junto a Betty Grable y Dan Dailey. Era una de las promesas jóvenes que junto a Robert Wagner servían como respuesta de dichos estudios a los Rock Hudson y Tony Curtis de la Universal-International. Con anterioridad, los estudios habían depositado la atención en Dale Robertson y Rory Calhoun con filmes como *Lydia Bailey* (Jean Negulesco, 1952) y *The Way of a Gaucho* (Jacques Tourneur, 1952) respectivamente, pero muy pronto estos chicos se independizaron enfrentándose a un camino mucho más arduo. Robertson, relegado a oestes, probó suerte en Italia con *Anna di Brooklyn* (Carlo Lastricati, 1958) junto a Gina Lollobrigida y Vittorio de Sica y Calhoun, intrépido y ambicioso, participó por todo lo grande en un reconocido épico de espadas, faldas y sandalias bautizado como *peplum, El coloso de Rodas* (1961), primer film que dirigió nada menos que Sergio Leone y donde inicio una estética muy suya.

En *The Way to the Gold*, Jeffrey Hunter es un presidiario a punto de salir que recibe el soplo de un oro escondido producto de un asalto por un compañero moribundo de celda el cual le ha tomado amistad. Cuando sale, la viejita Ruth Donnelly se le acerca para quitarle la etiqueta del saco, cuya presencia no está ahí puesta por accidente. Avanza sin saber que está siendo vigilado a distancia por un segundo sujeto extraño, Neville Brand en su papel de medio retrasado. Así se dirige en ómnibus al encuentro con su destino: Glendale, Arizona, donde fue filmada parte de la película. Que el ómnibus atraviese la presa Hoover es una clave del desenlace que le espera al protagonis-

ta. Jeffrey Hunter disfrutará sus primeras horas de libertad en un parque de diversiones, practica lanzar la pelota y se lleva un osito como premio. El viejo Jacques Aubuchon con un tabaco en la boca es el tercer sujeto en seguirlo con sigilo. Algo nos dice que estos tres individuos andan detrás de lo mismo, el oro y que si saben de la existencia de Hunter es porque tuvieron que ver con el robo, pero no saben del sitio. Osito en mano, Hunter se dirige al City Pig Diner, un lugar donde la juventud se reúne a bailar rock and roll. La camarera Sheree North masca chicle y lee una revista no dándose por enterada de la nueva presencia. La North interpreta el papel con ridiculez extrema. A los chasquidos de los dedos del usuario le responde que el lugar está cerrado, pero acaba sirviéndole un emparedado de mala gana y una cerveza de lata. Le queda tan mal la actuación que uno llega a pensar que lo hace a propósito. Se quedan solos y él ha bebido más de la cuenta. Entonces Philip Ahn, el actor coreano americano que de tantos apuros como oriental salvó al cine y a la televisión de la época, dueño del local, llega a cerrar la caja. Y Jeffrey Hunter, que para haber estado en la cárcel es demasiado educado, se marcha. En su regreso a casa Sheree North primero tropieza con un muñeco y luego con Jeffrey que ha sido golpeado. Llevándolo a la enfermería, Jeffrey Hunter tendrá su primer encuentro con el alguacil Barry Sullivan, que le pide a la North que lo aloje en la casa de huéspedes de los Williams, donde ella vive, metiéndolo a sabiendas en la boca el lobo porque la vieja y sus dos hijos son los mismos que desde el inicio lo andan husmeando. Al siguiente día, Joe Mundy, que así se llama Jeffrey Hunter, descubre que la pobre North para sobrevivir tiene dos trabajos. Durante el día, ella atiende la cocina y los desayunos en la casa de huéspedes. Joe Mundy parece no percatarse que a dondequiera que va los Williams lo siguen y así conoce al cuarto miembro de la familia, el tío medio loco Walter Breenan, que en las afueras donde vive lo recibe a pedradas tratándose de hacerse el gracioso resultando un sangrón, muy lejos de aquel cojo que hizo las delicias junto a Bogart en *To Have and Have Not* (Howard Hawks, 1944) con su famosa cita *"Was you ever bit by a dead bee?"* y los tres Oscar secundarios obtenidos por *Come and Get It* (William Wyler, Howard Hawks, Richard Rosson; 1935), *Kentucky* (David Butler, 1938) y *The Westerner* (William Wyler, 1940). En este punto del film se puede parar uno

un segundo para pensar, no estamos frente a nada serio que nos atrape. Si se sigue es a nuestro riesgo y cuenta. Pero seguimos y de regreso al pueblo, Joe Mundy será obligado a visitar a Barry Sullivan, aficionado a la pesca de cualquier tipo, lo mismo peces que el oro del cual anda detrás. Barry Sullivan es el único personaje que tiene bien definido sus propósitos, y solo está creando las condiciones para que Joe Mundy lo lleve hasta el botín. Del resto de los cómicos rufianes, aunque pueda que a alguno se les escape un tiro, él sabrá cómo ponerlos a raya. Joe Mundy y Henrietta, así se llama Sheree North, comenzarán a romancear buscando como pretexto las humillaciones. Él le echará en cara de cómo es posible que con dos trabajos lleve puesto unos zapatos tan baratos. Después de un primer beso robado por no dejar, regresan cada uno por su cuenta a la casa de huéspedes donde la señora Williams y sus hijos, abatidos por el calor se resarcen bebiendo cerveza en la mejor escena de todo el film, con una Ruth Donnelly memorable en su última aparición en el cine. Ella, que su marido había participado en el robo y resultó muerto sin decirle del escondite, sueña con ser rica y comenzará a entonar acompañada por sus hijos Neville Brand y Jacques Aubuchon la tradicional canción del medio oeste *In the Sweet Bye and Bye*, que no puede faltar en el repertorio de ningún cantante *country* y que Loretta Lynn, la hija del minero, la incorporó más de una vez en su repertorio como señuelo para que el público la acompañara.

Mundy se ganará el amor de Henrietta después de salvar a un perrito atrapado en un tráiler que se hundía en una playa improvisada en un lago artificial creado por la presa. En trusa, de pie con las piernas abiertas y las manos en la cintura, Sheree North observará el rescate embobecida. El cambio de personalidad de la North es tan asombroso que uno tiene que reconocer el esfuerzo que ha hecho esta actriz para lograrlo, la que una vez se manejó por la 20th Century Fox como sustituta de Marilyn Monroe si esta insistía en seguir de impertinente y que con solo un número de baile en extremo *sexy* o medio porno, *Shake, Rattle and Roll* le roba a Betty Grable la película *How to Be Very, Very Popular* (Nunnally Johnson, 1955) así como en *The Best Things in Life Are Free* (Michael Curtiz, 1956) a Gordon MacRae, Dan Dailey y Ernest Borgnine con el número *The*

Birth of the Blues. Con los años, la North no solo demostró ser una actriz equilibrada y persistente, sino solicitada. Don Siegel le rogó su participación para dos de sus locuras mayúsculas: en *Madigan* (1968) y en *Charley Varrick* (1973), ambas de tres estrellas y media según el criterio de Leonard Maltin. Después del incidente del perro la película comienza un ritmo diferente, el que el público hace rato esperaba. Sheree North se calza zapatos nuevos, insiste en que Jeffrey Hunter le hable, lo toma del brazo, lo comienza a conquistar y salen a pasear en bote bajo la luz de la luna de plata. Un romance sincero estalla entre esta mujer humilde de escasa educación y el forastero que acaba de salir de la cárcel, vigilado siempre de cerca por Neville Brand y de lejos por Barry Sullivan. Bajo la amenaza de una lluvia repentina se dan el primer beso de mutuo consentimiento y ardor, ya están listos para quererse. Llegan mojados a la casa y en la misma puerta de la habitación de Henrietta dan rienda suelta a la pasión con otros besos más atrevidos, pero… él no entrará a su cuarto en lo que a todas luces parece que ella guarda muy bien su virginidad, o no está decidida a entregarla por segunda vez tan a la ligera. Jacques Aubuchon, el Williams mayor, lo espera en su habitación y la palabra oro deletreada con cuidado entra en escena. Las cartas han sido puestas sobre la mesa. Ahora a ver cómo se desarrolla el juego. La primera tirada tiene lugar en el sótano de la casa con la familia Williams, incluyendo al tío Walter Breenan que tiene nubladas en su cabeza varias cosas del asalto. Ese oro le pertenece a ellos, que lo han estado esperando cerca de treinta años. Mundy se defiende con que no recuerda y hay un pequeño espacio abierto para que haga memoria en la próxima partida que no debe dilatarse. Ya en su cuarto, se encuentra a Henrietta en su cama, cree que ella también está detrás del oro, pero aclarado el equívoco muestra sus cartas, el amor que siente por ella, el haber estado preso por un homicidio que no cometió y el camino hacia el oro perfectamente claro en su mente del que no va a desistir ni por un segundo. ¿Y si todo ha cambiado? dice ella. El oro está allí, fijé el sitio con enfermiza obsesión. Como el corazón de un inocente no conoce de limitaciones, Henrietta ofrecerá sus ahorros para conseguir un jeep y con una estratagema utilizando una carrera de caballos de coartada, se le

escaparán a la familia Williams, pero no al sheriff que los persigue hasta donde puede. Sin embargo, en la ruta al oro, con escopeta en mano, los nada fáciles Williams los están esperando y Mundy se verá obligado a confesarles el sitio que es corroborado por el tío Walter Breenan en un segundo de lucidez de su mente perturbada. Todos correrán uno por uno frente a la cámara con el desparramo de la ambición en el rostro, más si recuerdan que al inicio se habló de la presa Hoover como construcción clave para desentrañar la trama, serán partícipes de la desilusión que los toma por sorpresa. ¿Quién se iba a imaginar que las aguas contenidas en diferentes embalses inundarían el escondite del oro? Mentiroso, mentiroso, le gritará enajenada Mamá Williams a Mundy para que su hijo Neville Brand lo mate en un esfuerzo vano de mantener viva la ilusión. Un tiro a tiempo del alguacil Sullivan, para arreglar la tomadura de pelo que les ha hecho la presa Hoover, salvará a Jeffrey Hunter de la muerte y este después de una incomprensión momentánea, cargará en peso a Sheree North ofreciéndole una vida de trabajo desgraciadamente honesta, con la aprobación de Sullivan, certero en su actuación, que asiente en ayudar al exconvicto sin perder las esperanzas de que con algunos buzos se podría llegar, ¿por qué no?, al camino del oro, ese que apuntando los dedos en forma de V se encuentra en el vértice del paisaje sumergido. Una película que para su desgracia, se resiente de no tener una canción final donde se hable de quimeras inalcanzables y sueños rotos. Película tonta, insípida, como la descripción que hemos hecho de ella buscando dentro de lo imposible para no aburrirlos es la valoración que *The Way to the Gold* se ha merecido. Para verla solo en formato de CinemaScope si alguien se arriesga.

Posdata

Jeffrey Hunter nunca fue un actor para Oscar, pero si un rostro con suficiente carisma. Quien quiera llenarse del azul aguamarina de sus ojos que lo busque merecidamente en *Sergeant Rutledge* (John Ford, 1960) y en *No Man Is an Island* (John Monks Jr., 1962). Y algo por lo que será siempre recordado es su interpretación de Jesucristo en *King of Kings* (Nicholas Ray, 1961), una aclamada realización fil-

mada en SuperTechnirama 70 con momentos de verdadero impacto como el Sermón de la Montaña que él saca adelante no solo con convicción sino con fe y ¿por qué no? sensualidad, en contra de aquellos que lo tenían encasillado como un frío ídolo de matiné.

Jeffrey Hunter murió inesperadamente a los 42 años a consecuencias de una caída mal atendida que le produjo fractura del cráneo y hemorragia cerebral. Aunque sus últimos filmes representaron parte de la decadencia en que se encontraba, Hunter no solo brilló sino que fue querido. Para guardar un bello recuerdo de su paso por el cine lo mejor es remontarse a los inicios, en *Fourteen Hours* (Henry Hathaway, 1951) filmada en las calles de Nueva York. Él y Debra Paget cerrarán la puesta en escena cuando se vuelven a encontrar después de un día de expectativas, si Richard Basehart se lanza o no de un edificio, traumatizado por vivir encerrado en el closet de sus confusiones sexuales y estos chicos curiosos se descubren cada uno por su lado una mutua atracción inesperada. Al paso de un camión que con su regadío simboliza la limpieza de tanta insania presenciada a penas en un término de catorce horas, se reencuentran, se van alejando por la oscuridad de la calle mientras la cámara los toma de espaldas, ya no se separarán jamás, en uno de los finales más románticos para vestir con luz de esperanza a un *film noir*.

43 *Forty Guns/* Cuarenta pistolas/ Dragones de violencia (Samuel Fuller, 1957)

Samuel Fuller fue un director de cine difícil de controlar, ni de izquierda ni de derecha, mucho menos por el centro, siempre por la cuerda floja de sus instintos. Los actores bajo su mando lo encontraban esparcido, delirante, lleno de ideas descabelladas, aunque les impartía confianza. Muchas veces repitieron los diálogos sonrojados por el doble sentido que se escondía dentro del texto. Samuel Fuller es el director que acuñó a su haber la famosa frase: Cine de autor.

Forty Guns (1957), bajo la égida de la 20th Century Fox, que apañó varios proyectos polémicos de Fuller (*Pickup on South Street*, 1953; *Hell and High Water*, 1954; *House of Bamboo*, 1955; *China Gate*, 1957), es el tercer y último encuentro entre Barbara Stanwyck y Barry Sullivan, ambos en la cúspide, introducción perfecta del uno dentro del otro, bastante subido el tono. Yo odio la violencia, dijo Sam (como lo apodaban cariñosamente), lo cual no quita que la emplee sin medida en mis películas. Y *Forty Guns*, desde el inicio, es un homenaje a esa desaforada exaltación humana que termina habitualmente con la muerte de alguien (detalle de poca monta moral en la filmografía de Fuller). Filmada en un blanco y negro lleno de contrastes y en CinemaScope, la fotografía corrió a cargo de Joseph F. Biroc, que ya había colaborado con Fuller en *Run of the Arrow* (1957), *China Gate* (1957) y luego en *Verboten!* (1959). Biroc recibiría más tarde una nominación al Oscar por la cinematografía de *Hush... Hush, Sweet Charlotte* (1964) dirigida por Robert Aldrich y con el cual formó una mancuerna con más de diez títulos.

El inicio de *Forty Guns* es una lección de montaje y ruido (consagración musical de Harry Sukman) siguiendo la manía de Fuller de que un buen primer impacto salva el resto de la producción. Desde una altura considerable, del cielo o el infierno le dijo al camarógrafo, que se divise una carreta desplazándose por un estrecho sendero. Tres hombres vienen en ella, Barry Sullivan lleva las riendas en las manos. Con la fuerza de un tornado, como si fueran los cuarenta ladrones de Alí Babá, la cámara siguiendo las patas de los caballos, van desfilando los cuarenta pistoleros bajo el mando de la varonil Barbara Stanwyck a la cabeza. Una música ensordecedora, que nos parta un rayo, como parte de la acción con secuencias de primeros planos y la manada que le va pasando por ambos lados a la carreta, si se la llevan de encuentro es su problema por interponerse en el camino. Un breve silencio, y ahora en fila, parodiando un látigo al acecho, continúa la manada. Entonces aparecen los créditos. Barbara Stanwyck, con cincuenta años cumplidos, encabeza el terror que durante 80 minutos nos tendrá en jaque. Escrita, producida y dirigida por Samuel Fuller lo que viene después de este inicio es, gracias al oficio y al amor de este hombre por el cine, creíble, aunque por momentos carezca de sentido.

Tan salvajemente dramática, como diría Leonard Maltin, que hasta la Stanwyck rechazó un doble en la mayoría de las escenas, dejándose arrastrar por un caballo. Y Sam se lo permitió, él era un aventurero, lo que dijera el mundo le importaba poco, lo que dijeran sus actores valía la pena considerar. Su arrobación por Barbara venía desde aquel momento en que ella se tiñó de rubia y se puso espejuelos oscuros y en el tobillo una esclava de oro en *Double Indemnity* (Billy Wilder, 1944). Sam tenía fe en esa mujer ambigua, rodeada de hombres, vestida durante el día como ellos y por la noche, una dama que recibe y campea con lo mejor de la sociedad bandolera. Un paso en falso de la capitana: la presencia de Barry Sullivan en su casa, el alguacil que suscita uno de los diálogos más infectados de malicia en la historia del cine por sus connotaciones lascivas. La conversación gira alrededor de la pistola de Sullivan y queda en el aire si es la que él le muestra o la que carga como macho.

Jessica Drummond: No estoy interesada en usted, Mr. Bonnell. Es un su marca de fábrica (ronroneando con un gesto visual hacia la cintura). ¿Puedo tocarla?

Griff Bonnell: Uh… uh
Jessica Drummond: Pura curiosidad.
Griff Bonnell: Podría detonarle en la cara.
Jessica Drummond: Me arriesgaré. (Le toma la pistola y le da vueltas con un dedo en el gatillo).

O la carga fuerte de los personajes:

Griff Bonnell: ¿Qué te pasa? Luces alterada.
Jessica Drummond : Es que yo nací alterada.

Por escenas como estas, *Forty Guns* y su director fueron rechazados en Estados Unidos. Demasiadas groserías intelectuales y "brutal manejo" de la narrativa le fueron señalados. En Europa, sin embargo, alabaron el rigor estilístico. El grupo de cineastas de la llamada *Nouvelle Vague/La nueva ola* se le rindió sin condiciones.

Sí, *Forty Guns* además de ser un oeste fuera de la ley, es un *noir* saturado de sexo, porque según Fuller, en cualquier vaquero que se respete y quiera pasar a la posteridad no puede obviarse este instinto animal. Barry Sullivan no tuvo otra alternativa que seguir los designios atropellados de Sam. Hasta en un barril de agua en un baño al aire libre tiene que meterse igual que Gene Barry y Robert Dix, sus hermanos en el film, restregando la esponja por las partes sumergidas del cuerpo, para que sean personas civilizadas y huelan bien, chicos, jaraneaba Sam.

El sugerente tornado con el cual abre el film se hará realidad a mitad de película para dar paso a la entrega de la Stanwyck a la ley del alguacil, forzada por las circunstancias, con este viento y esta polvareda no tengo donde guarecerme. Y él la aplastará en su pecho, lo cual la libera de culpa preconcebida.

Al final, Sullivan tendrá que eliminar a John Ericson, el hermanito patológicamente desarticulado de Barbara embellecido en aras de la delincuencia por Fuller, que tratando de fugarse de la cárcel la retiene de escudo, no me importa que seas mi sangre. Diez años atrás maté a otro muchacho tampoco bueno, le había confesado Sullivan a la Stanwyck en una supuesta escena romántica mientras le teclea el piano en una verdadera confusión de géneros, estoy hablando demasiado, mi hermano estaba a punto de casarse, todo apunta al tuyo como culpable de su muerte. Para un director tan abierto como Fuller, la solución fue muy fácil, que Barry le dispare a ella y la quite del medio y luego a ese sádico sin escrúpulos que se realiza golpeando mujeres. Y así lo hace, no sin antes John Ericson exclamar fuera de lo escrito en el guión: Me has matado... me has matado, en un momento crucial donde el equipo completo de filmación creyó que se habían usado balas de verdad. Lo único terrible es que Barbara solo ha quedado herida y correrá como mansa paloma detrás de Sullivan que se marcha del pueblo en un final cargado de problemas de conciencia porque un amor así, con el lastre que carga en sus espaldas, no podrá realizarse a plenitud, a menos que ambos sean un par de desvergonzados. De aquí la diversidad de lecturas que se le ha dado al film, considerado indispensable dentro del acápite de culto (raro, estrambótico), no importa su insanidad en la abundancia de miradas transgresoras tomadas en *close-up*.

Posdata

En 1969, Barry Sullivan volvió a trabajar con Fuller en la desbaratada e irreconocible *Caine/Shark!* junto a un reparto que incluía a Burt Reynolds, Arthur Kennedy y Silvia Pinal. Fuller perdió el dominio de este film que se editó con falta de imaginación de sus productores y del cual él (primera y única vez en su vida) jamás se hizo responsable.

44 *Another Time, Another Place/* Víctima de sus deseos (Lewis Allen, 1958)

Hubo una vez un director de origen inglés que no se cansó de hacer cosas novedosas en Hollywood a la sombra de la Paramount Pictures, que le tenía las puertas abiertas a cualquier ocurrencia que pudiera pasarle por la mente. Ese hombre se llamaba Lewis Allen y gran parte de la filmografía de ese período es digna de revisitarse, amén para aquellos que vivan dentro de la constelación de los siete directores de la osa mayor y ese territorio les sea suficiente. El cine es controversia y muchas veces enemistad porque todo el mundo cree saber de cine y contra ese Goliat no hay David que le haga frente. Lewis Allen dejó a su haber 19 películas y su inicio con *The Uninvited* (1944) constituyó un clásico dentro de las "delicadas" películas de fantasmas que marcó el debut de Gail Russell acompañada de Ray Milland y Ruth Hussey, los nuevos propietarios que tratan de resolver el fenómeno de la casa poseída. Con esta película se popularizó la melodía *Stella by Starlight* del compositor Victor Young, que fue ignorada en los premios del Oscar, pero imprescindible cuando se le puso letra en el repertorio de vocalistas como Ella Fitzgerald, Sarah Vaughan, Anita O'Day, Ray Charles, Johnny Mathis y Frank Sinatra, sin contar las versiones instrumentales fuera de serie de Miles Davis con la trompeta y la de Charlie Parker con el saxofón. Y como dijo Leonard Maltin que le dio tres estrellas y medias, refiriéndonos al asunto de "delicada": No hay truco al final en este ingenioso film. Para llenar de poesía el misterio y satisfacer las expectaciones del público el fantasma que habita en la morada se comunica en español.

Lewis tratará de repetir la fórmula con *The Unseen* (1945), un guión de Raymond Chandler demasiado cargado de elementos disímiles, pistas falsas, que hace que el elenco completo se sienta desorientado y el propio Herbert Marshall exclamara: Yo estoy muy viejo para este tipo de cosas. Otra vez Gail Russell desgraciadamente sin química con Joel McCrea que no respondía a ningún estímulo. Con un final que le disminuye el sobresaliente de la puntuación, pero un *film noir* que hay que ver porque la atmósfera en manos del fotógrafo John F. Seitz, el mismo de *Double Indemnity* (Billy Wilder, 1944), funciona y crispa.

Lewis emprenderá la comedia con *Our Hearts Were Young and Gay* (1944) inspirada en el libro autobiográfico de la actriz Cornelia Otis Skinner y su amiga Emily Kimbrough cuyos papeles recayeron a la perfección en Gail Russell y Diana Lynn. El espíritu alegre y el diálogo picaresco están dados desde el mismo inicio con los siguientes cartelitos predisponiéndonos para el divertimento en grande, como aquellas comedias que ya no se hacen: *Esta no es una película de época... A menos que usted esté por debajo de los treinta. Trata de aquellos años cínicos cuando los lobos fueron jeques y las dulces chicas andaban a la moda... ¡Y de dos jóvenes damas, las cuales casi perdieron el barco!* ¿Cuándo ocurre? En 1923 y obligatorio de ver como homenaje a la Otis Skinner. Que debido al éxito obtenido se filmó la secuela *Our Hearts Were Growing Up* (William D. Russell, 1946) con las mismas protagonistas, pero con menos encanto.

Le siguió *Those Endearing Young Charms* (1945) con Laraine Day y Robert Young que no fue buen recibida porque el personaje de Young era el de un canalla mujeriego, aunque acaba cediendo su corazón al amor de la Day que casi sale perjudicada, no importa que Louis B. Mayer catalogara a Young como un actor sin *sex appeal*. No, dijeron los espectadores que acababan de celebrarlo en *The Enchanted Cottage* (John Cromwell, 1945) con Dorothy McGuire, no es el mismo, nos lo han cambiado para peor. Robert Young, que fue capaz muchas veces, no se inmutó y repitió el papel de canalla y mujeriego, ahora aplaudido por el público sombrío porque estaba frente a un *film noir*, en *They Won't Believe Me* (Irving Pichel, 1947). Para

la chiquillada de entonces, Robert Young fue su héroe perseguido por las circunstancias de un crimen que no cometió en un vaquero al aire libre, paisajes al por mayor y mucho color, *Relentless* (George Sherman, 1948), para repetir de adulto si aparece en nuestro televisor sin salir defraudado; la historia complementaria de la yegua moribunda, noche de tempestad bajo una ventisca y el burrito sabanero es demasiado devastadora.

En 1947, Lewis Allen se hace cargo de tres proyectos bien diferentes. La comedia *The Perfect Marriage* con Loretta Young y David Niven que tiene muchas similitudes con *The Women* (George Cukor, 1939). El perfecto matrimonio, trata el asunto, que en la noche de celebración de los diez años de casados comprenden que son tan indiferentes el uno por el otro y hay tanto aburrimiento de por medio que lo mejor es divorciarse no importa lo que suceda con la hija, sobre todo la Young que es la más decidida a emprender una segunda soltería y un nuevo romance con su exnovio Eddie Albert. Como dijo un crítico anónimo, el film parece dar la impresión de que las mujeres son o unas inocentes neuróticas o unas gatas calculadoras y la Young, en especial, una cabeza de chorlito. La segunda parada es un drama victoriano, *The Imperfect Lady*, con Ray Milland, Teresa Wright, Sir Cedric Hardwicke y Anthony Quinn, mucho, pero mucho más cuidado. Ray Milland es un miembro del Parlamento que se enamora de una corista contando con la desaprobación de su hermano. Ella trata de alejarse y una noche con su amiga, desandando por las calles con el maquillaje de escena, son tomadas por prostitutas por un policía. Corren y en la huida ella se refugia en casa de un pianista donde pasa las noche. Al siguiente día, Scotland Yard arrestará al pianista por asesinato. Durante el juicio, el hermano del político, que es un Lord y es abogado, se da cuenta que el pianista es inocente y quiere que la corista testifique como coartada ya que pasó "sanamente" la noche con él. Ella se niega, no admite conocerlo. En un acto de caballerosidad, el enamorado decide permanecer fiel a su amada no importa el escándalo que lo rodea. El desenlace es inesperado para un drama victoriano donde las apariencias obligaban y Milland rompe con las normas sociales, renuncia al Parlamento. Y hoy muchos reconocen cuánto le debe la serie televisiva inglesa *Downton Abbey* a esta pe-

liculita bien cuidada. Si contar que 1945 fue el año en que Ray Milland alcanzó con esmero y limpieza el Oscar por *The Lost Weekend* (Billy Wilder). Y que Teresa Wright ya lo tenía en la mano por su actuación secundaria en *Mrs. Miniver* (William Wyler, 1942) y nominaciones por *The Little Foxes* (William Wyler, 1941) y *The Pride of the Yankees* (Sam Wood, 1942) en las categorías de secundaria y principal respectivamente.

Y llegó *Desert Fury*, quizás una de las películas más raras y retorcidas en la lista de Lewis Allen. A pesar del espeso Technicolor, *Desert Fury* es en extremo oscura, considerada pionera de los *films noir* en colores junto a *Leave Her to Heaven* (John M. Stahl, 1945). Belleza de escenarios naturales y escabrosidad en la psicología de los personajes se juntan para dejar una grieta de especulación con la trama. Tan sencillo como que la hija de la dueña de un casino que ha dejado los estudios se enamora de un raquetero sobre el cual pesa la duda de haber asesinado a su esposa y que una vez fue amante de su madre y que quizás, el padre muerto de la chica, se deja entrever, tuvo relaciones con la fallecida, sin presumir, porque es demasiado evidente para culpar a la imaginación, la inclinación retorcida que el acompañante del raquetero muestra por él, se le nublan los ojos cuando lo ve sin camisa y la ambigua relación de la madre hacia la hija que se escapa de los límites del amor maternal cuando en la reconciliación final se besan en la boca. Y todo pasado con suavidad por debajo de la censura. Por mucho tiempo soslayada para evitar el peliagudo subtexto, *Desert Fury* queda como un film impresionante que nos tomó por ingenuos durante su estreno. El gato por liebre corrió con un grupo de actores bien familiarizados con el género de lo tenebroso: John Hodiak, Lizabeth Scott, Burt Lancaster, en ese orden, Mary Astor y el debut de Wendell Corey. Ahora mismo estoy repasando este film difícil de digerir y de forma inocente la exuberancia del color me atrapa como un canto de sirena en las redes de la morbosidad, si todo es tan evidente, que para qué seguir dudando, no soy yo, es el guión, la película en sí, aquí no hay nada oblicuo ni críptico señaló un crítico cuando en España la exhibieron bajo el título novelero de *La hija del pecado,* para envidia de Luis Buñuel en su etapa mexicana. La fotografía corrió a cargo de Charles Lang

y Edward Cronjager, el vestuario de las mujeres diseñado con vehemencia por Edith Head y el guión en manos de Robert Rossen y A. I. Bezzerides sobre la novela *Desert Town* de Ramona Stewart que para el cierre dejaron un obligatorio diálogo de trivia. Lizabeth Scott a Lancaster refiriéndose al puente donde comienza y termina la película: Ellos nunca lo repararon. Algún día lo harán, él le responde. A veces hay cosas que no se reparan, afirma la ambigua Scott. Dos o tres palabras más y se marchan juntos, como las dos chimeneas que se divisan a lo lejos.

Para su próxima aventura, *So Evil My Love* (1948), Lewis marchó a Inglaterra arrastrando consigo a Ray Milland, uno de sus actores favoritos en un rol verdaderamente desagradable y a Geraldine Fitzgerald de peón unidos a un elenco inglés encabezado por la fría, casi helada Ann Todd en su papel de viuda misionera que sucumbe a la corrupción del repugnante y calculador Milland, ni el cuchillo que ella le clava en la espalda la salvará del camino del infierno. Una película del entero gusto de Allen, con sus créditos locos iniciales para justificar la acción: *"Esta es una historia verdadera... uno de los más extraños capítulos en los anales del crimen. Sus personajes vivieron hace más de cincuenta años... las figuras principales en un apasionado juego de amor y muerte. Comenzó en un velero de vuelta a casa desde las Indias Occidentales a Liverpool..."*

Sigue la racha de Ray Milland con *Sealed Verdict* (1948) y Lewis Allen se adelanta a lo que fue *Judgement at Nuremberg* (Stanley Kramer, 1961). A solo cuatro años de terminada la Segunda Guerra Mundial se juzga por crímenes de lesa humanidad, partícipe del holocausto, a un general nazi que dice ser inocente. Milland recorrerá parte de la Alemania destruida tratando de verificar con las personas que el general da como testigos de su inocencia. Al final, nada se puede comprobar y el general hará un intento de suicidio a lo Goering, irá a las galeras alabando a la madre patria y al Führer como para no dormir en el mismo año que Billy Wilder filmó *A Foreign Affair* con Marlene Dietrich cantando *The Ruins of Berlin* sobre los escombros. John Hoyt es ese general que se roba el espectáculo con su brillante actuación, que igual lo volvería hacer en *When Worlds Collide* (Ru-

dolph Maté, 1951) en silla de ruedas, esos encomiables secundarios de altura a los cuales pertenecía.

Lewis Allen cerraría su período Paramount con *Chicago Deadline* (1949) y *Appoinment with Danger* (1951) ambas con el gran rostro masculino de los estudios, Alan Ladd y ambas llenas de vericuetos. La primera está narrada en *flashbacks* y son los clichés del género lo que la hacen sofisticada. La corrupción de una sociedad a cualquier nivel no hay quien la pare y llega un momento en que ya no se sabe si el periodista que hace la investigación de la fallecida Donna Reed, una prostituta que en apariencia muere de tuberculosis, envuelto en tanto embrollo queda prendado de ella como en *Laura* (Otto Preminger, 1944), con la desventaja que a esta no la revive nadie y él no navega con la suerte de Dana Andrews. En español llevó el sugerente título de *Diario de una desconocida*, pretexto para poner a temblar a una sociedad completa. La segunda, *Appointment with Danger* (1951) se estrenó tardíamente un año después de su realización. Es un homenaje al Servicio Postal de los Estados Unidos y por esa línea de robos y desfalcos en el correo anda el *thriller*. Ladd se encargará de desenmascarar a los delincuentes entre los cuales deambulará infiltrado. Paul Stewart, Jack Webb, Harry Morgan y hasta Jan Sterling, insuperables los cuatro en la baja calaña más la inglesa Phyllis Calvert como una monja que presenció un crimen sin saberlo y es testigo clave en la identificación de los delincuentes. Hay brutalidad cuando la debe haber como la muerte de Harry Morgan con la botica de hierro recuerdo de la que usó su hijo. Y hay sensualidad de Alan Ladd con la cámara cuando la tenía enfrente, hasta se queda en calzoncillos, que para eso Sue Carol, su agente de prensa y esposa, conocía de las debilidades femeninas. Junto a Tyrone Power, Alan Ladd fue el actor más coqueto de la década del cuarenta, sabía cómo sublimizar la imagen subrepticiamente.

Y fuera del control de la Paramount, Lewis Allen dio golpes a tientas por diferentes estudios. Visitó la Columbia Pictures, la RKO Radio Pictures, la United Artists, la Warner Brothers hasta ser de nuevo distribuido por la Paramount en blanco y negro y VistaVision con *Another Time, Another Place* que se filmó en Inglaterra. El reparto

de cuatro a partes iguales jugó con los nombres de Lana Turner, Barry Sullivan, el casi desconocido Sean Connery con pocas esperanzas de hacerse famoso peinando una abundante cabellera a lo Elvis Presley, ¿quién lo diría? y Glynis Johns recalcando el oficio de la escuela inglesa, nada fuera de lugar. A Barry Sullivan le tocó ser el jefe periodístico de la Turner, amándola en silencio sin ser correspondido en un papel muy parecido al que desplegó al lado de ella en *Mr. Imperium* (Don Hartman, 1951), migajas, nunca le oyó decir a Lana "te amo". Y la Turner repite el mismo esquema que desarrolló junto a Clark Gable en *Homecoming* (Mervyn LeRoy, 1948), en tiempos de guerra la mujer que se enamora de un hombre casado con el cual no tendrá ninguna esperanza porque él es devoto de su esposa y de su hogar. Sean Connery morirá en un accidente y la Turner, sin reponerse del colapso nervioso, irá a consolar a la viuda y las dos tendrán que enfrentarse al amor de un muerto que nunca podrá definirse a cuál quería más. La desgracia de este film es que se estrenó en medio del escándalo de la Turner cuando su hija Cheryl apuñaleó hasta la saciedad al gángster Johnny Stompanato que pretendía matar a la actriz. La Turner logró reponerse psíquica y artísticamente. Con *Imitation of Life* (Douglas Sirk) y *Portrait in Black* (Michael Gordon), ambas de 1959, se reafirmó como una de las diosas del cine americano, el non plus ultra de la plasticidad, nunca se le movió un cabello así estuviera en el medio de una tormenta. Lana volvió a la carga con cualquier cosa que le ofrecieran y en la nueva versión de *Madame X* (David Lowell Rich, 1966) vistió de gusto a la *soap opera,* logró convencer y más aún, emocionar. No todo fue desapercibido en *Another Time, Another Place.* La fotografía de Jack Hildyard, con su recién Oscar por *The Bridge of the River Kwai* (David Lean, 1957) es sólida, atractiva durante la segunda mitad del film cuando se desplaza en locaciones de la costa de Cornwall. Ojo: Por contentar a Lana Turner, un final inconcebible con la esposa del amante yendo a despedirla junto al mejor amigo de la familia en un rejuego extraño, la viuda sola no se queda. El abrigo de piel que lleva puesto la Turner al coger el tren es una bofetada sin mano a los necesitados ingleses de postguerra.

Posdata

Cornelia Otis Skinner, dentro de sus pocas apariciones en el cine, es una de las protagonistas de *The Uninvited* (Lewis Allen, 1944). En *The Girl in the Red Velvet Swing* (Richard Fleischer, 1955) interpreta a la madre de Farley Granger, la señora Thaw, que convence a Joan Collins/Evelyn Nesbitt para que declare a favor de su desequilibrado hijo a cambio de una suma considerable de dinero que nunca le hizo llegar. Su última aparición en el cine fue junto a Burt Lancaster en *The Swimmer* (Jack Perry, 1968), una de las vecinas del existencial nadador que va sumergiéndose de piscina en piscina como parte de la trayectoria a la realidad actual que está negado a afrontar y que ella no quiere ver más en su patio, breve pero concisa.

Suddenly (1954) es la segunda película importante dentro de la filmografía de Lewis Allen. El personaje amoral de Frank Sinatra, empecinado en asesinar al presidente de los Estados Unidos y el ambiente claustrofóbico y desesperante donde se lleva a cabo la acción no la han hecho envejecer ni una pizca. Condenada durante mucho tiempo a no exhibirse por televisión, temiendo lo peor como ocurrió con John F. Kennedy.

45 *Wolf Larsen/El barco infernal* (Harmon Jones, 1958)

Wolf Larsen es el capitán del velero *Ghost/Fantasma*, que mejor hubiera sido llamarlo *El averno*, porque los que van en él y los que llegan de manera fortuita como tabla de salvación a causa de un hundimiento, asunto frecuente con el mar de escenario, tendrán que enfrentarse a la brutalidad de este personaje salido de la mano de un escritor carismático e imprescindible, alguna vez en la vida hay que leerlo, cuyo nombre es Jack London y cuya obra donde ocurren tantas malignidades tiene por título *The Sea Wolf/El lobo del mar*.

Unas trece versiones se han realizado de este libro, incluyendo tres películas silentes y una versión rusa televisiva dirigida por Igor Apasyan en 1990. Fuera de los Estados Unidos, desde los tiempos de la Unión Soviética, son los rusos los que mayor adoración sienten por Jack London que falleció en 1916 y no tuvo la dicha de vivir esa admiración.

El director de *Wolf Larsen*, Harmon Jones, había hecho su debut con *As Young as You Feel* (1951), una encantadora comedia sobre gente corriente con problemas de todos los días donde Marilyn Monroe tiene un papelito que obliga a los cinéfilos hacer cumplir la frase *"a must see film"* además del reparto envidiable que se pasea por la pantalla con Monty Woolley a la cabeza, Thelma Ritter, David Wayne, Jean Peters, Constance Bennett, Albert Dekker, Allyn Joslyn, Russ Tamblyn y para qué seguir, ah… si la historia es de Paddy Chayefsky, el impresor de 65 años que es forzado a retirarse y decide hacer algo para evitarlo, debimos imaginárnoslo. Jones se hizo notar con dos películas beisboleras. La primera, *The Pride of St. Louis* (1952) es una biografía idealizada de Dizzy Dean, el último pitcher

de las Ligas Nacionales en ganar 30 juegos en una temporada. Dan Dailey interpretó a Dean y la popularidad fue tal que al año siguiente, de nuevo bajo la tutela de Harmon Jones filmó *The Kid From Left Field,* una comedia sentimental teniendo a un niño que se las sabe todas sobre pelota gracias a los conocimientos de su padre y lo hacen el manager más joven del equipo, con las esperanzas puestas en Billy Chapin como el actor con un futuro brillante. *The Night of the Hunter* (Charles Laughton, 1955) pareció reforzar la balanza a favor de Billy Chapin, uno de los dos niños aterrorizados por el satánico Robert Mitchum, pero en 1959 él mismo se descalificó a causa de sus adicciones al alcohol y a las drogas.

Para seguir la carrera loca de Harmon Jones, una parada obligatoria es *Gorilla at Large* (1954) filmada por la 20th Century Fox en Technicolor y 3D con un reparto de oficio, Cameron Mitchell, Lee J. Cobb, Raymond Burr y Anne Bancroft en sus comienzos sin el menor escrúpulo por aceptar lo que le ofrecieran. Cuando todo parecía indicar que el gorila estaba haciendo fechorías en el parque de diversiones, se descubre a la Bancroft como la verdadera perturbada. Alguien dijo en tono eufemístico del film: Como si el pintor Edward Hooper fuera al circo. Pero menos mal que la actriz tomó la drástica decisión en 1957 de largarse para Broadway, huyendo de esos papelitos minúsculos en que la habían encasillado. Por cinco años deslumbró al público con obras como *Madre Coraje y sus hijos* de Bertold Brecht y *The Miracle Worker* de William Gibson que la retornó al cine a repetir su interpretación de Anne Sullivan bajo la dirección de Arthur Penn y venció con el Oscar de 1962. De haber seguido mendigando libretos, seguro que hoy día no estaríamos hablando de la Sra. Robinson de *The Graduate* (Mike Nichols, 1967), la que en un primer plano ultra divulgado le muestra la pierna a Dustin Hoffman, la misma señora a la que Simon y Garfunkel le crearon una canción de fama internacional.

Pero a lo Samuel Beckett, retomando a *Wolf Larsen,* cómo era Pim, cito, antes de Pim con Pim detrás de Pim si ya en 1941 el húngaro Michael Curtiz había dirigido *The Sea Wolf,* película de estudio en múltiples aspectos. Y el aspecto principal fue la adulteración de la

trama a manos de su guionista Robert Rossen que contrariamente a lo vaticinado en su contra la convirtió para la historia del cine en su versión definitiva. Por ahí van los tiros. Rossen, incursionando luego como director, dejó un legado de diez películas bien construidas, tres de ellas, *Body and Soul* (1947), *All the King's Men* (1949) y *The Hustler* (1961) de primera fila; una con abierto intercambio racial en su momento justo, negra con blanco y blanca con negro, *Island in the Sun* (1957) y una amorfa locura cargada de morbo a los acordes musicales del título, *Mambo* (1959) digna de disfrutar por la belleza sin par de Silvana Mangano, porque donde ella aparecía no hacía falta guión, ella lo inventaba por si sola, que de buena actriz también tuvo mucho en un montón de cosas por ahí regadas, pregúntenle en su tumba a Luchino Visconti que asentará con la barbilla sobre este rostro irracional que puso en un segundo plano a Vittorio De Sica, a Rossellini, despertando un neorrealismo erótico cuando irrumpe con medias negras hasta los muslos en medio del charquero de un arrozal o cuando en refajo levanta los brazos con las axilas sin afeitar, nada menos, todo saben de lo que estamos hablando, en *Riso amaro/Arroz amargo* (Giuseppe De Santis, 1949). Cuando Silvana baila *El negro zumbón* en *Anna* (1951) de Alberto Lattuada, se desploma el mundo en una de las escenas más sensuales que el cine ha logrado plasmar, momentos antes la monja de manos cruzadas abre los ojos hasta la misericordia y se va apagando su rostro con música de tambores que van resurgiendo para traerle el pasado que la hizo perder a Raf Vallone y vestir los hábitos.

Y volviendo a los otros aspectos de *The Sea Wolf*. El reparto bien seleccionado le imprime atmósfera de ópera de Wagner al "asunto", así de indeterminado. El rumano Edward G. Robinson, que nunca recibió una nominación al Oscar, es todo lo contrario, hasta en la pequeña estatura, al noruego Wolf Larsen, considerado por muchos un autorretrato del propio London, pero qué fuerza, qué maldad tan creíble la de este actor multifacético que se paseó por el drama, el *film noir* y hasta en la comedia con la misma intensidad de un enamorado obcecado. Alexander Knox es Humphrey van Weyden, el escritor que cuenta la historia en la novela, semejanza del Ismael de *Moby Dick* (Herman Melville, 1851) que es rescatado por el *Ghost* cuando

el ferry en que viajaba por la bahía de San Francisco se hunde. John Garfield e Ida Lupino, desdibujados del original, están aquí para romancear y para que se salven al final. Gene Lockhart brillante como el médico que no puede soportar más los demonios de Larsen, sube al mástil, hace su arenga o su blasfemia y se lanza. Barry Fitzgerald es el cocinero miserable, traidor, repugnante, muy lejos del simpático bonachón a que nos tenía acostumbrado y mucho más lejos del futuro padre Fitzgibbon de *Going My Way* (Leo McCarey, 1944) por cuyo personaje, la única vez en la historia del Oscar, recibió nominación como principal y secundario a la vez, llevándose este último ya que Bing Crosby se cargó el principal por la misma cinta, los curas estaban de moda. Quien salió bien herido de la contienda del Oscar de ese año fue Clifton Webb que esperaba conquistar la estatuilla por su egocentrista y amanerado columnista que hizo a Laura en *Laura* (Otto Preminger) y comienza la historia con estas inolvidables palabras: *Nunca olvidaré el fin de semana en que murió Laura. Un sol plateado ardía en el cielo como una lupa enorme. Fue el domingo más caluroso que recuerdo. Me sentía como el único ser humano que quedaba en Nueva York. Pues con la horrible muerte de Laura yo estaba solo. Yo, Waldo Lydecker, el único que realmente la conocía...* En 1945, Barry Fitzgerald se despojó de la sotana, volvió a las andadas y fue el malévolo juez de la obra *Diez negritos* de Agatha Christie que se filmó bajo el nombre de *And Then There Were None* (René Clair, uno de sus 4 filmes americanos).

Sol Polito fue el fotógrafo de *The Sea Wolf*. Desde 1914, en el cine se inició con *Rip Van Winkle* y a comienzo de los treinta entró a trabajar con la Warner Brothers, recordemos un buen ejemplo *I Am a Fugitive From Chain Gang* (Mervyn LeRoy, 1932). Demandando eficiencia de los técnicos y empeñado en que los estudios bajo su mando fueran de alta categoría, Jack L. Warner llamó al italiano Polito y a su compatriota Tony Gaudio y los hizo responsables de lo que más tarde se conoció como el *"look"* Warner, influencia del expresionismo alemán, los claroscuros donde contrastaran la luz y la oscuridad como metáfora donde los personajes se desenvolvían, imagen dura poco glamorosa, elementos que anticiparon el llamado *film noir* que emergió en los cuarenta. Sol Polito recibió tres nominaciones al

Oscar como fotógrafo: *The Private Lives of Elizabeth and Essex* (Michael Curtiz, 1939) en colores, *Seargent York* (Howard Hawks, 1941) y *Captains of the Clouds* (Michael Curtiz, 1942) también en colores, retirándose del cine en 1949, fotografiando a petición de su amigo el productor Hal B. Wallis, ahora en la Paramount, *Sorry, Wrong Number* (Anatole Litvak, 1948) y cerrando como un cumplido para Philip Yordan, guionista y productor, con *Anna Lucasta* (Irving Rapper, 1949).

Lo más curioso es que en la entrega de los Oscar en 1941, *The Sea Wolf* solo recibió nominación por mejores efectos especiales para Byron Haskins, pero cuyo nombre se unió al de Nathan Levinson que había trabajado en el sonido. Nathan Levinson, ingeniero de profesión, constituyó un caso excepcional al ser nominado 17 veces en la categoría de mejor sonido y ganarlo por *Yankee Doodle Dandy* (Michael Curtiz, 1942) y 7 veces convoyado en los mejores efectos especiales, sin crédito en la mayoría de estos filmes, lo mismo que le sucedió en 1927 cuando colaboró con la primera cinta hablada, *The Jazz Singer* (Alan Crosland, 1927). Al menos, la Academia no se cansó de mandarle un mensaje a los estudios, ustedes no lo quieren reconocer, pero nosotros sí. ¿Quién los entiende?

Para muchos, las libertades que Robert Rossen se tomó con *The Sea Wolf* estaban más que justificadas porque una de las sinopsis más divulgada de la novela reza: *El patrón de un barco cazador de focas que secuestra náufragos para que trabajen para él. A la tripulación la trata como ganado y no le cambia el pulso ni siquiera para matarlos. Un salvaje patrón curiosamente con gran nivel cultural.* Ni tampoco por qué asustarse de los aires fascistas conque delineó a Wolf Larsen/Edward G. Robinson, mejor es reinar en el infierno que servir en el cielo, que también le tomó prestado al Satanás de *El paraíso perdido* de Milton. Para muchos, Rossen estaba alertando sobre el peligro alemán que se cernía sobre Europa. Al final, Larsen se queda ciego y morirá, el fin del superhombre y al *Ghost/Fantasma* se lo tragará el océano y a van Weyden también, como una ironía del film porque en la novela es él quien comienza diciendo: *Apenas sé por dónde empezar; pero a veces, en broma, pongo la causa de todo*

ello en la cuenta de Charley Furuseth. Este poseía una residencia de verano en Mill Valley, a la sombra del monte Tamalpais, pero ocupada solamente cuando descansaba en los meses de invierno y leía a Nietzche y a Schopenhauer para dar reposo a su espíritu.

Todo lo anterior no ha sido más que un recurso o un preámbulo para decir que el *Wolf Larsen* de 1958 es pobre como film y no tomó nada de la experiencia de Michael Curtiz ni del tan cacareado *"look"* con que la Warner Bros vistió a sus películas. Eso sí, la fotografía a cargo de Floyd Crosby levanta el espectáculo a niveles de no me importa lo que está ocurriendo, déjenme disfrutar las tonalidades negras y blancas, pasando por todas las gamas de grises, porque este hombre lo primero que fotografió fue lo último de F. W, Murnau, *Tabu: A Story of the South Seas* (1931) para conquistar el Oscar de ese año. En su valija guarda obligados momentos de referencia como el de *High Noon* (Fred Zinnemann, 1952), *Man in the Dark* (Lew Landers, 1953) un *film noir* en 3-D y una montaña rusa de por medio, *From Here to Eternity* (Fred Zinnemann, 1953) sin crédito y *The Old Man and The Sea* (John Sturges, 1958). Y aquí es un buen ejemplo de no importa lo que te den, vístelo con elegancia.

Para Barry Sullivan el papel de Wolf Larsen es una parada clave en su carrera, porque lleva el peso completo de una tripulación sobre su espalda. Sullivan no teme, no titubea, saca adelante al personaje con la mirada y con su arma más poderosa, las manos. Floyd Crosby lo ayuda con el lente y el vestuarista con la ropa oscura que le elige para que las manos sobresalgan blancas y acaparen la atención. Él es como aquella Lady Benton/Dame May Whitty en *Mrs. Miniver* (William Wyler, 1942) que creía que sus rosas blancas jamás serían derrotadas del concurso floral anual hasta que Greer Garson, la Mrs. Miniver, compite con una roja y gana el premio, porque aquí le aparece Peter Graves/Van Weyden con sus manos y lo hace sudar de lo lindo en un duelo de tú a tú que es la sal del film. Peter Graves, que ya se había hecho notar en *Stalag 17* (Billy Wilder, 1953), él es el alemán infiltrado por Otto Preminger entre los prisioneros, que se le para al lado nada menos que a William Holden y lo humilla haciéndolo aparecer como un enano por su enorme estatura y el que en sueños

le sopla al maligno Robert Mitchum donde esconde el dinero robado en *The Night of the Hunter* (Charles Laughton, 1955) por lo que este le revienta la cabeza para apropiarse del botín, llegó a consagrarse en la televisión con la serie *Mission: Impossible* de 1967 a 1973 y de nuevo en una reposición de 1988 a 1990. Las manos de Peter Graves fueron el recurso de apoyo del actor al frente del timón en *Airplane!* (Jim Abrahams, David Zucker y Jerry Zucker, 1980) y en *Airplane II: The Sequel* (Ken Finkleman, 1982), un chiste hilarante detrás de otro sin parar, hasta en los créditos finales, no vayan a pasarlos por alto porque son el postre de ambas películas.

A Wolf Larsen lo matan, no queda de otra porque así estaba escrito y lo lanzan al mar como buen marino, no se podía negar que lo era, sin lectura religiosa porque sus creencias estaban alteradas y Van Weyden decide respetarle su convicción filosófica. El barco llegará a su destino con Van Weyden supuestamente al frente, tirándole una mano por el hombro a Gita Hall, una náufraga de última hora, Miss Estocolmo 1952 y segunda esposa de Barry Sullivan en la vida real durante la filmación. El resto del reparto se menciona porque a todos uno se los encuentra por ahí dando la talla y sin ellos no habrían tomado cuerpo tantas películas que han pasado a ser importantes: Thayer David, John Alderson, Rico Alaniz. Robert Gist, Jack Grinnage, Jack Orrison, Henry Rowland y Bob LaVarre. ¿Los estudios donde se filmó? Allied Artists Pictures. ¿La locación? Vamos a suponer que las mismas aguas de la bahía de San Francisco que Jack London fijó como escenario de la historia. Eso sí, el yate que emplearon es de lujo, moderno, maravilloso cuando se desplaza por el océano.

Posdata

Harmon Jones debió retirarse aquí del cine pero insistió una vez más. En 1966 filmó *Don't Worry, We'll Think of a Title*, una comedia que nadie menciona, que nadie ha visto, ni yo tampoco.

46. *The Purple Gang*/La pandilla púrpura (Frank McDonald, 1959)

Dice el refrán, no pedirle peras al olmo y en cosas de cine es bastante absurdo que a unos estudios modestos como Allied Artists se le cuestione por no haber producido una obra de extrema calidad y acabado cuando se discute el caso de *The Purple Gang*. El Detroit de los años 20 con sus contrabandistas, secuestradores y asesinos atrajo la curiosidad del director Frank McDonald, que tan solo en 85 minutos impuso la acción cuadro por cuadro y en la tónica documental al estilo de *The House on 92nd St.* (Henry Hathaway, 1945), *T-Men* (Anthony Mann, 1947) y el grupo de ciudades victimizadas por la mafia con la ya referida *The Miami Story* a la cabeza. *The Purple Gang* no es aquella memorable *The Public Enemy* (William A. Wellman, 1931) donde James Cagney al ser tiroteado lanza la famosa frase de frustración, *No soy tan duro*, ni *Public Hero No. 1* (J. Walter Ruben, 1935) con Lionel Barrymore y Jean Arthur más dentro de la ficción sentimental, pero la puesta en escena sin hacer mucho alarde de recrear la época no se detiene ante la violencia con muertes por doquier y ensañamiento gratuito con el género femenino. Las tres mujeres que aparecen de ocasión, como pinceladas para dejar evidencia de que los malhechores de entonces tenían serias confusiones sexuales, mueren violentamente. La peor suerte la corre la mujer de Barry Sullivan, el teniente de la policía William P. Hurley, que es asaltada en su recámara por la banda y desesperada, suplicándole que está en estado, no ve otra alternativa que lanzarse por una ventana. Dios no existe parece decirle Sullivan a una monja que la asiste antes de que cierre los ojos. Y es precisamente el teniente Hurley, con su voz en *off* quien lleva la narración del film y tendrá que ponerle fin a la Pandilla Púrpura. Un Barry Sullivan demacrado, la cara llena de surcos, pero con los matices de voz de un profesional

de las tablas, de las cuales nunca se bajó, puro gusto ahora de buen actor de carácter.

La Pandilla Púrpura existió realmente y estuvo constituida por jóvenes judíos. En el film se obvia la etnia y el alcance que tuvo hasta mediados de los 30. Estos chicos no son como otros chicos de su edad, están contaminados, fuera de tono, le dice un comerciante extorsionado a otro a comienzos del film. Sí, ellos están podridos como el color de la carne descompuesta, ellos son la Pandilla Púrpura. Tan mítica en el mundo gangsteril durante la ley seca como lo fueron Billy the Kid, los hermanos James, los hermanos Dalton, los hermanos Younger y los bandidos de Quantrill en el oeste legendario. Es Ellis W. Carter como fotógrafo quien viste el film profesionalmente. Sin mucho alarde consigue excelentes tonalidades de blanco y negro y nitidez en el enfoque. Carter nunca pretendió ser nominado al Oscar, fue fotógrafo de los pobres, pero a su haber quedan *The Incredible Shrinking Man* (Jack Arnold, 1957), *Night of the Quarter Moon* (Hugo Haas, 1959), *Seven Ways from Sundown* (Harry Keller, 1960) donde se expandió con el uso de las locaciones naturales que la Universal-International le impuso a sus oestes filmados en CinemaScope, llenándolos de naturaleza viva y el modesto, pero enrarecido oeste *He Rides Tall* (R. G. Sprignsteen, 1964) con Dan Duryea deslizándose como una cascabel.

Si hay algo peculiar en *The Purple Gang* es la actuación de Robert Blake, que desde los cinco años se encontraba trabajando en el cine en la serie de cortometrajes *Our Gang* para la MGM. Blake es la contrapartida de Sullivan y el demonio hecho persona como jefe de la pandilla. Él es el sádico, psicópata, frío asesino con cara de niño William "Honeyboy" Willard, que no resiste el espacio cerrado de una celda y donde acabará sus días dando gritos y profiriendo amenazas. Un buen punto de referencia en su carrera que pasó inadvertido o soslayado a propósito por lo desagradable del personaje. No se arrimen a eso, parecen haber dicho los estudios, es una bomba de tiempo. Bomba de tiempo que no pudo evitarse que hiciera explosión cuando le tocó interpretar a Perry Smith, otro demonio de la vida real, en *In Cold Blood* (Richards Brooks, 1967) sobre el libro

de Truman Capote. La película recibió enormes elogios, pero Robert Blake volvió a ser silenciado. Este chico está requetebién, comentaron en voz baja, pero es tan nauseabundo y putrefacto. Y luego llegó *Tell Them Willie Boy is Here* (Abraham Polonsky, 1969), que siendo el titular del film la prensa se volcó hacia la sexualidad implícita de su perseguidor Robert Redford. Luego, bajo la dirección del italiano Franco Prosperi filma en Albuquerque, New Mexico, *Un uomo dalla pelle dura/The Boxer* (1972) que dicen fue entretenimiento exacerbado de Quentin Tarantino cuando era empleado de una tienda de rentar videos no plausibles, solos para él y de nadie más tanta violencia en extremo. Blake persistió con *Corky* (Leonard Horn, 1972), *Electra Glide in Blue* (James Williams Guercio, 1973) y la taquillera *Busting* (Peter Hyams, 1974) junto a Elliott Gould como pareja policíaca en un género que al mismo tiempo tomaba auge descomunal en Italia con Tomás Milián y que prevaleció como un cine de culto, la macarronada urbana bajo el amparo de la ley. Mas lo que el cine no quiso darle a Robert Blake después de haberle robado la infancia, la pubertad, los años mozos, se lo entregó la televisión con el personaje del detective Tony Baretta en la serie *Baretta* que hizo historia, sembró un nombre durante el período de 1975 a 1978 en que estuvo cautivando al americano promedio desde sus hogares y le proporcionó un premio Emmy. Robert Blake fue aún más lejos cuando en el 2001 fue arrestado por la muerte de su esposa. Baretta, asesino, rezaban los titulares de los semanarios sensacionalistas. Y no fue hasta el 2005 que un jurado lo encontró inocente y quedó libre de culpa, con su carrera destruida, el resentimiento de los hijos de Bonnie Lee Bakley, la víctima, que lo encontraban culpable y una bancarrota inmediata a consecuencia de la demanda que le pusieron y ganaron, teniéndoles que pagar 30 millones de dólares. Desde su olvido y a la defensiva cuando lo entrevistan, Robert Blake-Baretta espera con sangre fría no morirse sin tener otra gran oportunidad en el cine. Destino, destino, decían los griegos, el tufo de la carne en mal estado nos invade.

Trivias

La serie televisiva *The Untouchables* (1959-1963) con Robert Stack como el teniente Elliot Ness que luchaba contra el crimen or-

ganizado del Chicago de los años 30 está considerada uno de los momentos cumbres de la televisión americana, en ella hay referencia más de una vez a la Pandilla Púrpura. En 1987, Brian De Palma, en homenaje a esta serie filma *The Untouchables* con Kevin Costner, Oscar secundario para Sean Connery, Robert De Niro como Al Capone y un explosivo principiante de origen cubano llamado Andy García.

Robert Stack, que se forjó una leyenda gracias a *The Untouchables*, traía la fama de haber sido el delirante objeto del deseo entre Jane Powell y Elizabeth Taylor, de quinceañeras, en *A Date With Judy* (Richard Thorpe, 1948), un Raoul Walsh bélico, *Fighter Squadron* (1948) lleno de Technicolor y una secuencia final con un cielo lleno de paracaidistas; el primer largometraje en 3D, *Bwana Devil* (Arch Oboler, 1952); un Samuel Fuller de altura, *House of Bamboo* (1955) filmada en exteriores de Japón con delirancia y la nominación a un Oscar secundario por *Written on the Wind* (Douglas Sirk, 1956).

Robert Blake personificó a John Garfield niño en *Humoresque* (Jean Negulesco, 1946). El propio Garfield le dirigió la escena y le dijo: *Robert, recuerda esto para siempre. Tu vida es un ensayo. Tu actuación es real.*

Anthony Hopkins confesó haber preparado el personaje de Hannibal Lecter en *The Silence of the Lambs* (Jonathan Demme, 1991) observando hasta la saciedad la actuación de Robert Blake en *In Cold Blood*.

Bonnie Lee Bakley, la esposa asesinada de Robert Blake fue y vivió como un personaje de *film noir* de los más letales. Una historia difícil de reseñar sin asustarse.

47 *Seven Ways from Sundown/* Amistad sangrienta (Harry Keller, 1960)

Un oeste sui generis desde el mismo título, que no se refiere a ningún lugar por donde pasa alguna diligencia o mucho menos donde los indios tienen preparada una emboscada. Audie Murphy, el actor estelar junto a Barry Sullivan, los dos abren la pantalla uno detrás del otro después del logo que dice: *Universal-International presents*, se llama *Siete caminos desde el anochecer Jones* y algunos de sus seis hermanos anteriores, por cuentos que él hace, fueron bautizados como *Uno por el dinero, Dos por el show, Tres para estar listo y Cuatro para ir Jones*. De los otros dos todavía, registrando minuciosamente el guión de la película, nadie ha podido conocer nada y poca falta que hace porque con la presentación de los cuatro primeros y de Murphy la imaginación ha quedado satisfecha.

Se escuchan disparos dentro de una cantina, sale armado Barry Sullivan coreografiando el porte, dos tipos afuera le disparan, responde, los mata; agarra los faroles de la entrada y le da candela al lugar, huye, como si acabáramos de ver a Gene Kelly o a Fred Astaire en aquellos mágicos momentos de la MGM donde no solo bailaron, sino que contaron una historia a través de sus movimientos, mata a otro en la fuga bajo una lluvia de balas. Los años le pegaron a su favor a Sullivan, dominaba la escena con desenfado. Desde este mismo momento, Audie Murphy tendrá que aceptar que el film es *fifty-fifty* para los dos.

Su director Harry Keller se había iniciado en 1936 como editor de la Republic Pictures y entre 1947 y 1949 colaboró en este rubro en una serie de buenas realizaciones: *Northwest Outpost* (Allan Dwan,

1947) opereta musical despedida de Nelson Eddy del cine; *Angel and the Badman* (James Edward Grant, 1947), un aire de sexualidad, no heroicidad, en John Wayne junto a Gail Russell que siendo una cuáquera lo provocaba y lo domesticaba, la mejor pareja femenina que haya tenido el Duke al mismo nivel de Maureen O'Hara; *Moonrise* (Frank Borzage, 1948) un verdadero film negro sin esperanzas para Dane Clark en lo que se ha catalogado de fatalismo genético; *Too Late for Tears* (Byron Haskin, 1949) con Lizabeth Scott en su ambiente, jugándole cabeza a Dan Duryea, a Arthur Kennedy y a Don DeFore hasta donde las mañas le alcanzan porque este último traía pezuñas yéndosele por encima y la olvidada *The Red Pony* (Lewis Milestone, 1949) con Robert Mitchum y Myrna Loy de estelares sobre la novela de John Steinbeck, música de Aaron Copland, una aclamada actuación secundaria de Louis Calhern e incondicional público infantil de su parte. En 1950 comienza a dirigir oestes con el popular Allan "Rocky" Lane y su caballo Black Jack de protagonistas, los cuales no llegaban a una hora de duración y estaban confeccionados como el relleno de las matinés dominicales en un horario invariable entre las 3 y 5 de la tarde para luego dar paso a la segunda tanda del estreno de la semana.

En 1956, ante los fisuras que comenzaban a tambalear a los estudios de la Republic, Keller se traslada a la Universal. Es aquí donde realiza su obra más variada e importante: dramas, *films noirs*, comedias y por supuesto oestes.

Para volver a revisar:

-*The Unguarded Moment* (1956) dirigiendo a Esther Williams junto a George Nader y segunda aparición ahora en grande de John Saxon. Una película detectivesca menor con el aliciente de que la famosa exsirena de la MGM aquí se niega a dar una braceada, decidida a salir adelante como dramática, no quiero piscinas a mi alrededor, evítenme esa tentación, ya una vez lo intenté en *The Hoodlum Saint* (Norman Taurog, 1946) y salí bien junto a William Powell. Y de nuevo no lo hizo mal. Calificación de A plus el esfuerzo de Esthercita. Atrevido para el momento resultó el acoso sexual del joven estu-

diante Saxon hacia su maestra, con otras implicaciones que salpican de suspenso a la historia, salida para la sorpresa de muchos, de un escrito de Rosalind Russell, la actriz, no hay otra.

-*Man Afraid* (1957). Un pastor religioso se ve en la disyuntiva de matar accidentalmente a un hombre que estaba robando en su casa. El padre de la víctima se las agenciará en su ciega desgracia para hacerle la vida imposible en lo que más le duele: su hijo. Keller dirige brillantemente a George Nader, que sabía actuar y era un hombre culto, nada improvisado. La crítica, reacia a hacerle elogios por su abierta homosexualidad, favoreció la actuación de Harold J. Stone como el teniente de la policía que tiene que mediar en este juego de gato y ratón, y que realmente ya había mostrado oficio de secundario en *The Wrong Man* (Alfred Hitchcock, 1956) y *Slander* (Roy Rowland, 1957). A mediados de los setenta, por un accidente de filmación, Nader perdió la visibilidad de un ojo y se dedicó a escribir ciencia-ficción. Su novela *Chrome* está considerada pionera del amor gay entre un hombre y un androide en el Siglo XXII.

-*Quantez* (1957). Más allá de la persecución inicial, de la pelea a puño limpio y el momento de machismo, *Quantez* es un brillante oeste psicológico que tiene la fortuna de crecerse hacia el final. Fred MacMurray, Dorothy Malone, James Barton (él canta *The Lonely One* detrás de los créditos), Sidney Chaplin, el joven John Gavin y el villano John Larch se lucen. Del encierro claustrofóbico a los coloridos escenarios naturales, para muchos *Quantez* guarda estrecha relación con *Yellow Sky* (William Wellman, 1948) y *Ambush at Tomahawk Gap* (Fred F. Sears, 1953). Un oeste que bien vale desempolvar con una evaluación promedio de 8/10.

-*The Female Animal* (1958). El adiós del cine de Hedy Lamarr, en pleno control de su belleza, sacando adelante una modesta parodia de la Norma Desmond de *Sunset Boulevard* (Billy Wilder, 1950) a pesar del acento en su contra que tal parece que acaba de arribar a Estados Unidos de su natal Checoeslovaquia. Jane Powell es la hija adoptiva de Hedy, trata de olvidarse de los musicales de la MGM y por momentos lo logra aunque permite que le hagan una toma de las

piernas como si se desnudara y asombra el tamañito de sus extremidades de muñeca. George Nader se pasea descalzo y sin camisa cada vez que puede porque insistió en demostrar que su orientación sexual no tenía nada que ver con la masculinidad y que el cuerpo era una cosa bella que había que formar día a día con ejercicios, considerado en la actualidad uno de los precursores feroces del fisiculturismo homo. Jan Sterling, como siempre, brilla no importa el breve tiempo de participación, acaparando espacio con sus diálogos ácidos: *Yo solo tenía once años. Ellos me pusieron Little Lily Frayne. Yo fui la primera estrella infantil en ser acorralada alrededor de un escritorio.* Pero como dijimos al inicio, esta es la despedida en grande de Hedy. Su cruce del puente como parte de una filmación está genialmente concebido, y la caída, hasta aquí llegué, fue parte de su decisión, me retiro bien arriba, nadie nunca creyó para mi satisfacción que la Powell pudiera ser mi hija porque yo lucía más joven, con dignidad dejaré que se lleve al hombre que verdaderamente amo. Hacer películas es lo único que me sale bien, además de llorar en la cama cuando me quedo sola. Y aparece el FIN. Y el público, que está consciente del drama camp que acaba de presenciar, abandona la sala entristecido, un rostro de leyenda, no la veremos más.

-*Day of the Badman* (1958), No importa que haya tomado la esencia de *High Noon* (Fred Zinnemann, 1952). Lo que importa son las tramas secundarias, que son varias, y el elenco que les da vida. Pongan atención:

El clan de los Hayes marcha tranquilamente por el pueblo esperando la decisión del juez Jim Scott de mandar a la horca a uno de sus hermanos. El juez Scott es renuente a llevar pistola, a pesar de que hay amenazas de muerte contra él. El pueblo se reciente de que el ahorcamiento pueda acarrear derrame de mucha sangre y la situación se complica cuando el alguacil, aliado del juez, está en amores secretos con la novia de este. Sinopsis atractiva bordada por un reparto de oficio (en especial los secundarios), que merecen ser nombrados antes que los principales: Robert Middleton, Marie Windsor, Edgar Buchanan, Eduard Franz, Skip Homeier, Ann Doran, Christopher Dark, Don Haggerty y el incuestionable Lee Van Cleef porque gracias a

ellos se sostienen Fred MacMurray, Joan Weldon y John Ericson. El final no es ninguna sorpresa: el juez logrará vencer al clan de los Hayes y aplicar la justicia. El interés radica en cómo lo logrará. Para los que insisten en *High Noon*, sí, Fred MacMurray es Gary Cooper, Joan Weldon es Grace Kelly, John Ericson es Lloyd Bridges, Marie Windsor es Katy Jurado robándose el film igual que lo había hecho la mexicana en el anterior y Lee Van Cleef es Lee Van Cleef porque está en ambos haciendo lo mismo, de peor se presta solo. No hay nada que ocultar.

No subestimar el oscurecimiento final durante el encuentro de MacMurray y Robert Middleton, el jefe de los villanos, en un anticlímax de misterio donde tratando de ocultar la identidad del juez se presiente que es él pistola en mano, no tiene otra alternativa, que le serviría de carta de triunfo a Harry Keller para ser el elegido de las nuevas tomas de algunas escenas incompletas de *Touch of Evil* (1958), cuando, no es ningún secreto, los estudios decidieron prescindir de Orson Welles, el niño genio con fama de incontrolable y dilapidador.

-*Voice in the Mirror* (1958). El tema del alcoholismo con tintes de film *noir*. Difícil de omitir la comparación con *The Lost Weekend* (Billy Wilder, 1945) hasta en el empleo del blanco y negro para acentuar la crisis del protagonista, Richard Egan, admirablemente bien y acoplado a Julie London como si fuera su pareja real, que canta la canción tema detrás de los créditos, porque ella además de dar la nota actuando tenía una voz embriagadora, *"sultry"* en el argot musical. Los acompañan Walter Matthau, Troy Donahue y Peggy Converse, buscarla años después en su última aparición en *The Accidental Tourist* (Lawrence Kasdan, 1988), pero es Arthur O'Connell, el mismo que se tiene que casar obligado con Rosalind Russell en *Picnic* (Joshua Logan, 1955) el que domina con cada una de sus apariciones y el que lleva el peso del desenlace al ser el motivo de salvación de Egan. Criticada en su momento por Alcohólicos Anónimos respecto a la forma en que Hollywood trató el problema y que no ayudaba en nada a la enfermedad, dijeron, porque el alcoholismo está reconocido como una enfermedad.

No obstante, su mérito radica ahí, un alcohólico encuentra su cura tratando de ayudar a otro en lo que fue el origen de esta asociación. Un film honesto, dirigido con sobriedad por Keller.

-*Step Down to Terror* (1958). Si no existiera la sombra de la duda respecto a ese clásico de Alfred Hitchcock, *Shadow of a Doubt* (1943), este *film* podría considerarse digerible, pero inevitablemente la comparación cae por su propio peso y el resultado es funesto. Con un reparto de apoyo donde sobra el oficio, Rod Taylor, Josephine Hutchinson y Jocelyn Brando, son los principales Colleen Miller y Charles Drake los que no logran salir adelante del todo. La Miller no puede por ningún momento acercarse al calibre de Teresa Wright, su antecesora, aunque hay que reconocer los esfuerzos que había hecho en *Man in the Shadow* (Jack Arnold, 1957) junto a Jeff Chandler y Orson Welles así como en *The Night Runner* (Abner Biberman, 1957) junto a Ray Danton, película esta que según muchos contenía elementos que Hitchcock explotaría en *Psycho* (1960) y en *The Birds* (1963), ambas también salidas de los estudios Universal. Y Drake no puede pretender, ni jugando, acercarse a Joseph Cotten en cuanto a la perversidad, lascivia y frialdad criminal que el actor le imprime al tío Charlie, el asesino de viudas alegres en la primera versión. Más hay que reconocer que Drake siempre estuvo brillante cuando entraba de apoyo en una película. En esa categoría se luciría en el valorado *film noir The Pretender* (W. Lee Wilder, el hermano de Billy; 1947) por la fotografía de John Alton y la música de ultratumba de Paul Dessau con la ayuda de los efectos musicales del theremin gracias a la colaboración del Dr. Samuel J. Hoffman; junto a James Stewart como el sensible psiquiatra en *Harvey* (Henry Koster, 1950); el millonario que le ofrece matrimonio a Kim Novak en *Jeanne Eagels* (George Sidney, 1957) más allá de la autodestrucción que la actriz llevaba por dentro y por encima de Audie Murphy en el celebrado oeste *No Name on the Bullet* (Jack Arnold, 1959) cuando al final le lanza la mandarria y le inutiliza la mano, el único instrumento que tiene este asesino para ganarse la vida, mucho más original e inesperado que si le hubieran dado un par de tiros. Ver para aplaudir.

Retomando de nuevo a Jim Floyd/Barry Sullivan que ha escapado. Al siguiente día, sobre los escombros todavía humeantes de la cantina, arriba Seven Jones/Audie Murphy en su primera misión como *ranger* (término utilizado para los comandos de asalto de los Estados Unidos; en el oeste, policía federal). La aparente falta de experiencia del chico no se corresponde con la falta de destreza en el gatillo a la rapidez cuando manejaba la escopeta y John McIntire, que lo acompañará en la persecución hasta que Floyd lo mata, *I'm sorry*, se lamenta cínicamente, no sabía que era él, le enseñará unos cuántos trucos para hacer lo mismo con una pistola, mientras que Venetia Stevenson no solo será la chica de interés en la trama, sino que al enterarse que Murphy estaba recién separado de su mujer en la vida real le manifestó la abierta pasión que sentía por los caballos, una atracción enfermiza que el actor también compartía y todo parecía ir de plácemes. El resto de la historia era capturar a Jim Floyd y llevarlo a la justicia. Cómo se desarrolla esta historia tan manida es lo que levanta el film por el carisma de Sullivan, la benevolencia que demuestra por Murphy y lo poco sentimental cuando tiene que matar a alguien, siempre la misma expresión: *I'm sorry*. Un personaje, en términos literarios, simpatético. ¿Por qué no mejor simpático en el significado de la relación entre dos cuerpos o sistemas por lo que la acción de uno induce el mismo comportamiento en el otro, que es la esencia de esta película? Al final, después de muchas peripecias, hasta nieve en parte del trayecto para darle envergadura de oeste mayor a la historia, Floyd le preguntará a Seven por qué no lo deja irse, hace un intento con la pistola y muere de un balazo. Ante el deber, no hay amistad que valga y Seven tenía muy claro que si no lo hacía, el que hubiera quedado tendido en el suelo era él, aunque se cuestiona, Floyd, ¿por qué fuiste tan lento al dispararme?

Si entre las cosas realizadas con gusto por Henry Keller está *Seven Ways From Sundown*, vale aclarar que este film no era para él. Comenzó a ser dirigido por George Sherman (un verdadero especialista de oestes B, si habían indios mucho mejor), pero por una discusión con Murphy a raíz de un diálogo, amenazas de muerte de por medio, el héroe de la Segunda Guerra Mundial más condecorado tenía fama de psicópata, fue que le pidieron de favor a Keller

la terminación del proyecto antes que corriera sangre de verdad saliendo Barry Sullivan aleccionado, que con esos truenos se abstuvo de darle toques homosexuales a su personaje, haciendo más confusa su amistad con Murphy, hasta que al final, en medio de tanto misterio, se desentrañan los motivos que tuvo el teniente de los *rangers* para encargarle a Seven la captura de Floyd y la anterior muerte del hermano de Murphy. Llamativos en este oeste, como en la mayoría de los realizados por la Universal, son los espacios naturales. Gran parte tuvo como fondo el Red Rock Canyon, área de conservación nacional de Nevada y en St. George, Utah, que le ponen un toque de veracidad a la acción, gracias a la fotografía del humilde Ellis W. Carter, especialista en maravillar con aventuras fantasiosas.

Posdata

Originalmente, este film estuvo a cargo de George Sherman, pero una violenta confrontación con Audie Murphy, de naturaleza compulsiva, lo hizo abandonar el proyecto. Ese mismo año habían logrado terminar *Hell Bent for Leather* con un reparto competente, Stephen McNally, Felicia Farr, Robert Middleton y Jan Merlin, otro héroe de la Segunda Guerra Mundial en el Pacífico. *Hell Bent for Leather* fue muy favorecida por la crítica francesa que le encontró toques a lo Hitchcock semejantes a las adversidades que Robert Donat y Madeleine Carrol tienen que afrontar juntos en *The 39 Steps* (1935), Michael Redgrave y Margaret Lockwood en *The Lady Vanishes* (1938) y Cary Grant y Eva Marie Saint en *North by Northwest* (1959).

Los fanáticos de este film asocian varios de los nombres de los hermanos de Seven a la canción *Blue Suede Shoes*, popularizada por Elvis Presley en esos años. Revisar de nuevo la letra es un homenaje bien merecido al rey del rock and roll por aquello que dice *It's one for the money, two for the show, three to get ready...*

48 *Light in the Piazza*/La luz en la plaza (Guy Green, 1962)

Olivia de Havilland vestida majestuosamente por Christian Dior, da náuseas la elegancia que despliega hasta en refajo y bata de dormir. Rossano Brazzi para recordar como el italiano perfecto que conquistó a Hollywood desde aquella primera vez junto a June Allyson en *Little Women* (Mervyn LeRoy, 1949). Yvette Mimieux y George Hamilton en sus momentos de mayor popularidad, ambos disfrutaron el sabor del éxito en la pantalla grande, sin que quepa dudas. Y un Barry Sullivan, solito en los créditos, con una participación de peso donde lleno de desenfado se quita la camisa y muestra el pecho a los 50 años, bastante trajinado, pero algo afiebrado.

Filmada en escenarios naturales de Florencia y Roma, Olivia de Havilland expresa en un momento determinado: *Nadie con un sueño debería venir a Italia. No importa cuán muerto y enterrado uno piense que esté, en Italia él se levantará y caminará de nuevo*. Y en ese sueño radica la historia del film.

Olivia de Havilland, la hija Ivette Mimieux y el espectador están de viaje por Florencia. Una verdadera postal turística gracias al lente de Otto Heller. El mismo que apuntaló con su ojo incisivo, en blanco y negro o en colores, algunos pilares del cine inglés, *They Made Me a Fugitive* (Alberto Cavalcanti, 1947), *The Ladykillers* (Alexander Mackendrick, 1955), *Richard III* (Laurence Olivier, 1956), *Peeping Tom* (Michael Powell, 1960) y *Victim* (Basil Dearden, 1961). La protagonista Meg Johnson, confundida a lo largo del film como pariente del actor Van Johnson, en homenaje merecido a este actor, disfruta las calles, los museos, el paisaje, junto a su hija Clara cuando de pronto aparece Fabrizio/George Hamilton que recoge y juega con el

sombrero de Clara que el viento se llevó. Amor a primera vista, un amor que parece esplendoroso, más allá de la Mombasa y consternación de Meg, porque hay un secreto bien guardado que no debe salir a flote, Clara tiene la mentalidad de una niña de 10 años, secuela de haberse caído de un pony, asunto que la propia chica desconoce y si se descubre, la humillación por delante y la desgracia de mi hija, consternada Meg, para el resto de la vida. Bonita, pero tonta, hay que leerle un libro todas las noches, juega con ositos de peluche, Fabrizio que insiste en verla le ha regalado uno, le grita a voz en pecho, *fortunatissimo*. No, Meg no puede darle cabida a ese amor a primera vista nacido en medio de una plaza a plena luz del día. Para colmo, el padre de Fabrizio, Rossano Brazzi, sospecha, insiste en acelerar el asunto, qué buen matrimonio va a hacer mi hijo con esa americanita adinerada. Meg titubea, viaja a Roma con Clara a encontrarse con su marido Barry Sullivan. La única solución que él propone es regresar a América y buscar una institución donde poner a Clara, así tal vez recuperen la vida conyugal que están a punto de perder, él no quiere darse por vencido con la libido en alza. Con lo que no contará Mr. Johnson es con el inquieto corazón de una madre y Meg está decidida a todo menos cumplirle como mujer. El regreso a Florencia implica la aceptación del compromiso. Y las únicas dos condiciones que imponen la familia de Fabrizio es que Clara se convierta al catolicismo para celebrar la boda por la santa iglesia y que esté dispuesta a tener muchos hijos. Para Clara, el matrimonio será como jugar a la casita, lo cual significa que los hijos vendrán solos y en su mundo adolescente los artistas de cine continuarán siendo motivos de amenas conversaciones, si Glenn Ford es mejor actor que William Holden o cuál de los dos es más atractivo. Hasta que de pronto Rossano Brazzi reacciona desfavorablemente cuando hojea el pasaporte de Clara. No hay boda. Para un noble italiano que su muchacho se case con una chica mayor que él es una ofensa. Una ofensa que será solo reparable cuando la madre de Clara decide aumentar la dote. Y Brazzi no pierde sus astucias de galán para robarle un beso de la boca sorprendida, cosa que Olivia de Havilland considera una oportuna cortesía para estrechar más los lazos. Consumada la boda, a la salida de la iglesia los niños lanzan confeti a los recién casados y Clara, con la ingenuidad que la caracteriza los va recogiendo y se los come, el

novio sorprendido por esa costumbre "americana" hace lo mismo. Y Olivia/Meg, sin el marido que no se ha dignado viajar a la boda de la hija, cierra con sabias palabras: *Yo sé lo que hice. Fortunatissimo, no*; *arrivederla,* como decía Fabrizio cada vez que se despedía de Clara porque el tiempo se ha acabado

Guy Green se inició en el cine como fotógrafo. Fundador de la British Society of Cinematographers junto a Freddie Young y Jack Cardiff fue el primer inglés en este acápite en llevar un Oscar a su país por la fotografía en blanco y negro de *Great Expectations* (David Lean, 1947). Se inició como director en 1956 con *Triple Deception* para hacerse reconocer con filmes como *The Angry Silence* (1960) y *The Mark* (1961), este último le proporcionó una nominación al Oscar a Stuart Whitman. *Light in the Piazza* fue su primera producción americana para la MGM, seguida de *Diamond Head* (1962) para la Columbia Pictures. Y en 1965, alcanza con el drama interracial *A Patch of Blue* un reconocimiento aparatoso y nominaciones al Oscar para Elizabeth Hartman como la chica ciega que hace amistad con el negro Sidney Poitier y para Shelley Winters como la amoral madre que se lo llevó esa noche para su casa satisfecha, el segundo en la cartera. Hombre con *savoir-faire* en la dirección de actores, en 1975 Guy Green condujo a Brenda Vaccaro a una nominación secundaria por *Once is Not Enough*. Dos años más tarde realizaría su última película para la pantalla grande, *The Devil's Advocate*, con un tema de fe, homosexualidad, persecución de judíos, partisanos italianos, con la iglesia católica de fondo, casi desconocida y poco divulgada hasta el momento, algunos la han encontrado en Alemania donde se filmó con el título de *Des Teufels Advokat*.

Light in the Piazza fue el último film de su productor Arthur Freed, reconocido además como un virtuoso letrista, recordar *Alone* y *All I Do is Dream of You* en la voz de Judy Garland, *Temptation* por Perry Como, *Pagan Love Song* por Howard Keel y casi un himno nacional *Singin' in the Rain* en la voz de cualquiera. De sus manos surgieron destacados musicales de la época dorada de la MGM, algunos excelsos como *Eastern Parade* (Charles Walters, 1948), *On the Town* (Gene Kelly/Stanley Donen, 1949), *Show Boat* (George

Sidney, 1951), *An American in Paris* (Vincente Minnelli, 1951), *Singin' in the Rain* (Gene Kelly/Stanley Donen, 1952), *The Band Wagon* (Vincente Minnelli, 1953) y *Gigi* (Vincente Minnelli, 1958) por la mano abierta y el entusiasmo que le dio a sus directores.

Trivias

George Hamilton trascendió y prevaleció en el cine como un actor con carisma, agradable y de envergadura cuando el papel lo requería. *The Victors* (Carl Foreman, 1963) le dio visos trágicos, por encima del resto del reparto con excesivo profesionalismo. De sus grandes momentos está su quehacer aventurero junto a Brigitte Bardot y Jeanne Moreau por tierras mexicanas en *Viva Maria!* (Louis Malle, 1965). Y *Zorro: The Gay Blade* (Peter Medak, 1981) lo paseó por el mundo entero, su *Over the Rainbow* hablando en términos musicales.

Yvette Mimieux volvió a trabajar con Guy Green en *Diamond Head* (1962). Recordada junto a Rod Taylor en *The Time Machine* (George Pal, 1960) y *Dark of the Sun* (Jack Cardiff, 1968) sin dejar fuera la extravagancia juvenil *Where the Boys Are* (Henry Levin, 1960) orgullo de los ciudadanos de Fort Lauderdale donde fue filmada. En 1991 se retiró de la actuación dedicándose a sus tres grandes pasiones: la antropología, bienes raíces y el yoga.

Rossano Brazzi impuso el prototipo del *Italian lover* en el cine americano. Implacable seductor de grandes estrellas. Detrás de Dorothy McGuire en los créditos de *Three Coins in the Fountain* (Jean Negulesco. 1954) y acaparando la atención de Jean Peters. Impotente frente a una beldad como Ava Gardner en *The Barefoot Contessa* (Joseph L. Mankiewiecz, 1954). Cortejando a la solterona Katharine Hepburn en *Summertime* (David Lean, 1955) con la ciudad de Venecia de chaperona. Aprovechándose de Joan Crawford viola a la ciega Heather Sears, le hace recuperar la vista en la insólita *The Story of Esther Costello* (David Miller, 1957). El compositor que desquicia a June Allyson vestida siempre de blanco al estilo de Douglas Sirk en *Interlude* (1957). El oro es un objetivo más fuerte que el busto de

Sophia Loren en *Legend of the Lost* (Henry Hathaway, 1957). Esposo *playboy* de Joan Fontaine seduce sin darle esperanzas a Christine Carère en *A Certain Smile* (Jean Negulesco, 1958), edulcorado con la canción titular que interpreta Johnny Mathis. También un aristócrata francés que ha dejado por nueve años a su esposa Deborah Kerr en *Count Your Blessings* (Jean Negulesco, 1959) y ahora qué hacer. Sin olvidar al famoso Emile de Becque, interés de Mitzi Gaynor, en la versión cinematográfica de *South Pacific* (Joshua Logan, 1958).

El 18 de abril del 2005 tuvo lugar la premier del musical *The Light in the Piazza* en la sala Vivian Beaumont del Lincoln Center de New York. La puesta en escena se mantuvo hasta el 2 de Julio del 2008 para un total de 504 representaciones. Y aunque basada en la novela de Elizabeth Spencer fue la bien recibida película que dirigió Guy Green la causante del éxito. Victoria Clark, en el papel que brillantemente desempeñó Olivia de Havilland, ganó el Tony del 2005 por actuación principal en un musical. Con la decepción de que la casa Christian Dior no pudo vestirla.

Un homenaje abierto a Arthur Freed como letrista le fue dado en la película *Wonder Boys* (Curtis Hanson, 2000) que tuvo su momento y sus actores: Michael Douglas, Tobey Maguire, Frances McDormand, Robert Downey Jr., Katie Holmes y Rip Torn entre otros. La canción *Good Morning* escrita en compañía del músico Nacio Herb Brown para *Babe in Arms* (Busby Berkeley, 1939) cantada por Judy Garland y Mickey Rooney forma parte imprescindible de la banda sonora del film.

49 *A Gathering of Eagles*/Águilas al acecho (Delbert Mann, 1963)

Antes de emitir cualquier opinión sobre este nido de águilas, antes de declarar aprobado o desaprobado este proyecto por el que desfilaron una serie de actores sin ninguna afinidad posible: Rock Hudson, Rod Taylor, Barry Sullivan, Kevin McCarthy, Henry Silva, Robert Lansing, Richard Anderson y la desconocida hasta entonces y después, Mary Peach, lo mejor es comenzar por la trayectoria de su director Delbert Mann, con sus logros y desaciertos, con su ambiciones y con su Oscar.

Delbert Mann, un hijo nato de la televisión, entró al cine por la puerta grande con *Marty* (1955) con la que se llevó la estatuilla como mejor director, primera vez que alguien en esta categoría salía premiado en su debut, además de mejor película, mejor guión para Paddy Chayefsky, con nominaciones a mejor fotografía en blanco y negro, mejor dirección artística, mejores actuaciones secundarias para Joe Mantell y Betsy Blair a pesar de estar incluida esta última en la lista negra del macartismo y la gran sorpresa en la historia de este premio, Oscar a mejor actor principal para Ernest Borgnine, encasillado como uno de los grandes villanos de la pantalla y aquí desdoblado en un ser tan noble y desvalido que soltó lágrimas de parte del espectador. *Marty* fue sobre todo el triunfo de Burt Lancaster y su compañía productora, la Hecht-Lancaster, que hicieron lo imposible en campaña propagandística para que este film fuera reconocido y lo lograron, hasta en Cannes donde recibió la Palma de Oro.

La segunda muestra de Delbert Mann es una reafirmación de su realismo de cocina o de cazuela como se le dio por llamar a esos pequeños temas de sueños y frustraciones donde los protagonistas eran hombres corrientes sacados de las oficinas, de las factorías, los

pequeños negocios dentro de una gran urbe, generalmente Nueva York. Su título, *The Bachelor Party* (1957), equivalente en español a *Despedida de soltero*. El novio, sus cuatro amigos más allegados y el efecto emocional en la vida de cada uno desnudado en una noche de falsa liberación corrió el peligro de que muchos pensaran eso lo puedo hacer yo, que trataron y no pudieron. La película fue bien recibida por la crítica que vio en Delbert Mann frescura y la inyección de vida que el cine de los cincuenta comenzaba a vaticinar. Don Murray en su segunda aparición se consolidó como un actor prometedor, después de haber cautivado junto a Marilyn Monroe en *Bus Stop* (Joshua Logan, 1956) con una nominación al Oscar secundario cuando en realidad él era el principal, estratagema de la Academia que de alguna manera trató merecidamente de favorecerlo. Don Murray, siempre bien, más arriba del personaje que le tocara interpretar, como que no tuvo el padrino adecuado y su carrera fue pasando inadvertida. Un espacio amargo a cargo de E.G. Marshall, el más viejo de todos, para el cual el matrimonio es un contrato social donde los lazos afectivos se ven obstaculizados por sentimientos no satisfechos cuando unos tragos de más envalentonan las confesiones. Jack Warden es el soltero empedernido, conquistador cuestionable al cual nadie querrá envidiar. Larry Blyden como el tercer hombre casado dentro del grupo para reafirmar la angustia matrimonial, no, por nada del mundo cometo un error fuera del matrimonio, ¿qué me queda entonces? La sorpresa con unos cinco o seis minutos de actuación se la lleva Carolyn Jones, nominada al Oscar secundario con su ninfómana filosófica en medio de una disparatada fiesta en el Greenwich Village por entonces el centro de la libertad existencial. Y Philip Abbott mostrando su indecisión ante el matrimonio, desagrado para el guionista Paddy Chayefsky que manifestó su desacuerdo porque Delbert Mann cargó de visos homosexuales al novio aunque en el final convencional Don Murray le da una charla poco creíble sobre los beneficios de estar casado, después de haberlo puesto en dudas varias veces.

La tercera cruzada de Delbert Mann es un proyecto demasiado ambicioso y fuera de su control, *Desire Under the Elms* (1958), con un trío capaz, pero muy desunido, Sophia Loren parodiando a Fedra; Anthony Perkins a Hipólito y Burl Ives como Teseo, el padre; cada

cual por rumbo aparte, navegando en galaxias lejanas y como que falta esa unidad de grupo, único elemento posible para sacar adelante una obra de Eugene O'Neill tan difícil y abrumadora, donde la tragedia griega en que se apoya deber estar siempre presente desde el mismo inicio cuyo clímax será la muerte enajenada, cobrándosela casi siempre con el más inocente. Cualquiera de los méritos del film, que los tiene, queda invalidado por la decisión del público que la vio una vez, no repetirla jamás ni por cortesía. Delbert Mann estaba fuera de su ambiente y tuvo que reconocerlo. La Loren se repuso filmando al lado de William Holden y Trevor Howard un drama más acorde a su incuestionable *sex appeal*, *The Key* (Carol Reed, 1958). Perkins se descongestionó con una comedia que bien le hacía falta, *The Matchmaker* (Joseph Anthony, 1958), antecedente del musical *Hello, Dolly*! Y Burl Ives, cantante folclórico que sabía cómo empezar, pero no tenía para cuando acabar hizo del año 1958 su vendaval sin límite ni cordura. Las cuatro actuaciones de ese año de Burl Ives quedaron para la historia y en nombre de todas le pusieron un Oscar en la mano por una de ellas, adivinar cuál: *Cat on a Hot Tin Roof* (Richard Brooks), *Desire Under the Elms* (Delbert Mann), *The Big Country* (William Wyler) *y Wind Across the Everglades* (Nicholas Ray).

Delbert Mann se recupera por lo alto con *Separate Tables* (1958). La soledad, las represiones sexuales, las apariencias que engañan, múltiples historias de gente corriente unidas por un factor común: la casa de huéspedes donde se alojan. Un grupo selecto de actores, jóvenes, de mediana edad y consumados adultos son dirigidos por Mann con excelencia. Así desfilan Deborah Kerr, Rita Hayworth, David Niven, Burt Lancaster, Rod Taylor, Wendy Hiller, Gladys Cooper, Cathleen Nesbitt, Felix Aylmer, Audrey Dalton, May Hallat y Priscilla Morgan. Oscar principal para David Niven como el tímido depredador encubierto y secundario para Wendy Hiller que siente debilidad por Burt Lancaster y no era para menos teniendo en cuenta su poco glamour frente a este felino nada apacible que a veces le hace la caridad cristiana.

En 1959 vuelve Delbert Mann con guión de Paddy Chayefsky a su ambiente neoyorquino. *Middle of the Night* une lo que parecía im-

posible, un actor de la talla de Fredric March, entrado en sus 61 años con la principiante Kim Novak en sus 25, cargada de inexperiencia, pero con un extraño ángel para temerle con la cámara enfrente. *Middle of the Night* es el amor entre estos dos seres disparejos que tendrán que romper obstáculos poderosos, los de una mente programada para que sean desdichados, si no quieren convertirse en marionetas dentro del ambiente que han sido designados para vivir. Este viejo, dirá Kim Novak en su fuero interno, me protegerá en su rol de esposo como un padre. Y esta niña, pensará Fredric March, dará calor a mi lecho y a mí cuando yo duerma a su lado, correré a sus brazos sin pensarlo. Lo de disparejo, pensaron ambos, es insignificante con lo maltrecho que estamos mentalmente si seguimos cada uno por nuestro lado castrándonos de una compañía. Delbert Mann no volvió a trabajar con Paddy Chayefsky y fue una verdadera lástima para los dos.

Con *Middle of the Night,* Delbert Mann se despide del realismo cazuelero, rompe con sus raíces televisivas que tan bien le habían ido y se adentra de lleno en la comedia, en el Technicolor pródigo de sueños como sucedió con *Lover Come Back* (1961) y *That Touch of Mink* (1962), vehículos para que Doris Day en la primera se luciera con Rock Hudson por segunda vez y con Cary Grant en la segunda. Intentó la aventura bélica con *The Outsider* (1961) para que Tony Curtis interpretara con dignidad, pero confusa personalidad al nativo americano Ira Hamilton Hayes que ayudó alzar la bandera de los Estados Unidos en Iwo Jima. Adaptó al cine una obra de teatro que funcionaba a las mil maravillas en Broadway pero no en la pantalla por lo escabroso de ciertas situaciones que había que enmascarar u obviar, caso fallido el de *The Dark at the Top of the Stairs* (1960) a pesar de las bellas actuaciones de Robert Preston y las cuatro mujeres que lo apuntalan: Dorothy McGuire, Shirley Knight, Angela Lansbury y Eve Arden. Y *A Gathering of Eagles* pertenece a este período y marca el inicio del descenso de un director que comenzó demasiado arriba y por momentos se creyó invulnerable.

A Gathering of Eagles es una película que hay que situar durante el período de la Guerra Fría a comienzos de los sesenta. El coronel Rock Hudson, de las Fuerzas Aéreas de los Estados Unidos

ha sido designado para hacerse cargo de las pruebas de los B-52 y los KC-135 en el *Strategic Air Command*/Comando Estratégico de la Fuerza Aérea que el jefe anterior no ha podido sacar adelante. Su amigo y compañero de la guerra de Corea, el coronel Rod Taylor, con el cual ya había trabajado en *Giant* (George Stevens, 1956) quitándole de los brazos a Elizabeth Taylor y llevándosela a vivir a Texas, será su vice comandante del ala. El coronel Hudson encuentra pobre entrenamiento y preparación en el comando e implantará severas medidas que deberán ser observadas hasta por el comandante de la base Barry Sullivan, un bebedor sin control. No tardará en que Hudson despida a Sullivan, porque tú conoces la causa le dice. Siguiendo con la disciplina alerta al coronel Henry Silva que tiene que aprender a delegar autoridad y que no va a firmar su solicitud de traslado. La disciplina llegará hasta su recién esposa, Mary Peach, una actriz inglesa desconocida sin ningún carisma de estrella. Barry Sullivan intentará suicidarse y la cosa irá más lejos cuando Hudson despide a Rod Taylor. Yo heredé al más popular vice comandante del SAC, pero uno que no tomará ninguna responsabilidad dice como justificación. Y una grieta profunda surge entre su mujer y él, porque ella no está ni remotamente consciente de la misión de su marido y porque todos comentan el romance abierto que mantiene con Rod Taylor, lo cual le ha hecho pensar ser la causa de la destitución. Una aeronave no identificada en su acercamiento final sin emergencia declarada motiva el desenlace del film. Hudson ha ido a visitar a Sullivan al hospital para darle apoyo y no llegará a tiempo, lo que permitirá que Rod Taylor asuma la responsabilidad en su ausencia. La decisión tomada por Taylor será luego apoyada por Hudson. El mayor general Kevin McCarthy concluirá que él también hubiera hecho lo mismo, motivo de curiosidad para ver el film.

Hoy, *A Gathering of Eagles*, que no guarda la sencillez grandiosa de *Strategic Air Command* (Anthony Mann, 1955) no está considerada ni buena ni mala, sino una reliquia de la época, un importante testimonio. Mas cuando Delbert Mann filmando en locaciones del SAC encontró al personal oficial del comando muy tenso y luego sabría la causa cuando el presidente John F. Kennedy reconociera

como un hecho público que Nikita Kruschev había instalado misiles nucleares en Cuba.

Trivias

Delbert Mann, un eficaz director de actores depositó su confianza en Rock Hudson y este no lo defraudó. Para los que atacaban su sexualidad hay que recordarles que el actor siempre fue responsable con su trabajo y desde los tiempos de ser el hijo de Cochise hasta aquí no solo había alcanzado respeto sino oficio con una nominación al Oscar por *Giant* (1955) y el haber salvado de la iniquidad a *A Farewell to Arms* (Charles Vidor, 1957).

Mary Peach fue una elección equivocada de Mann que se negó a trabajar con Julie Andrews, la actriz propuesta, refiriéndose amargamente de ella como una mujer que no sabía actuar, solo cantaba.

Rod Taylor, de capacidad histriónica superior a la de Rock Hudson, sin lugar a dudas llevó las de perder frente a este actor. Eran 6' 4" contra la desventaja de 5' 11" donde no cabía la discusión. Rock Hudson, a pesar de las infinitas difamaciones que recibió en vida fue la gran superestrella masculina de su época, proyectó como ningún otro esa extraña aura que le llaman glamour varonil.

Para los que asocian *A Gathering of Eagles* con *Twelve O'Clock High* (Henry King, 1949), los B-17 primero luego los B-52, el general Gregory Peck con el coronel Hudson, la Segunda Guerra Mundial con la Guerra Fría no están muy lejos de la realidad. Las dos salieron de la mano del escritor Sy Bartlett, de origen ucraniano, que también fue el productor de *A Gathering of Eagles*.

Si alguien acaparó la atención en el film, ese fue Robert Lansing en una brevísima escena con Hudson en un baño de vapor donde él defiende a Henry Silva. Reseñada la escena hasta la saciedad o la morbosidad, Lansing, un poderoso actor subestimado por el clan de Hollywood encontró espacio en la televisión y en el teatro. Como estelar en la pantalla grande, para disfrutar su desplazamiento, buscarlo

en la sentimental *Namu, the Killer Whale* (Laslo Benedek, 1966) que originalmente se llamó *Namu, My Best Friend* por la inimaginable amistad que nace entre un científico y el cetáceo. Nunca un actor de tan escasa filmografía ha recibido tantos halagos, ni celebrado su inmutable rostro de espesas cejas rubias y profunda voz, con semejanzas a Steve McQueen, como fue el caso de Robert Lansing. Misterios del séptimo arte.

Delbert Mann trató con *Dear Heart* (1964) reivindicarse con la temática que le abrió las puertas del reconocimiento. Glenn Ford y Geraldine Page hicieron lo imposible por quedar bien como los dos extraños que se encuentran en un hotel de convenciones en un inusual romance. No pasó nada, solo una nominación al Oscar por mejor canción. Y de ahí en adelante le dedicó el mayor tiempo posible a la televisión donde siempre fue bien recibido. El regresar al cine lo llenó de temor y desconfianza.

50. *Pyro...The Thing Without a Face/* Fuego (Julio Coll, 1964)

La primera película de horror de Barry Sullivan bajo la dirección del director Julio Coll, uno de los baluartes del cine de pistoleros urbanos, la respuesta hispana al *film noir*.

La trayectoria de Julio Coll como escritor, guionista y director es hoy día una de las más reseñadas en el cine español, en una revalorización de los años cincuenta que durante un período de libre albedrío y de izquierda con alas solo se le quiso dar mérito a Juan Antonio Bardem y a Luis G. Berlanga. Coll debutó como guionista en un raro film titulado *Noche sin cielo* dirigido por Ignacio F. Iquino en 1947. La sinopsis es más que elocuente para justificar la rareza: Los tripulantes del Plus Ultra narran sus peripecias durante los trágicos días en Manila, Filipinas bajo la ocupación japonesa. En 1950 se impone con la historia y el guión de un sobresaliente *noir*, inestimable documento de la época en que ocurre con Barcelona de fondo, *Apartado de correos 1001* (Julio Salvador), filmado en locaciones a luz natural. Pionero del cine negro español, Julio Coll dirigió *Distrito quinto* en 1958, para muchos por su trama un antecedente directo de *Reservoir Dogs* (Quentin Tarantino, 1992). Y en 1964 hace su entrada en el horror con *Pyro...* gracias a la unión con el productor americano Sidney W. Pink, otro caso revalorizado hoy día por sus descabellados proyectos.

A Sidney W. Pink se debe el primer largometraje en tercera dimensión con el uso de espejuelos polarizados, *Bwana Devil* (Arch Oboler, 1952), cargado de violencia y crueldad. Y sin su visionario ojo, de una vez verlo actuar en Broadway, Dustin Hoffman no hubiera obtenido su primer protagónico en *Madigan's Millions* (Giorgio Gentili o como Dan Ash y Stanley Prager) filmada en Italia en

1966 pero exhibida en 1968 después del estreno de *The Graduate* (Mike Nichols, 1967). Con gran parte de su obra realizada en Europa, Pink se buscó figuras de renombres que le vistieran con su presencia los proyectos de bajo presupuestos que acometía. Así, Cesar Romero, Frankie Avalon, Broderick Crawford y Alida Valli le incursionaron en *The Castilian* (Javier Setó, 1963); Rory Calhoun en *Finger on the Trigger* (dirigida por él, 1965); Anne Baxter en *Seven Vengeful Women* (Gianfranco Parolini y él, 1966); Guy Madison en *Bang Bang Kid* (Luciano Lelli, Giorgio Gentili; 1967); Tab Hunter en *The Cups of San Sebastian* (Richard Rush, 1967); Jeffrey Hunter en *The Christmas Kid* (dirigida por él, 1967); Cameron Mitchell en *El tesoro de Makuba* (José María Elorrieta, 1967) y John Ericson en *Los 7 de Pancho Villa* (José María Elorrieta, 1967) entre otros. La mayoría de ellos *spaghetti westerns* sin ninguna otra pretensión que la de entretener con una cuantas balas de más y rostros bonitos que empezaban a descomponerse. Febril, incansable, amigo del ditirambo, Sid Pink también marcó su espacio en la ciencia ficción produciendo la exaltada *The Angry Red Planet* (Ib Melchior, 1959) cuya propaganda mencionaba el empleo de la técnica CineMagic que animaba dibujos hechos a manos con los personajes que inspeccionaban la superficie de Marte, la cual estaba realzada con un resplandor de luz roja. Incursionando en el género de animalería produjo *Reptilicus*, con Poul Bong dirigiendo la versión danesa de 1961, y él en la versión en inglés de 1962 para evitar en Estados Unidos el rechazo al fuerte acento de los actores, aclamada por los fans del camp, considerada lo mejor de lo peor para algunos y una accidental obra maestra para otros. Porque cualquier despliegue de monstruosidad por parte de un irracional animal es para tener en cuenta y ajustar bien las cerraduras de las puertas así como los postigos, si de algo puede valer tanta precaución, unos días después que su presencia en la pantalla nos haya exaltado el miedo. Y sigue con la ciencia ficción desbocada cuando dirige *Journey to the Seventh Planet* (1962), la historia de cinco astronautas encabezados por John Agar incursionando en el planeta congelado Urano donde un *alien* de un solo ojo crea ilusiones basadas en sus pensamientos, nada menos que diez años antes de *Solaris* (Andrei Tarkovsky, 1972).

Pyro es la historia de una infidelidad, la represalia de la hembra que ha dejado de ser correspondida y la posterior venganza del adúltero que ha pagado con el incendio de su casa, esposa e hija dentro, el juego peligroso de haber echado una cana al aire. Barry Sullivan ha quedado desfigurado en su intento por salvar a su familia de las despiadadas llamas y Martha Hyer es la incendiaria que ahora no sabe qué hacer porque la venganza le pisa los talones, también con una hija a cuesta, Dios mío, sálvame de esta pesadilla... ella que no lo pensó dos veces, arrastrada por la sevicia hasta sus últimas consecuencias de poseer a Barry Sullivan como si fuera un bastión militar, pero que la justicia en vez de andarla buscando le ha montado una persecución al desfigurado, un homenaje para aquel Vincent Price que se puso dos máscaras a la vez en *House of Wax* (André de Toth, 1953).

Pyro comienza con el final, evocadora música de caballitos y un cuerpo que se despeña de lo alto de una estrella giratoria, con el grito que no podía faltar y el hombre que recoge una muñeca del suelo. *Yo juré que nunca volvería a este lugar... el circo más pequeño del mundo... el fantasma de la memoria nunca realmente desaparece... la memoria es el espejo de las penas...* Ahora lo que sigue es reconstruir los hechos desde su comienzo, cuando el ingeniero Vance Pierson/Barry Sullivan, vestido con esmerados trajes diseñados por la casa Petrocelli de New York, tiene que instalar un generador de su invención parodiando una rueda de la fortuna en una presa en Galicia. Buscando una casa donde instalarse tropezará con Martha Hyer, de rojo incendiario cada vez que puede gracias a la casa Mitzou de Madrid y antecesora de una atracción fatal no se hará esperar porque aparezca Glenn Close detrás de Michael Douglas en los ochenta cuando fueron llevados al pathos de la truculencia de la mano de Adrian Lyne. Para los 52 años de Barry Sullivan y sentirse tan codiciado fue una victoria no solo del talento del actor sino de su personalidad, la mayoría de las veces desaprovechada por Hollywood. Igual para Martha Hyer, que habiendo trabajado con directores de renombre y actores de primera fila, con una nominación al Oscar secundario por *Some Came Running* (Vincente Minnelli, 1958), como que nunca logró el espacio que se merecía o no se tomó en serio.

Julio Coll los dirigió con respeto y ambos respondieron a esa forma de filmar europea tan distinta al engranaje hollywoodense. El resto del reparto estaba a gusto, en su casa, no importa que la película se editara en inglés para complacer a Sidney W. Pink que no quería tropiezos con su exhibición en Estados Unidos. Sobresalen Carlos Casaravilla y Soledad Miranda en sus comienzos, con el toque de poesía que requería el film para impedirle a Sullivan cometer algo macabro, porque su inclinación hacia ese hombre enigmático linda en una sexualidad gótica. Con una carrera en la cumbre como musa de Jesús-Jess-Franco, *Vampyros Lesbos*, *The Devil Came from Akasava* y *She Killed in Ecstasy*, por citar las tres realizadas en 1971, la muerte se la llevó ese mismo año en un accidente automovilístico.

Si algo tiene en su contra *Pyro* es el título, que le resta confiabilidad y la emparenta con el cine de explotación. Sidney W. Pink siempre estuvo opuesto y para él, que la consideraba su trabajo más acabado, siguió llevando el original de *The Phantom of the Ferris Wheel*. Mas a su favor, por consenso general, *Pyro* es un oscuro cuento con moraleja muy bien hecho, sin sobreactuaciones tan frecuentes en el género. Una curiosa pieza que vale la pena visitarse.

Trivias

Para Sidney W. Pink, con mucho orgullo y sentido del humor, *Pyro* fue la primera película en tener un escenario de $50 millones de dólares porque parte de la filmación, dijo, se realizó en la famosa presa de Belesar en Galicia. Además, fue la primera película de horror filmada en España y la primera en utilizar los paisajes de Viveiro, Lugo y Galicia.

La fotografía corrió por parte de Manuel Berenguer, con más de 100 créditos a su haber, destacándose *Nada* (Edgar Neville, 1947), *Bienvenido, Mr. Marshall* (Luis G. Berlanga, 1953), *Condenados* (Manuel Mur Oti, 1953), *King of Kings* (Nicholas Ray, 1961) y los reconocidos *films noir Los ojos dejan huellas* (José Luis Sáenz de Heredia, 1952) y *A hierro muere* (Manuel Mur Oti, 1962), sin menospreciar los musicales por donde desfilaron bajo su lente Juanita

Reina, Lola Flores, Carmen Sevilla, Paquita Rico, Nati Mistral, Lilian de Celis, Marisol y hasta Abbe Lane.

A Barry Sullivan le conmovió tanto el respeto de Julio Coll hacia los actores que en 1965 viajó a Italia y se puso en manos de Mario Bava para filmar *Planet of the Vampyres,* por aquello de que en Europa la luz es diferente y las cosas parecen ser de otro modo.

Por su lado, Martha Hyer filmó en 1966 *Cuernavaca en primavera* (Julio Bracho) en México. En 1967, aprovechando su participación en *House of 1,000 Dolls* (Jeremy Summers, Hans Billian) junto a Vincent Price y George Nader le acepta la proposición a Rafael Gil para filmar *La mujer del otro* con su nombre por encima del título del film. Un homenaje sin precedentes.

Después de su retiro, Sidney W. Pink puso una cadena de cines en Puerto Rico y otra en la Florida. Por mucho tiempo eligió la ciudad de Miami como residencia y en el 2002, a la edad de 86 años, falleció en Pompano Beach.

Pyro fue el único horror de Julio Coll que cerró su carrera con *La araucana* (1971) teniendo a Elsa Martinelli como gancho físico e inspirada en el poema épico de Alonso de Ercilla escrito gran parte, según la leyenda, en las hojas de los árboles que encontraba a su paso durante la conquista de Chile.

Leonard Maltin tuvo que admitir que *Pyro* era una extraña película de terror de un hombre quemado en un incendio buscando venganza en la examante que lo causó intencionalmente. Sin pensarlo dos veces le dio dos estrellas y media, para aplaudir su sensatez aunque debió haber subido el *ranking* a tres.

51 *Man in the Middle/The Winston Affair* /Las dos caras de la ley (Guy Hamilton, 1964)

Si de juicio trata alguna película, la mitad de la batalla por el éxito con el público está ganada de antemano. Desde que el cine es cine es un tema que arroba, no importa cómo y dónde se desarrolle. Tener en cuenta los siguientes ejemplos: *La passion de Jeannne d'Arc* (Carl Dreyer, 1928) que inmortalizó a Maria Falconetti por esta, su única actuación, de una Juana de Arco irrepetible a base de planos secuencias; *Fury* (Fritz Lang, 1936) cuando la fiera dormida que muchos llevan dentro se desenfrena en busca de protagonismo, a quemar al reo y hacer justicia por nuestras propias manos luego se espantan cuando le proyectan las imágenes durante el juicio; *The Paradine Case* (Alfred Hitchcock, 1947) la justicia se aplica a la manera de Charles Laughton, hasta su mujer Ethel Barrymore tiembla, inducido sin clemencia por el mago del suspenso; *Rashomon* (Akira Kurosawa, 1950) las reglas al estilo japonés con intervención de lo sobrenatural, el muerto también da su versión de los hechos; *Les Girls* (George Cukor, 1957) con bailables entre recesos a cargo de Gene Kelly, Mitzi Gaynor, Kay Kendall y Taina Elg, en tres versiones del mismo hecho siguiéndole los pasos a *Rashoman* que sentó escuela de cómo hacer las cosas y bien; *Compulsion* (Richard Fleischer, 1959) para que Orson Welles se vanaglorie de sus ardides actorales, este hombre es un engendro, le ha quitado la pena de muerte a la maldad; *Sergeant Rutledge* (John Ford, 1960) porque el oeste no es solo pistolas, sino hasta problemas raciales no solo con indios, sino entre blancos y negros y *Judgement at Nuremberg* (Stanley Kramer, 1961) donde muchos criminales nazis tuvieron su día y su hora con un Oscar fuera de las manos para Maximilian Schell que le tocó defenderlos. Por supuesto que muchos de los considerados clásicos

no han sido mencionados aquí porque los cinéfilos los llevan en su corazón y se los conocen de punta a cabo. ¿Para qué llover sobre lo mojado?

Así son ahora los hechos. La 20th Century Fox presenta una película en CinemaScope y en blanco y negro. Un letrero: *Campo Bachree, Sede del 163 de intendencia. Un remoto depósito de provisiones, Mando británico-estadounidense, India 1944.* A lo lejos, Keenan Wynn/Winston sale de una cabaña, camina hacia nosotros con una agenda negra en la mano, entra en una carpa donde se mueven soldados en pleno descanso, pasa por entre ellos y se dirige a una cortina que rueda, mira en un camastro a un tipo que le sonríe y sacando su pistola le dispara cuatro veces. Se regresa a la cabaña, entra, cierra la puerta a medias y apaga la luz. Después aparecen los nombres de Robert Mitchum, France Nuyen, Barry Sullivan y como artista invitado Trevor Howard. El título: *Man in the Middle*, conocido también como *The Winston Affair*. Luego el resto de los principales: Keenan Wynn (Winston), Sam Wanamaker y Alexander Knox. No olvidar lo siguiente: Aquí hay juicio en ambiente militar conocido por las siglas de consejo de guerra. Hay que salvar la unidad entre británicos y americanos que están por una misma causa, pero con contradicciones étnicas. De referencia geográfica, buscar rápidamente *Objective, Burma!* (Raoul Walsh, 1945) con Errol Flynn y compañía invadiendo Birmania como paracaidistas y *Merrill's Marauders* (Samuel Fuller, 1962) con Jeff Chandler al jefe de un pelotón peleando contra los japoneses en las mismas selvas de Birmania. Los ingleses no se sintieron muy satisfechos con estas dos películas y tampoco con *The Bridge on the River Kwai* (1957) dirigida por David Lean, uno de los suyos, que obtuvo siete Oscar, incluyendo mejor película, mejor director, mejor actor (Alec Guinness), mejor fotografía (Jack Hildyard), mejor edición (Peter Taylor), mejor orquestación (Malcolm Arnold) y mejor guión para Carl Foreman y Michael Wilson que al estar ambos en la lista negra del macartismo no habían sido incluidos en los créditos del film.

El director de *Man in the Middle*, Guy Hamilton, inglés de pura cepa, en la totalidad de su producción mantiene esa tónica y ese acen-

to, sino que hablen los James Bond que vinieron después, *Goldfinger* (1964), *Diamonds Are Forever* (1973), *Live and Let Die* (1973) y *The Man With the Golden Gun* (1974). Para conocerlo mejor, debutó en 1952 con *The Ringer*, un drama criminal enchapado a la antigua con más de un mérito, ¿por qué no un *noir* a la inglesa? Reparto excelente con un joven Herbert Lom a la cabeza como el pérfido abogado causante de la muerte de una chica, recordando tanto a Peter Lorre, la insidia en los labios. Lo acompañan Mai Zetterling, Denholm Elliott, William Hartnell y Greta Gynt. La fotografía increíble, sintiendo el peso de Scotland Yard, a cargo de Edward Scaife, el mismo responsable años después de *The Dirty Dozen* (Robert Aldrich, 1967), *Dark of the Sun* (Jack Cardiff, 1968), *Play Dirty* (André de Toth, 1969) y el animado *The Wonder Babies* (Lionel Jeffries, 1978) que le valió el premio en este rubro en el Fantafestival 1981 de Roma. Por si fuera poco, *The Ringer* está basada en una novela criminal del archiconocido y prolífero escritor Edgar Wallace, el mismo que escribió el primer guión de 110 páginas de *King Kong* (Merian C. Cooper y Ernest B. Schoedsack, 1933), que aún se conserva intacto sin publicar. De este período inicial de Hamilton sobresalen *An Inspector Calls* (1954) basada en la obra de teatro de J.B. Priestley, *The Colditz Story* (1955) sobre un castillo que los alemanes tomaron como cárcel para rehenes de guerra expertos en fuga, *A Touch of Larceny* (1959) donde James Mason y George Sanders se dan la mano en un buen trance de comedia donde el segundo ya tenía un Oscar y el primero se murió esperándolo y *The Devil's Disciple* (1959) valorada con cuatro estrellas (difíciles de digerir hoy día), que no a muchos le interesa la versión de George Bernard Shaw de cómo los ingleses perdieron las trece colonias americanas dando lugar al nacimiento de los Estados Unidos gracias a las actuaciones de Burt Lancaster, Kirk Douglas y Laurence Olivier, puro teatro con los ingeniosos diálogos de Shaw, pero falsedad bien ensayada.

¿Y si volviéramos a la trama de *Man in the Middle*? Tan simple como todas las enredadas tramas que tienen un juicio por delante. Baste poner atención al acusado, al abogado defensor, al fiscal, al juez, a los testigos, al jurado y sobre quién de estos "elementos" recaerá el peso de la acción. Ejemplos sobran y algunos clásicos plan-

tean por lo claro hacia donde va la inclinación de la insegura balanza de la justicia: *To Kill a Mockingbird* (Robert Mulligan, 1962) para el abogado defensor, *12 Angry Men* (Sidney Lumet, 1957) se concentra en el jurado y *Witness for the Prosecution* (Billy Wilder, 1957) en el testigo de cargo, tres de las diez mejores películas de este género según el American Film Institute.

El general Barry Sullivan, que en una de las escenas se baña delante de Robert Mitchum sin ningún pudor, ha elegido a este como abogado para la defensa porque viene de una reconocida familia de militares muy querida por él y hará lo correcto dentro de los estándares, o sea, Winston ha sido declarado mentalmente competente, su cuñado, un congresista de Washington, quiere un juicio justo, que tú se lo vas a dar y él te aprueba, pero debemos a su vez quedar bien con los ingleses con los cuales tenemos que compartir aquí, nuestro objetivo no es pelear con ellos sino junto a ellos contra el enemigo común, hallando a Winston culpable sin lagunas jurídicas y ahorcarlo. Mitchum, un héroe de guerra con la condecoración *Purple Heart*, reponiéndose con la ayuda de un bastón para caminar, se verá entre la espada y la pared cuando las pruebas y el testigo a su favor desaparecen y el acusado no admite considerarse insano aunque persista en acabar con los ingleses y con cualquiera que denigre la raza. El final se sabe de antemano, pero la emoción radica en cómo se llega a él. Con un guión dinámico, salido de las manos de Keith Warterhouse y Willis Hall, la misma pareja responsable de *Billy Liar* (John Schlesinger, 1963) sobre la obra de teatro de ambos y uno de los filmes pilares de la nueva ola inglesa también conocida como "realismo de fregadero".

Según muchos, *Man in the Middle* es un mérito para Keenan Wynn, un actor subvalorado desde sus largos años de contrato con la MGM. Con anterioridad a esta actuación casi todas sus entradas habían sido de comediante, con algunos grandes momentos, por encima de Esther Williams y Van Johnson en *Easy to Wed* (Edward Buzzell, 1946) desafiando a Lucille Ball que casi logra robarse el film y en *Kiss Me, Kate* (George Sidney, 1953) junto al dos veces nominado al Oscar James Whitmore (ellos son Lippy y Slug, dos gangsterci-

llos merodeando dentro de un teatro) en una interpretación única de *Brush Up Your Shakespeare* de Cole Porter, *The girls today in society go for classical poetry, so to win their hearts one must quote with ease Aeschylus and Euripides...* genial como la música completa del film, hoy por hoy un clásico dentro de los musicales. En 1956, sin el control absoluto de la MGM sobre él, filma con José Ferrer para Universal Studios *The Great Man*/*Ídolo de fango*, dirigida por el propio Ferrer. La filmografía de Keenan Wynn es inmensa, pero vale citar después de 1963, *Dr. Strangelove* (Stanley Kubrick, 1964), *Point Blank* (John Boorman, 1967)) encarándosele a Lee Marvin al final y *Once Upon a Time in the West* (Sergio Leone, 1968), que nadie ha dejado de ver por aquello de qué reparto: Charles Bronson, Henry Fonda, Claudia Cardinale, Jason Robards, Gabriele Ferzetti, Paolo Stoppa, Frank Wolff, Jack Elam, Woody Strodie, Lionel Stander y él.

Lamentablemente, *Man in the Middle* es la película de Robert Mitchum y el resto de los actores ya mencionados queda en abstracto. Mitchum, un actor dentro de la lista de los grandes, en el lugar número 23 por el American Film Institute, siempre acaparó para él el escenario así lo pusieran de segundo con John Wayne en *El Dorado* (Howard Hawks, 1966). Muchos han tratado de explicar el misterio Mitchum sin llegar a conclusión alguna. Un rostro fuera de los común, inclinado a despertar bajas pasiones, duro de pelar y mucha frialdad en la mirada dormida, una pantera al acecho. Mitchum explotó en casi todas sus películas la sensualidad y la sexualidad, ya sea descalzo, en pijamas, sin camisa cada vez que podía, como en *Man in the Middle* que pasado de peso hace esfuerzos por contraer el vientre, este pecho es una de mis mejores armas de trabajo. Y un caso raro de actor, por los papeles que aceptaba era más seguido por el sexo masculino que el femenino. En sus inicios, Robert Mitchum recibió una nominación al Oscar secundario por *The Story of G.I. Joe* (William A. Wellman, 1945). En 1948 fue detenido por posesión de marihuana junto a la actriz Lila Leeds y masivamente el público respondió en su apoyo llenando los cines donde exhibían sus películas mientras que la Leeds cayó en el olvido. Mitchum hasta compuso, cantó y grabó dos *long-playings*: *Calypso-like so* (1957) y *That Man Robert Mitchum... Sings* (1967). Y por unanimidad es

recordado por tres películas muy especiales dentro del *noir*: *Out of the Past* (Jacques Tourneur, 1947), *The Night of the Hunter* (Charles Laughton, 1955) y *Cape Fear* (J. Lee Thompson, 1962) en las cuales sale perdiendo. En la primera, víctima de las mañas de Jane Greer y en las otras dos hay que quitarlo rápido del medio sin ninguna compasión. Yo le añado cuatro más y ojalá fueran todas: *Macao* (Joseph von Sternberg, Nicholas Ray, 1952), *River of No Return* (Otto Preminger, 1954), *Heaven Knows, Mr. Allison* (John Huston, 1957) y *Farewell, My Lovely* (Dick Richards, 1975).

Man in the Middle está filmada en locaciones de la India y la fotografía en blanco y negro a cargo de Willie Cooper cumple, sin ninguna exageración que nos haga abrir la boca por las sorpresas. Cooper una vez colaboró con Alfred Hitchcock en *Stage Fright* (1950), un buen vehículo para que Marlene Dietrich se enamorara de Michael Wilding, su coactor, que luego Elizabeth Taylor se lo arrebató, a lo que la alemana respondió, ella no le va a cocinar como yo le hago, ni va a soportarle sus debilidades. John Barry corrió con la música y en 1966 se alzó con dos Oscar, mejor canción y mejor partitura musical, por *Born Free* (James Hill, Tom McGowan) la historia de la leona Elsa criada entre humanos que todavía da que hablar, la moda de amansar fieras para regresarlas luego a su estado salvaje.

Si el personaje de Winston queda endeble en cuanto a antecedentes para definirlo, si lo que sucede con él después del juicio queda a la deriva y si resulta un film a veces extraño, vayan a la fuente original de Howard Fast, el autor de la novela. Fast, el escritor más prolífero de la literatura americana, acusado a veces de politizar demasiado su literatura, y que estuvo tres meses presos por no testificar durante el macartismo y allí escribió casi de un tirón *Espartaco*, el mismo que Kirk Douglas filmó bajo la dirección de Stanley Kubrick y guión de Dalton Trumbo, se acabó la cacería de brujas, gritó Douglas, que lo pongan con letras grandes en los créditos, concibió *The Winston Affair* con ironía, su objetivo principal. Capitán, le dice un colega al abogado que defenderá a Winston, ¿sería presuntuoso de mi parte preguntarle en que lugar fue herido? y así la psicología

de los personajes se queda dando vueltas en nuestra imaginación, porque ya Fast, hiperactivo, estaba envuelto en un nuevo proyecto. Después de terminado el film, lo aconsejable si se tiene en DVD, es repetir el preámbulo antes de los créditos. La mirada y la sonrisita del inglés que recibe los cuatro balazos son elocuentes. Ahí está la clave de los que buscan más.

O imaginar la respuesta con algo más sensual como el verano húmedo y sofocante del Sur en *Reflejos en un ojo dorado* de Carson McCullers, las circunstancias aunque diferentes, el principio es el mismo, que comienza así:

Un puesto militar en tiempos de paz es un lugar monótono. Pueden ocurrir algunas cosas, pero se repiten una y otra vez. El mismo plano de un campamento contribuye a dar una impresión de monotonía. Cuarteles enormes de cemento, filas de casitas de los oficiales, cuidadas e idénticas, el gimnasio, la capilla, el campo de golf, las piscinas... todo está proyectado ciñéndose a un patrón más bien rígido. Pero quizás sean las causas principales del tedio de un puesto militar el aislamiento y un exceso de ocio y de seguridad; ya que si un hombre entra en el ejército solo se espera de él que siga los talones que le preceden.

Y a veces pasan también en una guarnición ciertas cosas que no deben volver a ocurrir. Hay en el Sur un fuerte donde, hace pocos años, se cometió un asesinato. Los participantes en esta tragedia fueron: dos hombres, dos mujeres, un filipino y un caballo.

Y no le pidan más a una película que nunca pretendió superar los límites comerciales. Tómenla como Robert Mitchum y Trevor Howard la tomaron, de botella en botella. La escena donde por primera vez se encuentran, a los acordes del *Chattanooga Choo Choo* y Howard le derrama encima la copa a Bob, no fue ensayada, sino exaltación de la embriaguez que llevaba siempre. No nos han presentado, dice Trevor. ¿Por qué no se va a dormir?, responde Mitchum, otro bebedor de trago largo.

Posdata

El punto débil del film no se encuentra en ninguna de las actuaciones, sino en el corte de pelo que le hicieron a Mitchum para dar, ¿qué época? ¿qué psicología del personaje? Qué desvergonzada curiosidad la del cinéfilo.

52. *Stage to Thunder Rock/* Siete tras un botín (William F. Claxton, 1964)

Si nos viéramos obligados a comenzar la crítica de *Stage to Thunder Rock* mencionando a su director, William F. Claxton, cabría decir que su trayectoria fílmica se caracteriza por un solo adjetivo: intrascendente. En 1948 hace su debut con *Half Past Midnight*, y en lo que aparentemente tenía visos de *film noir* no es más que una película de excesivos diálogos donde una chica acusada de asesinato logra probar su inocencia gracias a la pareja que la acompaña, huyendo siempre de la policía y siendo lo único interesante el escenario de Los Angeles donde se desarrolla este barullo: Chinatown. Sin embargo, William F. Claxton guarda reconocimiento por su participación en la televisión, con programas de obligada referencia como *Bonanza* (1962-1973) considerada por muchos un plagio de *Los tres Villalobos* del cubano Armando Couto, *Little House on the Prairie* (1974-1981), y *Highway to Heaven* (1985) donde en todas participó Michael Landon, una venerada figura de la pantalla chica.

Si hacemos referencia a su escritor Charles A. Wallace tampoco encontraremos ninguna pista prometedora sobre este oeste menor catalogado de oscuro donde lo más sobresaliente es el equipo de actores de la vieja guardia que interviene en el mismo, que frente a una cámara implacable deja ver los estragos del tiempo en sus rostros. Nombrarlos a todos es un acto de justicia porque en distintas épocas ellos colmaron nuestras expectativas de entretenimiento hasta de segunda o tercera intervención de acuerdo al papel que le designaran. La lista la encabeza Barry Sullivan con 52 años cumplidos y en su ambiente de vaquero, que manejaba con destreza y soltura. Le siguen

Marilyn Maxwell, Scott Brady, John Agar, Lon Chaney Jr., Wanda Hendrix, Anne Seymour, Keenan Wynn, Allan Jones, Robert Strauss, Robert Lowry, Argentina Brunetti y los jóvenes iniciados Ralph Taeger, Laurel Goodwin y la niña Suzanne Cupito que luego alcanzaría estrellato televisivo con la serie *Dallas* (1978) bajo el nombre de Morgan Brittany.

Barry Sullivan es el envejecido alguacil Horne que tiene que capturar vivos o muertos a un padre y sus dos hijos por el robo de $50,000, con un agravante en su contra: ellos son la familia con la cual él se crió. Con dejarse la barba, la mirada fija y resolver la mayoría de las escenas claves de perfil, Sullivan consigue ser convincente. Él mata a uno de los hermanos y se lleva preso al otro con el dinero recuperado, al con poca suerte en la pantalla grande Ralph Taeger, pero afortunado por "15 minutos" en la televisión por los 17 episodios de *Hondo* (1967), inspirados en la película *Hondo* (John Farrow, 1953) con John Wayne. Argentina Brunetti, que se llama Sarita y resulta ser una india apache, le realizará un funeral al hermano muerto de acuerdo a sus tradiciones, digno de recordar como elemento etnológico o patológico en el film. Lo que sigue es una estación de peaje de diligencias que sirve de título al film a donde llegarán el alguacil con el arrestado y se encontrarán con una serie de personajes que darán pie con sus ambiciones por el dinero y las intrigas que desatan a una puesta escénica, más que a la típica acción de un oeste. Atrás han quedado para siempre las brevísimas intervenciones de Allan Jones como el alcalde, Robert Strauss como el juez, Wanda Hendrix como la mujer de Scott Brady, el cazador de recompensas y Suzanne Cupito la hija ciega de ambos, por la cual Brady necesita capturar a los forajidos, le ha jurado dramáticamente a la niña que pagará una operación para que vea con el dinero de la recompensa.

En la estación, Sullivan y el arrestado mediarán con los dueños del lugar, Lon Chaney Jr. que ha fracasado en sacar adelante el negocio; su mujer, Anne Seymour, que tal parece una copia de Zasu Pitts en *Greed/Avaricia* (Erich von Stroheim, 1924) y la hija menor de ambos, Laurel Goodwin, decidida a abandonar ese hastío tan pronto como llegue la diligencia al siguiente día, dinero, dinero es lo que

me hace falta, no importa que John Agar le haya declarado su amor porque son otros sueños, incluida la riqueza, los que rondan por su cabeza teatral. También llega la figura más importante del film después de Sullivan, Marilyn Maxwell. Ella es la hija mayor de los posaderos que regresa sin un centavo, después de haberle hecho creer a todo el mundo que su profesión era el magisterio, con los hombres, se le olvidó aclarar y es la que pone en la trama un gusto inconcebible de Eugene O'Neill a lo *Anna Christie*. Al grupo se unirá Scott Brady, parodiando a Randolph Scott, que se empeña en capturar a Keenan Wynn, el malhechor cabecera y luego ya verá como le arranca el dinero a Sullivan, igual que en las tinieblas otros están por lo mismo. La solución del conflicto es tan rápida y llena de peripecias que evitamos contarla aquí por lo complicado y atropellado que sería su lectura. Baste decir que Marilyn Maxwell lanza su última batalla contra Barry Sullivan, le hace ver lo viejo y mal cuidado que se encuentra y lo enamorado que estuvo de ella una vez. Todos logran ser felices, menos Scott Brady que murió a manos de Keenan Wynn por lo que se sobreentiende que su hija no verá jamás.

Y si a alguien se le ocurre preguntar qué tiene de interesante este film le decimos que no es el film en sí, sino que es parte de un conjunto de trece oestes producidos por el legendario A.C. Lyles para la Paramount Pictures, la mayoría en Technicolor y Techniscope (modificación hecha a los 35 mm para que pareciera pantalla ancha y evitar pagar los derechos del CinemaScope y Panavision entre otros, lo cual hubiera hecho incosteables a estos proyectos modestos).

A.C. Lyles le dedicó 75 años de su vida no solo al cine sino a la Paramount, su empleado más viejo, donde comenzó de mandadero en 1928 y luego de publicista y asistente de producción hasta 1957 en que le sitúan su primera responsabilidad en este giro con *Short Cut to Hell*, un *remake* de la celebre *This Gun for Hire* (Frank Tuttle, 1941). Cuando los estudios le preguntaron a quién pondría en la dirección dijo simplemente que a uno que nunca había dirigido, pero que estaba muy familiarizado con el género de los gángsteres, su amigo James Cagney. Y dicen que en 20 días se completó la filmación porque Cagney, aburrido de estar detrás de las cámaras, sin pistola en la

mano, apuró lo más que pudo y no le volvió a interesar ese rubro. En realidad se sentía cohibido de tenerle que decir a los actores lo que debían hacer, y si alguien recuerda este film es por el comienzo *camp* lindando en lo sicalíptico que se lo dejamos a los curiosos. En 1964, alentado por la Paramount a que le produjera un oeste ya que no tenían ninguno programado y estaban a punto de eliminar este género de sus quehaceres, Lyles aceptó el reto y lanzó *Law of the Lawless* con la dirección de William F. Claxton. Filmada a bajo costo, contó con participación de los veteranos Dale Robertson, Yvonne de Carlo y William Bendix, acompañados de apariciones fugaces de Lon Chaney Jr. y John Agar (que se le harían imprescindibles a Lyles), además de Richard Arlen, Bruce Cabot y Barton MacLane (mal encasillado en la mayoría de sus roles como el típico rufián). Convoyada para su estreno con *Robinson Crusoe on Mars* (Byron Haskin), la acogida económica que recibió *Law of the Lawless* fue tal, que la Paramount le preguntó a Lyles qué cuántos oestes podía producirle en un año a lo que él respondió que cinco y de aquí hasta 1968 no paró de trabajar para un total de trece, furibundo amante del cine.

Carismático, conversador extraordinario, estupendo anfitrión, amigo de todo el mundo sin distinción de jerarquía, A.C. Lyles llegó a guardar estrecha amistad con los Ronald Reagan y George Busch. Durante los mandatos de ambos presidentes sirvió de coordinador con Hollywood para espectáculos de entretenimiento en la Casa Blanca. Activo hasta los últimos días de su vida, fue consultor de producción para HBO de la famosa serie televisiva *Deadwood* (2004-2006), dentro del género del oeste, su especialidad favorita. A.C. Lyles fallece en el 2013, a la edad de 95 años. Nancy Reagan, cuidadosa de mantener viva la cultura americana hasta en sus aspectos más modestos, dijo: *Una leyenda de los estudios en cada sentido de la palabra. Le echaré de menos y a sus coloridas y verdaderamente memorables historias del Hollywood de los buenos tiempos.*

Stage to Thunder Rock no debe ser valorada como pieza única sino parte del conjunto de los trece vaqueros clase B bautizados como "oestes de emergencia" y producidos con excesiva pasión por A.C. Lyles durante la década de los sesenta para salvar a este género

destinado a desaparecer en los estudios de la Paramount. Oestes de velocidad que no tomaron la mayoría más de 15 días en filmarse. Desde este punto de vista de prevalencia histórica, aunque algunos elementos introducidos resulten anacrónicos, por ejemplo, el film *Red Tomahawk* no se refiere, como todos presumían, al indio que mató a Sitting Bull, el que destruyó la Séptima Caballería conducida por el general Custer en la famosa batalla de Little Bighorn, y al que Errol Flynn idealizó en *They Died With Their Boots On/ Murieron con las botas puestas* (Raoul Walsh, 1941) es donde este grupo inseparable de películas se crece y por respeto se recomienda dedicarle una mirada de admiración en nombre del entretenimiento que fue su cometido y de los que fueron jóvenes en los sesenta que las disfrutaron en su momento.

Cuando se habla de productores famosos, el nombre de A.C. Lyles queda inscrito junto al de los renombrados Jesse L. Lasky, Irving Thalberg, David O. Selznick, Walt Disney, Walter Wanger, Hal B. Wallis, Darryl F. Zanuck, Howard Hughes, Samuel Goldwyn, Sam Katzman, Buddy Adler y Stanley Kubrick, entre otros. Para los curiosos del cine, referimos a continuación los títulos que componen el grupo de alabanza y salvación que él acuñó con entusiasmo en orden cronológico:

1. *Law of the Lawless* (William F. Claxton, 1964)
2. *Stage to Thunder Rock* (William F. Claxton, 1964)
3. *Young Fury* (Christian Nyby, 1965)
4. *Black Spurs* (R.G. Springsteen, 1965)
5. *Town Tamer* (Lesley Selander, 1965)
6. *Apache Uprising* (R.G. Springsteen, 1965)
7. *Johnny Reno* (R.G. Springsteen, 1966)
8. *Waco* (R. G. Springsteen, 1966)
9. *Red Tomahawk* (R.G. Springsteen, 1967)
10. *Hostile Guns* (R.G. Springsteen, 1967)
11. *Fort Utah* (Lesley Selander, 1967)
12. *Arizona Bushwhackers* (Lesley Selander, 1968)
13. *Buckskin* (Michael D. Moore, 1968)

Posdata

Entre otros rostros del ayer que actuaron en estos filmes, además de los ya mencionados, se encuentran, como un cumplido para los amantes de la nostalgia, Rory Calhoun, Dana Andrews, Jane Russell, Virginia Mayo, Howard Keel, Tab Hunter, Linda Darnell, Terry Moore, Patricia Owens, Jerome Courtland, DeForest Kelley, Pat O'Brien, Lyle Bettger, Coleen Gray, Richard Jaeckel, Sonny Tufts, Corinne Calvet, John Russell, Arthur Hunnicutt, Gene Evans, Johnny Mack Brown, Jean Parker, Don "Red" Barry, Tom Drake, Brian Donlevy, Wendell Corey, Ben Cooper, Jeff Richards, Joan Caulfield, Broderick Crawford, George Montgomery, John Ireland, James Craig, Jim Davis, Roy Rogers Jr., Leo Gordon, Pedro Gonzalez Gonzalez, Willard Parker, Philip Carey, Jeanne Cagney, James Cagney (prestando la voz como narrador en *Arizona Bushwhackers*), Jody McCrea, Fuzzy Knight, Harry Lauter, Barbara Hale y su marido hasta que la muerte nos separe, Bill Williams.

53. *My Blood Runs Cold*/Se me hiela la sangre (William Conrad, 1965)

Quizás pocos recuerden que el chico que le da una golpiza inclemente a Susan Kohner en *Imitation of Life* (Douglas Sirk, 1959) por el solo hecho de haberse hecho pasar por blanca se llamaba Troy Donahue, el miserable que ganó reconocimiento por esos breves segundos de actuación. Y este no había sido su primer intento por conseguir la fama, el estrellato, las portadas de las revistas famosas. Troy Donahue, con 6' 3" de estatura, algo a su favor para incluirlo en el firmamento de Hollywood, venía tratando y fallando desde 1954 en que confió en Henry Wilson, el mismo agente que inventó a Rock Hudson, para que lanzara su carrera y le cambiara el nombre. Después de *Imitation of Life*, fue su amiga Sandra Dee la que insistió llevárselo de la Universal-International donde lo tenían retraído hacia la Warner Bros para que fuera su pareja en *A Summer Place* (Delmer Daves, 1959) porque necesitaba un rostro fresco, dulce y bonito a su lado, además de una cabellera tan rubia como la de ella. *A Summer Place* fue recibida con mucho entusiasmo, no solo por la fusión halagadora, no hay quien no quisiera confundirse con ellos en las escenas de playa, sino por el drama paralelo que vivían los adultos, asunto de mayores frustrados. Dorothy McGuire estaba casada con Arthur Kennedy, el cual no la satisfacía sexualmente. La llegada de Richard Egan, su antiguo novio pobre ahora millonario, no la hace pensar dos veces, me voy con él, aunque me cueste la vida y le rompe el matrimonio sin ningún complejo de culpa a Constance Ford, la esposa llena de prejuicios, madre de la Dee. La McGuire siempre estuvo considerada la máxima representación de la mujer americana promedio y su forma de comportarse en la película correspondía perfectamente a ese pragmatismo cotidiano, lo que le interesa a uno debe conseguirse a cualquier precio, en la sociedad americana un solo matrimonio casi nunca es suficiente. *A Summer Place* es

el ascenso de Troy Donahue como actor en ciernes. Y algo más, el tema musical de la película compuesto por Max Steiner e interpretado por Percy Faith no solo hizo furor sino que se sigue tarareando y es motivo de alusión en muchos filmes posteriores, no importa que la Academia no lo nominara ese año, porque no tenía letra, porque al oído era demasiado azúcar cande y vaya usted a saber. *A Summer Place* es un film bien construido dentro de las reglas de la *soap opera* por un director capaz que tiene a su haber varias obras de culto. A Delmer Daves le debemos *Destination Tokyo* (1943), *Dark Passage* (1947), *Broken Arrow* (1950), *3:10 to Yuma* (1957) y *The Hanging Tree* (1959) por no hacer larga la lista de la cual casi todo es oficio y amor al cine. Si no es por la música, *A Summer Place* es recomendada además por ver la casa de Frank Lloyd Wright, uno de los objetos de la trama y aquella escena entre las rocas en que Troy Donahue abraza a Sandra Dee y le hace el cuento del gorila King Kong que ama con desespero a una inocente muchachita rubia, y el resto es relajarse por la emoción de lo que viene detrás.

De aquí al estrellato dominguero, Troy Donahue se afianza como el actor joven más popular a inicios de los sesenta a nivel internacional, hasta Japón se le rindió a los pies. Delmer Daves lo volvería a dirigir tres veces más. La favorita del actor, *Parrish* (1961) con Connie Stevens y Claudette Colbert; *Susan Blade* (1961) con Connie Stevens de nuevo en sus brazos y Dorothy McGuire y la postal turística, apreciada por los italianos por el calor propagandístico que le hizo al país, *Rome Adventure* (1961) donde la canción tema *Al Di La* interpretada por Emilio Pericoli rebasó fronteras. En *Rome Adventure* trabajó junto a Suzanne Pleshette, la enamoró tan de veras que volvieron hacer pareja en el oeste *A Distant Trumpet* (Raoul Walsh, 1964) y acabaron casándose para apenas durar unos meses. Alguien dijo, este chico no sabe actuar ni nunca va aprender, pero tiene tanta ternura en la mirada que no le se puede pedir más. Y con esas piernas tan largas, que ni las de Gary Cooper…

Troy Donahue no se conformó con su cara de joven bueno, acomodado, inofensivo y se le quiso ir por delante a la Warner Bros exigiendo papeles de peso. A regañadientes lo incluyeron en *My Blood*

Runs Cold, sin una gota de color. Y esta es la breve historia de un film que no es ni *film noir*, ni *post noir*, ni *thriller*, ni de fantasmas y reencarnaciones. Un coctel de mucho con sabor a nada.

Esta historia no comienza en un circo lleno todo de felicidad sino en una carretera, con Joey Heatherton, cantante, bailarina y un poco de actriz, producto nato de los efervescentes sesenta en peinado y vestuario, competidora abierta de Ann-Margret, manejando a una velocidad increíble como la niña rica que es saturada de malacrianzas. Un motociclista se le atraviesa en el camino y va a parar fuera de la carretera mientras que el auto acaba enclavado en el mar. Los dioses del Olimpo no pueden permitir tanta irresponsabilidad por parte de Julie y desatan las furias por medio de una historia de reencarnaciones. El chico agredido dice llamarse Ben Gunther y ella es Bárbara; él tiene su retrato y vivieron un romance muy intenso cuando otra Bárbara que fue la tatarabuela de la chica lo amó con locura, pero fueron separados por el padre para casarla con Merriday, apellido que lleva Julie. Barry Sullivan es el padre de Julie y Nicolas Coster el novio, sin mucho espacio para que se luzcan en la actuaciones, sobre todo el sorprendido Sullivan de que en su familia existieran tantos secretos que él no conocía y de los cuales sí estaba al tanto la tía Sarah Merriday interpretada por Jeanette Nolan, por consenso de la crítica lo mejor del film porque esta mujer que una vez fue Lady Macbeth en manos de Orson Welles en su efusión cinematográfica de la tragedia de Shakespeare filmada en 1948 desde que aparece convierte aquello en un vodevil de extravagancias empezando por el vestuario y los complicados tocados de cabellos que se deja hacer, para aplaudir o para echarse a llorar porque el film deja de tener credibilidad en sus manos, esto en opinión de algunos sensatos en contra de los que estuvieron a su favor, no importa la satisfacción orgásmica que le ilumina el rostro a la Nolan con cada nuevo detalle de que Ben está aquí por predestinación del destino para bien o mal. Verla para juzgarla en sus declamaciones muy lejos de aquellas sinceras apariciones como en *Saddle Tramp* (Hugo Fregonese, 1950) junto a Joel McCrea y su esposo John McIntire y los clásicos *The Big Heat* (Fritz Lang, 1953) y *The Man Who Shot Liberty Valance* (John Ford, 1962). Barry Sullivan, altamente calificado, jamás perderá la compostura aunque

Jeanette Nolan le de pie para ello cada vez que aparecen juntos y sale adelante dentro de las limitaciones del rol con sobriedad, escualidez dentro de los pantalones de corte estrecho y las manos por delante que siempre le favorecieron, todavía más en aquellos oestes donde empuñó una pistola. Nicolas Coster no le dio mucha importancia a la encomienda, su meta no era el cine, sino la televisión donde brilló en largos novelones de la talla de *Santa Barbara* y *Another World*. Y la Nolan, puesta allí para sembrar la semilla de la discordia, persiste en darle crédito a toda la historia de Benjamin Gunther, el amante de la tatarabuela de Julie y entonces los muertos comienzan a disfrutar del presente igual que Julie comienza a sentirse subyugada por el pasado. Los miembros de la familia Merriday son unos bastardos descendientes del hijo ilegítimo de Barbara que fue adoptado por el patriarca adinerado que la desposó y se hizo responsable de la deshonra. De que luego aparezca un cadáver de varios días entre las rocas es el elemento discordante en esta historia de amor, el hombre se comprobará que fue estrangulado. Ben sufrirá de extrañas convulsiones, pero antes que fuerzas desconocidas vuelvan a separarlo por segunda vez de Bárbara, él convence a Julie de escapar en su velero, hacia el amor que ya la chica le profesa para continuar en esa eternidad, no importa que se avecine una tormenta. Que no durará mucho el idilio. Sarah, la pitonisa que se sabe hasta el ultimo dedillo la historia de la tatarabuela de Julie destapa la última carta, el original Benjamin Gunther era insano y después de la tormenta, Julie descubrirá su diario y se da cuenta que este chico no vive una reencarnación, sino una fantasía dentro de su mente perturbada porque él también es insano, escapado de un asilo donde mató a uno y al mismísimo otro que apareció hace unos días. De aquí en adelante es un aparente *thriller* rutinario para justificar la caza del demente, que sin lugar a dudas quería a Julie porque nunca trató de hacerle daño, cosa que no entienden muchos del comportamiento de un psicópata y con quienes la cogen estos individuos. La correría final por una fábrica se presta para que Ben suba y suba más y en su caída descienda a los infiernos. El novio de Julie lanzará desde un acantilado el diario de Benjamin Gunther al mar y ella lo mira con unos ojitos brujos que tenía Joey Heatherton, respuesta al amor que volverán a profesarse.

William Conrad no solo dirigió *My Blood Runs Cold* sino que la produjo al igual que otros dos films en ese mismo año: *Two on a Guillotine* con Connie Francis y Dean Jones y *Brainstorm* con Jeffrey Hunter, celebrados por su ingeniosidad y artilugios. Ese fue su legado como director al cine. Como actor la lista es amplia, ampulosa, con muchos grandes títulos aunque a él solo le tocara asomar la cabeza. Podemos volver a citar *The Killers* (Robert Siodmak, 1946), *Body and Soul* (Robert Rossen, 1947), *Sorry, Wrong Number* (Anatole Litvak, 1948), *Tension* (John Berry, 1949), *One Way Street* (Hugo Fregonese, 1950) y *Cry of the Hunted* (Joseph H, Lewis, 1953), todas dentro del cine negro a pulso, el lodo al garete saliéndose fuera de la pantalla. Y todo comenzó con la insolencia prepotente del siguiente exergo antes del título de *My Blood Runs Cold*:

Mi corazón está triste, mis esperanzas se han ido
Me hiela la sangre a través de mi pecho
Y cuando me muero, tú solo
Con el suspiro por sobre mi lugar de descanso.
 Lord Byron

para terminar amado en la televisión con los personajes policíacos Frank Cannon (1971-1976) y Nero Wolfe (1981).

Apuntes

La díscola carrera de Joey Heatherton está plagada de sorpresas. Ella fue una de las niñas Von Trapp en la puesta en Broadway de *The Sound of Music*. Trabajó junto a Richard Chamberlain y de Nick Adams en su nominación secundaria al Oscar en *Twilight of Honor* (Boris Sagal, 1963) y con Bette Davis y Susan Hayward, de abuela y madre respectivamente en *Where Love Has Gone* (Edward Dmytryk, 1964). Fue parte del ecléctico reparto de *Of Mice and Men* (1968) junto a George Segal y Nicol Williamson filmada para la televisión por Ted Kotcheff. Richard Burton la puso en la mirilla como una de sus víctimas en *Bluebeard* (Edward Dmytryk, 1972). Y John Waters la incluyó en el culto por la aberración *Cry-Baby* (1990) junto al principiante Johnny Depp de estelar, apuntalado por Troy Donahue,

Joe Dallesandro, Polly Bergen, Iggy Pop, Patricia Hearst y cuanto debutante en busca de oportunidades o actor de ayer en el limbo se prestara al juego. Lo dijo un sabio: Joey Heatherton es un ejemplo típico de cuán devastador y destructor un entretenimiento voluble puede ser.

Suzanne Pleshette tuvo una corta trayectoria en el cine y larga en la televisión. Quizás pocos recuerden que Alfred Hitchcock le dio una oportunidad sería y trágica en *The Birds* (1963). Ella es la novia de Rod Taylor que esas macabras aves negras posadas dondequiera no solo la matan a picotazos sino que la dejan con una pata torcida.

Two on a Guillotine es un film necesario en nuestro file de visto y recordado. Por homenaje a sus intérpretes. Dean Jones, con demasiado ángel, locura juvenil en las producciones de Walt Disney de los sesenta. Después de asomarse por excelentes piezas de la MGM, Dean es el único amigo de John Kerr en *Tea and Sympathy* (Vincente Minnelli, 1956), fue luego un objeto de captura por parte de la abierta en sus relaciones con hombres casados Jane Fonda en *Any Wednesday* (Robert Ellis Miller, 1966), desbordó las taquillas con *Monkey, Go Home!* (Andrew V. McLaglen, 1967) y *The Love Bug* (Robert Stevenson, 1968) ambas bajo el sello de Walt Disney Productions. Con una boca demasiado horizontal y una dicción fuera de serie, Dean Jones todavía tuvo su espacio en 1992 con *Beethoven* (Brian Levant), de compañero del perro San Bernardo, revivido a cine lleno. Connie Francis, la contrapartida femenina de *Two on a Guillotine,* un ícono de la canción de esa época, ¿qué no cantó y en cuál idioma que no fuera un éxito? La Francis dejó su presencia en cuanta matiné se perdió por ahí en el recuerdo de lo agradable, el primer amor a escondidas y un imprescindible para los que fueron la juventud rutilante de aquel momento, *Where the Boys Are* (Henry Levin, 1960) filmada en Fort Lauderdale, Florida para orgullo de sus ciudadanos. ¡Qué reparto lleno de sol, arena, romance y sexualidad! enfatizaba la propaganda. Dolores Hart, que luego vistió hábitos de monja benedictina; George Hamilton en pleno ascenso al igual que Yvette Mimieux, Paula Prentiss en su debut, Barbara Nichols haciendo olas como Lola Fandango, Jim Hutton, el padre de Timothy; Chills Wills y ella con la

canción titular imprescindible en cualquiera de sus conciertos. Contra las diversas y desagradables adversidades por las que tuvo que pasar y enfrentar, Connie Francis es una leyenda de los sesenta.

Al año siguiente de haber filmado *My Bloods Runs Cold*, la Warner Bros se deshizo de Troy Donahue, le hizo mala propaganda con los otros estudios para que no le dieran oportunidades. Comenzó el declive. En 1974, Francis Ford Coppola, que lo apreciaba por el arraigo que había logrado alcanzar en la juventud, le tendió una mano para un papelito en *The Godfather: Part II* y llamó al personaje por su nombre original Merle Johnson. Pasó por todo, por la drogadicción, el alcoholismo, ser vagabundo en el Parque Central de Nueva York, pero logró reponerse. Muchas de las oportunidades que le aparecieron fueron en películas medio porno para pantallas al aire libre y tuvo que aceptarlas. Un ejemplo lastimoso fue *Click: The Calendar Girl Killer* (John Stewart, Ross Hagen; 1990) donde el mal gusto y la sangre corriendo a cántaros erizaban la piel y producían escalofríos. Donahue, con 54 años entonces ya no era rubio sino platinado, guardando al menos la compostura de no teñirse el pelo. En el 2001, a los 65 años de edad murió de un ataque al corazón. Los obituarios fueron elocuentes y generosos: Un símbolo sexual de los sesenta.

54 *Harlow*/Nacida para pecar (Alex Segal, 1965)

Mucho antes de Marilyn Monroe, en el cielo de Hollywood apareció una estrella fulgurante llamada Jean Harlow. De breve estadía, Harlow dejó sin embargo una estela de luz imperecedera, la bomba de platino, la inocente descarriada a la cual los hombres adoraban porque no usaba ajustadores, solía decir ella. Y las mujeres también me adoran, recalcaba, porque luzco como una chica que no les va a robar los maridos. Al menos no por mucho tiempo. Y así era en la pantalla y así eran los papeles que interpretaba. Y todo el mundo quedaba maravillado por sus irreverencias, por sus pocas disimuladas liviandades. Solo recordar la famosa y trajinada escena de *Dinner at Eight* (George Cukor, 1933) junto a Marie Dressler cuando ella comenta, yo estaba leyendo un libro los otros días. Marie Dressler sorprendida, ¿leyendo un libro? Sí... uno acerca de la civilización o algo de eso. Un libro muy chiflado, ¿sabe usted que el chico dice que las máquinas van a reemplazar al hombre en todas las profesiones? Marie Dressler con alivio o sabiduría. Oh, querida. no es algo de lo que nunca tendrás que preocuparte. Aunque luego vino el Código Hays que trató de evitar esos diálogos tan impulsivos entre mujeres de mundo, una iniciándose con 22 años y la otra matrona en sus pasados 64.

Harlow es la cuarta película de Alex Segal y su despedida. Su inicio se produjo en la MGM con un curioso *thriller*, *Ransom!* (1956) aplaudido por la vigorosa actuación de Glenn Ford acompañado de un equipo de oficio incluida Donna Reed, ganadora de un Oscar secundario por *From Here to Eternity* (Fred Zinnemann, 1953), Leslie Nielsen en sus inicios sin un ápice de comicidad burlesca y en el mismo año de *Forbidden Planet* (Fred M. Wilcox), Juano Hernández y Juanita Moore dos negros adorables y Robert Keith, el mismo que

apoyó a Brando en *The Wild One* (Laslo Benedek, 1953) y en *Guys And Dolls* (Joseph L. Mankiewicz, 1955). *Ramson!* no tiene nada que envidiarle a su *remake Ramson!* (Ron Howard, 1996) con Mel Gibson a cuarenta años de diferencia que no logró superarlo. Adelantada para su época resulta la historia del padre que decide no pagar el rescate de su hijo sino por la cabeza de los secuestradores usando la televisión como vehículo para expresar su decisión, sentando el precedente de la importancia de este medio de comunicación en la población americana. Le siguió *All the Way Home* (1963) con Jean Simmons interpretando la esposa de la obra de teatro del mismo título de Tad Mosel sobre una adaptación de la novela autobiográfica *A Death in the Family* de James Agee, una historia de cuando su madre se queda viuda con dos niños, uno es él, y como repercute el hecho en el resto de la familia a principios del Siglo XX durante los estertores de la Primera Guerra Mundial. Continúa con *Joy in the Morning* (1965), un vehículo para Richard Chamberlain como galán de moda e Yvette Mimieux en su quinquenio de buena suerte. El estudiante de leyes de familia acomodada que se casa con una chica de los suburbios orilleros con poca educación, además de los traumas con los cuales arriba al matrimonio, fue perjudicada por su padrastro, colmó las expectativas del público medio aunque los críticos solo le dieron dos estrellas. Lo que no se dijo es que las salas de cines se llenaban por ver el torso desnudo de Chamberlain bajo y fuera de la ducha y oírle cantar la canción tema. Segal se despidió con *Harlow*, filmada en blanco y negro, que no fue su mayor mérito.

Harlow, como toda escenificación sobre alguien famoso de Hollywood carece en su mitad de verosimilitud porque los que están vivos, una vez cercanos al personaje, no autorizan que sus nombres aparezcan ni para bien y mucho menos para cuestionarlos. Así van las cosas con *Harlow*, teniendo en cuenta que uno de los personajes próximos en la intimidad de Jean, Clark Gable, no aparece ni por asomo. De las aproximaciones, Efrem Zimbalist Jr. como el actor William Mansfield parece una copia de William Powell que estuvo a punto de ser su cuarto esposo, pero y aquí el pero de las incongruencias, en las escenas de su última película es él a quien ponen a su lado cuando en realidad fue Clark Gable el galán que la acompañaba

en *Saratoga* (Jack Conway, 1937). ¿Vale creer en *Harlow* como una referencia acertada sobre la vida de la actriz?

Harlow en ningún momento da una visión o una respuesta del fenómeno Jean Harlow en el cine americano de los treinta. Se agradece que algunos personajes estén con sus nombres reales como Stan Laurel/Jim Plunkett y Oliver Hardy/John J. Fox en los inicios de Jean cuando era solicitada como comediante, o Marie Dressler interpretada torpemente por Hermione Baddeley que no tuvo, a pesar de su nominación al Oscar secundario por *Room at the Top* (Jack Clayton, 1959), la menor idea de esta mujer con pezuñas, sagaz y vitriólica, o Maria Ouspenskaya interpretada por Celia Lovsky, la exesposa de Peter Lorre, en un reto fallido de recrear a la legendaria rusa y hasta Al Jolson/Buddy Lewis haciendo un ácido comentario sobre Jean, como debió haber sido la tónica del film en esa jungla de fieras y Louis B. Mayer/Jack Kruschen que a la sombra de la MGM la convirtió en un mito.

Cumplen su cometido Ginger Rogers como la madre Mama Jean y Barry Sullivan como el padrastro. La primera saca adelante su papel con modestia, una nota por debajo de lo requerido para que no la compararan con la terrible madre de Gypsy Rose Lee en el famoso musical que llenó Broadway de 1959 a 1961 con 702 representaciones. Barry Sullivan, asumiendo que su edad correspondía con la del personaje Marino Bello, el padrastro, se cuidó mucho por no exagerar ni un centímetro, poniendo solo la mano por delante para robar la atención cuando algo no salía bien. A Barry Sullivan y a Ginger Rogers se debe la escena más inesperada del film cuando sentados en un sofá, Barry acaricia a Ginger, que se relaja, se extiende y él se acomoda encima de ella con gusto, porfía y sedición, causa explícita de por qué Mama Jean lo mantenía, tan real que Ginger debió sentir algo.

Lo peor del film es la imagen de Jean Harlow como una chica petulante, demandante y odiosa que lleva a la muerte a Paul Bern/Hurd Hartfield (una vez Dorian Gray, todo está dicho), su segundo marido cuando este le confiesa padecer de impotencia, ¿o homosexualidad?

y ella no está dispuesta a ser copartícipe del juego y se dedica a engañarlo y él se suicida.

La responsabilidad de dar vida a Jean Harlow recayó en Carol Linley, que fotográficamente cumple con la sofisticación de la original. Carol había debutado con éxito en la producción de Walt Disney, *The Light in the Forest* (Herschel Daugherty, 1958) junto a James MacArthur como el chico blanco que creció entre los nativos de Delaware y un elenco de nombres de la época encabezado por el naciente Fess Parker y secundado por Wendell Corey, Joanne Dru, Jessica Tandy, John McIntire y Joseph Calleia en lo que se considera una de las producciones más ambiciosas de Disney por la historicidad y los escenarios naturales donde fue filmada. Carol Linley siempre se desempeñó con oficio y cuando tuvo a un buen director a su lado se creció para ser recordada como en los casos de *The Last Sunset* (Robert Aldrich, 1961) y *Bunny Lake is Missing* (Otto Preminger, 1965).

En solo ocho días que duró la filmación de *Harlow*, Carol Linley logra parecerse a la rubia platinada, pero no esperar más nada. El guión, que debió hacer hincapié en los distintos papeles que interpretó la Jean con graciosa inmoralidad, adolece de esa falta, sabido es por los derechos de los estudios, en este caso la MGM, a que no le utilizaran sus materiales.

Lo único inteligente que surge después de terminado de ver el film es buscar, disfrutar y enamorarse como hizo la generación del treinta de esta chica procaz de escotes bien abiertos y cejas finísimas, arqueadas al máximo, a veces se hacían invisibles, como nadie más volvió a usar. ¿Títulos? Cualquiera. Su debut en grande con *Hell's Angels* (Howard Hughes, 1930) todavía bajo la RKO Radio Pictures, *Platinum Blonde* (Frank Capra, 1931) que le dio sello de identificación con el color del pelo, *Red Dust* (Victor Fleming, 1932) con un raro Clark Gable sin bigotes y libidinoso, *Dinner at Eight* (George Cukor, 1933) su carta oficial de desprejuiciada *cocotte* de sociedad y *China Seas* (Tay Garnett, 1935) porque a Gable le encantaba su desfachatez a bordo, al final siempre se quedaba con ella cada vez que trabajaron juntos.

Carol Linley no sacó ningún provecho de este film, es más, por mucho tiempo se dedicó a la televisión donde encontró mejores oportunidades. Salvo su participación en *The Poseidon Adventure* (Ronald Neame, 1972), lo catastrófico en alta mar, un trasatlántico que se hunde, ¿qué pasó con Carol Linley? ¿Qué mala estrella la guió?

Estas fueron las explicaciones de la propia Carol Linley:

"Yo nunca he estado en un escándalo. Yo nunca he sido detenida corriendo desnuda por una carretera. Yo nunca he tratado de dispararle a alguien. Yo nunca he sido Betty Ford (refiriéndose al alcoholismo de la mujer del presidente). No pornografía... No adición a las drogas... Yo he sobrevivido a tres de mis médicos. Así que si ustedes están pensando escribir un picante libro, yo tengo un problema."

Harlow tuvo en su contra a un enemigo poderoso. Ese mismo año la Paramount Studios se decidió lanzar por lo grande, en Technicolor y Panavision su versión de la actriz. Y la otra Carol, la Carrol Baker, fue designada para el rol. Más llena de ficción y de omisiones, jamás se menciona a la MGM como la responsable de su encumbramiento, ni las películas que la hicieron famosa, sino que hace hincapié en la relación con su agente Arthur Landau, colaborador del libro en que se apoya el film. Esta *Harlow* es la historia de cualquier chica que pretende conquistar Hollywood y cuando lo logra, el azar le arrebata la fama para mitificarla después de muerta. Otro reparto increíble de buenos actores perdiendo el tiempo y lo imperdonable, aquí Jean Harlow muere de neumonía cuando en realidad fue, harto sabido, de una insospechada uremia y edema cerebral a la temprana edad de los 26 años.

El público que decida con cual quedarse. Yo, con ninguna de las dos porque sigo siendo un fanático a la original, un representativo ejemplo de los caóticos treinta en medio de una severa depresión contrastando con el derroche de lujo y de champán en las altas esferas del espectáculo, ciegas a la hambruna que el país vivía. Sin discusión, Jean Harlow fue el primer símbolo sexual de repercusión internacional que tuvo el cine americano y eso es algo que ninguna

de las dos *Harlow* tuvo en cuenta, como para no tomarlas en serio. Bellaquerías propias del medio.

Posdata

Gracias al satén y a los maravillosos efectos de luces sobre esa tela, la imagen de la Jean Harlow real se realzó a límites indecorosos, sugiriendo protuberancias y hendiduras corporales al borde de la censura. Como dijo alguien, saber vestir inapropiadamente con distinción.

Hermione Baddeley debutó en el cine a la edad de 21 años con *A Daughter in Revolt* (Harry Hughes, 1927). Siempre estuvo mejor, bien arriba, que difusa. Trabajó sin descanso durante los cuarenta e inicios de los cincuenta y allí es donde hay que buscar sus mejores intervenciones a pesar de que recibió una nominación al Oscar por *Room at the Top* (Jack Cardiff) en 1959. *The Woman in Question/ Five Angles on Murder* (Anthony Asquith, 1950) fue uno de sus más celebrados momentos en este olvidado pero inspirado film en que el retrato de una mujer asesinada es visto desde cinco diferentes ángulos según la persona que cuenta, todo en *flashback*. Ella es la vecina Mrs. Finch cuyo pequeño hijo descubre el cadáver, compartiendo primicias con Dirk Bogarde, John McCallum, Susan Shaw y Charles Victor. Una historia que se empareja a lo que es conocido ese mismo año, por la venia de Akira Kurosawa, como "efecto rashomon": contradictorias interpretaciones de un mismo evento.

55 *Planet of the Vampires/* El planeta de los vampiros/ Terror en el espacio (Mario Bava, 1965)

La psicosis de Mario Bava por el horror de los horrores, la sangre corriendo a cántaros, el descuartizamiento sin piedad y tantas insolencias por lo perverso es harta conocida, harta discutida y hasta harta amada. Para muchos, en ese mundo escabroso de reducir al ser humano a pedazos de carne desmembrada, Mario Bava le descubrió a su público, una multitud, la poesía del insomnio porque nadie después de entregarse a esas supercherías de la muerte por exageración de artefactos inconcebibles podrá volver a dormir tranquilo.

No, Mario Bava no es ni iconoclasta ni improvisador, menos aún amateur. Su entrenamiento como pintor y luego camarógrafo le forjaron un concepto muy especial de la imagen, la característica más sobresaliente de su obra. Cámara en mano, un buen encuadre y mucha ingenuidad, en una época donde no existía el uso de gráficas computarizadas como hoy día resuelven muchas escenas y hasta películas completas. Mario Bava inventó "su magia" ayudado por un cuidadoso estudio de la iluminación porque un 70% de la efectividad de un film, afirmaba él, recae en el uso de las luces, esencial para crear una atmósfera dramática, algo que los fotógrafos de *films noir* ya habían descubierto.

Planet of the Vampires, más bello el título italiano de *Terrore nello spazio* es un film simple, sin muchas complicaciones estructurales, barato por el dinero que Bava contó para realizarlo, pero hermoso en cuanto a su puesta en escena y de lo que se puede hacer con pocos re-

cursos cuando el talento sobra. Mario Bava no saboreó en vida el reconocimiento. Fueron Quentin Tarantino, Martin Scorsese, William Friedkin y su discípulo Dario Argento los que abiertamente hicieron hincapié en la importancia de su obra y la subsiguiente trayectoria que dejó a su paso. Dentro de su obra, *Planet of the Vampires* es un caso aparte fuera del horror que lo caracterizó. Aquí, su línea es la del terror espacial, los planetas desconocidos donde otra vida superior nos puede amenazar, preámbulo para una ciencia ficción que vendría después y que lo negarían, no, nosotros nunca hemos visto esa tal película del señor Mario Bava, ni tenemos idea de que existiera, ni la vamos a ver para no vernos obligados a comentarla, como dijeron Ridley Scott el director de *Alien* (1979) y Dan O'Bannon uno de los autores de la historia y guionista con más de una idea sacada de este pequeño y atrevido film. Porque lo que no se pudo ocultar de *Planet of the Vampires* es que fue ampliamente distribuida en Estados Unidos acoplada en el mismo poster a *Die, Monster, Die!* (Daniel Haller, 1965) interpretada por Boris Karloff en una adaptación libre del cuento de H. P. Lovecraft, *El color que cayó del cielo*. Como dice el capitán Mark Markary de la nave Argos sentando el precedente para posteriores filmes de ciencia ficción: *Te diré algo, si hay seres inteligentes en este planeta, ellos son nuestros enemigos.*

Dos naves espaciales, la Argos y la Galliot, que no se sabe de que planeta partieron y si se supone que fue de la Tierra, el final de la película hará un giro irónico a esta suposición, son contactadas por un planeta misterioso que pide ayuda, el Aura, dominado por la niebla y en franco homenaje de Bava a la noveleta de Carlos Fuentes del mismo título. Recordar que al año siguiente otro italiano, Damiano Damiani, recreó *Aura* en la pantalla bajo el atractivo nombre de *La strega in amore/La bruja en amor* lleno de provocaciones a cargo de Rossana Schiaffino, endemoniada de elixires convulsivos. Tan pronto Argos aterriza en Aura su tripulación se desquicia y comienzan a pelearse entre ellos. El evento sin explicación pasa, pero la tripulación descubre que la nave Galliot se ha estrellado y que sus tripulantes precisamente murieron peleando uno contra otro. Una investigación posterior les hace conocer la existencia de una raza sin cuerpo, donde la mente se desplaza en forma de globos iluminados y que busca es-

capar a como sea de Aura, que es un planeta moribundo. Estas mentes avanzadas fueron las que establecieron comunicaciones con Argos y Galliot y pusieron a pelear a los tripulantes para apoderarse de sus cuerpos después de muertos, posesionarse de las naves y viajar, viajar muy lejos de este planeta inservible, una vez habitado por una civilización muy avanzada que ahora se encuentra metafóricamente en el aura. El capitán Mark Markary descubrirá lo terrible de esta corporeidad. Debajo de la ropa de los aeronautas muertos solo hay cuerpos desollados, porque estos seres, salvo el rostro que ha quedado medio intacto, lo único que necesitan es una representación física para poder escapar. Y de aquí la exclamación tardía para los que no vieron *Planet of the Vampires* en su momento: esto ya lo vi una vez cuando el monstruo sale del vientre de John Hurt en *Alien* (Ridley Scott, 1979), ilustración de un parto demoníaco. Solo tres tripulantes de Argos lograrán escapar de esos habitantes mentales y ahuyentarse de allí lo más rápido posible. Pero no todo es felicidad cuando logra partir la nave. Dos mentes han logrado infiltrarse y el tercero, que no acepta la proposición de unírseles, muere electrocutado tratando de destruir los controles. Tomar rumbo hacia el primer planeta que esté más cerca porque la nave ha sufrido desperfectos se plantean, mira aquel que está en la tercera órbita de esa estrella llamada Sol, inspecciona, observa, reporta si nos es favorable que aterricemos allí. Y no hay nada más contraproducente que ver los maravillosos rascacielos de la ciudad de Nueva York y escuchar la exclamación del alien en el cuerpo del capitán Markary: Ja, ja, ja… Sí, tenía razón. Es una civilización insignificante. Aún hacen los edificios de piedra y hierro. ¿Cómo nos aceptarán? pregunta la replicada Sanya. Espero que bien, responde el replicado Mark… por ellos. FIN del comienzo del verdadero terror cuando se sale del cine, porque aún estas palabras siembran inquietud.

Para llevar a cabo este proyecto Mario Bava utilizó un reparto internacional que le proporcionara, más que actuación, exotismo por sus nombres, porque en realidad no había mucho en qué esforzarse. Esta es una rara película donde lo que se cuenta es el verdadero protagonista y los actores son marionetas de apoyo. Barry Sullivan, por Estados Unidos, se prestó a ser el capitán Mark

Markary, en su debut bajo las manos de un director italiano. Durante la filmación de *Light in the Piazza* (Guy Green, 1962), Sullivan había quedado fascinado con Italia, al punto que visitó la Fuente de Trevi e imitando a su amiga Anita Ekberg, se quitó los zapatos, se remangó los pantalones, chapoteó los pies en el agua, se puso de espalda, lanzó la monedita y se dijo, yo he de volver. Deseo materializado. Por Brasil participó Norma Bengell en su afán de conquistar a Europa con su belleza, pero con aires de Jeanne Moreau en su contra, reconocida por su actuación en *O Pagador de Promesas/El pagador de promesas* (Anselmo Duarte, 1962) el primero y hasta ahora único film de Brasil en ganar la Palma de Oro del Festival de Cannes de ese año y el primero en ser nominado al Oscar. Por España participa Angel Aranda y Evi Marandi por Italia. El resto del reparto pronto muere a mano de esas mentes desesperadas en busca de una corporeidad inmediata antes que el planeta Aura se declare completamente inhabitable, incluyendo los pensamientos errabundos. Para solucionar el problema de comunicación entre los actores de diferentes nacionalidades, Bava optó que cada uno hablara en su propio idioma, desconcierto total en medio de un planeta hostil, donde nadie podía entender que estaba pasando a su alrededor. Al final, la cinta se doblaría al inglés para su distribución ya que parte del capital aportado era americano y solo Barry Sullivan salió ileso con su propia voz.

El trabajo del guión se confió a un equipo donde sobresalieron Alberto Bevilacqua y Calisto Casulich, bajo la supervisión del propio Bava, inspirada en el cuento *Una noche de 21 horas* de Renato Pestriniero. Igual con la fotografía donde Bava colaboró con el iniciado Antonio Rinaldi, favorito e imprescindible en siete proyectos posteriores y sin crédito para Antonio Pérez Olea, avalado por la iniciada nueva ola española de los sesenta. La música electrónica a cargo de Gino Marinuzzi, los diseños de escenarios corrieron a cargo de Giorgio Giovanni y lo más importante, los efectos especiales a cargo del propio Bava y del ejecutor de los modelos, Carlo Rambaldi. Para la peligrosa ceguera mental de Ridley Scott, Rambaldi, que volvió a colaborar con Bava en *Reazione a catena/ A Bay of Blood* (1971), trabajaría más tarde con él en *Alien* (1979) creando la cabeza del

desconocido engendro y con Steven Spielberg en *Close Encounters of the Third Kind* (1977) y *E. T. the Extra-Terrestrial* (1982).

Son la fotografía, el uso del color y el diseño minimalista de la escenografía parte de la magia indiscutible del film. Bava combinó las acciones en vivo con maquetas en miniaturas reflejadas a través de un espejo. Cada toma bien estudiada y cada composición una pintura. Hasta el color caoba rojizo del cabello de la Bengell y el amarillo pollito de la Marandi son concepciones estéticas bien fundamentadas por Bava para realzar la composición. Y la niebla, un planeta de mucha niebla donde ni los rayos infrarrojos pueden penetrarlo para soslayar, sin la menor duda, el elemental decorado a falta de recursos. Una verdadera lección de ingenio que recuerda al *Macbeth* (1948) de Orson Welles cuando también con limitaciones económicas levantó una envidiable escenografía de puro papier maché, porque en ambos directores el gusto estaba sembrado genéticamente en la mente.

Planet of the Vampires marca el inicio asistencial de Lamberto Bava con su padre. En 1980, Lamberto Bava debuta como director con *Macabre* y Mario solo dijo, ahora sí me puedo morir en paz. La saga continuaba.

Posdata

Si para la ciencia ficción no se hubiera inventado el color infrarrojo, de cuántas maravillas nos hubiéramos perdido porque sin él, el espacio negro y avasallador nos hubiera matado de soledad y monotonía, dos elementos característicos de los desordenes bipolares.

No solo Ridley Scott con *Alien* (1979) le debe mucho a *Planet of the Vampires*. Los estudiosos de esta obra de Bava han encontrado su influencia en los filmes *Assault in the Precinct 13* (1976) y *Ghosts of Mars* (2001) de John Carpenter, en *X-Men* (Bryan Singer, 2000) y sus secuelas y en la disparatada *Night of the Living Dead* (1968) de George A. Romero.

Barry Sullivan volvió a ponerse bajo las manos de un director italiano, esta vez el popularísimo Umberto Lenzi, con *Napoli violenta/ Violent Naples* (1976) en un policíaco al estilo de *Dirty Harry* (Don Siegel, 1971) con Maurizio Merli a lo Clint Eastwood y él como el villano. La cara surcada por los años lo favorecía en el rol de malo, se burlaba sí mismo como se burló con su rol de *Cause of Alarm!* (Tay Garnett, 1951). Ya no actuaba, sino que aplicaba la técnica fríamente aprendida a través de los años. Trabajó sin descanso hasta 1987 en que hizo su última aparición en *The Last Straw* a las órdenes del director escocés Giles Walker radicado en Canadá, que no pudo superar los éxitos sin precedentes de las refrescantes y provocativas *The Masculine Mystique* (1984) y *90 Days* (1985) producidas por el National Film Board of Canada como películas alternativas. Para Barry Sullivan su estilo de vida, dentro y fuera de la pantalla, quedó acuñado en el famoso slogan: "Ve al bate, tírale a la bola y reza". O lo que es lo mismo: "Ante lo difícil, haz tu mejor esfuerzo y ruega por que todo salga bien".

Epílogo

Patrick Barry Sullivan falleció el 6 de junio de 1994 a causa de insuficiencia respiratoria. Sus restos descansan en Sherman Oaks, California. De su labor de actor de cine y televisión quedan 188 créditos. Y como director de televisión incursionó en las series *Harbormaster* (1957, dos episodios) y *Highway Patrol* (1958, dos episodios). Parte de su filosofía de la vida la completó con las palabras del pelotero Satchel Paige, al cual admiraba: *Nunca mires hacia atrás. Alguien te puede estar alcanzando y te aventaja. Porque el mañana es mucho más emocionante que el ayer.*

Otros libros publicados

- La vida en pedazos, 1999
- Una tarde con Lezama Lima, 1999
- El socialismo y el hombre viejo, 2003
- Mírala antes de morir, 2003
- En el vientre de la ballena
 (Onto, gnosis y praxis), 2008
- El regreso de la ballena, 2011
- La venganza de la ballena en 3D, 2012

Para hablar de cine el pretexto fue Barry Sullivan
Copyright©Santiago Rodríguez, 2016
All rights reserved. Derechos reservados.

Publicado por:
TÉRMINO EDITORIAL
P. O. Box 8405
Cincinnati, Ohio 45208

ISBN: 9781523444755

www.ingramcontent.com/pod-product-compliance
Lightning Source LLC
Chambersburg PA
CBHW020854180526
45163CB00007B/2498